창조의 제국

창조의 제국

영국 현대미술의
센세이션,

그리고 그 후

임근혜 지음

바다출판사

창조의 제국을 되돌아보며

개정증보 2판 서문

이 책은 20세기 말까지 시각예술의 변방에 머물러 있던 영국이 세계 무대의 중심에서 화려하게 주목받게 된 배경과 과정을 다루고 있다. 시기적으로는 'yBa'로 불리던 청년 작가들이 대안공간을 중심으로 활동을 시작한 1980년대 말부터 이들의 활동이 제도권에 흡수되는 1990년대와 현대미술이 국가브랜딩과 창조산업의 중요한 부분으로 자리매김한 2000년대를 거쳐, 브렉시트Brexit 이후의 불확실한 미래의 전망까지 아울러 담았다. 특히, 주요 작가의 작품뿐 아니라 미술학교, 상업 화랑, 미술관, 공공미술 등 미술 생태계를 구성하는 다양한 요소들이 사회구조 안에서 작동하는 방식과 이를 통해 발생하는 예술의 사회적 역할과 영향력을 조명하고자 했다.

2009년 가을 《창조의 제국》 초판이 세상에 나왔을 때, 독자들의 반응은 믿기지 않을 정도로 뜨겁고 오래 지속됐다. 예상하지 못한 일이었다. 뜻밖의 많은 관심과 사랑을 받게 된 가장 큰 이유는 시의 적절함 때문이라고 생각한다. 책이 출간될 무렵 "문화와 예술로 경제를 살린다"는 취지의 '창조산업 creative industries'에 대한 관심이 커지기 시작했고, 영국이 이러한 분야의 성공적 모델로서 알려졌기 때문이다.

2016년 브렉시트 투표 이후 지속되는 정치적 혼란 속에서도 여전히 글로벌 소프트파워(정보과학이나 문화·예술 등이 행사하는 영향력) 최상위를 차지하고 있는 영국의 문화적 저력은 어디에서 오는

것일까? 물론 다문화주의를 표방한 정치와 탄탄한 자본의 힘을 빼
놓을 수 없다. 그러나 더욱 매력적인 부분은 정치·경제의 힘에 의
해 기울어진 세상에 예술가가 던지는 메시지와 그들에게 귀 기울
이는 시민사회의 성숙한 모습이다. 이번 개정판에는 신자유주의가
낳은 양극화와 이에 따른 상대적 박탈감이 초래한 브렉시트 상황
을 대하는 예술가들의 반응과 태도를 담았다.

이 책을 통해 수많은 독자를 만났다. 작가나 기획자뿐 아니라 컬
렉터, 공무원, 기업인, 학생 등 다양한 분야에 종사하는 분들이었
다. 이들은 영국의 문화정책과 미술을 이용한 기업 마케팅 그리고
미술의 공공성 등 각기 다른 관심사를 가지고 책을 읽고, 각각 그
아이디어와 영감을 얻었다고 했다. 미술사적 관점의 작품론과 작
가론이 아닌 현실 미술계의 구조와 그 메커니즘에 대한 이해를 도
왔다는 감사의 인사도 들었다. 게다가 이 책이 최근 영국 유명 미술
대학의 상당수를 차지하는 한국 학생들에게 '미술유학 길잡이'가
됐다는 사실도 한참 후에 알게 됐다.

이토록 많은 사람이 현대미술에 관심을 쏟는 이유는 예술의 사
회적 영향력이 커지고 있기 때문이다. 이 책을 통해 보여주고 싶은
것은 예술이 돈이 되고, 예술로 스타가 될 수 있다는 것이 아니다.
예술을 통해 세상을 바라보는 시선, 살아가는 태도와 관계 맺는 방
식을 다르게 상상함으로써 새로운 변화를 추동하는 사례를 보여주
고자 했다. 더 나아가 이런 질문을 던져본다. 기후변화와 난민 문제

그리고 세계평화를 위협하는 국가 이기주의 등 전 세계가 공통의 난제에 직면한 오늘날에도, 예술은 여전히 쓸모가 있을까?《창조의 제국》과 만난 독자들이 이러한 문제에 대한 답을 함께 찾아가길 바란다.

2019년 11월
임근혜

창조의 제국을 열며

초판 서문

우리는 작은 나라일지도 모릅니다.

하지만 위대합니다.

셰익스피어의 나라,

처칠, 비틀스, 숀 코너리, 해리 포터, 베컴의 오른발……

아, 왼발도 있군요.

영화 〈러브 액츄얼리Love Actually〉(2003)에서 영국 총리(휴 그랜트 분)
가 영미 정상회담 기자회견 중 자기 나라를 하대하는 거만한 미국
대통령을 옆에 세워두고 이렇게 말한다. '부시의 애완견'이란 비난
을 받았던 토니 블레어Tony Blair 전 총리를 은연중 비꼬며, 영국이 군
사력과 경제력은 뒤질지 모르지만 역사와 문화만큼은 미국 부럽지
않다며 자존심을 세운다.

　사실 영국 문화 중에서 세계에 자랑할 것이 여기에 그치는 것은
아니다. 공연에서는 〈캐츠Cats〉, 〈오페라의 유령The Phantom of the Opera〉
등 주옥같은 뮤지컬을 만든 앤드루 로이드 웨버Andrew Lloyd Webber를
빼놓을 수 없다. 특히 미술에서는 데이미언 허스트Damien Hirst 같은
스타 아티스트의 이름 역시 빠질 수 없는데, 여태껏 고답적 이미지
로 고착된 영국을 10년 만에 가장 '쿨'한 관광 명소로 변신시킨 일
등공신 중 하나가 허스트를 위시한 영국 현대미술이기 때문이다.

　런던은 지금도 세계에서 가장 지저분한 도시 중 하나로 꼽히곤
하지만, 미술을 비롯한 예술 영역에 있어서는 세계 어느 곳보다 신

나고 역동적인 곳이다. 근래 런던을 찾은 이들은 현대미술이 고풍스럽던 거리의 풍경마저 바꿔놓고 있음을 실감한다. 뉴 밀레니엄을 맞아 새로 오픈한 런던 시청 건물과 함께 '모어 런던More London'이라는 이름으로 재정비된 주변 지역은 런던에 대한 인상을 단박에 바꾸기에 충분하다. 바빌론을 연상시키는 템스강변의 풍경과 미래지향적 하이테크 건축물, 수준 높은 공공미술작품이 어우러져 자연과 인공의 아름다운 하모니를 이룬다. 한때 지저분하기로 악명 높았던 이스트엔드East End의 뒷골목조차 개성 넘치는 그라피티 덕분에 새로운 명소가 돼 관광객들을 불러모으고 있다.

영국 현대미술은 공공영역에서도 새로운 이정표를 세우면서 우리에게 많은 시사점을 던져주고 있다. 2000년 문을 연 이래 '죽어가던 지역 경제를 살린 현대미술의 처방'이라는 신화를 쓴 테이트 모던Tate Modern은 관광객의 필수 코스이자 서울을 비롯한 세계 도시들의 벤치마킹 대상이 된 지 오래다. 그뿐인가? 1998년 영국 북동부의 게이츠헤드Gateshead라는 작은 도시에 세워진 〈북방의 천사Angel of the North〉라는 대형 조각이 스러지던 탄광촌을 일약 국제적 문화관광도시로 변신시킨 단초가 됐다는 드라마틱한 이야기 역시 여러 차례 국내 언론을 통해 소개됐다. 지금은 한발 더 나아가 영국 현대미술은 21세기 전략산업으로 불리는 소위 '창조산업'을 이야기할 때마다 빠지지 않고 등장하는 모범 사례가 됐다.

미술시장의 성장세도 놀랍다. 무엇보다 런던은 아트페어와 경매시장이 급성장하면서 뉴욕을 바짝 뒤쫓는 제2의 글로벌 미술시장으로 자리매김하고 있다. 이런 새로운 면모 때문에 아직도 뉴욕을 현대미술의 유일한 성소라고 믿고 있던 이들은 당혹감에 빠지기 쉽다.

이와 더불어, 런던의 매력을 업그레이드하는 한 가지 요소가 더 있다. 바로 2012년 열릴 런던 올림픽이다. '스포츠와 문화예술이 함께하는 올림픽'에 대한 기대감으로 경제 난국으로 잠시 침체됐던 런던 전체가 다시 한번 술렁이고 있다.

'셰익스피어의 나라' 또는 '신사의 나라'라는 보수적 이미지로 그려지던 영국이 어쩌다 일순간 일탈과 도발을 일삼는 현대미술의 강국으로 부상한 것일까? 대개는 그 이유를 세세히 따지기가 어렵거나 귀찮다는 듯, '신화'라는 한마디 말로 두루뭉술하게 넘길 때가 많다. 그도 그럴 것이, 20세기 말까지만 하더라도 뿌리 깊은 문학적 전통에 기초를 둔 소설과 영화, 비틀스 후예들의 팝 음악, 그리고 브로드웨이를 능가하는 웨스트엔드 뮤지컬 같은 분야에 비하면 미술은 그다지 존재감이 없었던 것이 사실이다. 게다가 세계적으로 멀티미디어와 대중매체가 쉼 없이 토해내는 시각적 스펙터클과 겨뤄야 하는 시각예술의 입지는 과거에 비해 더더욱 불리한 상황이 아니었던가.

그러다 10여 년쯤 전부터 "도대체 이런 것이 예술일까?" 싶은 영

국 현대미술작품들이 yBa라는 타이틀과 함께 이 땅의 언론매체에 등장하더니, 반짝 스타쯤으로 치부됐던 영국 작가들이 언제부턴가 세계적 아티스트로 추앙받고 있다.

이렇듯 역사의 한 페이지를 새로 쓰고 있는 영국 현대미술은 어느새 지구 반대편 이곳까지 깊게 들어왔다. 이에 대한 단편적인 소개는 전문지 등 미술계 내부에서 다소간 있었지만 그 전모를 온전히 조감할 기회는 사실 갖지 못했다. 그리하여 본의 아니게《창조의 제국》이 '창조산업'의 새로운 원동력으로 떠오른 영국 현대미술의 다양한 지형도를 국내에 처음으로 일별하는 책이 됐다.

　이 책에서는 개별 작가나 작품에 대한 미학적, 미술사적인 접근을 놓치지 않으면서도 영국 미술계를 움직이는 다양한 인물과 사건을 중심으로 영국 미술을 세계화시킨 시스템을 주로 다룬다. 2000년 전후로 해서 우리나라에서도 영국 현대미술의 주요 작가들과 작품을 직접 만날 수 있는 기회가 꾸준히 늘고는 있지만, 급변하는 세계 미술계의 상황 속에서 영국 현대미술이 자리한 위치를 가늠할 수 있게 해주는 전반적인 정보와 지식이 턱없이 부족했기 때문이다.

　물론 예술을 감상하는 데 미술계 구조까지 이해할 필요는 없다. 특히, 작품을 둘러싼 뒷이야기는 오히려 순수한 예술적 오라에 집중하는 데 방해가 된다고 생각할 수도 있다. 그러나 예술에 대한 환

상에 빠지기보다 '미술도 인간 활동의 산물'이라는 냉철한 관점을 지녔거나 거대한 문화산업cultural industries의 한 부분이라고 생각하는 현실적인 독자라면 이 책은 동시대 문화적 상황과 메커니즘을 이해하는 좋은 길잡이가 되리라 믿는다.

지구 반대편 나라의 아트신을 소개하면서 머릿속에서는 아직도 예술을 두고 자유로운 상상보다는 '경제적 효율'이나 '이데올로기'를 우선 따지고 목소리를 높이는 지금 우리의 모습을 지울 수 없었다. 비록 영국이라는 특정 지역의 상황을 다루고 있지만, 이 책이 우리 자신의 좌표를 객관적으로 살피고 우리가 미래에 실현시킬 문화의 모습을 포괄적으로 조망하는 데 미력하나마 도움이 되길 바란다.

2009년 7월
임근혜

ARDO PAOLOZZI · 1995

》 세계 미술시장의 선두 주자는? 단연 뉴욕이다. 그렇다면 뉴욕은 여전히 절대 강자일까? 글쎄!

"뉴욕이 더 이상 현대미술의 유일한 중심은 아니다"라는 말이 나온 지 오래다. 좀 더 정확히 말하자면, 이 말은 뉴욕이 정상의 자리에서 추락하고 있다는 뜻이 아니라 그 뒤를 이어 또 다른 중심지들이 급부상했다는 의미다. 런던이 뉴욕을 바짝 뒤쫓고 있고, 베를린과 북경, 홍콩, 두바이 등이 그 뒤를 이으며 무시할 수 없는 영향력을 행사하고 있다.

이러한 변화를 가시적으로 증빙하는 자료가 시장 지표다. 호황의 정점을 치닫던 2006~2007년 동안 1945년 이후 출생한 미술작가들의 주요 경매 실적을 보여주는 〈아트프라이스Artprice〉 자료에 따르면, 미국이 215만 유로, 영국이 125만 유로를 차지하고 있다. 이전까지 미국이 독점하다시피 해온 현대미술시장의 패권의 상당 부분을 영국이 가져왔음을 단적으로 보여준다. 또한, 대표적인 경매 회사인 크리스티Christie's가 영국에서 2007년 판매한 현대미술품 총액이 2001년에 비해 무려 12배나 커졌다는 사실도 급성장한 영국 미술시장의 위세를 보여준다.[1]

미술작품을 한자리에서 거래하는 아트페어의 경우도 마찬가지다. 2003년 론칭한 런던《프리즈 아트페어Frieze Art Fair》가 비슷한 규모의 뉴욕《아모리 쇼Armory Show》의 관람객 수를 서서히 따라잡더니, 2007년에는 런던이 뉴욕을 추월하기에 이르렀다. 그뿐만 아니

라 2003년 스위스계 하우저 앤드 워스Hauser & Wirth에 이어 2004년에는 뉴욕 가고시안Gagosian 등 굴지의 화랑들이 줄줄이 런던에 지점을 오픈했다. 이제 유럽 컬렉터들은 런던이라는 새로운 시장이 있기에 굳이 뉴욕행 비행기를 타고 대서양을 건널 필요가 없어졌다.

실로 탈중심화 또는 다중심화를 통해 재편되고 있는 세계 미술계의 지형도에서 런던의 존재감은 때로 뉴욕을 훌쩍 뛰어넘는다. 1997년 런던에서 시작해 이듬해 뉴욕 브루클린 미술관에 당도한 사치 컬렉션 순회전《센세이션Sensation》이 영국 미술 신드롬을 불러일으킨 이후, 뉴욕 화상들은 당시만 해도 30대 초반에 불과했던 영국의 앳된 작가들에게 러브콜을 보내기 시작했다. 이때부터 블루칩 아티스트로 인식된 이들의 작품가는 10년 사이에 평균 대여섯 배 상승했다.

뉴욕의 소호와 첼시에 자리한 유명 화랑뿐 아니라 최근에는 뉴욕현대미술관MoMA, 매사추세츠 현대미술관Mass MoCA, 디아센터Dia 등 대형 미술관에서도 런던에서 활동하는 영국 작가들의 전시가 수시로 열린다. 이들 미술관 초대전에는 길버트 앤드 조지Gilbert & George처럼 미술사적 좌표가 어느 정도 그려진 작가들은 말할 것도 없고, 30대 젊은 아티스트들까지 대거 포함될 정도니 영국 작가들에 대한 국제적인 인기와 신뢰를 짐작할 수 있다.

최근까지 가장 비싼 작품가를 기록한 생존 작가 1위가 yBa의 중심인물 데이미언 허스트였다는 사실은 어떠한가. 각종 경매 기록을 스스로 갱신해온 그는 급기야 2008년 9월 220여 점의 작품을 한꺼번에 직접 소더비Sotheby's 경매장에 내놓아 모두 2억 달러 이상의 천문학적인 낙찰 총액을 기록하면서 미술시장에 파란을 몰고 왔다. 이처럼 막강한 영향력을 키운 영국 작가들은 이제 세계시장으로 진출하기 위해 굳이 뉴욕으로 거처를 옮기지 않는다. 이미 뉴욕과 런던은 동시화synchronize돼 있기 때문이다.

≫　그렇다면, 오늘날 런던 아트신을 '이처럼 색다르고 매력적으로 만든 것'은 무엇일까? 정치·사회·경제·문화 분야에 걸쳐 있는 복합적인 요인들을 한두 마디로 정리하기는 쉽지 않지만, 우리 미술계의 모습에 비춰봤을 때 두드러진 몇 가지 특징을 꼽아볼 수 있다.

우선, 문화적 다양성 cultural diversity이다. 영국의 정치인이나 문화예술인들은 한결같이 문화적 다양성 또는 다문화주의야말로 오늘날 영국 문화를 이끌어가는 원동력이라고 입을 모으고 있다. 이것은 단순히 이민 사회의 성장에 따른 다문화적 상황만 뜻하는 것은 아니다. 성·계급·인종의 차이를 사회의 일부로서 포용한다는 의미다. 형이상학이나 미학보다는 개인적이고 현실적인 이슈가 많이 다뤄지는 영국 현대미술에서 소소한 일상적 요소와 더불어 노동계급의 정체성, 성소수자의 문제 등이 쉽게 눈에 띄는 것도 이러한 배경 때문이다.

런던은 자그마치 300여 개의 언어가 일상적으로 사용되고 있을 정도로 다양한 인종이 모여 산다. 과거 대영제국 시절 거느렸던 식민지에서 유입된 인구, 20세기 후반에는 아시아 및 아랍계 노동 이민자들이 주를 이뤘고, 유럽 통합 이후에는 동구권 출신의 이민자들도 부쩍 늘었다. 게다가 영어 종주국답게 한국 등 아시아권을 포함해 어학을 공부하는 학생 수 또한 엄청나다.

어찌 보면, 영국 정부가 늘 강조해온 '다문화주의 multiculturalism' 정책은 선택의 문제가 아니라 다양한 문화적 배경을 가진 이질적인 집단이 한 사회에 공존하기 위한 필연적인 생존 전략이라고 볼 수 있다. 물론 종종 언론이나 영화 등에서 볼 수 있듯, 인종 및 계급 차별의 요소가 아주 사라진 것은 아니다. 하지만 문화적 다양성을 인정하고 소수 문화를 존중하는 다양한 제도적 장치들이 마련돼 있다는 점이 중요하다. 이러한 사회적 배경이 상상력의 밑거름이 돼

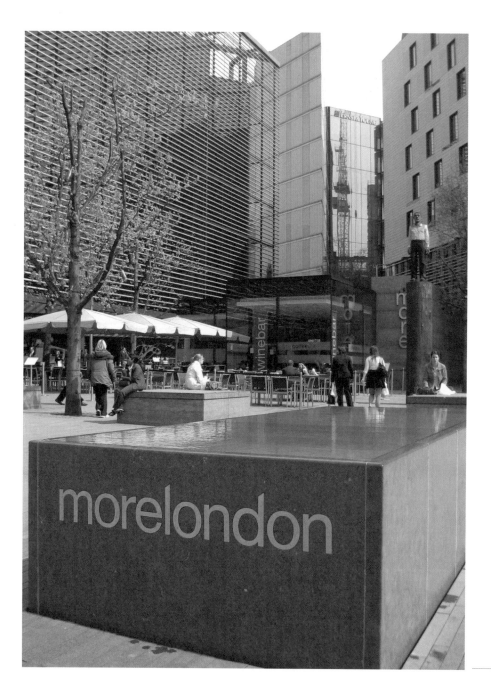

고스란히 예술에 반영되고 있다.

두 번째는 미술의 사회적 소통이다. 영국에서는 현대미술이 갤러리의 하얀 벽(화이트큐브)에 갇혀 있지 않고 다양한 분야에 걸쳐 사회적 관계를 맺는 일이 흔하다. 지역 재개발과 관련해 공공미술 세미나가 열리고, 도심 광장의 개선 사업에도 현대미술 프로젝트가 개입된다. 테이트가 버려진 화력발전소를 리노베이션해 현대미술관을 짓겠다는 계획을 발표했을 때도 예술적 포부와 더불어 일자리 창출 및 지역 경제에 대한 기여도가 함께 논의됐다.

특히, 정치적 무관심을 특징으로 하는 1990년대 yBa 신드롬이 한풀 꺾인 2000년 이후 작가들의 자유로운 정치적 발언 또한 두드러졌다. 토니 블레어 수상 재직 당시 이라크전 반대 구호가 적힌 포스터와 전쟁의 실상을 알리는 참혹한 사진 등을 내건 1인 장기 시위 현장을 고스란히 미술관에 재현한 작품이 미술계 최고의 영예인 터너상을 수상한 것이 그런 예다. 대처 수상 시절 광산 노동자들의 생존 투쟁을 공권력이 폭력으로 진압하면서 이들을 폭도로 왜곡했던 과거사를 바로잡기 위해 아티스트가 당시를 재연한 퍼포먼스를 벌이고, 이것이 영화로 만들어져 공중파 TV에서 방영되기도 했다.

이밖에도 극한의 이윤과 잉여가치를 추구하는 글로벌 자본주의 시대에 사유재산을 부정하며 자신의 전 재산을 분쇄기에 넣어 파괴한 반자본주의 퍼포먼스도 있었다. 이처럼 영국 현대미술은 여전히 예술 자체에 매몰되지 않고 지역 경제, 대중문화, 정치·사회적 이슈 등의 다양한 사회적 관심사와 연결된다.

마지막으로, 현대미술의 대중화다. 최근까지 영국인들은 연예인과 미술평론가가 함께 출연해 해설을 곁들인 미술상 시상식 프로그램을 TV 생중계로 즐겼다. 미술작가들과 관련된 뉴스도 전문적인 문화 관련 비평문부터 연예계 스타의 가십에 이르기까지 다

양한 매체를 통해 대중에게 소개됐다. 예컨대, 암을 이겨내고 왕성한 활동을 벌이고 있는 여성 작가의 누드 화보가 '자랑스러운 나의 몸'이라는 제목으로 유명 패션지에 실리는가 하면, 아티스트의 작품이 음반 재킷이나 무대세트가 되기도 했다. 게다가 기업의 아트 마케팅은 당위를 넘어 상식이 된 지 오래다. 이러한 과정을 통해 자연스럽게 '현대미술=젊음=세련된 라이프 스타일'이라는 등식이 영국인들 사이에 자연스럽게 자리 잡았다.

이러한 대중화를 두고 미술이 엘리트주의를 극복하고 대중에게 한발 다가섰다는 긍정적 평가와, 미술이 예술성과 사회적 책임을 망각하고 대중매체와 미술시장에 아첨해 부와 명예만을 추구한다는 부정적 비판이 늘 끊이지 않는다. 긍정적이든 부정적이든 영국 현대미술을 둘러싸고 많은 이야기가 오간다는 것 자체가 그만큼 예술의 사회적 기반이 튼튼하고 소통의 폭이 넓다는 사실을 반증하는 것임은 분명하다.

» 《창조의 제국》은 영국 미술의 놀라운 성장 뒤에 감춰진 다양한 욕망의 충돌과 공존 그리고 열정과 분투의 휴먼 드라마를 입체적으로 다루고자 한다. 전체적인 내용은 16개의 이야기로 구성했다.

1장부터 4장까지는 오늘날의 런던 아트신에 새로운 피를 수혈한 yBa의 등장과 배경, 주변 상황을 다룬다. 여기에서는 이들이 《프리즈Freeze》라는 전시를 통해 본격적으로 미술계에 등장한 1988년부터 이들의 존재가 세계 무대에서 가시화된 1997년 《센세이션》전 전후까지의 10여 년과 이와 관련된 컬렉터, 화상, 미술학교, 미술기관 등을 소개한다.

이어서 5장부터 7장까지는 잠시 과거로 눈을 돌린다. yBa라는 작가 집단이 어떤 과거에 뿌리를 두었는지 살펴보기 위해 제2차

세계대전 직후부터 1980년대까지 미술사·문화사적 상황을 둘러본다. 특히, 영국이 겪은 미국 모더니즘의 수용과 저항 과정 그리고 현대미술과 대중문화의 상호 영향에 주목한다. 오늘날의 영국 현대미술이 형성된 이면에는 미국 대중문화와 아방가르드의 영향이 씨실과 날실처럼 복잡하게 얽혀 있기 때문이다.

8장에서 11장까지는 yBa가 런던이라는 '지역 신화'에서 벗어나면서 글로벌화, 문화산업화된 2000년 이후의 상황이 펼쳐진다. 특히, 우리나라에도 이미 잘 알려진 테이트 모던과 게이츠헤드 경제 회생의 견인차 역할을 한 기념비적 공공미술 등의 사례를 통해 현대미술이 지역 경제와 역사에 개입하면서 어떻게 사회적 영향력을 미치고 있는지 살펴본다. 또한 지역주의와 글로벌리즘, 과거의 역사와 미래의 비전을 연결하는 중간고리 역할을 하는 현대미술의 다양한 사례도 소개한다.

12장에서 15장까지는 공공영역에서 직접 대중과의 소통을 추구한 여러 공공미술 프로젝트를 살핀다. 런던 지하철이나 트라팔가 광장의 경우처럼 기관 주도의 프로젝트는 물론이고 민간 차원에서 자생적으로 이뤄지고 있는 대안적 공공미술, 비주류에 속해 있지만 무시하지 못할 영향력으로 새롭게 주목받는 그라피티에 관한 이야기가 포함된다. 이 같은 사례들을 통해 미술과 사회, 그리고 주류와 비주류가 어떻게 소통하며 새로운 창작이 이뤄지는지 이해할 수 있을 것이다.

마지막 16장은 초판 이후 두 차례 개정판이 나오면서 그 사이 영국 사회가 겪은 10년간의 변화를 담는다. 특히, 정권교체와 더불어 급선회한 문화정책과 사회적 양극화 그리고 세계화Globalization의 흐름에 역행하는 브렉시트 현상을 중심으로 영국 미술계가 당면한 현실과 그에 대한 미술의 대응과 전망을 다룬다.

오늘날 런던 아트신을 이끌어낸 힘은 단지 몇몇 아티스트의 빼

어난 재능이 전부가 아니다. 이들이 동시대성을 획득하고 사회 속에서 탄탄하게 자리 잡을 수 있도록 키워낸 진보적인 학제간 교육, 새로운 감성을 빠르게 흡수해 이를 통해 미술의 경제적 인프라를 구축한 영민한 컬렉터와 아트 딜러, 대중의 눈높이와 시대적 변화의 흐름을 따라잡기 위한 미술관과 박물관의 부단한 노력, 예술적 상상력을 마케팅에 적용한 눈 밝은 기업들, 그리고 새로운 국가 이미지 창출을 위해 정책적으로 현대미술을 지원한 문화적인 정부가 서로 톱니바퀴처럼 맞물리며 이뤄낸 결과물이다.

이제부터 영국 현대미술의 풍경을 종횡으로 두루 살피면서 현대미술의 새로운 메카로 떠오른 런던이 결코 우연의 결과가 아니었음을 보여주고자 한다. 보수적인 영국 사회 속에 전위적인 현대미술이 깊이 뿌리내린 역사·사회·문화적 배경을 함께 살피다 보면 자연스럽게 우리 현실을 비춰보게 될 것이다.

1장

yBa_현대미술의 신화 탄생

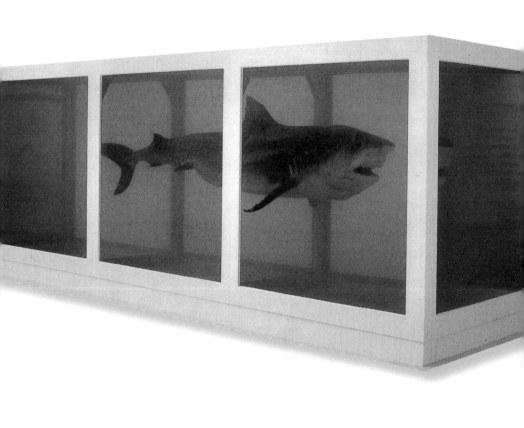

데이미언 허스트 **살아 있는 자가 상상할 수 없는 육체적 죽음**_1991_타이거 샤크, 유리, 5% 포름알데히드 용액 등_217×542×180cm

_____ "영국 현대미술을 아시나요?"라는 질문에 고개를 갸웃하는 사람도 데이미언 허스트라는 이름을 들으면 금세 고개를 끄덕인다. 상어, 돼지, 소 등 죽은 동물을 방부액 속에 담근 충격적인 작품뿐 아니라 2008년 경매에서 생존 작가 중 가장 높은 2억 7,000만 달러라는 기록을 세운 월드 스타 작가이기 때문이다.

가끔 미술관이나 갤러리를 돌아보는 정도의 애호가라면 허스트 이외에도 흔히 'yBa'라 불리는 영국 출신 작가 두서너 명 정도의 이름과 대표작쯤은 쉽게 떠올릴 것이다. 동물의 사체 외에도 해골이나 알약 같은 의학적 오브제를 통해 종교와 과학 그리고 삶과 죽음의 개념을 넘나드는 데이미언 허스트를 비롯해 아름다움과 추함의 기준에 의문을 제기하는 마크 퀸Marc Quinn, 현대인과 도시 풍경을 점과 선만으로 극도로 단순화시킨 줄리언 오피Julian Opie, 미술사적 상징성이나 시대적 가치를 지닌 사물을 개성이 제거된 익명의 사물로 전환시킨 마이클 크레이그-마틴Michael Craig-Martin 등도 최근 몇 년간 줄지어 한국에 소개되고 있다.

사실 영국 현대미술이 국내에 본격적으로 소개된 것은 이보다 훨씬 전인 1998년의 일이다. 국립현대미술관이 기획한 《개성과 익명의 사이에서》라는 제목의 전시가 시작이었다. 이 전시가 열린 1990년대 후반은 영국 현대미술이 'yBa'라는 타이틀을 앞세워 미국·유럽의 주요 도시에서 대규모 그룹전을 통해 명성을 높이던 시기였다. '영국 청년 작가young British artists'라는, 그저 국적과 세대를 나타내는 평범한 의미의 단순한 이니셜이 보통명사가 아닌 고유명사화돼 이토록 널리 인구에 회자되는 것은 이례적인 일이다. 더구나 1980년대를 풍미한 신표현주의 계열의 '이탈리아 트랜스 아방가르드Trans-Avantgarde'나 2000년 전후로 부상한 중국의 '정치적 팝Political Pop'처럼 미술 양식이나 미학적 태도를 암시하는 수식어조차 없다는 사실 또한 특이하다. 때문에 일각에서 yBa를 하나의 공통점

국립현대미술관의
《영국현대미술전:
개성과 익명의 사이에서》
전시 도록(1998).

으로 묶을 수 없는 개별 작가들을 억지로 한데 모은 '쿨 브리타니아 Cool Britania'산 수출용 패키지라고 비판하는 것도 무리는 아니다.

yBa의 정체성이나 예술적 진정성에 대한 의문은 잠시 접어두자. 이들이 오늘날 현대미술의 세계 지형을 바꾸는 데 일조한 것만은 사실이니까. 돌이켜 보면 1960년대 대중문화의 황금기와 함께 반짝 떴던 팝아트를 제외하고는 세계 미술계에서 영국이 차지하는 지위는 매우 보잘것없었다. 그러나 1990년대 이후 빠른 속도로 동시대성을 회복해 주류로 진입하는 데 성공했다. 가히 하나의 사건이라 기록될 만한 런던 아트신의 부상은 영국의 전반적인 경제 여건이 호전되는 가운데 미술교육, 미술시장, 공공기관, 문화정책 등이 톱니바퀴처럼 정교하게 맞물려 시너지를 만들었기 때문에 가능했다. 그리고 그 중심에 열정과 도전 정신으로 무장한 작가들이 있었다. 이들이 바로 20세기 세계 미술사의 마지막 장을 장식한 'yBa 신화'의 주인공이다.

프리즈, yBa의 탄생 실화_____yBa의 탄생은 1988년 7월로 거슬러 올라간다. 당시 런던 남동부 도크랜드Dockland 지역의 한 오피스 빌딩에서 이례적인 사건이 벌어졌다. 이 지역은 재개발을 앞두고 철거 작업이 진행 중이었기 때문에 일반인의 발길이 뜸한 곳이었다. 화랑은커녕 예술의 흔적이라고는 눈곱만큼도 찾기 힘든 이 불모지에 어느 날 일반인들에게도 제법 잘 알려진 미술계 거물들이 모습을 나타내기 시작했다. 테이트Tate의 니컬러스 서로타Nicholas Serota 관장, 로열 아카데미Royal Academy of Arts의 큐레이터 노먼 로즌솔 Norman Rosenthal, 게다가 세계 굴지의 광고 회사 사치 앤드 사치Saatchi & Saatchi의 사장이자 세계적인 아트 컬렉터인 찰스 사치Charles Saatchi까지! 그들이 향한 곳은 창고처럼 휑한 어느 낡은 오피스 건물이었다.

무슨 일이 벌어지고 있는 것일까? 그들이 들어간 건물 안에서는

그다지 멀지 않은 거리에 위치한 골드스미스 대학Goldsmiths College 학생 열다섯 명의 작품이 전시되고 있었다. 널찍하고 확 트인 전시장 분위기는 뉴욕이나 베를린에서 볼 수 있는 현대미술 갤러리와 제법 비슷했다. 전시작들은 학생들의 작품치고 꽤나 프로페셔널한 느낌이 드는 '잘 빠진' 작품들이었다. 그리고 그들의 작품은 당시 학생들이 교재처럼 즐겨 참고하던《아트 인 아메리카Art in America》나《아트 포럼Art Forum》같은 잡지에서 많이 소개되던 뉴욕 작가들의 작품을 충실히 참고한 티가 역력했다.

하얀 바탕 위에 색점들을 찍어놓은 데이미언 허스트, 반질거리는 산업용 도료로 원과 직사각형을 그린 게리 흄Gary Hume, 캔버스 위에 물감을 쏟아부은 이언 대븐포트Ian Davenport, 하얀 바탕 위에 실크스크린으로 할리우드 배우 이름만 써 넣은 사이먼 패터슨Simon Patterson 등의 작품은 대개 미니멀리즘이나 색면추상, 추상표현주의 같은 미국산 추상화를 연상시켰다. 물론 머릿속에서 맴돌지만 입으로 바로 표현하기는 힘든 묘한 감성적 차이가 있긴 했다. 어쨌든 학생들의 전시치고는 꽤 프로페셔널한 아니, 어찌 보면 오히려 너무 기성작가의 전시회 같은 느낌을 주기에 충분했다.

기업 후원금 덕분에 제법 고급스럽게 제작된 전시 도록에는 평론가의 서문과 원색 도판까지 실려 있었다. 도록 서문에는 이 전시가 "당신이(또는 내가) 몸담고 있는 것"이고 "피할 수 없는 기억의 문제를 다룬다"라는 등 알쏭달쏭하고 두루뭉술한 설명이 이어졌다. 전시 제목인《프리즈Freeze》는 "충격의 순간, 마음속에 간직된 것, 멈춰버린 장면"[2]을 의미한다는 친절한 해설까지 덧붙였다. 쉽게 말해 형이상학적 내용이 아니라 일상적인 현실의 문제를 다룬다는 것이지만, 대체로 평범하기 이를 데 없는 주장일 뿐이다. 이처럼 전시 형태나 도록 내용면에서 볼 때《프리즈》에서 미술사에 남은 여느 화파나 사조와 비교할 만한 미학적 선언이나 심오한 예술

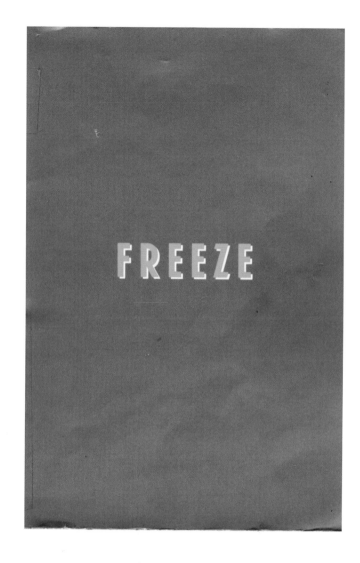

《프리즈》전시 도록 표지(1988).

사이먼 패터슨
수비 포메이션(예수는 골키퍼)에
따라 배치한 최후의 만찬
1990
_축구 포지션 배치도, 지하철
노선도, 원소주기율표 등
익히 알려진 기호체계를
개인적 관심사를 담은
단어들로 바꾸는 작업으로
유명한 패터슨의 초기작.

적 철학을 찾아보기는 힘들다.

그럼에도 이 전시가 yBa라는 전설의 출발점이 된 이유는 무엇일
까? 그것은 전시나 작품 자체보다 기획 과정 전반에 나타나는 작가
들의 '새로운 태도'에 있었다. 아티스트의 고상한 이미지를 버리고
적극적으로 사회와 관계 맺고 스스로 마케팅까지 나선 'DIY(Do It
Yourself)' 정신은 당시로서는 파격이었다.

전시장은 철거를 앞두고 오랫동안 비어 있던 런던 항만 공사 건
물이었다. 17세기부터 템스강을 따라 운항하는 화물선이 짐을 싣
고 내리는 재래식 선창이 있던 이 지역은 1970년대 이후 현대식 항
구에 밀려 문을 닫은 후 줄곧 방치돼 있었다. 게다가 템스강변에 위
치한 습지여서 주변 환경도 나쁜 데다 교통도 불편한 탓에 주민들
은 외부와 고립된 채 실업과 빈곤의 수렁에 빠져 있었다. 이렇게 오

랫동안 침체돼 있던 지역에 변화의 바람이 불기 시작한 것은 대처 정권 초기인 1980년대 초부터였다. 경쟁력을 잃은 산업 시설이 과 감하게 폐쇄되거나 재개발되면서 빠르게 현대화가 이뤄졌다. 《프리즈》전시가 열리던 1988년은 이 지역에 쇼핑센터와 전철역이 오픈하는 등 하루가 다르게 모습이 달라지던 중이었다. 오늘날 '런던 속의 미국'이라는 별명을 얻을 정도로 초현대화된 런던의 금융중심지 카나리 워프Canary Wharf도 당시 도크랜드 지역 재개발 사업의 결실이다.

전시장은 신출내기 작가들의 출신 학교인 골드스미스 대학과 전철로 한두 정거장 정도로 아주 가까웠다. 또한 당시 재개발이 한창이라 비어 있는 공간도 많아서 전시장 대관이나 작품 운송에 큰돈을 들이지 않아도 됐다. 제대로 된 전시 공간은 아니지만 천장이 높

고 탁 트인 창고식 건물이라 현대적인 전시 분위기를 연출하기에
도 적절했다. 게다가 당시 지역 주민들과 마찰을 빚어왔던 개발업
자들이 이미지 관리 차원에서 미술 행사에 후원금(이 비용은 도록 제
작에 사용됐다)까지 보태줬으니, 주머니 사정이 여의치 않은 학생들
입장에서는 최상의 조건이 아닐 수 없었다.

이 전시를 개최한 열다섯 명의 예비 아티스트들은 모두 런던대
학교 소속 골드스미스 대학의 졸업반 동기들이었다. 이들은 신인
작가들에게 문을 열어주는 데 인색했던 당시 런던 화랑의 풍토를
누구보다 잘 알고 있었다. 게다가 '작은 정부'를 내세워 효율성을
추구하던 대처 정부는 1970년대 말까지 예술가들을 지원하던 보조
금 혜택마저 없애버렸다. 그러니 학교를 졸업한 예비작가들은 기
댈 곳이 전혀 없던 상황이었다. 하지만 허리띠를 졸라맨 채 유명 평
론가나 화상이 작업실에 나타나주기만을 마냥 앉아서 기다릴 수는
없었다. 기약 없는 구원의 손길을 기다리는 대신 '우리가 직접 판로
를 개척하자'는 데 의기투합해 일을 벌인 것이 바로 《프리즈》 전시
였던 것이다.

전시장 섭외 및 작품 구성은 물론이고 홍보와 마케팅까지 작가
들이 직접 발로 뛰었다. 미술계의 영향력 있는 인사들의 명단을 입
수해 초청장을 보낸 것은 물론이고 고급 택시인 블랙캡을 집 앞까
지 보내서 직접 모셔오기도 했다. 물론 무작정 학생들이 조른다고
미술계의 거물들이 순순히 변두리까지 왕림할 리는 없지만. 그들
뒤에는 골드스미스 대학의 은사이자 당대 최고의 작가며 테이트
이사회 멤버로서 막강한 영향력을 가진 마이클 크레이그-마틴 교
수가 뒷배를 봐주고 있었다. 자세한 설명은 뒤에 이어지겠지만, 그
가 yBa의 대부로 알려진 이유가 바로 여기에 있다.

맷 콜리쇼_총탄 자국_1988_15개의 라이트박스

앙팡 테리블의 출현_____《프리즈》전시 자체는 당시 언론의 주목을 그다지 끌지 못했다. 게다가 화랑 밀집 지역도 아닌지라 관람객도 많지 않았다. 총탄이 뚫고 들어간 머리의 상처를 클로즈업한 맷 콜리쇼Mat Collishaw의 〈총탄 자국Bullet Hole〉이라는 작품 한 점이 사치에게 팔렸을 뿐 판매도 그저 그랬다. 그러나 중요한 것은 이 전시를 통해 젊은 작가들이 미술계의 핵심 인사들과 직접 연결되면서 일으킨 파장이었다.

이후《프리즈》전시를 계기로 탄력을 받은 동년배 작가들이 주축이 돼 유사한 창고형 전시가 연이어 개최됐다. 그리고 임대료가 싼 이스트엔드 지역에서는 화랑주나 기획자의 간섭을 받지 않고 작가들이 직접 전시회를 열며 자유롭게 운영하는 대안공간Artist-run-space이 줄지어 생겨났다. 이들 공간을 중심으로 웨스트엔드Westend의 주류 화랑에서 볼 수 없었던 재기 발랄한 작품들이 속속 소개되면서 주목을 끌자 화상들도 아예 이 지역에 갤러리를 열기 시작했다. 전례 없는 새로운 화랑 풍속도가 펼쳐지자 영국 언론 역시 관심

데이미언 허스트
천년
1991
소머리, 파리, 구더기, 살충기,
설탕, 물, 강철, 유리 등
알에서 깬 구더기가
파리가 돼 소머리를 먹고
자라다가 살충기에 의해
죽는 생사의 과정을 담았다.

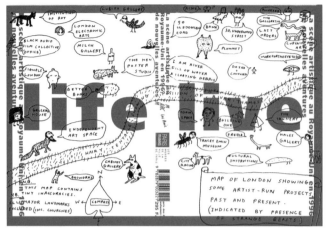

1996년 파리 시립근대미술관
에서 열린 《라이프/리브》 전시
도록. 표지 그림은 1990년대
중반 런던 아트신을 이끌던
작가 운영 대안공간의 지도다.

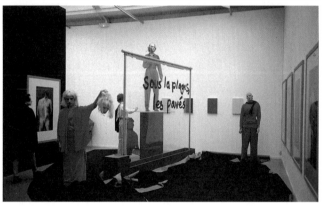

《라이프/리브》 중
대안공간 파트에 소개된
작가 그룹 '뱅크'의 전시 장면.

을 보이기 시작했다.

　사치가 롤스로이스에서 내려 전시장에 들어서는 순간 입을 딱
벌리고 바로 지갑을 열게 했다는 데이미언 허스트의 〈천년Thousand
Years〉(1991)이 전시된 것도 《갬블러Gambler》라는 제목의 창고 전시였
다. 이처럼 yBa가 성장해온 배경에는 작가가 직접 기획하고 운영
한 대안공간 전시가 큰 역할을 했다. 1996년 파리 시립근대미술관
에서 한스 울리히 오브리스트Hans Ulrich Obrist의 기획으로 열린 영국

현대미술전《라이프/리브Life/Live》에서는 2개의 파트 중 하나가 대안공간을 중심으로 구성됐을 만큼 큰 비중을 차지했다. 이 점만 보더라도 런던의 새로운 아트신이 제도권에서 자유로운 젊은 작가들로부터 출발했음을 알 수 있다.

이후 '프리즈 출신' 작가 리스트에 다른 또래 작가들의 이름이 더해지면서 yBa라는 이름으로 통칭되는 일단의 작가군이 형성됐다. 이렇게 특정 경향과 거리가 먼 단순하면서도 포괄적인 이름은 세계적인 광고 회사의 CEO이자 영국 최고의 컬렉터인 사치의 머리에서 나온 것이다.

사치는 yBa 활동 초창기부터 직접 사들인 데이미언 허스트 등 영국 신예 미술가의 작품을 모아 자신의 갤러리에서 수차례에 걸쳐 전시회를 열면서《영국 청년 작가》라는 제목을 붙였다. 특별히 공들이지 않고 지은 것 같은 이름이 영국 현대미술의 대명사로 자리 잡은 것만으로도 사치의 막강한 영향력을 충분히 짐작할 수 있다. 이후 영국 현대미술을 소개하는 국내외 기획전은 거의 예외 없이 사치 갤러리Saatchi Gallery 전시에 포함됐던 작가를 중심으로 구성됐다. 이러한 과정을 통해 yBa라는 신종 아트 브랜드의 가치와 사치 컬렉션의 파워가 동반 상승하게 된 것이다.

이렇게 다양한 작가들이 개별적 특성을 드러내지 못한 채 하나로 통합된 타이틀로 반복적이게 소개되다 보니 yBa의 이미지가 다소 과장 또는 왜곡된 채 정형화된 경향도 있다. 특히 강렬하고 도발적인 작품을 선호하는 광고인 출신 사치의 취향이 겹쳐지면서 yBa는 깊이 있는 예술성보다 '충격 전술shock tactic'으로 일관하는 앙팡테리블로 인식되기도 했다.

예를 들면, 1995년 미국 미니애폴리스의 워커아트센터에서 열린《브릴리언트!Brilliant!》('멋지다'는 뜻의 영국식 감탄사) 전시는 도록 표지부터 yBa를 지나치게 과격한 이미지로 각인해놨다.[3] 이는

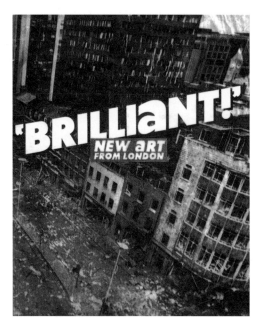

워커아트센터에서 열린
《브릴리언트!》 전시 도록
표지(1995).

1992년 두 명의 희생자를 낸 IRA 폭탄테러 현장을 찍은 사진으로, 폐허가 된 런던 도크랜드 거리를 담은 충격적인 이미지였다. 이 한 장의 사진을 통해 정치적 비극조차도 스펙터클로 소비하는 정치적 무관심과 속물 취향philistinism, 런던의 새로운 예술의 폭발적 에너지를 동시에 읽을 수 있다.

한편, 전시와 대중매체를 통해 반항적인 열혈 청년의 이미지를 구축한 yBa는 상류사회에 한정된 고급예술의 벽을 깨고 대중의 승리를 선언한 영웅으로 미화되기도 했다. 시장 가판대를 미니멀리스트 조각처럼 쌓아올린 마이클 랜디Michael Landy와 타블로이드 신문에 실린 선정적 기사를 확대한 세라 루커스Sarah Lucas 등 yBa의 주요 작가들 상당수가 노동계급 출신이라는 사회적 정체성을 직설적으로 드러냈기 때문이다. 이들의 작품에서 일상성과 하위문화적인

요소를 쉽게 발견할 수 있는 이유도 여기에 있다. 더군다나 섹스나 죽음 같은 도발적인 주제도 이들에게는 더 이상 금기가 아니었다.

이들의 작품은 대부분 순수 미학이나 형이상학과는 거리가 먼 매우 일상적이고 세속적인 내용을 담고 있어 작가 자신의 삶이 작품을 통해 자연스럽게 드러나기 마련이었다. 따라서 미디어는 작품과 더불어 유명해진 작가들의 사생활에 과도한 관심을 쏟았다. 일간지는 예술면은 물론이고 연예면에서도 작가들의 활동과 사생활을 여느 연예인 못지않게 시시콜콜 다뤘다. 덕분에 대중은 아티스트가 신비의 베일에 싸인 고고한 존재라는 선입견에서 서서히 벗어나게 됐다. 그들도 자신들과 똑같은 평범한 사람들이라는 생각을 가지게 되면서 자연스럽게 그들의 예술 세계에도 관심을 갖게 되는 긍정적 현상이 생겨났다. 이렇게 보수적인 영국 사회에서 예술과 일상, 고급문화와 하위문화 사이의 커다란 벽이 허물어진 것도 yBa 효과 중 하나다.

예술성과 대중성의 줄타기_____yBa 작가들이 진정 제도권에 도전한 당찬 반항아들이었냐고 묻는다면 대답은 '글쎄요'다.

물론 작가마다 개인차가 있겠지만 이들은 대부분 적극적으로 제도권에 구애 작전을 펼쳤다. yBa의 역사가 시작된 《프리즈》에 초대된 미술계 인사들의 명단만 봐도 그렇다. 그들은 스스로를 마케팅했으며 적극적으로 미디어를 활용해 대중적 아이콘이 됐고, 이를 통해 부와 명예를 얻은 출세 지향적인 작가들임에 분명하다. 게다가 파격적인 소재와 재료를 사용했음에도 불구하고 그들의 작품은 대개 유명 갤러리 전시를 겨냥한 아주 세련된 형식을 결코 놓치지 않았다. 이런 점을 놓고 볼 때, yBa 작가들은 세속적 욕망을 감추고 작품을 앞세워 자신을 고상하게 포장한 이전 세대 작가들과는 확연히 구분됐다.

미술시장의 생리를 간파하고 핵심을 제대로 파고들었던 yBa 작가들은 유럽식 사회민주주의를 벗어나 본격적인 신자유주의 체제로 접어들던 영국 사회 전환기의 적자였다. 이들에게 '대처의 아이들Thatcher's Children'이라는 별명이 붙은 이유가 바로 여기에 있다. 그렇다고 '철의 여인' 마거릿 대처 수상이 이들에게 멘토로서 어떤 방향성을 제시해주거나 후원자로서 힘을 실어준 것은 아니었다. 오히려 정반대였다.

잘 알려진 바와 같이 대처 수상은 근로 의욕 저하와 경기 침체라는 '영국병'을 치유하기 위해 1979년부터 1990년까지 재임 기간 중 자유경쟁 원리에 입각한 시장경제 정책을 저돌적으로 추진했다. 이러한 '대처리즘'을 통해 국영기업이 민영화됐고, 생산성이 낮은 탄광, 철강 등 산업은 문을 닫았으며, 복지·교육·문화 예산은 대폭 축소됐다. 사회 각 분야가 더 이상 국가 지원에 의지할 수 없게 되자 시장 논리에 따라 각자 제 살길을 찾아야만 했다. 작가들 역시 이전에 누렸던 보조금이나 지원금 등의 혜택이 사라지자 자력갱생할 수밖에 없게 된 것이다.

대처 수상의 정책은 미술계 전체의 관습과 체제를 뒤바꿔놨다. 1980년대 이전까지 영국의 작가들은 평론가의 지원과 미술관의 승인을 거쳐 사회적 지위와 작품의 경제적 가치를 높여가는 것이 일반적 수순이었다. 그러나 이 시기를 정점으로 이론과 평론의 역할이 작아진 반면, 미술시장에서의 성공을 우선시하는 풍토가 자리를 잡아갔다. 이러한 분위기 속에서 미술시장과 손잡은 작가들이 제도권과 비제도권, 순수예술과 대중문화를 넘나드는 전방위적인 마케팅 전략을 펼친 것이다.

당시 정부지원금이 대폭 줄어든 대신 기업 후원에 의존하게 되면서 미술관의 공공성이 크게 축소된 것도 대처리즘이 낳은 또 다른 결과다. 미술관은 본시 일반 대중에게는 문화를 누릴 기회를 제

공하고 작가들에게는 창작 의욕을 고취시키는 환경을 마련하기 위해 설립된 공공기관이다. 그러나 재정 조달이 어려우면 수익이 보장되는 상업적 전시에 의존하게 되고, 당연히 전시를 위한 작품 대여나 소장품 구입 등과 관련해 미술시장의 입김으로부터 자유로울 수 없다.

이후 대처리즘이 일말의 성공을 거두면서 경제가 활성화되기 시작하자 본격적으로 미술시장이 미술계의 중심 역할을 맡게 됐다. 이렇게 예술과 자본이 중간 과정을 생략하고 직접 연결되는 상황에서 yBa가 탄생할 수 있었던 것이다.

yBa의 산실, 골드스미스 대학_____젊은 작가들이 이러한 현실적 변화에 눈뜰 수 있었던 것은 yBa의 산실로 알려진 골드스미스 대학의 현실적이고도 진보적인 교육 덕이었다.

런던의 대표적 저개발지역 중 하나인 사우스이스트Southeast의 뉴크로스New Cross에 위치한 이 대학은 자유로운 실험과 독창적 사고를 중시하는 학풍으로 유명하다. 데이미언 허스트를 위시한 yBa의 주요 작가들과 그에 앞서 브리짓 라일리Bridget Riley, 루치안 프로이트Lucian Freud, 앤터니 곰리Antony Gormley, 줄리언 오피 등을 배출했고, 미술뿐 아니라 음악과 연극에서도 명성이 높다.

1970년대 펑크 록의 선두주자 섹스 피스톨스Sex Pistols를 만든 매니저 맬컴 매클라렌Malcolm McLaren과 1990년대 브리티시 록을 대표하는 그룹 블러Blur의 멤버들, 1960년대 패션 아이콘인 비비언 웨스트우드Vivienne Westwood와 미니스커트를 처음 선보이며 의상 혁명을 주도한 메리 퀀트Mary Quant 같은 디자이너도 이 대학 출신이다. 또한 문화연구의 정초자定礎者 중 한 명으로《교양의 효용The Uses of Literacy》을 쓴 리처드 호가트Richard Hoggart가 1970년대 후반에서 1980년대 초반에 걸쳐 약 10년간 학장을 지내기도 했다. 이들의 이름만 훑

어봐도 자유롭고 진취적인 학풍을 짐작할 수 있다. 그리고 미술사·
영문학·사회학·인류학·문화연구·미디어 연구 등의 분과별 벽을
허문 다제간 학문 연구 또한 유명하다.

특히 이 학교의 미술대학은 상아탑에 갇히지 않고 현장에서 작
품 활동을 활발하게 하고 있는 젊은 작가들을 강사로 널리 기용했
다. 덕분에 학생들은 미술계의 현실을 쉽고 빠르게 이해할 수 있었
다. 또한 1970년대부터 회화·조소 등 매체별 과 구분 없이 통합교
육을 실시한 덕분에 장르에 구애받지 않고 다양한 영역을 고루 실
험할 수 있다. 1974년부터 2000년까지 5년간의 공백기를 제외
하고는 줄곧 골드스미스 대학에서 학생들을 가르친 마이클 크레이
그-마틴 교수는 독특한 학풍 속에서 학생들이 재능을 활짝 꽃피우
도록 한 당사자로서 흔히 yBa의 대부로 통한다.

우아한 백발에 차분한 성품을 가진 크레이그-마틴 교수는 부드
러우면서도 냉철한 카리스마의 소유자다. 그는 프로 작가처럼 작

업하고 프로 이론가처럼 서로를 평가하도록 학생들을 교육했고, 두세 달에 한 번 꼴로 학생들에게 진행 중인 작품을 모두 가져오게 해서는 서로 품평하는 세미나를 열었다. 작업에 진전이 없거나 의견을 발표하지 않는 학생은 아예 수업에 참여하지 못하게 했다. 세미나는 회를 거듭할수록 열기가 뜨거워졌다. 자신의 작업 과정을 설명하고 엇갈린 의견이 오가는 가운데 자연스럽게 경쟁심이 유발되고 모종의 집단의식이 형성될 수밖에 없었기 때문이다. 크레이그-마틴은 자신의 방식을 잘 따라주면서 빠르게 성장한 yBa 제자들이 이미 학생 시절부터 놀라운 가능성을 보여줬다고 회상한다.[4]

골드스미스 대학의
미술과 스튜디오 모습.
평소에는 작업 공간으로
사용되다가 졸업전 때는
전시장으로 활용된다.

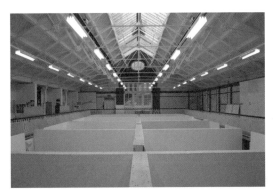

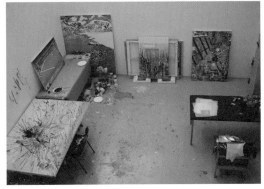

크레이그-마틴 교수는 예비작가들에게 화랑에 초대되기를 기다리지만 말고 포트폴리오를 들고 직접 찾아다니라고 충고했다. 그리고 학생들이 자신들의 전시를 직접 기획하고 준비할 때 자기가 가진 막강한 인맥을 동원해주는 등 지원을 아끼지 않았다. 《프리즈》전시에 나타난 미술계 거물들의 주소록도 사실 그가 제공해 준 것이었다. 이와 같이 현실감각을 키우는 강도 높은 트레이닝과 이를 통해 얻은 자신감이야말로 yBa가 성장하는 데 가장 중요한 밑거름이 됐다고 할 수 있다.

크레이그-마틴의 수제자인 데이미언 허스트에 관한 재미있는 일화가 있다. 허스트는 지금은 문을 닫았지만 당시 최고의 화랑이었던 앤서니 도페이 갤러리Anthony d'Offay Gallery에서 스태프로 근무한 경력이 있다. 그곳에서 작품을 운반하고 오프닝 파티에서 서빙하는 등 잡다한 일을 하면서 미술계를 움직이는 인물들을 눈여겨보고 시장 진출에 필요한 정보와 지식을 빠르게 습득했다. 이렇게 학교 안팎의 경험을 바탕으로 허스트와 그의 동기생들은 누군가 자신을 발굴하고 후원의 손길을 뻗어주기를 기다리기보다 직접 작품을 펼쳐놓고 고객을 끌어들이는 DIY 아트 마케팅의 전통을 수립한 것이다.

yBa 현상의 빛과 그늘_____《프리즈》작가들이 학교를 졸업하고 작가로서 본격적인 활동을 시작하면서 영국 현대미술의 지형이 서서히 변하기 시작했다. 무엇보다 작가의 연령층이 낮아진 것이 눈에 띄었다. 이제 막 미대를 졸업한 신출내기 작가들이 유명 화랑에 초대되고, 미술계의 큰손인 사치가 대학 졸업전에 나타나 전시된 작품을 통째로 다 사들이고, 세계적인 미술관에서 러브콜이 줄을 잇고, 신문과 방송은 이들의 근황을 연예 기사처럼 쏟아냈다.

데이미언 허스트는 1992년 27세에 유서 깊은 현대예술원ICA에

서 첫 개인전을 열었고, 1996년에는 뉴욕을 대표하는 가고시안Gag-
osian을 통해 미국 시장에 성공적으로 데뷔했다. 그리고 2007년에는
'작품 가격이 가장 높은 생존 작가'라는 타이틀을 거머쥐게 됐다.
당시 그의 나이는 42세에 불과했다.

영국 사회는 토론이 일상화돼 있는데, 미술계도 예외가 아니다.
yBa가 본격적으로 제도권에 수용된 1990년대 중반에는 비평가·큐
레이터·화상들 사이에서 무섭게 떠오르는 젊은 작가들에 대한 평
가가 엇갈렸고, 이들의 다양한 견해가 각종 토론회와 대중매체 그
리고 전문지를 통해 소개됐다.

일각에서는 yBa가 1960년대 영국 대중문화의 황금기였던 '스윙
잉 런던Swinging London'의 역동성을 되살리고 영국의 문화적 저력을
확인시켜줬다는 긍정적인 평가를 내렸다. 그러나 예술적 진정성이
결여된 채 부와 명예를 좇는 출세 지향적인 작가들과 그들을 앞세
워 이득을 취하려는 미술시장과 대중매체가 만들어낸 거품이라는
비판의 목소리 또한 만만치 않았다.

좌파 논객들 사이에서도 이들의 속물 취향을 가리켜 의도적으로
엘리트주의를 배척했다고 보는 긍정적 입장과 자본주의 시장과 대
중매체의 속성을 교묘하게 이용해 출세의 수단으로 삼았다고 보는
부정적 입장이 팽팽히 맞서왔다는 사실이 흥미롭다. 그러나 이러
한 다양한 의견들이 충돌하는 상황에 대해 작가들은 대체로 무관
심한 태도로 일관했다. TV와 일간지 기사에 보다 신경을 곤두세우
는 그들에게 비평이나 이론은 이미 관심 밖이었기 때문이다.

이렇게 논란이 분분한 가운데 yBa는 1990년대 중반부터 새로
운 국면으로 접어들기 시작했다. 이 시기부터 본격적으로 언더그
라운드 이미지를 벗고 메이저급 작가로 급성장한 것이다. 1997년
은 대처 이후 18년간의 보수당 정권이 물러나고 '새로운 노동당New
Labour'의 기수로 나선 토니 블레어가 수상으로 취임하던 해다. 한때

롤링스톤스Rolling Stones의 믹 재거Mick Jagger를 흉내 낼 정도로 열렬한 로큰롤 팬이기도 했던 블레어 총리는 취임 직후 젊은 영국을 표방한 '쿨 브리타니아'라는 구호를 외치며 정책적으로 대중문화와 예술에 대한 지원을 늘렸다. 때마침 영국의 경제 상황이 나날이 호전되면서 미술시장도 제법 활기를 띠던 참이었다.

이런 상황 속에서 yBa의 제도권 진입을 가속화한 것이 바로 1997년 런던 로열 아카데미에서 열린《센세이션Sensation》이라는 제목의 사치 컬렉션 전시였다. 이듬해 현대미술의 본산이라 할 수 있는 뉴욕을 거쳐 세계 미술계를 발칵 뒤흔들어 놓은 바로 그 전시다.《프리즈》이후 10년도 안 되는 짧은 시간 동안 이뤄진 비약적인 성장이었다.

이러한 도약은 yBa 전설의 속편일까? 아니면 종말일까? 그 답은 어느 관점으로 yBa의 의미를 보느냐에 달려 있다. 제도권의 인정과 미술시장의 성공을 척도로 해서 본다면 당연히 전자가 정답이다. 그러나 비제도권의 언더그라운드 정신에 비중을 두면 후자가 정답이다.

창고 전시와 작가 운영 대안공간의 원조로서 2000년까지 활발한 활동을 해온 '뱅크Bank'라는 이름의 작가 집단은 이미 1997년에 영국 미술의 종말을 선언한 바 있다. 이들은《좀비 골프Zombie Golf》(1995),《코카인 오르가즘Cocaine Orgasm》(1995),《꺼져Fuck Off》(1996) 등 제목만큼 엽기적인 전시와 주류를 향한 촌철살인의 유머와 독설로 가득 찬《뱅크The Bank》라는 타블로이드 잡지를 발간해 미술계의 가려운 부분을 시원하게 긁어주는 독특한 존재였다. 뱅크는 yBa가 가장 보수적인 미술 기관인 로열 아카데미에 입성하던 1997년《뱅크》표지에 '영국 미술 1987~1997'이라고 적힌 묘비를 넣고 특집 기사를 실었다. 새로운 미술의 최고 정점에서 종말을 선언하다니, 과연 이들에게 영국 미술이란 무엇이었을까?

이들의 관점에서 볼 때, yBa의 진정성은 미술시장과 대중매체에 의해 번지르르하게 포장된 화려한 겉모습이 아니라 DIY 전시의 순수한 열정과 허위로 가득 찬 기성 미술계에 한 방을 날릴 수 있는 패기에 있었다. 화랑이나 미술관 같은 제도권의 승인 절차를 거치지 않고, 아니 오히려 이런 관습을 무시하고 작가들이 직접 기획한 거친 에너지로 충만한 전시가 진정한 '젊은 영국 미술'이었던 것이다. 유럽의 고전 명화가 걸리곤 했던 로열 아카데미의 고풍스런 전시장은 그들의 눈에는 영혼은 사라지고 껍질만 남은 미라로 가득 찬 묘지나 다름없었다.

이러한 모순을 생각하며 yBa 신화가 탄생한 순간으로 되돌아가자. 영국 미술의 위상을 바꿔놓은 전시가 런던의 재개발지역에서 열렸다는 점은 결코 우연이 아니다. 뉴욕의 소호Soho와 첼시Chelsea

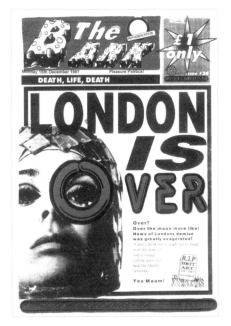

제도권 미술을 비판하는 그룹 '뱅크'의 정기간행물 1997년 12월호 표지. 젊은 영국 작가들이 본격적으로 미술시장과 제도권에 흡수되던 당시 런던 미술의 종말을 선언하면서 '영국 미술 Brit Art 1987~1997'이라고 새겨진 묘비를 그려 넣었다.

처럼 공간적, 시간적, 제도적 '틈새'를 파고들어 스스로 발아해 자기 영토를 개척하는 것이 새로운 예술의 생태이기 때문이다. yBa의 씨앗은 언더그라운드에서 잉태됐지만 그 줄기와 잎은 주류를 향해 뻗어 나갔다. 제도권의 인정을 열망한 영악한 악동들은 허름한 창고에서 싹을 틔운 뒤 곧장 미술관과 화랑 그리고 대중의 품 안에서 활짝 꽃을 피웠다. 1988년 《프리즈》라는 예술사적 사건은 향후 이러한 당찬 신예 작가들과 새로운 시대적 감수성을 발빠르게 수용한 제도 기관의 밀월 관계를 예고하는 서막이었던 셈이다.

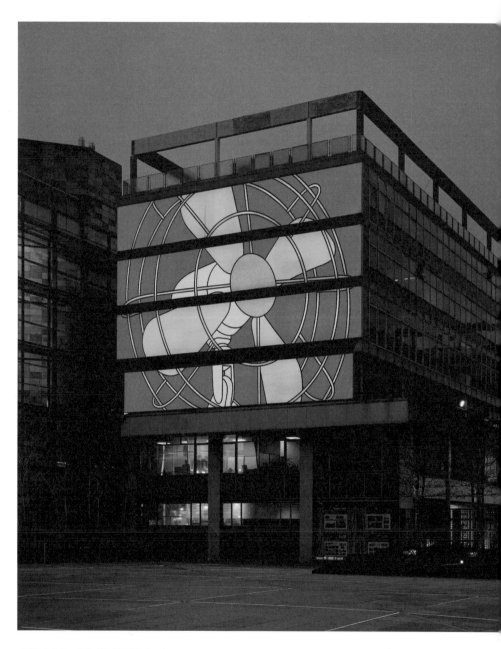

마이클 크레이그-마틴 선풍기_2003 유스턴 로드

게임의 법칙을 사색하다

마이클 크레이그-마틴 Michael Craig-Martin

1941
michaelcraigmartin.co.uk

묵직하고 우중충한 빌딩으로 둘러싸인 런던 유스턴 로드Euston Road의 트리톤 광장은 해가 지고 어둠이 내리면 돌연 화사한 생기를 띤다. 한 건물벽을 가득 채운 만화 같은 그림에 환한 백라이트back-light가 들어오기 때문이다. 강렬한 핑크색 바탕에 밝은 터키색 프로펠러와 레몬색 몸체로 이뤄진 구식 선풍기! 도시의 답답함을 날려버리는 바람이라도 불어주려는 것처럼 산뜻하다. 혹은 사무실에서 야근하는 누군가가 켜놓은 컴퓨터의 스크린세이버처럼 친근하다.

웨스트민스터 대학 건물 벽면을 가득 채운 가로 15미터, 세로 13미터짜리 대형 라이트박스는 현대 개념미술의 거장 중 한 명인 마이클 크레이그-마틴의 작품 〈선풍기The Fan〉(2003)다. 영국 현대미술을 상징하는 테이트 모던의 중앙 굴뚝 위에서 왕관처럼 빛났던 〈스위스 라이트Swiss Light〉(1999-2008)를 비롯해 런던 남동부 재개발지역에 세워진 세계적인 무용 기관 라반 무용센터Laban Dance Centre

로비를 가득 채운 벽화(2002), 2009년 초 오픈한 울리치 아스널Woolwich Arsenal 경전철역 벽화 등 런던 시내 곳곳을 화려한 빛과 색으로 물들이고 있는 그림들도 크레이그-마틴의 공공미술작품이다.

이처럼 전구, 의자, 우유병, 안경 등 지극히 평범한 사물들을 깔끔한 검은 윤곽선과 선명한 원색으로 단순화해 새로운 현대적 삶의 아이콘으로 재탄생시킨 크레이그-마틴의 그래픽적인 회화는 세계적인 미술관과 화랑은 물론 액자 틀을 벗어나 거리에서도 만날 수 있다.

마이클 크레이그-마틴은 1990년대 전 세계 미술계를 뜨겁게 달군 yBa 신드롬의 주인공들을 키워낸 스승이다. 따라서 그의 이름에는 언제나 'yBa의 대부'나 '데이미언 허스트의 스승'처럼 그가 배출한 걸출한 제자들과 관련한 수식어가 따라붙기 마련이다. 그러나 약 20년간 교수로 몸담았던 골드스미스 대학을 떠난 2000년 이후, 그는 교육자가 아니라 작가로서 새로운 전성기를 맞았다.

마이클 크레이그-마틴_역사 3_2001_스크린프린트_55.9×76.2cm

크레이그-마틴은 영국 현대미술의 한 시기를 풍미한 재능 많고 열정적인 제자들을 만날 수 있었던 행운을 과거에 묻고 이제는 동료 작가로서 그들과 나란히 화단畵壇에서 활동 중이다.

골드스미스 대학은 크레이그-마틴 교수가 부임하던 1974년 이전부터 학과 간 구분을 없애고, 도제적 교육에서 벗어나 학생들의 창의적 사고를 이끌어내는 토론식 수업을 통해 이미 현대미술의 견인차 역할을 준비하고 있었다.

영국에서 큰 결실을 거둔 그의 혁신적인 교수법은 사실 진보적 성향의 예일대 교수이자 추상화가인 요제프 알베르스Josef Albers의 영향이 크다. 기술 습득이나 감각 훈련에 앞서 '예술이란 무엇인가'를 고민하도록 이끌었기 때문이다.

크레이그-마틴의 프로 의식과 현실감각은 이처럼 다분히 미국적 배경에서 비롯된 것이다. 아일랜드 더블린에서 태어난 그는 UN에서 일한 농경제학자인 아버지를 따라 어린 시절 미국으로 이주해 청년기까지 보냈다. 13세 때 우연히 잡지에서 본 마르셀 뒤샹Marcel Duchamp에 매료돼 미술가가 되기로 결심했고, 예일대에 진학해 본격적인 작가 수업을 받았다.

크레이그-마틴이 대학을 다니던 1960년대 미국은 미니멀리즘, 팝아트, 개념미술 등 전례 없이 왕성한 창조 정신이 거침없이 실험되던 현대미술의 전성기였다. '예술은 사고하는 것'이라는 가르침을 준 위대한 스승 요제프 알베르스의 지도하에 리처드 세라Richard Serra, 척 클로스Chuck Close, 조너선 보로프스키Jonathan Borofsky 등 훗날 미국 미술을 이끌어갈 예비작가들과 함께 수학하면서 현대미술의 첨단 경향을 잘 파악할 수 있었다. 덕분에 골드스미스 대학에서 교편을 잡는 동안 자신의 제자들에게 미국식 개척 정신과 자본주의 정신을 불어넣어줄 수 있었던 것이다.

마이클 크레이그-마틴_ 라반 센터 입구 로비 벽화_ 2002_ 라반 무용센터

크레이그-마틴의 작품은 매우 그래픽적이다. 작가의 손맛이라고는 느껴지지 않게 똑떨어지는 일률적인 선 드로잉과 지극히 인공적인 느낌의 색상 그리고 사물 간의 배치와 구성에서 어떤 내러티브도 읽을 수가 없다. 그러나 그의 그림이 시각적인 즐거움만을 위해 존재한다고 생각하면 큰 오산이다. 정확한 표현은 아니지만 일반인들 사이에서 편의상 '개념미술'로 통칭되고 있는 yBa 주요 작가들의 스승이라는 점을 다시 떠올려보자.

크레이그-마틴의 초기작이자 데이미언 허스트가 '최고의 개념미술작품'이라 추켜세운 〈떡갈나무

An Oak Tree〉(1973)는 세면대용 선반과 그 위에 놓인 물이 담긴 유리컵, 그리고 이것이 떡갈나무라 '주장'하는 내용의 텍스트가 곁들여진 단순한 설치작품이다. 그가 미국에서 대서양을 건너 런던에 입국할 때, 이 '물건'이 단지 떡갈나무라는 이름 때문에 식물로 분류되는 통에 세관과 실랑이가 있었다는 에피소드도 전해진다. 물이 담긴 유리컵과 선반…. 이 기묘한 조합과 선문답 같은 텍스트. 지시어와 지시대상 사이의 관계를 교란시키는 이 작품은 재현과 환영이라는 미술의 전제 조건에 대한 일종의 코멘트다.

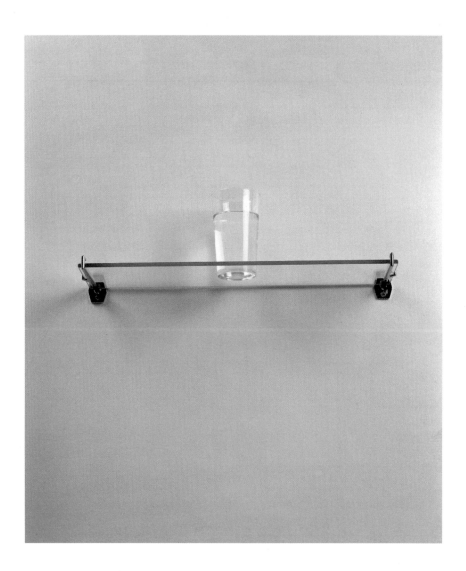

마이클 크레이그-마틴_떡갈나무_1973_유리컵, 물, 선반, 설명문

Q: To begin with, could you describe this work?
A: Yes, of course. What I've done is change a glass of water into a full-grown oak tree without altering the accidents of the glass of water.
Q: The accidents?
A: Yes. The colour, feel, weight, size ...
Q: Do you mean that the glass of water is a symbol of an oak tree?
A: No. It's not a symbol. I've changed the physical substance of the glass of water into that of an oak tree.
Q: It looks like a glass of water ...
A: Of course it does. I didn't change its appearance. But it's not a glass of water. It's an oak tree.
Q: Can you prove what you claim to have done?
A: Well, yes and no. I claim to have maintained the physical form of the glass of water and, as you can see, I have. However, as one normally looks for evidence of physical change in terms of altered form, no such proof exists.
Q: Haven't you simply called this glass of water an oak tree?
A: Absolutely not. It is not a glass of water any more. I have changed its actual substance. It would no longer be accurate to call it a glass of water. One could call it anything one wished but that would not alter the fact that it is an oak tree.
Q: Isn't this just a case of the emperor's new clothes?
A: No. With the emperor's new clothes people claimed to see something which wasn't there because they felt they should. I would be very surprised if anyone told me they saw an oak tree.
Q: Was it difficult to effect the change?
A: No effort at all. But it took me years of work before I realized I could do it.
Q: When precisely did the glass of water become an oak tree?
A: When I put water in the glass.
Q: Does this happen every time you fill a glass with water?
A: No, of course not. Only when I intend to change it into an oak tree.
Q: Then intention causes the change?
A: I would say it precipitates the change.
Q: You don't know how you do it?
A: It contradicts what I feel I know about cause and effect.
Q: It seems to me you're claiming to have worked a miracle. Isn't that the case?
A: I'm flattered that you think so.
Q: But aren't you the only person who can do something like this?
A: How could I know?
Q: Could you teach others to do it?
A: No. It's not something one can teach.
Q: Do you consider that changing the glass of water into an oak tree constitutes an artwork?
A: Yes.
Q: What precisely is the artwork? The glass of water?
A: There is no glass of water any more.
Q: The process of change?
A: There is no process involved in the change.
Q: The oak tree?
A: Yes. the oak tree.
Q: But the oak tree only exists in the mind.
A: No. The actual oak tree is physically present but in the form of the glass of water. As the glass of water was a particular glass of water, the oak tree is also particular. To conceive the category 'oak tree' or to picture a particular oak tree is not to understand and experience what appears to be a glass of water as an oak tree. Just as it is imperceivable, it is also inconceivable.
Q: Did the particular oak tree exist somewhere else before it took the form of the glass of water?
A: No. This particular oak tree did not exist previously. I should also point out that it does not and will not ever have any other form but that of a glass of water.
Q: How long will it continue to be an oak tree?
A: Until I change it.

마이클 크레이그-마틴 **쇠라 재구성** 2004_알루미늄 패널에 아크릴_187×280cm

그가 주목하는 부분이 바로 그림이라는 '게임의 법칙'이다. 그림이 캔버스와 물감으로 이뤄진 환영이라는 사실을 알고 있음에도 불구하고, 우리는 그림을 그려진 대상 자체로 인식한다. 이것이 화가와 감상자 사이의 암묵적인 약속이자 미술 감상의 기본 조건이다.

이런 의미에서 보면 크레이그−마틴의 그림은 실제 같은 환영을 일으키는 전통적 의미의 재현과는 거리가 멀다. 그는 비현실적으로 재구성된 그래픽적인 이미지를 역시 비현실적으로 화면에 배치해 회화의 고전적 문법을 해체한다. 때로는 사물의 상대적 크기를 의도적으로 교란시켜 우리에게 익숙한 원근법 개념을 뒤흔들기도 한다.

그의 그림 앞에 서면 마치 〈떡갈나무〉의 텍스트에 담긴 선문답 같은 대화가 오가게 된다. "이건 유리잔이다/유리잔처럼 그려진 이미지다." "변기가 전기스탠드 뒤에 있다/변기보다 전기스탠드가 크게 그려진 것이다." 결국 그의 그림을 어떻게 이해할 것인지는 정답이 없는 선택의 문제로 남는다.

크레이그−마틴의 작업실 역시 전통적인 화가의 방과는 거리가 멀다. 작업대에는 컴퓨터가 놓여 있고 각종 파일이 가지런히 정리돼 있다. 그의 작품은 바로 그 컴퓨터의 하드디스크에서 태어난다.

크레이그−마틴의 작업 방식은 이렇다. 어휘집에서 선택한 어휘를 나열해 문장을 만들듯이 데이터베이스에서 선택한 이미지를 배열한 다음, 즐겨 사용하는 20여 가지 색상 중 몇 개를 골라 색면을 채운다. 이렇게 저장된 이미지 데이터와 한정된 색채로 작업하는 이유에 대해 그는 말한다. "우리의 삶을 구성하는 어휘는 아주 한정돼 있어요. 내가 하는 일도 비슷합니다. 말할 때마다 다른 문장을 구사하지만 결국 똑같은 어휘를 사용하거든요."

정신을 맑게 하고 눈을 개운하게 하는 크레이그−마틴의 그림은 작가 자신의 명료한 사고와 경쾌한 태도를 고스란히 담고 있다. 그것은 유아적 단순함이 아니라 무엇이 회화를 회화답게 하는가, 즉 그림의 조건에 대한 깊은 사색으로 걸러낸 순도 높은 결과물인 것이다.

2장
사치 컬렉션과 센세이션

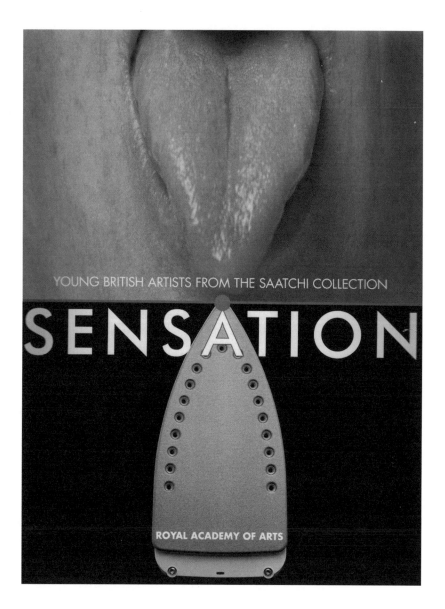

로열 아카데미의 《센세이션》 전시 도록 표지(1997).

"본 전시에 포함된 작품 중 일부는 관람객에게 혐오감을 줄 수도 있습니다. 자녀 동반 여부는 부모님이 판단하십시오. 전시실 중 한 곳은 18세 이하 관람불가입니다."

전시장 입구에는 심상치 않은 안내문이 붙어 있고, 바깥에서는 전시를 철거하라고 주장하는 시위가 벌어지고 있다. 호기심에 가득 찬 관람객들은 이러한 혼란과 흥분을 오히려 즐기는 듯, 이른 아침부터 입장권을 사 들고 길게 줄을 선다. 오픈하기 전부터 연일 TV와 신문지상에 뉴스거리를 쏟아내는 미술 전시란 흔치 않으니까.

1997년 가을 약 100일간 로열 아카데미에서 열린 《센세이션》 전시는 개막 전부터 언론의 관심을 집중시켰다. 데미언 허스트, 트레이시 에민Tracey Emin 등 참여 작가 대부분이 아직 미술사적으로 검증되지 않은 30대 초반의 신진이라는 점 때문이었다. 전반적으로 도발적이고 충격적인 이들 신예 작가의 작품이 영국에서 가장 보수적이고 권위적인 미술 기관으로 알려진 로열 아카데미에서 선보인다는 것은 참으로 이례적인 일이었다. 또 한 가지 논란거리는 이 전시가 yBa의 또 다른 대부로 알려진 찰스 사치의 개인 컬렉션만으로 이뤄졌다는 사실이었다. 그런 이유로 일각에서는 이 전시에 특정인의 소장품 가격을 높이려는 음험한 사리사욕이 개입된 것 아니냐는 의혹이 제기되기도 했다.

《센세이션》 전시는 프리즈 출신을 중심으로 한 동년배 작가 42명의 작품 110점으로 이뤄졌다. 대부분 1990년대 전반에 제작된 최근작으로 사진, 회화, 조각, 설치 등을 망라하고 있었지만, 화제에 오른 작품들은 전통적 매체보다는 설치작품 쪽이 주류를 이루고 있었다.

제이크 & 디노스 채프먼_접합적 가속, 유전공학적, 탈승화된 리비도의 모델_1995_혼합재료_150×180×140cm

센세이션이 몰고 온 충격과 논란_____당시 로열 아카데미 전시
장의 분위기가 생생하게 기억난다. 그중에서도 가장 강렬한 작품
은 데이미언 허스트의 〈살아 있는 자가 상상할 수 없는 육체적 죽
음The Physical Impossibility of Death in the Mind of Someone Living〉(1991)이었다. 포
름알데히드 방부액을 가득 채운 거대한 수조에 날카로운 이빨을
드러낸 채 떠 있는 타이거 샤크 앞에서 거대한 물리적 존재감과 더
불어 사납고 민첩한 움직임을 일시에 정지시킨 죽음의 공포스러운
위력이 압도적이었다.

어린이 형상의 마네킹에 남녀 성기 모양의 코와 입을 합성시킨
제이크 앤드 디노스 채프먼Jake & Dinos Chapman의 엽기적인 조각 〈접
합적 가속, 유전공학적, 탈승화된 리비도의 모델Zygotic Acceleration, Bio-
genetic, De-sublimated Libidinal Model〉(1995)에서는 인간의 뒤틀린 욕망과 어
두운 본성의 극한을 엿볼 수 있었다. 그리고 자기 몸에서 뽑아낸 피
를 얼려 자소상自塑像을 만든 마크 퀸의 〈셀프Self〉(1991)에서는 자기
자신과 마주 선 작가의 치열한 존재감과 한순간 녹아내릴 수도 있
는 연약함이 동시에 느껴졌다.

또한 자궁을 연상시키는 작고 아늑한 텐트에 자신과 동침한 사
람(남자뿐 아니라 낙태한 아기도 포함해서)의 이름을 아플리케appliqué
로 수놓아 지나온 삶의 상처를 보여준 트레이시 에민의 〈내가 같이
잤던 모든 사람들 1963-1995Everyone I Have Ever Slept With 1963-1995〉(1995)
과 낡은 매트리스 위에 멜론과 양동이 그리고 오이와 오렌지로 각
각 남녀의 성기를 표현해 침대 위의 벌거벗은 연인을 연상시키는
세라 루커스의 〈벌거숭이Au Naturel〉(1994)는 맘 놓고 드러낼 수 없는
감성의 한구석을 적나라하게 드러내면서 보는 이를 당혹스럽게 만
들었다.

상당수의 작품이 보여준 파격과 선정성은 작가, 컬렉터, 나아가
로열 아카데미의 도덕성에 대한 논란으로 번졌다. 애초부터 가장

마크 �퀸_셀프_2001_작가의 피, 냉동시설 등 혼합 재료_208×65×65cm(냉동시설 포함)

마커스 하비_마이라_1995_캔버스에 아크릴_396×320cm

큰 문제가 됐던 작품은 어린이 연쇄살인범의 대형 초상화를 아이들의 고사리 같은 손에 물감을 찍어서 그린 마커스 하비Marcus Harvey의 〈마이라Myra〉(1995)였다. 이 희대의 살인마에게 목숨을 잃은 희생자의 가족들은 이 작품이 악몽 같은 기억을 되살린다며 당장 철회하라고 외쳤다.

센세이셔널한 논란은 이미 개막 전부터 예상된 것이었다. 전시여부가 결정될 무렵 로열 아카데미 회원 80명 중 4명이 일부 작품의 미학적 결함과 선정성에 반대해 사퇴했다. 게다가 언론과 시민단체까지 가세해 공개적으로 전시를 비난했다. 그런 와중에 분노한 관람객이 〈마이라〉에 계란과 물감을 던져 작품이 손상되는 사건이 벌어지기도 했다. 그럼에도 로열 아카데미는 전시를 강행했고, 손상된 초상화는 신속하게 보수돼 아크릴 케이스를 씌운 채 경비원까지 대동하고 전시장으로 복귀했다. 오히려 전시를 둘러싼 시끌벅적한 스캔들이 전시의 명성(또는 악명)을 더욱 높여줬고, 그 덕분에 전시는 총 관람객 수 30만 명이라는 역대 최고의 관람 기록을 세우며 예정된 날짜에 무사히 막을 내렸다.

yBa에 대한 제도적 승인_____영국 미술사에 한 획을 그은 화제의 전시 《센세이션》은 이와 같은 우여곡절 속에 이뤄졌다. 이 전시를 기획한 로열 아카데미의 큐레이터 노먼 로즌솔은 전시 도록 서문에 "이 시대에 우리를 사로잡고 있는 많은 것들을 느끼고 공감하는 기회가 될 것"[5]이라는 나름의 소신을 피력하면서 yBa 작가들이 보여주는 동시대적 감성과 감각적 호소력을 강조했다. 이를 뒷받침하기 위해 로즌솔은 사치 컬렉션 중 실존과 외부 세계에 대한 반응을 지적이면서도 감각적으로 전달하는 작품(그야말로 '센세이션'을 일으킬 만한)을 선별했다.

이 전시에 포함된 작가는 대부분 컬렉터 사치가 《프리즈》 이후

미술계 최고 권위를 자랑하는 보수적인 미술 기관 로열 아카데미가 있는 피커딜리 거리의 벌링턴 하우스. 중정에는 초대 원장인 조슈아 레이놀즈 경의 동상이 서 있다.

매년 로열 아카데미에서 열리는 여름 정기전. 아카데미 회원들과 그들이 추천하는 작가들의 초대전이 주로 열리며, 작품 판매도 이뤄진다.

몇 년간 비주류 미술 공간을 몸소 찾아다니며 발굴해낸 신진들이었다. 그러나 데이미언 허스트, 게리 흄, 세라 루커스, 트레이시 에민, 채프먼 형제, 레이철 화이트리드Rachel Whiteread, 질리언 웨어링 Gillian Wearing, 사이먼 패터슨, 마이클 랜디, 크리스 오필리Chris Ofili, 잉카 쇼니바레 MBEYinka Shonibare MBE, 개빈 터크Gavin Turk, 마크 월린저 Mark Wallinger, 샘 테일러-우드Sam Taylor-Wood 등 대부분의 작가들은 30대 전반의 젊은 나이에도 불구하고 이미 1992년부터 사치 갤러리에서 시리즈로 열린《영국 청년 작가》전과 개인전 등을 통해 미술계에서는 이미 제법 잘 알려진 상태였다.

지금이야 이 작품들이 수많은 기획전과 도록을 통해 국제적으로

크리스 오필리_아프로디지아_1996_243.8×182.8cm
잡지에서 오려낸 1970년대 흑인들의 헤어스타일과 포르노 이미지를
장식용 핀을 꽂은 코끼리 똥으로 꾸며서 흑인들에 대한 고정관념을 재구성했다.

널리 알려졌기 때문에 충격 효과는 상당히 줄어들었다. 하지만 당시에는 고풍스런 로열 아카데미 전시실과 강렬한 대비를 이루는 yBa의 발칙한 상상과 거리낌 없는 표현 자체가 센세이션이었다. 이러한 느낌은 혐오감이나 불쾌감 같은 부정적인 감정이 아니라 전혀 다른 두 에너지가 만나면서 발생한 엄청난 폭발력 같은 것이었다. 아마도 그것은 기존의 로열 아카데미가 가진 너무나 중후한 이미지와 yBa의 작품이 지닌 반보수·탈권위적 이미지가 충돌하면서 생긴 유쾌한 혼란에서 비롯됐을 것이다. 《센세이션》은 허름한 창고 전시에서 처음으로 존재를 드러낸 yBa가 막강한 컬렉터의 후원과 제도 기관의 승인에 힘입어 미술계의 중심에 우뚝 서는 하나의 전환점이 됐다.

《센세이션》이 일으킨 파장은 런던에만 머물지 않고 해외로 이어졌다. 이 전시는 이듬해 베를린에 이어 뉴욕을 순회했는데, 현대 미술에 대한 모든 것을 포용할 것만 같던 뉴욕에서 의외의 상황에 부딪혔다. 독실한 가톨릭 신자인 당시 뉴욕 시장 루돌프 줄리아니 Rudolf Giuliani가 전시 도록을 보다가 코끼리 똥과 포르노 이미지로 뒤덮인 흑인 성모상이 그려진 크리스 오필리의 〈성모 마리아The Holy Virgin Mary〉(1996)를 발견하고 분개한 나머지 직접 전시 철수 명령을 내린 것이다.

당시 뉴욕 전시를 개최한 브루클린 미술관Brooklyn Museum은 이러한 압력에도 불구하고 전시를 강행했고, 시장은 미술관 리노베이션을 위해 약속했던 자금과 연간 운영비 지급을 중지하겠다는 위협으로 맞섰다. 이러한 조치에 반발한 미술관 측이 소송을 제기해 이기기는 했지만 문제는 법정에서 끝나지 않았다. 당시 영부인이었던 힐러리 클린턴Hillary Clinton까지 가세해 뉴욕 시의 부당한 처사를 비난하면서 정치 공방으로 이어졌기 때문이다.

사실 이 전시가 뉴욕에서 일으킨 스캔들 뒤에는 예술의 본질과

는 거리가 먼 정치적 의도가 개입됐다는 사실이 나중에 밝혀지기도 했다. 즉, 뉴욕 주지사 선거에 출마하려던 줄리아니 시장이 당시 정치적 쟁점이었던 뉴욕 시의 실업률이 개선되지 않자 유권자들의 비난을 피하기 위해 엉뚱한 곳으로 화살을 돌렸다는 것이다. 결국 《센세이션》과 흑인 성모를 그린 작가 오필리가 정치적 희생양이 될 뻔했는데, 브루클린 미술관과 현대미술을 지지하는 뉴욕 시민들의 적극적인 옹호로 위기를 넘길 수 있었다. 이 사건은 단순한 해프닝 차원에 그치지 않고 예술적 표현의 자유와 종교적 해석의 문제, 예술과 자본·정치와의 관계, 예술에 대한 평가와 공공지원 그리고 검열에 대한 첨예한 논쟁을 유발했다.

이 전시가 뉴욕에서 찬반 논쟁을 일으키고 있을 무렵 다음 전시 개최 예정지인 호주 캔버라 국립미술관은 "공공기금으로 운영되는 미술관으로서 (…) 예술 작품의 가치에 대한 논지를 벗어난 문제로 인해 공분을 야기한 문제의 전시를 정상적으로 진행할 수 없다"[6]라는 입장을 표명하며 전시를 취소하기도 했다.

미술시장을 좌우하는 큰손_____말도 많고 탈도 많았던 이 전시의 배후이자 실질적 주인공은 바로 전시된 작품을 소장한 찰스 사치다. 그는 1980년대 이후 영국 현대미술 최대의 컬렉터이자 yBa의 후원자일 뿐 아니라 자신의 이름을 딴 갤러리의 주인이기도 하다. 또한 막강한 재력을 바탕으로 새로운 예술에 과감한 지원을 아끼지 않아 르네상스 문화의 전성기를 이끌었던 이탈리아의 거부 메디치와 비교되기도 한다. 그러나 사치는 컬렉터이기에 앞서 1970년대부터 동생과 함께 세계 굴지의 광고 회사 사치 앤드 사치(1990년대에 합병 과정에서 밀려나 엠앤드시 사치M&C Saatchi라는 회사를 따로 세웠다)를 설립한 유명한 기업인이기도 하다.

사치가 광고업계에서 유명해진 계기는 1979년 마거릿 대처를 수

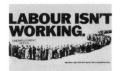

1979년 보수당이 만든
노동당 비방 포스터.

상으로 만드는 데 혁혁한 공을 세운 노동당 비방 광고였다. 구직을 위해 길게 줄을 선 실업자들 모습 위로 "노동당은 무능해Labour isn't working"라는 문구가 삽입돼 있다. 아주 단순하지만 오랫동안 집권해 온 노동당 정권이 파업과 실업의 원인이라는 암시를 주는 호소력 있는 포스터였다. 1997년 총선에서는 노동당 후보인 토니 블레어의 얼굴에 악마의 눈을 그려 넣고 "새로운 노동당, 새로운 위험New Labour New Danger"이라는 문구를 넣은 포스터로 센세이션을 일으키며 다시 한 번 정치 광고 일인자의 자리를 굳건히 지켰다. 1979년과는 달리 보수당이 패배하긴 했지만, 사치의 광고는 여전히 화제와 관심의 대상이었다.

단순명료하면서도 정곡을 찌르는 메시지, 한눈에 읽히면서도 강렬하게 각인되는 이미지. 이 정도면 광고도 예술의 경지에 이르렀다고 할 수 있다. 반면 yBa의 미술은 점차 광고를 닮아갔다. 이러한 현상은 대중매체와 시각예술의 영역이 무너지고 있는 이미지 홍

사치가 보수당의 의뢰로 만든
1997년 총선 포스터. 광고
교과서에 실릴 만큼 유명하다.

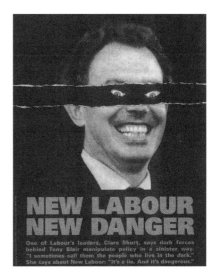

수의 시대에 흔히 볼 수 있지만, 비평가들은 광고인이자 예술 후원자인 사치의 영향을 간과하지 않았다. 즉, 한눈에 시선을 사로잡는 광고의 어법에 익숙한 사치가 자기 휘하의 신진 작가들이 '충격 전략'을 구사하도록 길들였다는 것이다. 게다가 한때 열정적으로 수집한 작품들을 가격이 오를 만큼 오르면 가차 없이 되팔아버리는 냉정함은 그의 컬렉션이 예술에 대한 후원이 아니라 사업의 연장이라는 의심마저 품게 만들었다.

이렇게 영국 미술계를 좌지우지하는 찰스 사치가 컬렉터가 된 계기는 무엇일까? 그가 현대미술에 눈을 돌리게 된 데는 1973년에 결혼한 첫 번째 아내 도리스 사치Doris Saatchi의 역할이 컸다. 사치는 미술사를 전공한 미국인 도리스의 영향으로 뉴욕 화랑을 자주 드나들며 미니멀리즘과 팝아트 계열의 미술품을 수집하기 시작했다. 그 후 1980년대 들어서는 미국과 독일 그리고 이탈리아에서 새롭게 떠오르던 신표현주의 계열의 회화를 사들였다. 수년이 흘러 소장품 규모가 제법 커지자 1985년에는 자신의 집 근처 한적한 고급 주택가에 있던 페인트 공장을 개조해 '사치 갤러리'라는 전시 공간을 오픈했다.

당시만 해도 런던에서 자연광이 쏟아지는 천장과 시야를 가로막는 벽면 없이 넓게 확 트인 전시 공간을 가진 갤러리는 보기 드물었다. 뉴욕 소호의 갤러리와 유럽의 쿤스트할레kunsthalle(전시 위주의 아트센터로 운영되는 미술 공간) 같은 세련된 분위기 덕에 사치 갤러리는 곧 런던의 젊은 작가들에게 선망의 대상이 됐다. 학창 시절 데이미언 허스트와 친구들은 작업에 앞서 사치를 염두에 두고 그의 갤러리에 어울리도록 작품과 디스플레이를 구상했다는 말이 전해질 정도다.

사치 갤러리의 전시는 개인 컬렉션으로 이뤄졌지만 양적으로나 질적으로 모두 공공미술관을 능가하는 높은 수준을 자랑한다. 특

히 1980년대에 이미 《오늘의 뉴욕 미술 New York Art Now》 등의 전시를 통해 동시대 미국 작가들의 작품들을 대거 소개해 영국의 젊은 감성을 사로잡았다. 이 중에는 진공청소기, 농구공 같은 일상적인 오브제를 유리 진열장에 넣은 제프 쿤스 Jeff Koons의 설치작품도 포함돼 있었다. 그의 작업은 가공하지 않은 산업 재료를 있는 그대로의 조형 요소로 제시하는 미니멀 조각과 대량생산·소비되는 일상용품을 활용한 팝아트의 중간 지점에서 독특하게 자리매김하고 있었다. 이쯤에서 1980년대를 풍미한 쿤스의 유리 진열장과 1990년대 데이미언 허스트의 수조 사이의 상관관계를 유추해내기란 그리 어렵지 않다. 이처럼 사치 갤러리는 현대미술의 최신 정보에 목말라 있던 런던의 젊은 작가들에게 뉴욕 화단의 진수를 직접 경험할 수 있는 유일무이한 공간이자 새로운 아이디어를 자극하는 촉진제가 됐다.

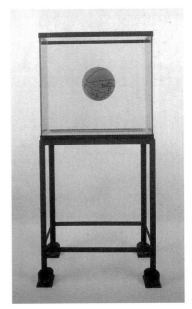

제프 쿤스
완전한 평형 수조의 공
1985
증류수, 농구공 등 혼합 재료
164.6×83.1×39.3cm

뉴욕 화랑가에서도 '큰손'으로 불리던 사치가 미국과 유럽 작품에 이어 본격적으로 젊은 영국 작가들에게 눈을 돌리기 시작한 것은 앞서 본 1988년 《프리즈》부터였다. 세계적인 컬렉터가 무명의 지역 작가들에게 눈길을 두고 있다는 소식은 허름한 스튜디오에서 작업과 아르바이트를 힘겹게 병행하던 작가들에게는 복음과도 같았다. 사치는 최고급 롤스로이스를 타고 이스트엔드의 비루한 전시장을 친히 방문해 신예 작가의 작품을 구입했다. 그는 마음에 들면 한두 점이 아니라 작업실에 있는 작품을 통째로 사들이기도 했다.

이렇게 사들인 작품은 사치 갤러리 전시 → 작품 가격 상승 → 유명 상업 화랑 및 미술관 초대전으로 이어졌다. '사치의 작가'가 되는 것이야말로 부와 명예의 지름길이라는 인식이 미술계에서 자연스럽게 형성됐다. 운명을 가르는 사치의 방문을 기다리는 작가들의 열망은 마치 언더그라운드의 무명 배우나 가수 지망생이 자신을 스타로 키워줄 유명 감독이나 프로듀서를 기다리는 것과 다르지 않았다.

앞서 언급한 바 있지만, 사치가 자기 컬렉션에 포함된 작가에 미친 영향력은 단순한 후원 이상이었다. 반짝이는 아이디어와 세련된 감각으로 작품 제작을 리드하기도 했다. 《센세이션》에 출품된 데이미언 허스트의 〈살아 있는 자가 상상할 수 없는 육체적 죽음〉도 사치의 아이디어라는 소문이 돌렸다. 심지어 작가들이 자발적으로 사치의 취향에 맞춰 작품을 만든다는 이유로 사치의 '애완용 아티스트Pet Artists'라는 비아냥거림이 따라붙기도 했다. 이런 모순 때문에 컬렉터 한 사람에 의해 자기 작품의 가치가 좌지우지되는 것을 경계하는 작가들도 생겨났다. 일부 작가들은 '사치가 떴다'는 소식을 들으면 잽싸게 전시된 작품 라벨에 빨간 딱지를 붙여 이미 다른 사람에게 판매된 척하기도 했을 정도다.

사업 수완이 빼어난 사치는 자신이 사들인 작품의 가격을 높이는 방법을 누구보다 잘 알고 있었다. 대표적인 방법이 전시회를 여는 등 새로운 이슈를 만들어 자기 소장품을 끊임없이 뉴스에 등장시키는 것이었다.《센세이션》이 젊은 피의 수혈을 열망하는 로열 아카데미의 요구와 자신의 컬렉션을 홍보하려는 사치의 의도가 맞물려서 성사된 것이라는 짐작이 그래서 가능했다. 잔인하게 동물을 학대하고, 어린이를 포르노 이미지에 끌어들이고, 살인자를 미화하고, 종교를 모독하는 등의 전시 작품과 관련된 모든 스캔들 또한 사치의 명성과 그의 컬렉션의 금전적 가치를 높여주는 데 일조했다.

사치는 현대미술 컬렉션을 운영하는 동시에 테이트나 화이트채플 갤러리Whitechapel Gallery 같은 공공미술관의 이사회 멤버로서 막강한 영향력을 행사했던 전력도 있다. 1982년 자기 수장고에 있는 미국 작가 줄리언 슈나벨Julian Schnabel의 작품 아홉 점을 자신이 이사로 참여하고 있는 테이트에 대여하면서 대규모 개인전을 열도록 주선한 경우를 들 수 있다.

문제는 당시만 해도 지명도가 낮았던 30대 초반의 신예 아티스트 슈나벨의 작품이 영국을 대표하는 미술관에서 전시된 직후 가격이 급상승했다는 점이다. 이 때문에 사치는 작품가를 올리기 위해 의도적으로 전시회를 열도록 미술관에 압력을 가했다는 혐의로 구설수에 올랐다. 정작 본인은 미술관 후원 차원에서 선의를 보인 것이라며 결백을 주장했지만 비난 여론에 떠밀려 결국 이사회에서 물러나고 말았다.[7]

이런 사건을 근거로 사치 컬렉션 역시 대처리즘의 산물이라고 볼 수 있다. 사치가 보수당의 정치 광고를 도맡아 제작한 열성 지지자였고 막강한 정치적 인맥을 거느렸다는 사실을 말하는 것이 아니다. 1980년대의 공공미술관은 정부 지원 대신 개인과 기업 후원

대처 수상의 품에 안긴
사치 형제를 그린 풍자만화.

에 의지해야만 했기에 예술마저 홍보나 이윤추구의 수단으로 이용
하고자 하는 후원자 측의 요구를 외면하기 어려웠다. 미술관은 전
시 비용을 절감하기 위해 무상으로 사치 컬렉션의 작품을 빌렸고,
사치는 자신이 소장한 작품을 미술관에 전시하도록 기꺼이 인심을
썼다. 심지어는 미술관 전시 일정에 맞춰 작품을 구입하기도 했다.

　이렇게 미술관에 친절을 베푼 대가로 소장품의 작품가가 크게
오른 것은 단순한 우연일까 아니면 치밀한 계산의 결과일까? 단정
하기는 어렵지만, 예술 후원과 사업을 병행한 사치가 두 영역을 넘
나든 불세출의 '예술 사업가'라는 사실만큼은 분명하다.

불세출의 예술 사업가의 두 얼굴_____냉철한 기업인 사치는 단순한 컬렉터가 아니라 유능한 기획자이자 영민한 딜러이기도 했다. 특히 새로운 작품을 구입하기 위해 자금이 필요할 때면 가차 없이 기존 소장품을 되파는 것으로도 유명했다. 물론 이미 작품 가격이 오를 대로 올랐다 싶은 경우에 한해서다. 가장 대표적인 예가 추상미술, 개념미술, 설치미술 등에 밀려 구시대의 유물로 취급받던 구상 회화의 화려한 복귀를 알린 1980년대 신표현주의 계열의 줄리언 슈나벨과 산드로 키아Sandro Chia다.

줄리언 슈나벨은 1996년 영화 〈바스키아Basquiat〉의 감독으로 영화계에 입문해 2007년 〈잠수종과 나비Le Scaphandre Et Le Papillon〉로 제60회 칸영화제 감독상을 수상하기도 한 다재다능한 작가다. 그는 영화감독으로 활동하기 전인 1980년대 레이건 대통령 시절 미국이 극도로 보수화되던 즈음 전통 구상 회화를 현대적으로 해석한 작품을 선보였다. 상징적인 신화 이미지 위에 깨진 접시 조각 등을 붙인 독특한 '뉴 페인팅'으로 뉴욕에서 스타 작가로 급부상한 것이다. 사치는 아직 신인인 슈나벨의 작품을 뉴욕에서 다량 구입한 뒤 런던의 테이트에서 개인전을 열도록 힘써 작품 가격을 크게 올렸다. 그리고 10년 뒤 사치가 yBa 작품 수집에 열을 올리기 시작하면서 소장하고 있던 슈나벨의 작품을 경매시장에 쏟아냈다. 이때 가격은 구입가의 150배에 해당하는 31만 9,000달러였다.[8]

이탈리아 트랜스 아방가르드의 대표 작가로 손꼽히는 산드로 키아의 경우도 비슷하다. 고대 영웅을 연상시키는 거대한 육체를 통해 인간의 희망과 절망을 신비롭고 서사적으로 표현한 그는 사치가 자기 작품을 한 번에 다량으로 구입하려 할 때의 일을 이렇게 회상한다. "그 사람은 내 그림이 매우 중요한 작품이라고 말했죠. 그러나 나는 감동보다 걱정이 앞섰어요. 이렇게 다량으로 작품을 구입하면 시장을 독점하고 좌지우지할 것이 뻔하기 때문이거든요."[9]

몇 년 뒤 그의 우려는 현실이 됐다. 사치가 자신이 구입한 키아의
대형 회화 여섯 점을 한꺼번에 매물로 내놓자 작품 가격이 크게 떨
어진 것은 물론, 그 여파로 키아의 예술적 명성마저 회복하기 어려
울 정도로 추락한 것이다.

　사치에게 버림받은 작가들이 겪는 충격은 선택되는 기쁨 이상으
로 크다. 슈나벨이나 키아와 같은 경험을 한 작가들이 사치가 자신
들의 예술을 망쳤다고 주장하는 것도 무리가 아니다. 자기 소유의
작품을 사고파는 것은 개인의 자유의사에 달린 일이지만, 사치의
경우는 예외가 된다. 미술시장에서 차지하는 지위와 영향력이 막

강한 그가 누구의 작품을 사고파는지 여부가 공공의 영역으로까지 파장을 몰고 오기 때문이다. 컬렉터의 변덕스런 취향이나 투기 성향으로 인해 미술시장에서 자신의 작품 가격이 오르내리는 것을, 보통의 예민함을 지닌 누구라도 담담히 지켜보기란 쉬운 일이 아니다. 그로 인해 예술가의 창작 의욕마저 꺾이는 경우를 종종 볼 수 있는 것도 같은 이유에서다. 작가로 살아남기 위해서는, 자기 작품의 가치가 예술성이 아니라 변덕스런 트렌드에 의해 결정될 수 있는 미술시장의 비정한 현실까지도 감내해야 하는 것이다.

사치 컬렉션의 슈퍼 파워_____화제의 전시《센세이션》의 대성공은《프리즈》이후 yBa와 사치가 10년 동안 이어온 관계의 궤적을 집약적으로 보여줬다. 광고를 능가하는 강렬하고 충격적인 작품을 선호하는 독특한 취향, 전시를 통해 작가의 투자가치를 확실하게 높이는 탁월한 기획력, 그리고 최고의 권위를 자랑하는 로열 아카데미에 입성해 개인 컬렉션의 입지를 공적 영역으로 상향시킨 사업적 역량, 끊임없이 선정적인 기사를 쏟아내 yBa에 대한 대중적 관심을 확대시킨 언론 플레이 등 미술시장에 미치는 사치의 영향력은 막강하다. 이 때문에 사치라는 이름 뒤에는 '슈퍼 컬렉터Super Collector'에 이어 '슈퍼 딜러Super Dealer'라는 별칭이 따라다니는 것이다. 사업의 귀재인 그에게 미술은 예술적 열정의 대상일 뿐 아니라, 이윤추구 본능과 직업적 영감을 충족시키는 수단이기도 하다.

사치와 로열 아카데미의 '윈윈전략'은《센세이션》으로 끝나지 않았다. 2000년에는 yBa뿐 아니라 외국 작가까지 포함시켜《묵시록Apocalypse》이라는 제목의 전시를 열어 다시 한 번 돈독한 파트너십을 발휘했다. 운석에 깔려 쓰러진 교황 요한 바오로 1세의 모습을 극사실적으로 표현한 마우리지오 카텔란Maurizio Cattelan, 전쟁의 참상을 지옥도의 풍경으로 적나라하게 표현한 채프먼 형제, 쓰레

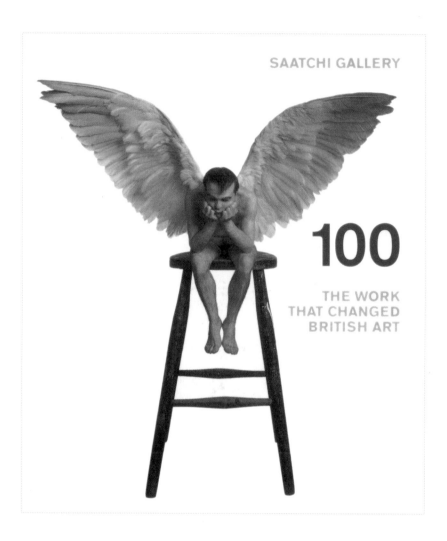

SAATCHI GALLERY

100

THE WORK
THAT CHANGED
BRITISH ART

사치 갤러리의《영국 미술을 바꾼 작품 100선》도록 표지(2003).
표지 작품_론 뮤익_**천사**_1997_실리콘 및 혼합 매체_110×87×81cm

기 더미로 인간의 실루엣을 만들어낸 팀 노블Tim Noble과 수 웹스터 Sue Webster 커플을 비롯해 13명의 작가가 포함된 전시였다. 이 중 채프먼 형제와 앵거스 패어허스트Angus Fairhurst 등 소위 yBa 출신 작가 외에 마이크 켈리Mike Kelley, 제프 쿤스, 마리코 모리Mariko Mori, 볼프 강 틸만스Wolfgang Tillmans, 뤼크 튀이만Luc Tuymans 등 미국과 유럽 등 해외에서 활동하는 작가의 비중이 더 컸다.

사치는 로열 아카데미와 상관없이 독자적인 전시 기획으로《센세이션》의 열기를 이어가기도 했다. 1998년 자신의 갤러리에서 개최한《뉴로틱 리얼리즘Neurotic Realism》전에서는 도모코 다카하시 Tomoko Takahashi, 스티븐 곤타르스키Steven Gontarski, 브라이언 그리피스 Brian Griffiths, 팀 노블과 수 웹스터 등 소위 '포스트 yBa'의 계보를 이을 '더 젊은' 작가들을 집중적으로 소개했다.

한편,《센세이션》은 사치와의 불가분의 관계 때문에 한 묶음처럼 인식되던 yBa 작가들에게 독자적으로 입지를 다지며 도약할 수 있는 계기가 됐다. 덕분에 이 전시에 이름을 올린 많은 작가가 이후 국제 무대에서 영국을 대표하는 작가로 맹활약했다. 1997년 이후 베니스 비엔날레 영국관의 작가 리스트를 예로 들어보자. 레이첼 화이트리드(1997), 게리 흄(1999), 마크 월린저(2001), 크리스 오필리 (2003), 트레이시 에민(2007), 스티브 매퀸Steve McQueen(2009), 세라 루커스(2015)가 이 전시회 출신이다.

사치는 2003년《영국 미술을 바꾼 작품 100선The Work that Changed British Art》이라는 제목으로 소장품 도록을 발간했다. 제목에서부터 과도한 자부심이 느껴지는 이 책은 자신의 컬렉션 중에서 선별한 영국 출신 작가 27명의 작품 100점을 1, 2부로 나누어 소개하고 있다. 데이미언 허스트, 트레이시 에민, 게리 흄, 세라 루커스, 채프먼 형제 등 yBa의 대표 작가들이 1부, 그레이슨 페리Grayson Perry, 팀 노블과 수 웹스터 등이 2부에 포함돼 있다. 재미있는 점은 그 기준이

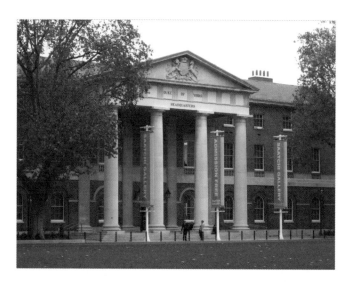

2008년 10월 런던 첼시에
재개관한 사치 갤러리 모습.

작가의 연령이나 데뷔 시기가 아니라 대략《센세이션》을 기점으로 하고 있다는 것이다.

역시《센세이션》은 사치와 yBa 관계의 변곡점이었다. 2000년을 전후해 사치는 '더 중요한 작품 구입을 위한 자금 마련'이라는 명목으로 데이미언 허스트를 비롯한 yBa 작품 상당수를 경매에서 처분했다. 그 후 전통 회화가 다시 부상할 것을 예견하고 새로운 평면 작품을 꾸준히 구입해 2005년부터《회화의 승리 Triumph of Painting》라는 제목의 전시를 시리즈로 선보였다.

한편, 템스강변의 카운티홀 County Hall이 일본인 건물주와 건물 사용 계약에 관한 법적 다툼으로 2006년 갑자기 문을 닫은 탓에 잠시 휴지기를 가진 사치 갤러리는 2008년 10월 첼시에 새로운 전시 공간을 마련해《혁명은 계속된다: 새로운 중국 미술 The Revolution Continues: New Chinese Art》전으로 다시 문을 열었다.

yBa를 키운 큰손 사치는 과연 현대판 메디치일까? 그의 여러 가

지 의뭉스런 행적에도 불구하고 세계 미술계가 여전히 사치 컬렉션의 동향과 사치 갤러리 전시를 주목하고 있는 것은 엄연한 사실이다. 러시아 석유 재벌인 로만 아브라모비치Roman Abramovich 등 최근 미술시장에 등장한 신흥 컬렉터들이 또 다른 영향력을 행사하고 있지만, 사치의 행보는 여전히 세계 미술시장이 주시하는 관심의 대상이다. 영민하고 과감한 투자가 세계 미술의 지형을 바꾼 yBa를 성장시켰다는 점에서 사치는 예술의 후원자임이 분명하다. 그러나 그의 빼어난 아트 비즈니스 전략이 투기성 컬렉터들 사이에서 교과서적으로 통용되는 한, 글로벌 경제위기 이전 미술시장의 가격 거품 조성에 한몫했다는 비난은 어느 정도 감수해야 할 것이다.

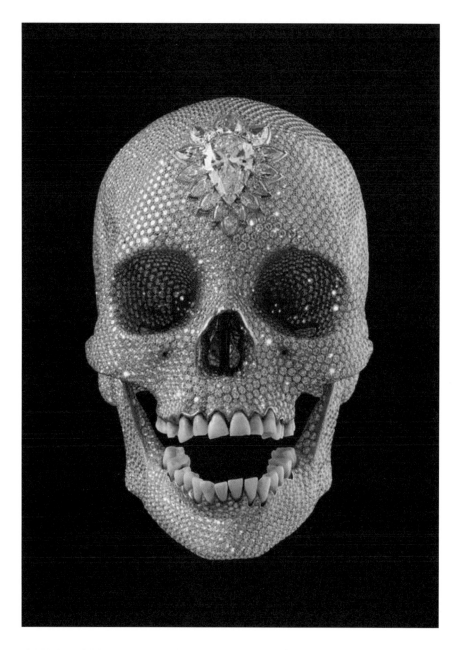

데이미언 허스트_신의 사랑을 위하여_2007_플래티넘, 다이아몬드, 인간 치아_17.1×12.7×19cm

현대미술의 앙팡 테리블

데이미언 허스트 Damien Hirst

1965
damienhirst.com

죽은 나비의 화려한 색채로 가득 찬 캔버스, 질단된 동물을 방부액에 절여 넣은 대형 수조, 눈부신 다이아몬드가 빼곡히 박혀 있는 사람의 해골, 거대하게 확대된 의학용 인체 해부 모형….

2007년 전후 생존 작가 중 작품가가 가장 높은 순위에서 1, 2위를 다투는 데이미언 허스트의 대표작들은 하나같이 화려하고 웅장한 이면에 묵직한 실존적 성찰이 담겨 있다. 그의 예술 세계를 관통하는 '죽음'이라는 주제가 원래 그런 것 아닐까. 한바탕 축제처럼 떠들썩한 삶의 끝이 죽음이고, 또한 죽음이 있기에 더욱 강렬하게 삶을 욕구하는 것이니까. 작품에서 느껴지는 음습하면서도 신비로운 무게감, 그리고 작가의 불손한 언행에서 묻어나는 허무주의적 정서. '이중성'이라는 표현 없이 허스트를 규정하기란 거의 불가능하다.

1988년 yBa의 출발점이 된 전시 《프리즈》의 기획자이자 참여 작가로 미술계에 등장한 이후 숱한 화제를 뿌리며 40대 초반의 나이에 세계 정상의 자리에 우뚝 선 허스트. 비평가들은 그의 작품에서 20세기 후반 미국이 배출한 아트 스타 제프 쿤스의 흔적을 발견한다. 진공 유리 상자 속에 두둥실 떠 있는 농구공과 진공청소기 등 차갑고 감정이 제거된 미니멀한 양식에 팝아트적인 위트가 가미된 쿤스의 작품은 방황하던 런던의 새내기 작가에게 많은 영감을 줬다.

한편 허스트의 작품 저변에서 다양한 음색으로 변주되고 있는 죽음이라는 테마 속에서 또 다른 선배 화가의 모습도 엿볼 수 있다. 전쟁의 비극을 겪은 후 인간의 실존적 고뇌를 일그러진 인체 형상을 중심으로 한 독특한 초현실적 화풍으로 그린 프랜시스 베이컨Francis Bacon이다.

이 거장은 자신의 죽음을 앞둔 1992년 어느 날, 한 화랑에서 썩어가는 소머리와 파리 그리고 살충기로 이뤄진 허스트의 〈천년〉을 보고 매우 깊은 인상을 받았다는 편지를 지인에게 남겼다. 이 편지의 내용이 화랑 관계자를 통해 허스트에게 전해진 것

데이미언 허스트_**고독의 평안**(조지 다이어를 위하여)_2006_양, 변기, 세면대, 파네라이 시계, 5% 포름알데히드 용액

이 계기가 돼, 오늘날 허스트가 베이컨의 예술적 후계자를 자처하게 된 것이다.

허스트는 이를 확인이라도 하듯, 2006년 런던 가고시안에서 열린 개인전에서 베이컨의 대표작인 삼면화triptych 작품을 미술관에서 대여해 〈고독의 평안(조지 다이어를 위하여)The Tranquility of Solitude(For George Dyer)〉(2006)라는 자신의 신작과 함께 선보이기도 했다. 이 작품은 베이컨의 개인전이 열리기 전날 밤 자살로 생을 마감한 그의 동성애인의 이야기를 담은 것으로, 양, 변기, 세면대 등이 들어 있는 3개의 유리장으로 구성됐다. 허스트는 이를 통해 키치적인 미국 미술보다 인간 실존의 무게를 담은 영국 작가 베이컨의 혈통을 더욱 강조하고 싶었던 듯하다.

허스트가 같은 해 서펜타인 갤러리에서 열린 자신의 소장품 전시에 yBa 동료 작가들을 비롯해 프랜시스 베이컨, 제프 쿤스, 앤디 워홀 등의 작품을 포함시킨 것을 통해서도 자신의 미술사적 위상을

어떻게 인식하고 있는지 짐작할 수 있다. "오마주나 차용이라는 명분으로 다른 사람의 작품을 베끼는 것을 수치로 여기지 않는 세대여서 다행스럽다"고 솔직하게 말하는 허스트는 복잡하게 얽힌 예술적 유전자 중 우성형질이 두루 발현된 '슈퍼 하이브리드'임이 분명하다.

뛰어난 작가는 미술사뿐 아니라 미술시장의 흐름마저 바꿔놓는다. 《프리즈》 이후 20년이 흐른 2008년 9월 15일 허스트는 미술시장을 흥분의 도가니로 몰아넣은 또 하나의 사건을 터뜨렸다. 신인 시절부터 함께 성장한 자신의 전속 화랑 런던 화이트큐브와 그의 이름을 세계에 널리 알린 뉴욕 가고시안을 제외하고 자기 작품을 소더비 경매에 직접 내놓은 것이다.

일반적으로 작가는 화랑을 통해 작품을 거래하는 관행을 따르고, 경쟁에 의해 가격이 형성되는 경매에 직접 작품을 내놓는 경우는 드물다. 작품가 결정에 많은 변수가 발생할 수 있는데, 이로 인한 리스크

데이미언 허스트
무제(생일카드)
1996
캔버스 위에 유광페인트와 나비
217.4×215.6×7.5cm

를 홀로 감당해야 하기 때문이다. 이는 지난 20년간 발군의 사업 수완으로 스스로를 기업화하며 재력과 자신감을 쌓아온 허스트이기에 가능한 일이었다.

보도에 따르면, 2년 동안 180명의 조수를 동원해 자신의 모든 것을 쏟은 220여 점의 작품을 한꺼번에 경매장에 내놓은 허스트는 오프닝 전날 긴장한 표정이 역력했다고 한다. 한편 작가와 오랜 동반 관계를 맺어온 갤러리스트들도 패들(응찰에 사용하는 번호 팻말)을 들고 경매장에 앉아 있으면서도 내내 불편한 심기를 감춰야 했다. 더군다나 이 경매가 실패한다면 허스트 본인은 물론이고, 세계 미술시장 전체에 균열을 일으키는 위험한 결과를 낳을 것이라는 관계자들의 우려도 컸다.

그러나 결과는 허스트의 승리였다. 머리 위에 황금 원반을 얹은 송아지를 방부액에 담은 〈황금 송아

지The Golden Calf〉(2008)가 1,030만 파운드가 넘는 가격에 판매된 것을 비롯해 총 134점이 약 7,000만 파운드 정도에 팔린 것이다. 단일 작가 경매로는 피카소를 앞지르는 역사상 최고 신기록이었다.

해당 경매가 진행된 날 미국의 리먼 브라더스가 공식적으로 파산하며 글로벌 경제위기가 본격화됐다는 사실 또한 기막힌 우연이다. 허스트의 소더비 경매를 정점으로 미술 경매시장의 경기 역시 급격한 하향곡선을 그리기 시작했기 때문이다.

허스트의 성공은 그동안 경기 과열과 과잉 투자로 점철된 미술 경매시장의 마지막 쾌거였을까? 아니면 기존 미술시장의 재정비를 알리는 새로운 시나리오의 서곡이었을까? 거품경제의 정점에서 그가 거둔 성공에 대한 해석은 여전히 분분하다.

데이미언 허스트
자선
2003
청동에 아크릴페인트
685.8×243.8×243.8cm
아라리오 조각 공원

2008년 성공적인 소더비 경매 이후 허스트는 레스토랑 사업에 이어 자신의 소장품 전용 전시 공간인 뉴포트 스트리트 갤러리Newport Street Gallery를 오픈하는 등 비즈니스맨이자 아트 컬렉터로서 부와 명성을 쌓아가며 해마다 타임지가 발표하는 '영국 최고의 부자 1000명' 리스트에 꾸준히 이름을 올리고 있다. yBa의 앙팡 테리블로 영국 현대미술의 판도를 바꾼 그의 행보를 경외의 눈으로 바라보는 이가 있는가 하면, 이미 고갈된 예술성을 사업 수완으로 대체하고 있다며 날선 비판을 가하는 이도 있다.

2012년 런던 올림픽 기간 전후로 약 5개월간 테이트 모던에서 열린 그의 초호화 회고전에서는 학생 시절 작품부터 상어, 소, 양, 돼지, 나비 등 동물 사체를 재료로 한 작품을 총망라한 70여 점을 선보였는데, 에이드리언 설Adrian Searle을 비롯한 평론가들은 90년대 이후 허스트의 작품이 초기작을 반복하는 데 지나지 않는다며 노골적인 실망감을 드러내기도 했다. 규모와 화려함이 더할수록 비판도 함께 거세지는 것은 단순한 우연일까?

2017년 베니스 비엔날레 기간 중 세계적인 컬렉터 프랑수아 피노Francois Pinault의 갤러리에서 열

《믿기 힘든 난파선의 보물 Treasures from the Wreck of the Unbelievable》에 전시된 〈수집가의 흉상〉. 데이미언 허스트의 자화상이기도 하다.

린 허스트의 전시는 갤러리의 본 전시보다 더 큰 관심을 모았다. 초대형 규모로 진행된 그의 전시 《믿기 힘든 난파선의 보물Treasures from the Wreck of the Unbelievable》은 '2000년 전 침몰한 노예 출신 수집가의 보물선에서 인양된 미술품'이라는 그럴듯한 허구를 기초로 가공된 유물과 설명문, 다큐멘터리, 기록사진 등으로 이뤄졌다. 18미터 높이의 거대 입상을 비롯해 다양한 크기, 재료, 양식으로 제작된 유물들은 너무나 그럴듯해서 실제 박물관 소장품처럼 보이는데, 전설의 주인공 '노예 출신 수집가'의 초상 조각이 바로 허스트 자신이라는 사실이 드러나는

지점에서 관람객들의 반응이 엇갈렸다. 상상을 초월하는 스펙터클과 재미를 함께 선사한다는 측면에서 '역시 데이미언 허스트'라고 엄지를 올리는가 하면, 막대한 재력을 동원해 스스로를 전설로 만드는 그를 향해 '예술가가 아닌 연예인, 또는 기업형 예술 사업가'라고 쓴소리를 하는 것이다. 이와 같은 반대급부의 평가에서도 허스트를 바라보는 시선엔 공통점이 있다. 예술가로서 그의 전성기는 돈으로 모든 상상을 실현시키고 있는 지금이 아닌, 죽음을 직시하고 삶을 성찰했던 1990년대 초였다는 점이다.

3장

터너상_고급예술의 대중화

터너상 후보작 전시회 및 시상식이 열리는 테이트 브리튼 전경.

해마다 연말이면 영국 미술계를 술렁이게 하는 행사가 있다. 바로 터너상Turner Prize 시상식이다. 터너상은 영국 미술계를 대표하는 테이트가 그해 가장 뛰어난 전시회를 연 작가에게 상금을 주는 시상 제도다.

1984년에 시작된 터너상은 2000년이 지나면서 후보의 범위나 수, 상금 등 세부적인 내용은 조금씩 바뀌었지만 최근에는 대체로 국내외 큐레이터, 평론가, 미술관장 등으로 구성된 5명 내외의 심사위원단이 작가 4명을 선정한다. 이들 후보에게는 각 5,000파운드, 최종 수상자에게는 2만 5,000파운드를 수여한다. 상금은 작품 한 점 가격에 미치지 못할 만큼 적지만 수상 여부가 작품가 상승과 직결되기 때문에 부가가치는 상당히 크다. 게다가 후보 선정 후 시상식이 열리기까지 3개월 동안 후보 작가들의 신작이 전시되고, 개중에는 미술관의 영구 소장품으로 구입되기도 한다. 때문에 후보에 오르는 것만으로도 명예로운 것은 물론 경제적으로도 큰 이득이 되며, 세계적인 작가로 성장하는 발판이 되기 마련이다.

터너상의 주목할 만한 점은 한때 시상식이 영국 전역에 생중계되는 미디어 이벤트였다는 사실이다. 1991년부터 2003년까지 주요 지상파 방송사인 채널4가 후원했고, 저녁 황금시간대(19시~21시)에 시상식 전 과정이 전국으로 전파를 탔다. 스포츠나 영화도 아닌 미술상 시상식을 거실에 앉아 TV로 본다는 것은 우리에게는 무척 생소한 경험이다. 평소 작업실에 묻혀 지내던 작가들이 아카데미 시상식의 배우들처럼 멋진 정장 차림으로 미술관에 마련된 연회장에 앉아 있는 모습도 어색하게 느껴지기는 마찬가지다.

최근에는 뉴스 시간에 시상식 주요 부분만 방송하는 것으로 축소됐지만, 이전 TV 중계는 전시작 소개, 시상식, 패널 토론 등으로 이뤄졌다. 프로그램 진행도 근엄한 표정을 지으며 전문용어를 남발하는 고지식한 평론가보다는 주로 매슈 콜링스Matthew Collings 같은

방송 친화적인 미술평론가가 연예인과 함께 출연해 시청자들의 눈높이에 맞춰 쉽고 재미있게 작품을 해설하는 것이 이채로웠다.

현대미술의 미디어 이벤트_____행사의 하이라이트는 당연히 시상식이다. 해마다 상을 받는 작가 못지않게 시상식 자체가 대중들에게 큰 관심의 대상이 된다. 그동안 팝 가수 마돈나, 영화배우 데니스 호퍼와 주드 로, 전위예술가 오노 요코 등 문화예술계의 유명 인사들이 시상자로 초청된 바 있기 때문이다.

왜 미술 행사에 가수나 배우가 시상자로 나서는지 의아할 수 있지만 답은 간단하다. 터너상은 순수예술 행사가 아닌 대중적 이벤트이기 때문이다. 즉, 미술 관계자들만 모여 치르는 폐쇄적인 행사가 아니라 일반인 모두에게 열린 행사이므로 다양한 눈높이를 고려하는 것이다. 현대미술이라는 장르 자체가 낯선 대중들에게 유명 인사들의 출연은 시상식을 좀 더 편안하고 가깝게 느끼도록 도와주는 장치임에 틀림없다. 확실히 이들 대중 스타의 존재감은 TV 중계시 황금시간대의 시청률을 가뿐하게 올렸다. 전 국민이 지켜보는 가운데 유명인이 건네는 트로피를 손에 쥐는 작가 또한 '나도 이제 스타가 누리는 부와 명예를 가질 수 있다'는 생각이 들기도 했을 것이다.

터너상은 이미 오래전부터 스타와 아티스트, 그리고 아트와 TV의 만남이 이뤄지는 '미디어 이벤트'로 자리 잡았다. 시상식이 TV로 생중계된다는 것부터 행사의 목적이 대중 지향적임을 의미한다. 즉, 미지의 영역으로 치부되는 현대미술의 성찬을 TV 중계를 통해 일반인의 가정으로 직접 배달해주는 셈이다. 이를 통해 작품을 가리고 있는 신비의 베일이 벗겨진다. 동시에 천재나 괴짜(물론 진짜 괴짜도 있지만)쯤으로 상상되던 작가도 수상자 발표를 앞두고 마음 졸이는 평범한 인간의 모습으로 화면에 비친다. 이를 통해 대

중은 현대미술을 흥미로운 이벤트로, 작가를 연예인 같은 존재로 인식하게 되는 것이다.

해마다 후보작들에 대한 논란이 뒤따르기 마련이지만, 때로는 시상자가 수상자 이상으로 화제되기도 한다. 2001년 터너상 시상식에서는 수상자 발표와 시상을 세계적인 팝 스타 마돈나가 맡아 세간의 주목을 받았다. 미국인이지만 영국 문화를 동경해온 마돈나는 영국의 유명 영화감독 가이 리치Guy Ritchie와 결혼한 뒤 런던 인근에 저택을 사서 아예 거처를 옮기기도 했다. 또한 프리다 칼로Frida Kahlo의 〈원숭이와 함께 있는 자화상Self-Portrait with Monkey〉(1938) 같은 유명 작품을 다수 소장하고 있는 미술 애호가라는 사실은 널리 알려진 바와 같다. 마돈나와 테이트의 인연도 터너상 시상식이 처음은 아니었다. 시상자로 초청받기 몇 개월 전 이미 칼로의 자화상을 테이트 모던 전시에 대여해준 적이 있었기 때문이다.

마돈나와 현대미술의 인연이 시작된 것은 그가 무명이었던 1980년대부터였다. 그는 당시 마찬가지로 무명이었던 그라피티 작가 바스키아Jean Michel Basquiat와 연인으로 지내는 동안 뉴욕의 아티스트들과 가까이 어울리며 예술에 눈을 뜰 수 있었다. 조금씩 유명세를 타기 시작하던 그는 제2의 페기 구겐하임Peggy Guggenheim을 꿈꾸며 작품을 수집하기 시작해 지금은 세계적인 명화가 포함된 상당한 규모의 소장품 컬렉션을 갖추게 됐다. 이렇게 순수미술과 대중문화의 벽을 넘나들며 컬렉터로서 현대미술을 사랑하고 후원해온 마돈나의 배경이 언론을 통해 소개되자 사람들은 그를 초청한 테이트의 선택에 공감하지 않을 수 없었다. 터너상을 시상하는 마돈나의 모습은 오늘날 영국 현대미술의 존재 기반 중 상당 부분이 대중문화 영역이라는 사실을 상징적으로 표상하는 장면으로 기억된다.

파격적인 의상과 화려한 무대 매너로 이슈가 되곤 했던 마돈나였기에 미술관에서 열리는 시상식에는 과연 어떤 모습으로 나타날

지 궁금증을 모았다. 의외로 그는 콘서트 때와는 달리 단정한 생머리에 수수한 검은 정장 차림으로 식장에 나타났다. 여기까지는 좋았다. 문제는 TV로 전국에 생중계되기에는 너무 솔직하고 화끈한 (?) 연설이었다. 그가 수상자의 이름을 발표하기에 앞서 평소 터너상에 대해 마음에 담고 있던 생각을 쏟아낸 것이다.

"최우수 작가에게 상을 전해준다는 사실 자체가 이상하죠. 예술에는 다양한 의견만 존재할 뿐이지 최고라는 것은 있을 수 없으니까요. 개인적으로 시상식 따위는 멍청한 짓이라고 생각해요. (…) 상을 받으면 더 좋은 작가가 되나요? 절대 아니죠." 거침없는 연설은 계속됐다. "제가 여기 온 이유는… 무언가 할 말이 있고 또 말할 수 있는 용기를 가진 모든 예술가들을 지지하기 위해서입니다. 정직함보다 정치적 처신이 더 중요시되고 있는 시대니까요. Mother-f*cker! 모두가 수상자라고 말하고 싶군요!"[10]

마돈나가 생방송 중 비속어를 발설해 구설수에 오른 2001년 터너상 시상식 장면.

마돈나가 내뱉은 비속어는 생중계 중이라 편집의 여지도 없이 고스란히 전파를 타고 말았다. 이는 저녁 9시 이전에는 욕설을 방영할 수 없다는 방송 규정을 위배한 것으로, 이 시상식을 생중계한 채널4 방송사는 수차례 사과문을 게재해야만 했다.

해마다 터너상 시상식이 열릴 때쯤이면 신문지상에 이 행사를 스포츠 경기에 빗대는 등의 풍자만화나 가십성 기사가 등장하곤 한다. 2001년 마돈나가 시상식에서 터뜨린 폭탄 발언은 예술에 순위를 매기는 부조리함에 대한 해묵은 반감을 표현한 것이었다. 하지만 이러한 조롱과 비난에도 불구하고 터너상은 계속되고 있다. 그 이유는 공개 시상식이야말로 미술관의 존재감을 강하게 각인시키기에 더할 나위 없이 좋은 이벤트이자 현대미술과 대중을 이어주는 효과적인 소통 수단이기 때문이다.

터너상의 탄생과 발전_____터너상만이 현대미술을 대상으로 하는 유일한 시상 제도는 아니다. 다만 터너상이 대중적 성공을 거둠에 따라 뒤이어 국제적인 미술상이 연달아 제정된 것을 볼 때, 선구자적 위상이 있다고 할 수 있다. 뉴욕의 휴고 보스 프라이즈The Hugo Boss Prize(1996), 네덜란드의 빈센트 어워드The Vincent Award(2000), 파리의 프리 마르셀 뒤샹Prix Marcel Duchamp(2000), 스페인의 호안 미로 프라이즈The Joan Miro Prize(2007), 그리고 한국 국립현대미술관의 올해의 작가상(2012) 같은 미술상이 시상 범위와 방식은 각각 다르지만 터너상을 모델로 삼아 탄생했기 때문이다.

세계적 권위를 자랑하는 터너상은 어떤 계기로 시작됐을까? 1984년 테이트가 처음 주최했고, 테이트 모던이 개관한 이후에도 터너상은 계속 옛 테이트 갤러리 즉, 테이트 브리튼에서 열리고 있다. 예외도 있다. 이전에는 2007년 유럽문화도시European Cultural Capital 지정을 기념해 테이트 리버풀Tate Liverpool에서 열린 적이 있고, 2011년도 이후부터는 격년마다 지역 미술관에서 전시가 진행된다.

당시 테이트가 터너상 같은 이벤트를 필요로 했던 것은 아주 현실적인 이유 때문이었다. 현대미술에 대한 대중적 이해 부족과 운영 기금 확보가 어려운 가운데 자력으로 살아남기 위한 일종의 생존 전략이었던 것이다. 앞에서 설명했듯이 정부 지원이 축소됨에 따라 기업 후원에 의지해야 했던 1980년대에는 영국 미술관의 재정 상태가 여유롭지는 않았다. 게다가 영국 사회 내에서 현대미술에 대한 인식이 아직 보편화되지 않았기 때문에 미술관이 직접 저변 확대에 나설 필요가 있었다.

현대미술은 진행형이므로 수많은 작품 중 역사에 길이 남을 옥석을 가리는 일이야말로 미술관의 가장 큰 과제면서 동시에 존재 이유다. 그럼에도 불구하고 미술사적으로 검증된 객관적인 기준이 없다는 이유로 몰이해와 보수적인 시각에 부딪혀 코너에 몰리는

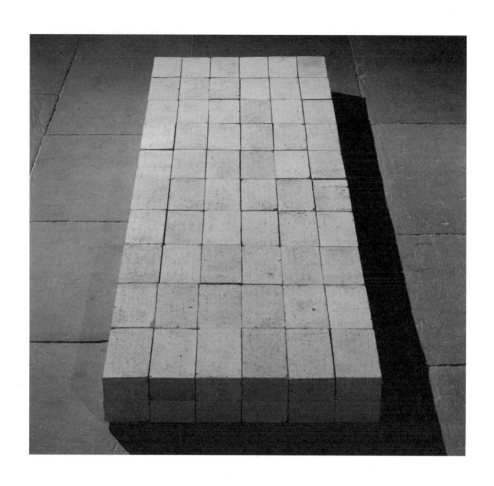

칼 안드레_**평형 Ⅷ**_1966_내화 벽돌_12.7×68.6×229.2cm

일이 어디서나 흔하다. 때문에 현대미술관을 이끌어가려면 단지 뛰어난 미적 안목과 전문 지식만 갖고서는 부족하다. 미술관을 운영하는 관장은 이와 더불어 후원자와 대중의 지지를 얻기 위해 논리력, 설득력 그리고 정치력을 갖춰야 한다. 이를 통해 새로운 미술에 대한 의지를 관철시켜야 미술사에 남을 전시를 기획하고 수준 높은 소장품을 꾸리도록 기금을 마련할 수 있는 것이다.

이러한 사실은 과거 테이트가 겪었던 한 사건을 통해 확인할 수 있다. 터너상이 제정되기 훨씬 전인 1972년 미국 미니멀리즘 조각가인 칼 안드레Carl Andre의 작품 구입을 놓고 벌어진 소동이었다.

참고로 설명하자면, 미니멀리즘은 제2차 세계대전 이후 미술계를 휩쓸었던 추상표현주의의 반대급부로 발생한 미술운동이다. 그것은 격렬한 행위의 흔적을 담은 액션페인팅이나 단색조의 색면으로 가득 찬 거대한 캔버스를 통해 카타르시스를 추구한 색면추상과 정반대였다. 말 그대로 미니멀리즘은 작가의 손길을 최소화해 재료 자체가 작품이 되는 '차가운' 미술이다. 미국에서 시작된 미니멀리즘은 특히 시판되는 산업 재료를 선호했는데, 규격에 맞추어 대량생산된 벽돌이나 철판 심지어 형광등이 예술가의 손길을 더하지 않은 채 그대로 전시장으로 옮겨와 작품으로 소개됐다. 작가들은 전화로 재료를 주문 제작하거나 조수들에게 매뉴얼에 따라 작품을 설치하도록 지시하기도 했다.

테이트가 소장품으로 구입하기로 한 칼 안드레의 작품 〈평형 Ⅷ Equivalence Ⅷ〉(1966)은 평범한 벽돌을 바닥에 나란히 깔아놓은 미니멀리즘의 대표작이다. 그는 1960년대 중반부터 공장에서 주문 생산된 알루미늄, 철, 동, 아연, 납을 사용해 일정한 크기와 반복적인 구조로 바닥에 펼치는 작업을 시작했다. 지극히 단순하고 간단한 그의 작품이 미술사적으로 중요한 의미로 남는 이유는 바로 전통적인 조각의 개념을 깨뜨린 혁신적 태도에 있다. 즉, 일반적인 조각

처럼 좌대 위에 수직으로 작품을 세우는 것이 아니라, 원 재료raw material를 바닥에 납작하게 깔아서 수평성을 도입한 것이다. 여기서 더 나아가, 관람객이 일정한 거리를 두고 바라보는 것이 아니라 작품 위를 걸어 다니면서 시점의 변화를 느끼며 감상하도록 했다.

테이트 측이 이 작품의 혁신성을 높이 평가해 영구 소장품으로 사들이겠다고 발표하자마자 언론이 앞장서서 이를 맹렬히 비난하기 시작했다. 신문들이 일제히 "벽돌 조각을 구입하기 위해 혈세를 낭비했다"라며 대서특필했고 곧 여론이 들끓었다. 한 일간지는 공사장에서 벽돌을 쌓는 벽돌공이 마치 미술평론가처럼 현학적인 태도로 벽돌에 대해 강의하는 모습을 담은 풍자만화를 싣기도 했다.

이로 인해 공공의 적으로 전락한 테이트는 왜곡된 이미지를 회복하기 위한 근본적인 대책을 마련해야만 했다. 우선 현대미술이 왜 수집되고 전시할 가치가 있는지에 대해 일반인들의 이해를 돕는 교육적인 장치가 절실히 필요했다. 또한 재정적 어려움을 타개하기 위해 적극적인 마케팅을 도입하는 방안이 요구됐다. 이러한 배경 속에서 탄생한 것이 바로 터너상이었다. 현대미술과 대중적

"이 예술 작품(벽돌)에 담긴 평안과 고요는 내 유년기의 단순함과 억압을 반영한 것이네. 이런 상징성은 지극히 개인적인 것일 뿐, 어떠한 해석도 허용되지 않는다네." 미술관 보수공사를 하는 벽돌공의 입을 통해 1972년 테이트가 칼 안드레의 벽돌 작품을 구입한 것을 풍자한 시사만화. 《데일리 익스프레스》 1976.2.19.

윌리엄 터너 1775~1851.
런던 출생.
영국 낭만주의 풍경화의 대가.

이해 사이의 거대한 심연을 좁히고, 현대미술에 대한 지원을 유도하기 위한 취지로 제정된 것이다.

'터너'는 영국이 유럽 인상주의의 대선배라 자랑하는 화가 조지프 말러드 윌리엄 터너Joseph Mallord William Turner(1775~1851)의 이름에서 따온 것이다. 미술사적으로 대가를 많이 배출하지 못한 영국 미술계에서 터너의 위치는 가히 독보적인 데다가, 후배들을 위해 시상제도를 원했던 작가의 유지도 있었기 때문이다. 그의 작품은 16세기 이후 현재까지의 영국 미술로 구성돼 있는 테이트 브리튼의 대표적 소장품이기도 하다.

터너상은 애초에 '영국적 정체성'에 상당한 비중을 두는 행사였다. 작가의 국적을 따지지 않고 세계 미술계에 대한 공로를 평가해 시상하는 다른 상에 비해 터너상은 주로 영국 출신 작가에게 한정돼 왔다. 하지만 2000년 전후로 영국이 세계 미술의 중심에 서면서 터너상 역시 급속히 글로벌화가 이뤄져 지역적 배타성을 많이 벗어난 추세다. 최근에는 '영국 출신'이 아니라 '영국을 중심으로 활동하는 작가'로 그 후보의 폭을 넓히고 있다. 2000년에는 일본계인 도모코 다카하시Tomoko Takahashi와 네덜란드 출신인 마이클 레데커 Michael Raedeker 등 3명의 외국 작가와 1명의 영국 작가가 경합을 벌인 끝에 결국 독일 사진작가 볼프강 틸만스Wolfgang Tillmans에게 수상의 영광이 돌아가기도 했다.

1984년 첫 수상자인 맬컴 몰리Malcome Morley가 영국 출신임에도 불구하고 미국에 거주한다는 이유로 비난이 쏟아졌던 일화를 떠올리면, 지난 30여 년 동안 영국 미술계의 태도가 상당히 개방됐음을 알 수 있다. 지금은 극사실적인 화풍으로 전향했지만 당시 몰리는 자전적 이야기와 신화의 세계가 어우러진 신표현주의 계열의 그림을 그렸다. 1980년대는 미국과 서유럽을 중심으로 새로운 구상 회화가 다시 주류로 떠오르던 시기였기 때문에 몰리의 작품은 당시

로서는 충분히 국제적이었다. 심사위원들은 바로 이 점 때문에 영국 미술에 기여하는 바가 크다고 판단해 몰리를 최종 수상자로 선정했던 것이다.

이런 배경에도 불구하고 몰리의 수상이 논란을 빚은 것은 유년 시절의 어두운 기억으로 인해 수시로 고국에 대한 반감을 표현해왔고, 영국 미술계의 보수성을 맹렬히 비난해온 전력이 있는 데다가 영국을 떠나 산다는 사실 때문이었다. 심지어 영국인임에도 불구하고 그의 작품은 "반미학적인 미국 문화에 기생하고 있으며, 산업화된 국제 미술의 공허한 합성물에 지나지 않는다"[11]는 신랄한 비난의 대상이 됐다. 물론 터너상 최종 선정 결과는 번복되지 않았지만 수세에 몰린 몰리는 결국 시상식장에 나타나지 않았다.

이로부터 30여 년이 흐른 지금, 맬컴 몰리의 일화는 먼 옛날이야기가 돼버렸다. 이제 '영국적British'이라는 말은 '다문화적Multicultur-al'이라는 말과 통하기 때문이다. 테이트 총관장 니컬러스 서로타는 터너상의 역사를 정리한 책자의 서문에서 이렇게 말했다. "경제적, 정치적 이민자에게 문을 열어주고 전 세계에서 온 학생들에게 미술학교를 개방한 것은 이 나라 시각예술에 득이 됐습니다. 새로운

터너상을 작가들의 경주에 빗댄 시사만화.
_《가디언》 1984.11.6.

예술은 서로 다른 의식의 흐름이 만나는 곳에서 번성합니다."[12] 대중화에 이어 글로벌화도 이뤄냈다는 테이트의 자신감이 드러나는 대목이다.

영국 잔치에서 국제적 행사로 도약_____터너상은 시대의 변화를 수용하면서 영국에서 자리 잡기까지 상당한 시간이 필요했다. 마찬가지로 대중적인 이벤트로 거듭나기 위해서도 오랫동안 공을 들여야 했다. 설립 당시 영국 출판계의 대형 이벤트인 부커상Booker Prize을 벤치마킹했지만, 현대미술의 사회적 지위가 문학에 비해 현저하게 약한 만큼 부커상만 한 대중적 호응을 단번에 얻을 수는 없었다. 터너상이 대중성을 확보하려면 기존의 고고한 순수예술의 이미지를 벗어던지고 새롭게 도약할 필요가 있었다.

터너상 초창기인 1980년대에 추상화가 하워드 호지킨Howard Hodgkin과 '새로운 영국 조각New British Sculpture'의 기수 리처드 디컨Richard Deacon, 토니 크랙Tony Cragg, 리처드 롱Richard Long이 연이어 수상했을 때만 해도 후보 미술가들의 연령은 평균 50대였다. 이들은 이미 미술계에 입지를 탄탄히 다진 작가들이었기 때문에 터너상은 미술계의 공로상이라는 인식이 자연스럽게 형성됐다. 그러던 선입견이 완전히 바뀐 것은 테이트 총관장으로 니컬러스 서로타가 부임한 1988년 이후부터다.

상금을 제공하는 후원사가 문을 닫으면서 1년간 중단된 후 1991년부터 재개된 터너상은 이전과 완전히 다른 분위기로 새출발했다. 그해 최종 수상자인 애니시 카푸어Anish Kapoor를 제외한 나머지 후보들은 이제 막 대학을 졸업하고 작가 생활을 시작한 20대 후반의 신선한 얼굴들이었다. 이들 중 이언 대븐포트와 피오나 래Fiona Rae는 《프리즈》출신이었고, 레이철 화이트리드도 이들과 동년배였다.

서로타 관장을 포함한 터너상 심사위원단은 앞으로 영국 미술계를 혁신할 청년 작가들의 잠재력을 인정하고 그들이 주도하는 새로운 분위기를 발빠르게 제도권에 수용했다. 그 뒤로 1995년 데이미언 허스트, 1996년 더글러스 고든Douglas Gordon, 1997년 질리언 웨어링, 1998년 크리스 오필리, 1999년 스티브 매퀸 등 30세 전후의 yBa 출신 작가가 수상의 영예를 독차지하게 된다. 터너상은 더 이상 원로들의 잔치가 아니라 '핫hot'하고도 '힙hip'한 젊은 미술인의 축제로 변신한 것이다.

이러한 체질적 변화는 미술관 운영진의 의지이기도 하지만, 새로운 후원자로 테이트와 손잡은 영국 방송사 채널4의 영향도 크다. 1982년 지상파 방송의 후발 주자로 출발한 채널4는 60년이나 앞서 개국한 BBC 등 타 방송사와의 차별화를 위해 혁신성, 실험성, 창조성을 지향하는 진보적 방송을 표방했다. 따라서 젊고 아방가르드한 yBa의 예술은 채널4의 새로운 이미지를 구축하는 데 더없이 좋은 소재였다. 대중적 감성이 지배하는 미디어 시대에 살아남기 위해 미술관과 방송사가 현대미술과 합동작전을 펼친 것이다. 앞서 본 것처럼, 1991년부터 채널4가 터너상을 후원하면서 상금이 배로 오르고 시상식은 전국에 생방송되는 '미디어 이벤트'로 진화했다. 채널4는 2004년 주류 회사인 고든스 진Gordon's Gin에게 자리를 넘겨주기 전까지 13년간이나 터너상을 후원했다.

터너상은 수상자 개인의 커리어에 결정적 영향을 미치는 것은 물론이고, 사회 전반에 퍼뜨리는 파장 또한 적지 않다. 현대미술에 대한 대중적 인식이 넓어지면서 테이트의 지위와 터너상의 영향력이 커졌다고 할 수 있지만, 반대로 미술관과 미술상의 영향력이 현대미술의 위상을 키우는 데 일조했다고 볼 수도 있다. 결과적으로 터너상은 영국이 세계 어느 국가보다 현대미술 분야에서 크게 성장할 수 있는 밑거름이 됐다.

우리 미술계에도 많은 시상 제도가 있지만 미술인들을 제외하고는 잘 모른다. 상금의 규모 문제가 아니다. 주로 개인이나 재단이 제정한 경우가 많고, 해당 시상 제도가 대중적 인식 확산을 위한 마케팅 차원이라기보다 미술인을 격려하는 후원 차원이기 때문이다. 이렇게 폐쇄적인 데다가 국가적 차원의 공모전의 경우 수상작 선정 시비가 심심치 않게 터지니 대중의 관심에서 더욱 멀어질 수밖에 없는 것이다. 이런 우리 현실과 비교하면, 테이트가 수여하는 터너상이 해마다 떠들썩하게 화제가 되고 미술에 대한 사회적 인식을 높인다는 말이 선뜻 와닿지 않을 수도 있다. 그렇지만 이는 분명한 사실이다. 후보자와 최종 선정 작가를 둘러싼 논쟁 자체가 현대미술에 대한 관심을 불러일으키는 촉매제가 되고 있다.

예를 들면, 2002년 당시 문화부 장관이었던 킴 하월Kim Howell이 터너상 후보작 전시를 둘러본 후 관람객 전시평에 "냉정하고 기계적인 개념적 똥 덩어리"라는 혹평을 남기고 간 사건이 있었다.[13] 이 사실이 언론을 통해 보도되자 정치권은 하월의 경솔하고 거친 언행을 질책했고, 미술계는 작품의 진가를 제대로 파악하지 못한 편협한 시각을 비판했다. 그러나 정작 주최 측인 테이트는 누구나 자기 의견을 말할 권리가 있으며 어떤 의견이라도 개의치 않는다는 태도로 일관했다. 예술에 정답이란 없으므로 개인의 입장과 시각을 존중해야 한다는 것이다. 이렇듯 터너상은 논쟁적인 현대미술을 두고 다양한 개인의 의견이 자유롭게 오가도록 공론의 장을 열어놓음으로써 현대미술에 대한 학습이 자연스레 이뤄지도록 유도하고 있는 것이다.

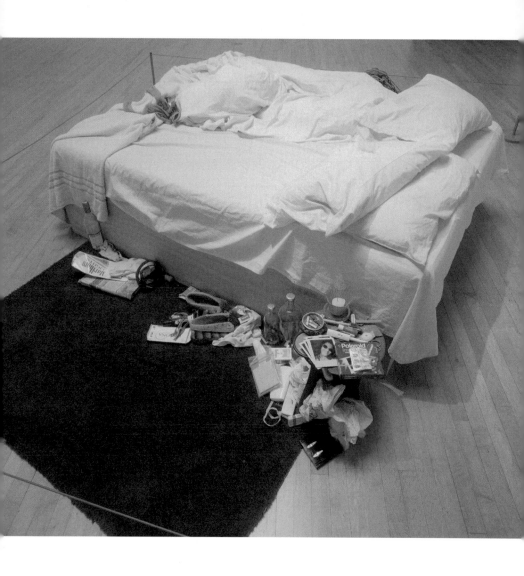

트레이시 에민_**나의 침대**_1998_매트리스, 리넨, 베개 등
_작가가 실제 사용하던 침대를 그대로 옮겨온 작품으로 속옷, 콘돔 등 잡동사니가 고스란히 남아 있다. 1999년 터너상 후보.

미술 권력에 대한 견제와 비판_____터너상이 미술계 안팎으로 영향력을 넓히는 동안 안티 세력도 만만치 않게 성장했다. '모든 시상식은 어리석다'고 생각한 것은 마돈나만이 아니다. 근본적으로 "미술이 스포츠냐? 마치 운동경기처럼 작가들을 경쟁시키는 발상 자체가 예술에 대한 모독"이라고 주장하는 사람도 많다. 심지어 yBa가 본격적으로 후보 리스트를 장악하기 시작한 1990년대 중반 《가디언》은 'Art'의 철자 순서를 섞어서 'Rat(쥐)'로 만들면서 터너상을 무의미한 경쟁이라는 의미로 '쥐들의 경주Rat Race'라 칭하기도 했다.[14]

게다가 무릇 모든 상이 그렇듯 전 과정이 투명하고 공정하게 이뤄지는 것은 불가능한 데다가 주관성을 완전히 배제하기 어려운 탓에 수상자 선정에 따른 이견과 비난이 항시 따르기 마련이다. 때문에 비판적 기사나 세간의 가십거리는 일상이 됐다. 가끔씩 조롱

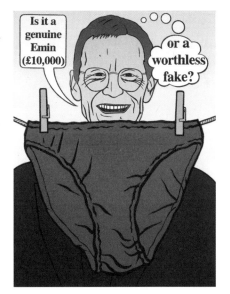

"이거 진짜 (1만 파운드짜리) 에민 작품이야? 아니면 싸구려 가짜야?" 1999년 트레이시 에민의 〈나의 침대〉가 터너상 후보작으로 선정됐을 때 작품을 감정(?) 중인 서로타 관장의 모습을 풍자한 스터키스트 포스터.

이나 적대적인 반감을 실제 행동으로 옮기는 이들도 있다. 1998년 자신의 문화적 뿌리카 아프리카를 상징하는 코끼리 똥과 흑인들의 곱슬머리, 포르노 이미지를 콜라주한 그림을 제작해온 크리스 오필리가 터너상 최종 수상자로 선정되자 누군가 미술관 계단에 오물을 뿌리고 도망친 '미술관 분변 투척 사건'을 예로 들 수 있다.

이듬해 1999년에는 후보작에 오른 트레이시 에민의 〈나의 침대 My Bed〉(1998)가 공격의 대상이 됐다. 그는 실제 사용한 콘돔, 팬티, 술병이 나뒹구는 자기 침대를 그대로 전시실로 옮겨와 실연의 기억과 아픔을 고스란히 드러내고자 했다. 이것도 과연 미술작품인지를 두고 시끌벅적한 논란이 벌어졌다. 그러던 어느 날, 중국인 퍼포먼스 작가 두 명이 "트레이시 에민은 아직 멀었다. 우리가 이 작품을 완성시켜주겠다"며 옷을 훌러덩 벗어던지고 침대 작품 위에 뛰어올라 베개 싸움을 벌이다 쫓겨나는 일까지 생겼다. 바로 '침대 퍼포먼스 사건'으로 회자된 전시 사고였다.

터너상에 딴죽을 거는 전문 집단도 있다. 1993년 'K 파운데이션 K Foundation'이라는 작가 그룹은 〈하우스 House〉라는 기념비적인 공공미술작품으로 그해 터너상을 받은 레이첼 화이트리드를 '최악의 작가'로 선정하고 4만 파운드에 달하는 상금을 전달하기로 했다. 사실 이들은 터너상 시상식을 마치고 나오는 화이트리드가 보는 앞에서 돈을 불태우려고 휘발유를 뿌린 채 미술관 계단에 대기 중이었다. 그런데 이 정보를 미리 입수한 작가가 기습적으로 나타나 돈다발을 가로챘다. 이 바람에 퍼포먼스는 실패했지만 거액의 돈이 잿더미가 되는 불상사를 면할 수 있었다. 그 후 화이트리드는 이 돈을 후배 작가들을 지원하는 데 사용했다는 내용의 광고를 미술지에 게재했다.

터너상 시상식에 약방의 감초처럼 등장해 시위를 벌이는 스터키스트 Stuckist도 대표적인 안티 그룹이다. 이들은 광대 옷을 입고 우스

K 파운데이션은 1990년대 초 인기를 누렸던 영국 애시드 하우스 그룹 The KLF의 듀오인 빌 드러먼드 Bill Drummond와 지미 커티 Jimmy Cauty가 음악계를 은퇴하면서 음반 로열티 수입으로 설립했다. 비주류 예술가들이 모여 기존 제도권 예술에 반대하는 다양한 반예술 Anti-Art 활동을 펼치는 것으로 유명하다.

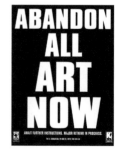

'최악의 작가상'을 선정해 상금을 불태우는 퍼포먼스에 관한 내용이 실린 K파운데이션 인터뷰 기사.

꽹스런 분장을 하고 시상식이 열리는 테이트 브리튼으로 몰려와 관계자와 작가들을 조롱하는 소위 '스터키스트 데모'로 유명하다. 스터키스트는 한때 트레이시 에민의 연인이자 자신과 동침한 사람들의 실명을 수놓은 그의 텐트 작품에 이름을 올린 빌리 차일디시Billy Childish(2001년 탈퇴)가 찰스 톰슨Charles Thomson 등 10명의 작가와 함께 결성한 그룹이다. 이들은 yBa의 예술을 진지함이 결여된 개념미술이라고 비난하면서 전통 회화로의 복귀를 주장했다. 그러니 yBa의 성장 엔진 역할을 하는 터너상에 대해 적대적일 수밖에 없었던 것이다. 이들은 스터키스트 데모뿐 아니라 진정한 예술에 대한 자신들의 철학을 담은 복고적인 회화 전시를 열기도 했고, 한때 이스트엔드에서 그룹의 이름을 딴 화랑을 운영하기도 했다.

이들은 미술계의 핵심 권력을 향해 감시의 눈을 부릅뜨고 있다

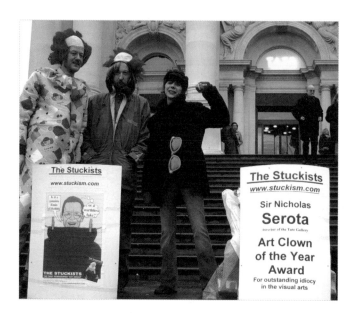

터너상 시상식이 열리는
테이트 브리튼 입구에서 광대
분장으로 시위를 벌이는
스터키스트 작가들.
찰스 톰슨, 필립 압솔론,
지나 볼드(왼쪽부터).

가 의뭉스런 일이 발생하면 어김없이 이의를 제기해 미술계를 잔
뜩 긴장시키기도 한다. 특히 2005년 테이트 측이 미술관 이사회의
일원이기도 한 크리스 오필리의 작품 〈다락방 The Upper Room〉(2002)
을 70만 5,000파운드가 넘는 거액에 구입하자 스터키스트 작가들
은 미술관과 이사회 간의 결탁 의혹을 제기하며 서로타 관장을 궁
지에 몰아넣기도 했다.

　이들은 2000년에 발효된 정보자유법에 의해 관련 회의록의 열
람을 요청해 이를 공개했으며, 그 바람에 테이트는 비영리단체를
관리하는 정부기관인 채러티 커미션 Charity Commission 의 조사를 받기
도 했다. 이 일로 스터키스트들은 터너상 시상식이 벌어지고 있는
미술관 앞에서 "터너상 상금은 2만 5,000파운드, 이사회 상금은 70
만 5,000파운드"라고 쓴 피켓을 들고 시위를 벌이기도 했다.

　주류 미술계에 대한 스터키스트의 쓴소리는 언론의 단골 기사가

되기도 한다. 2005년 헛간을 허물고 배를 만들어 강을 타고 미술관에 도착한 후 다시 헛간으로 말들어 전시한 사이먼 스탈링Simon Starling의 〈헛간배헛간Shedboatshed〉이 수상작으로 선정되자 "터너상은 비앤드큐B&Q(DIY 재료 전문점) 상으로 개명해야 한다"고 비아냥거렸다. 이후에는 실제 B&Q에서 재료를 사다가 '헛간배헛간'을 만드는 패러디 작업을 하기도 했다.

어쩌다 비리 의혹에 연루됐을 때만 뉴스에 오르내리는 우리나라 미술계와는 달리 터너상은 해마다 미술계의 쟁점뿐 아니라 대중적 관심거리를 제공한다. 물론 이에 따른 득과 실이 있기 마련이다. 득은 현대미술과 미술관의 위상과 권력을 강화했다는 점이고, 실은 대중적 관심의 대상이 높아지면서 여론에 지나치게 민감해졌다는 것이다.

아무리 공공기관이지만 가끔은 여론을 너무 의식하는 것이 아닌가 싶어 고개가 갸우뚱해지기도 한다. 1996년에 4명의 후보가 모두 남성 끽기리는 비편이 쏟아지자 이듬해에는 모든 후보가 여성으로 선정됐다. 이어서 여성 후보가 모두 백인이라는 비판이 들끓자 그 이듬해에는 흑인 작가가 최종 수상자로 선정되기도 했다.

끊임없는 소란의 중심에서 군건하게 영국 미술계를 이끌어온 터너상은 그 주체가 공공미술관이라는 점을 생각하면 내공이 더욱 크게 느껴진다. 이처럼 터너상을 미술계를 위한 '그들만의 잔치'가 아니라 대중을 위한 '우리들의 잔치'로 만든 원동력은 무엇일까? 물론 그것은 한동안 뜨거웠던 yBa 붐을 놓치지 않고 전환의 기회로 삼은 미술관의 기획력과 방송사의 고급 마케팅 전략이 시너지를 발휘한 결과다. 그러나 그 밑바닥에는 더욱 원초적이고 치열한 생존 의식이 잠재돼 있다. 즉, 미술관과 대중 사이에 소통의 창구를 넓힘으로써 현대미술을 대중화하고 미술시장을 활성화해야 현대미술이 명줄을 이어갈 수 있다는 사실이다.

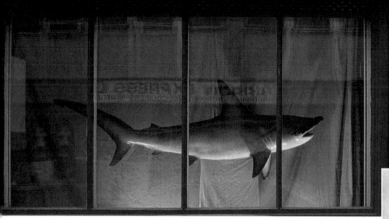

STUCKISM INTERNATIONA

STUCKISM INTERNATIONAL

A DEAD SHARK ISN'T ART

This 325lb golden hammerhead shark was caught by Eddie Saunders in Florida in 1989 (two years before the Damien Hirst version) and displayed in his JD Electrical Supplies shop, 53 Curtain Road ever since.

www.stuckism.com

2003년 4월 스터키즘 인터내셔널 갤러리에 전시된 상어 박제. 그 옆에는 "상어 시체는 예술이 아니다"는 설명문이 붙어 있다.
이 상어 박제는 런던의 어느 전기제품 판매상이 직접 잡은 상어를 자신의 가게에 진열한 것으로, 데이미언 허스트가 방부액에 절인
타이거 샤크를 작품으로 내놓기 2년 전인 1989년에 만든 것이다. 스터키스트는 2008년 사치 갤러리 카운티홀 재개관
주요 소장품 전시에서 데이미언 허스트의 타이거 샤크 작품을 선보이는 것에 맞춰 이 상어 박제를 빌려와 전시했다.

터너상 홈페이지에는 이런 글이 올라와 있다. "시시콜콜한 문제로 사람들이 분노를 터뜨리곤 하지만 터너상의 중요성은 변치 않는다. 그 이유는 현대미술에 한줄기 빛을 던져 예술이 머물러왔던 문화적 게토로부터 해방시켜주기 때문이다."

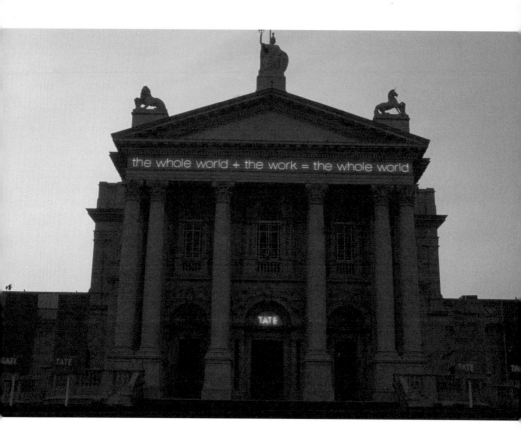

마틴 크리드_작품 232번: 온 세상+작품=온 세상_2000_테이트 브리튼

비트와 위트가 넘치는 아트

마틴 크리드 Martin Creed

1968
martincreed.com

짐 람비 Jim Lambie

1964

'온 세상+작품=온 세상.' 이 이상한 방정식을 한번 풀어보자. 수학적인 방법으로 풀면 '작품=0' 즉, 작품은 아무것도 아니라는 답이 나온다. 그러나 조금만 상상력을 발휘해 생각해보면, 온 세상이 작품이고 동시에 작품은 곧 세상이라는 의미도 된다. 말장난 같지만 두 가지 답의 차이는 마치 컵에 반쯤 담긴 물을 바라보는 회의주의자와 낙천주의자의 차이만큼이나 큰 것이다. 이 문구는 2000년 신고전주의 양식의 테이트 브리튼 건물 전면에 설치된 네온사인으로, 이듬해 터너상을 수상한 마틴 크리드의 〈작품 232번〉이다.

크리드는 〈작품 220번: 걱정하지마Don't Worry〉 (2000), 〈작품 203번: 모든 게 다 잘될 거야Every-thing is going to be alright〉(1999) 등 유행가 가사 같은 문구들을 갤러리나 공공장소에 설치한다. 특히 오래전 고아원과 구세군 본부로 사용되던 건물에 설치한 〈작품 203번〉은 칙칙한 주변 환경을 부드럽고 따스하게 만드는 어린아이의 천진난만한 미소와 같은 예술의 힘을 보여줬다.

다소 엉뚱하게 들리긴 하지만, 크리드가 네온사인으로 작품 만들기를 좋아하는 이유는 전원을 차단하면 작품이 사라져버리기 때문이다. 네온사인뿐 아니라 그가 사용하는 작품의 재료들은 주로 빛, 소리, 공기, 그리고 아이디어나 행위 자체 같은 무형의 것들이다.

〈작품 79번: 둥글게 빚어서 벽에 납작 눌러 붙인 블루택Some Blu-tack kneaded, rolled into a ball, and depressed against a wall〉(1993), 〈작품 88번: 공처럼 구겨진 A4 종이A sheet of A4 paper crumpled into a ball〉(1995) 등은 제목 자체가 작품의 지시문이다. 전시장의 절반을 풍선으로 채운 〈작품 360번: 주어진 공간을 반쯤 채운 공기Half the air in a given space〉 (2000) 역시 대표적인 예로 들 수 있다.

크리드가 2001년 터너상 후보작 전시에서 선보인 〈작품 227번: 점멸하는 불빛The Lights Going On And Off〉(2000)은 텅 빈 방에 5초 간격으로 전깃불이

마틴 크리드_작품 227번: 점멸하는 불빛_2000_5초 점등, 5초 소등 반복_테이트 브리튼

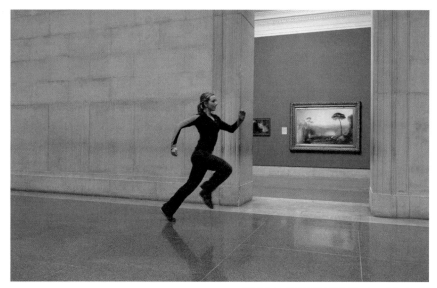

마틴 크리드 _작품 850번_ 2008 퍼포먼스 테이트 브리튼

깜빡이는 설치작품이었다. 해마다 터너상은 상식을 뛰어넘는 작품들을 선보이며 찬사와 동시에 비난의 대상이 되곤 하는데, 이 경우는 '어이가 없다'는 반응이 압도적이었다. 심지어 분노한 관람객 한 명이 전시실 안에 계란을 집어던지기도 했다. 하지만 정작 작가는 한 인터뷰에서 "아무것도 없는 방에 뭐 하러 계란을 던졌을까?" 하고 고개를 갸우뚱했을 뿐이다.

2008년 크리드는 테이트 브리튼이 해마다 한 작가를 선정해 미술관 중앙의 듀빈 갤러리Duveen Gallery에 작품을 전시하는 '테이트 브리튼 커미션'에 초청됐다. 여기서 선보인 것이 한 사람씩 복도 입구부터 끝까지 달리는 〈작품 850번〉이었다. 이는 2012년 런던 올림픽을 앞두고 4년 계획으로 진행된 '문화 올림피아드'의 첫 프로젝트로 올림픽 메달리스트들이 직접 참여하기도 했다.

긴 복도를 전력 질주하는 주자들의 움직임은 그림과 조각으로 가득 찬 정지된 공간에 생명력을 불어넣고 음악적 리듬감을 부여했다. 고요한 미술관에서 뜻밖의 비일상적인 상황을 연출함으로써 관람객들에게 웃음과 놀라움을 함께 선사한 것이다. 이에 대해 작가는 다음과 같이 설명한다. "일정한 리듬은 미친듯이 돌아가는 세상에 평온함을 주거든요."

여기서 잠깐 생각해보자. 종이를 구긴다든지, 접착제를 벽에 붙인다든지, 풍선에 공기를 넣는다든지, 달리기를 한다든지…. 이 모든 행위들은 우리가 일상에서 흔히 하는 일이다. 그런데 유명 작가가 같은 행위를 하면 그것은 왜 '예술'이 될까.

짐 람비_조밥_2008_테이프 바닥 설치작품_뉴욕 MoMA

이에 대해 크리드는 이렇게 답한다. "예술이라는 것은 그냥 무언가를 만드는 거예요. 나는 이것이 예술인지 아닌지 묻거나 결정하지 않아요." 그래서 그는 자신의 작업을 '예술을 하는 것'이 아니라 '무언가를 만드는 것'이라 표현한다. 그렇다면 세상에 남지도 않을 그 무언가를 계속 만드는 이유는 무엇일까. "내가 무언가를 만드는 이유는 사람들과 소통하기 위해서예요. 사랑 받고 싶고 나를 표현하고 싶으니까요."

이는 '작가가 예술이라고 지정하는 것이 곧 예술이다'라는 뒤샹적인 개념에서 조금 물러난 '겸손한' 개념미술이라고 말해도 좋을 듯하다. 혹은 대량생산되는 일상적인 사물들로 작업하면서 재료의 물성이나 조각의 의미를 묻거나 따지지 않고, 그저 관객과 소통할 수 있는 핑계거리를 만드는 '따뜻한' 미니멀리즘이라고도 할 수 있을 듯하다.

사실 현대미술은 작가로 공인된 소수가 어떤 짓을 해도 의미 있는 행위가 되도록 인정해주고, 심지어 경제적 프리미엄이라는 특권을 부여해주는 기이

한 제도로 볼 수도 있다. 크리드 같은 후대 작가들이 큰 저항 없이 자신의 길을 갈 수 있는 이유는 반세기 전에 전통적인 예술 개념을 부정하기 위해 갖가지 기행을 일삼던 아방가르드 작가들이 길을 터준 덕분이다.

그렇다 해도 크리드의 무의미해보이고, 장난처럼 보이는 작업이 주목받는 이유가 여전히 궁금하다. 이는 그가 선택에 대한 강요 자체를 거부하는 태도를 예술이라는 제도로 공식화했기 때문일 것이다. 공기, 빛, 소리는 자신이 선택한 것이 아니라 이미 거기에 있었을 뿐이라고 하는 것, 작품의 제목 정하기가 부담스러워 일련번호를 붙이는 것, 게다가 '최초', '제일'이라는 의미가 싫어 1번을 건너뛴 것은 예술에 대한 그의 소박한 태도를 방증한다.

크리드는 각별한 음악 사랑으로 1994년 오와다 Owada 밴드를 결성했고(지금은 해체) 공연 활동도 한다. 전시를 하는 것과 무대에 서는 것은 별반 차이가 없다. 이 모든 활동이 그저 사람들과 만날 수 있는 하나의 구실이기 때문이다.

짐 람비 _ 조밥
1999년부터 시작된 바닥 작업.
전 세계 유수 미술관에 설치됐다.

마틴 크리드의 예술이 침묵을 일상 소음으로 채운 존 케이지의 〈4분 33초〉 같다면, 2005년 터너상 후보였던 짐 람비의 작품은 현란하고 섹시한 글램 록Glam Rock에 비교할 수 있다.

여전히 밴드 공연을 즐기는 크리드처럼 람비 역시 밴드 출신에 DJ 경력도 있는 음악광이다. 그래서인지 두 사람의 작품은 스타일과 정서는 확연히 다르지만 음악적 요소가 작품 속에 녹아들어 있다는 공통점을 가지고 있다. 그러나 비물질적이고, 지시에 따라 연출되고, 한정된 순간에만 존재하며, 심장 박동 같은 일정한 자연적인 리듬감을 지닌 크리드 작업과는 정반대로 람비의 작품은 물질적 존재감이 크고 시각적 자극이 강렬하다.

람비의 대표적인 작업은 전시장 바닥을 원색 또는 흑백 색테이프를 이용해 현란한 패턴으로 뒤덮는 공간 설치 작업이다. 치밀한 계산과 정교한 디자인, 강도 높은 노동을 통해 탄생하는 테이핑 작업은 런던과 뉴욕 등 대형 미술관 전시를 통해 폭발적인 반응을 얻었다.

2008년 MoMA에 설치된 〈조밥Zobop〉처럼 공간의 외곽선을 따라 강렬한 원색의 색띠가 일정한 간격으로 반복되면서 중앙을 향해 점차 작아지다 사라지기도 하고, 같은 해 글래스고 현대미술관GOMA에서 전시된 예와 같이 일정한 패턴을 반복해 마치 바닥이 움직이는 듯한 어찔한 착시현상을 일으키기도 한다. 게다가 옷장, 문짝 같은 가구나 스피커, 레코드 데크 같은 음악 관련 용품, 거울, 키치적인 장식품, 핸드백이나 구두 따위의 패션용품 등 일상적인 사물에 물감을 부은 입체 오브제를 더해 반복적 패턴에 변화를 주기도 한다.

짐 람비
영원한 변화
2008
테이프 바닥 설치작품
GoMA

람비 역시 자기 작업을 음악에 비유한다. 공간의 바닥은 베이스나 드럼처럼 묵직하게 깔리는 저음부, 그 위에 올리는 다양한 입체 오브제들은 기타나 보컬처럼 악보 상단의 고음부에 해당한다는 것이다. 발을 디딜 때마다 공간이 춤추고 있다는 느낌이 들 정도로, 그의 작품은 텅 빈 공간을 리듬과 멜로디로 채운다.

그의 작품은 과거와 현재, 그리고 예술과 대중문화 특히 팝 음악적 요소들과 만난다. 작가가 흠모하던 록밴드의 이름이 작품 제목이 되기도 하고, 그들의 실루엣이 벽화가 되기도 한다. 때론 누군가 쓰다 버린 물건들이 조각품이 되기도 한다. 작가는 작품 곳곳에 개인의 기호, 취향과 추억을 은밀히 풀어놓고, 관람객은 이 오브제들을 자신의 개인사와 연관시키며 또 다른 상상을 펼친다.

무대에서 노래하고 연주하다 보면 무언가 만들고 싶고, 무언가 만들다 보면 무대에 서고 싶다는 크리드. 관람객들이 자신의 공간 속에서 강렬하게 취하기를 원한다는 람비. 공감각적인 작품을 선보이는 두 작가는 음악을 시각화하는 능력을 지닌 칸딘스키Wassily Kandinsky의 유전자를 지녔을지도 모른다.

4장
아티스트와 아트 스타

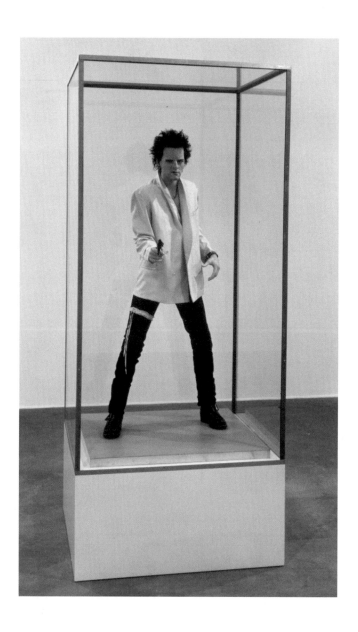

개빈 터크_팝_1993_파이버글라스, 왁스 등 혼합 재료_279×115×115cm

_____ "1991년 테이트의 서로타 관장 부탁으로 싱크 탱크에 참여하게 됐죠. (…) 우리는 어떻게 하면 언론이 현대미술을 좀 더 진지하게 다루게 할 수 있을지 논의했어요. 내 생각은 현대미술을 농담거리로 만드는 데에만 관심 있는 타블로이드지에게 적절한 농담거리를 만들어서 던져주자는 거였죠. 그렇게 되면 사람들은 알아서 관심을 가지게 될 테니까요."

2002년 9월 영국의 대표적인 갤러리스트 제이 조플링Jay Jopling이 《옵저버The Observer》와의 인터뷰에서 한 말이다.

조플링은 자극적인 1면 사진으로 유명한 타블로이드지 《데일리 스타Daily Star》에 기사를 싣기 위해 기꺼이 작품을 '농담거리'로 제공했다. 기자에게 감자칩 한 봉지를 가져오라고 한 뒤 데미언 허스트의 방부액에 절인 물고기 작품과 함께 사진을 찍게 한 것이다. 이는 '세상에서 가장 비싼 피쉬 앤드 칩스fish & chips(튀긴 생선과 감자칩으로 이뤄진 대표적인 영국 음식)'로 기사화됐다. 경매시장에서 가장 비싼 가격에 거래되는 아트 스타의 작품을 서민들의 값싼 먹거리에 비유한 것이다.

화이트큐브White Cube를 운영하는 조플링은 리슨 갤러리Lisson Gallery의 니컬러스 록스데일Nicholas Logsdail, 자신의 이름을 건 갤러리를 운영하는 빅토리아 미로Victoria Miro와 모린 페일리Maureen Paley 등과 함께 런던 미술시장을 이끌어가고 있는 대표적 화상이다. 한때 전속 작가였다가 독립한 데미언 허스트 외에도 길버트 앤드 조지, 앤터니 곰리 같은 거물급 작가와 트레이시 에민, 게리 흄, 개빈 터크, 마커스 하비 등 yBa의 대표 작가 상당수가 화이트큐브 출신이다. 사치 컬렉션의 소장품 중 가장 논란이 됐던 마크 퀸의 〈셀프〉, 트레이시 에민의 〈나의 침대〉 등도 조플링의 손을 거쳐 판매된 것이다. 그는 1993년 런던 중심가인 세인트제임스St. James 지역에서 한 번에 단 한 점의 작품만 집중적으로 전시하는 2.9×4.6×4.4미터

크기의 초소형 갤러리로 시작해 2000년 혹스턴 광장Hoxton Square으로 옮김으로써, 저개발지역인 이스트엔드를 가장 트렌디한 장소로 떠운 주인공이기도 하다. 혹스턴 광장의 갤러리는 문을 닫았으나(2012년), 2006년 런던 시내의 메이슨야드, 2011년 런던 남동부의 버몬지에 오픈한 갤러리가 현재 운영 중이다. 화이트큐브는 해외로 진출한 최초의 영국 화랑이기도 하다. 2012년에는 홍콩과 상파울로에 거점을 마련해 운영을 시작했다.(2015년 이후로 상파울로 분점은 운영되지 않는다.)

대처 시절 장관을 지내기도 한 하원의원 출신의 아버지를 둔 조플링은 명문 사립고 이튼 스쿨을 졸업했다. 조플링은 미술지뿐 아니라 패션지에도 자주 등장했는데, 그의 트레이드 마크인 커다란 검은 뿔테 안경 때문인지 '1960년대 스타일'로 유명했다. 이는 물론 조플링의 순수한 자기 취향일 수도 있지만, 1990년대 이전 런던이 가장 잘나가던 시절이 1960년대였다는 것을 떠올려보면 의도적인 자기 연출이 아니었을까 하는 생각도 든다. 1960년대 런던 미술계 또한 오늘날 못지않게 미술이 대중문화 및 대중매체와 밀착됐던 시기였기 때문이다.

용돈벌이를 위해 소화기 판매 아르바이트를 하던 학생 시절부터 발군의 세일즈 능력을 보였다는 조플링은 화랑을 열기 전에 잠시 영화계에 몸담기도 했다. 그러한 전력 때문인지, 그가 작가와 작품을 홍보하는 전략은 연예계의 그것을 방불케 했다. 실제로 그는 엘턴 존과 같은 연예계의 거물들과 절친한 사이여서 영화 시사회나 스타의 생일 파티에 자주 얼굴 내비치거나 전시 도록에 실리는 '감사의 글'이나 언론 인터뷰 등 기회가 생길 때마다 스타의 이름을 언급하는 식으로 그들과의 친분을 최대한 과시했다.

이처럼 미술계와 연예계에 걸친 광범위한 인맥을 이용해 최대한 많은 사람에게 미술을 알리는 것이 조플링이 견지하는 대중주의

전략이다. 지극히 개인적인 취향에 의존하는 불확실한 현대미술시장에서 그나마 작품의 가치를 결정하는 지표가 바로 '대중적 인지도' 또는 '작가의 명성'이기 때문이다. '여왕으로부터 기사 작위까지 받은 국민 가수 엘턴 존의 소장품'이라는 말 한마디가 평론가가 공들여 쓴 책 한 권보다 훨씬 막강한 위력을 행사하는 것이 엄연한 현실 아닌가.

예술적 성취 또는 대중적 인기_____ 조플링의 전략은 yBa의 막강한 배후인 사치와도 일맥상통한다. 앞서 언급했지만, 사치는 일단 작품을 구입하면 소장하는 것에 그치지 않고 막후에서 끊임없이 화제를 만들어내는 뉴스 메이커다. 흔히 말하듯이 yBa를 아우르는 공통의 미학은 없다. 그러나 상업광고의 즉각적인 메시지 전달력과 강렬한 잔상을 남기는 '충격 전략'만큼은 이들 대부분이 공유하는 특성이라 할 수 있다. 바로 이 점이 조플링은 물론 광고맨 사치, 자기 PR과 셀프 마케팅에 능한 젊은 작가들을 묶어주는 공통분모다.

미디어 변화의 속도에 따른 예술가 상象도 달라졌다. 과거의 예술가는 어떤 사람들이었나. 중세에는 교회를 성령 충만한 예술 작품으로 가득 채운 솜씨 좋은 장인이었고, 아방가르드 초기에는 저주 받은 천재였다. '저주 받은' 또는 '광기에 사로잡힌'이라는 수식어는 근대 이후 예술가에 대한 복고적인 로망을 떠올리게 하는 친숙한 표현이었는데, 미디어 시대에 접어들면서 그 자리에 '쇼맨십'이라는 단어가 대체된 것이다. 사후 재평가로 미술사적 지위가 반전된 '반 고흐 현상'을 연구한 한 사회학자의 "오늘날 누구도 반 고흐처럼 순진무구하게 진정성을 갖고 예술을 위해 희생할 수 없다"라는 말에 동감한다. 결코 "우리는 반 고흐에게로 돌아갈 수 없다."[15] 예술이 시장과 대중의 품으로 너무 깊숙이 들어와버렸기 때

문이다.

작가들은 스스로 대중적 아이콘이 될 수 있다는 것, 예술이 문화
상품화된다는 것을 잘 알고 있다. 자신의 이미지를 어떻게 포장하
고 가치를 높일지에 대한 계산이 본능적으로 이뤄지는 것은 물론
이다. 성공한 작가들의 에피소드마다 미디어의 생리를 간파하고
이를 영리하게 이용한 마케팅 신화가 빠지지 않는다. 가는 곳마다
구름떼처럼 사진기자들을 몰고 다닌 파블로 피카소, 해괴한 콧수
염과 복장 또 기행으로 언론을 집중시킨 살바도르 달리, 스타가 되
기 위해 《인터뷰Interview》라는 잡지를 창간하면서까지 유명인들과
의 관계를 집요하게 형성한 앤디 워홀 등 연예계를 방불케 하는 작
가들의 뒷얘기는 대중지에 단골 소재로 등장해왔다.

예술가의 독특한 존재감과 라이프스타일은 연예인의 그것과 일
맥상통하면서도 약간의 신비감과 격조를 더하고 있어 기삿거리로
탁월하다. 이를 이용해 대중매체는 일반인들에게 예술가들이 더욱
특별하고 주목할 만한 존재라는 생각을 심는다. 오늘날 대중매체
와 미술계가 서로 의지하고 키워주는 공생관계일 뿐 아니라 치열
한 생존 경쟁을 함께 헤쳐 나가는 동맹관계로 남을 이유가 그래서
충분하다.

yBa가 국제적 문화상품이 되기까지 영향을 미친 결정적 요소로
'미디어 플레이'가 빠질 수 없다. 물론 미술시장, 공공기관, 그리고
작가 개인 누구라도 미디어와의 관계에서 자유로울 수 없겠지만,
이제는 한발 더 나아가 미디어가 예술가의 존재와 예술 작업의 조
건을 지배하는 세상이 됐다. 그 예는 yBa를 비롯한 젊은 작가들에
게서 쉽게 찾아볼 수 있다.

아티스트의 빛과 그늘＿＿＿＿＿＿실물 크기 밀랍 인형으로 만들어진 개빈 터크의 〈팝Pop〉(1993)을 보면, 그 얼굴이 꼭 작가 자신의 모습 같다. 좀 더 자세히 들여다보면, 이 밀랍 인형은 광기의 펑크 록밴드 섹스 피스톨즈의 시드 비셔스Sid Vicious의 룩에 앤디 워홀의 실크스크린에 등장하는 엘비스 프레슬리Elvis Presley의 카우보이 포즈를 취하고 있다. 자신의 모습을 대중매체에 떠도는 이미지와 짜깁기하고 오버랩시켜 반항적이고 마초적인 모습으로 재창조한 것이다. 파격적이면서도 우스꽝스럽기도 한 이 초상조각을 보면서 이런 질문을 던져 볼 수 있다. 이 혼성 이미지는 작가가 생각하는 작가 내면의 모습일까? 아니면 자신을 향한 외부의 시선을 반영한 것일까? 이에 대해 작가는 명쾌한 답을 제시하지 않았지만, 앞서 언급한 두 가지 해석의 갈등과 혼란이 대답에 가까울 것이다.

개빈 터크는 1991년 영국 왕립예술대학Royal Collage of Art 졸업전에서 "조각가 개빈 터크 여기서 작업하다. 1989~1991"이라고 새긴

개빈 터크
동굴
1991
시멘트 위에 세라믹 레이어

둥그런 명판을 작품이라고 우기는 바람에 졸업장을 받지 못했다는 유명한 일화를 남긴 바 있다. 텅 빈 전시장에 남은 명판과 온갖 스타일을 뒤섞은 키치 조각에서 '예술의 가치는 오로지 작가의 이름에 달려 있다'는 다소 시니컬한 메시지를 읽을 수 있다. 일련의 작업을 통해 터크는 '오늘날의 아티스트란 텅 빈 존재 혹은 자기 것이 아닌 것들로 가득 찬 모순적 존재'라는 자기 고백적인 은유를 드러낸 것이다.

아티스트냐 아트 스타냐, 예술성이냐 명성이냐. 젊은 예술가라면 누구나 한 번쯤 고민하는 문제다. 예술성이 뛰어나면 자연히 부와 명예가 따른다고 모범 답안처럼 말하기 쉽다. 하지만 현실은 그리 녹록지 않다. 평생 예술성만 추구하면서 세간의 인정을 받지 못할 수도 있고, 미디어의 화려한 조명 속에 오히려 작품이 과대평가되는 경우도 적지 않다. 일각에서 yBa를 '미디어 과대광고Media Hype의 결과물'이라고 혹평하는 것도 이 때문이다.

개빈 터크를 비롯한 yBa작가들은 주로 1950~1960년대 대중문화 황금기의 산물인 팝아트와 그 뒤를 이은 개념미술 작가들의 제자들이다. 또한 학생 시절인 1980년대에 전시나 잡지를 통해 활발하게 소개됐던 앤디 워홀이나 제프 쿤스처럼 상업적으로 성공한 미국 작가들의 활동을 훤히 알고 있었다. 이를 통해 영국의 젊은 작가들은 스스로를 마케팅하는 법을 간접적으로 배울 수 있었다.

가진 것이라고는 패기뿐인 젊은 영국 작가들은 미국과 서유럽 작가들에게만 관심을 쏟는 미술시장의 중심부를 파고들기 위해 대중매체를 이용한 자기 PR을 돌파구로 삼았다. 대중적으로 친숙한 주제나 이미지를 이용해 대중과의 정서적 거리를 좁혔고, 끊임없이 자신들의 존재를 언론에 부각시켰다. 개인적인 사생활뿐 아니라 말 그대로 속살까지 적나라하게 드러내면서. 그러나 대중매체와 미술의 동맹은 어디까지나 각자의 이익만을 추구하는 전략적

제휴일 뿐이다. 한때 친구 사이였던 미디어와 시각예술은 어느 순간 적으로 돌변하기도 한다. 이 대목에서 화이트큐브의 제이 조플링을 닮은 1960년대 한 화상의 이야기가 떠오른다.

1960년대 미술계와 연예계를 넘나들며 트렌드세터로 군림하던 로버트 프레이저Robert Fraser라는 화상이 있었다. 그 역시 이튼 스쿨 출신이고 아버지가 금융계 거물로서 테이트의 이사였다는 집안 배경까지 조플링과 유사하다. 특히 프레이저는 런던에 정착하기 전에 미국으로 건너가 화랑에서 일한 경험도 있다. 이 경험이 자신의 화랑을 경영하는 데 반영됐고, 미국 대중문화에 열광하던 당시의 런더너들에게 크게 어필했을 것이라는 점은 충분히 짐작 가능하다.

로버트 프레이저는 1962년 지금도 유명 화랑들이 즐비한 런던 중심부의 뉴크 스트리트Duke Street(제이 조플링의 화이트큐브도 이 거리에서 시작했다)에 자신의 이름을 딴 갤러리를 열고 피터 블레이크Peter Blake, 리처드 해밀턴Richard Hamilton, 길버트 앤드 조지, 에두아르도 파올로치Eduardo Paolozzi, 브리짓 라일리Bridget Riley 등 당시 영국의 신세대 작가와 앤디 워홀, 짐 다인Jim Dine, 에드 루샤Ed Ruscha 같은 미국 팝아트 작가들의 전시회를 주로 열었다. 미술계 아티스트뿐 아니라 미대 출신인 존 레넌을 비롯한 비틀스와 롤링스톤스 멤버들과도 절친한 사이였다. 곧 그의 집과 갤러리는 팝 스타와 아티스트들이 밤낮으로 드나드는 아지트가 됐다.

이렇게 미술계와 연예계 사이의 다리 역할을 하며 그들의 명성(그리고 작품가)을 높이는 데 결정적 역할을 했던 로버트 프레이저는 문란한 사생활로 인해 한순간에 몰락의 길을 걷게 된다. 1967년 롤링스톤스 멤버들과 함께 마약을 복용하던 중 현장을 급습한 경찰에 체포돼 6개월 중노동형을 선고받은 것이다. 그 후 프레이저의 화랑은 쇠퇴의 길로 접어들었고, 결국 1969년 문을 닫고 말았다.

리처드 해밀턴_ 스윈징 런던 67_1969_캔버스에 실크스크린

프레이저와 절친한 작가 리처드 해밀턴은 사건 이듬해에 믹 재거와 함께 수갑을 찬 채 경찰차에 실려 연행되는 그의 모습이 담긴 사진을 타블로이드지에서 스크랩해 실크스크린 작품으로 제작했다. 당시 중형을 선고하겠다는 의미로 판사가 던진 '스윈징swingeing'이라는 표현을 '스윙잉 런던Swinging London'과 의미를 교차시켜 〈스윈징 런던 67Swingeing London 67〉이라는 제목을 붙였다. 번역하면 '신나는 런던'을 '심각한 런던'으로 바꿔치기한 교묘한 말장난이다. 그들이 단지 유명 인사라는 이유로 미디어의 희생양이 됐다고 판단한 해밀턴은 이 사건을 선정적으로 보도한 대중매체에 대한 비판을 우회적으로 작품에 담은 것이다.

훗날 해밀턴은 프레이저가 다시 일어설 수 있도록 화랑 재개관전을 기획하기도 했다. 그러나 지인들의 노력에도 불구하고 프레이저는 재기에 실패했고, 1986년 에이즈로 사망하고 만다. 이 사건이 시사하듯, 대중매체는 쉽게 부와 명성을 안겨주다가도 진실을 은폐하거나 왜곡 또는 과장함으로써 한 명의 아티스트를 한순간에 파멸시키기도 한다.

선정적 이미지의 덫에 걸리다_____대중적 인기가 미치는 역기능은 삭가에게도 예외가 아니다. 2007년 테이트 리버풀에서 회고전을 가진 팝아트의 대선배 피터 블레이크는 트레이시 에민과의 좌담회에서 이에 관한 자신의 경험을 들려줬다. 그는 오래전 로버트 프레이저의 주선으로 비틀스의 〈서전 페퍼스 론리 하트 클럽 밴드Sgt. Pepper's Lonely Heart Club Band〉(1967)라는 앨범의 재킷을 디자인해 유명세를 톡톡히 치른 적이 있었다. 바로 이 때문에 독자적인 예술가가 아닌 '비틀스 앨범 디자이너'로 인식돼 때로는 후회하기도 했다면서 이렇게 덧붙였다. "그건 트레이시도 마찬가지일 거예요. 사람들은 당신을 침대나 텐트로 기억하잖아요. 특정한 이미지가 형

성되면 결코 빠져나올 수가 없어요."[16]

실제로 트레이시 에민은 미디어에 의해 '특정 이미지'가 가장 강하게 덧씌워진 작가 중 하나다. 그만큼 실제 작품과 미디어를 통해 알려진 이미지 사이의 간극이 크기도 하다. 그는 어릴 적부터 겪어온 강간과 유산 등의 아픈 상처를 작품을 통해 직설적으로 드러내 '고백의 여왕'이라는 별명까지 얻은 바 있다. 자신과 동침한 사람들의 이름을 텐트에 새겨 넣거나, 성적 욕망이나 자아도취를 드러내는 문구를 이불이나 소파 천 등에 아플리케하거나, 네온사인을 이용해 마치 빛으로 낙서하듯 시를 써내려간 작품이 대중적으로 유명하다.

한편, 그는 1997년 터너상 시상식이 끝난 후 평론가들과의 좌담회에서 만취한 상태로 욕설을 퍼붓다가 중간에 벌떡 일어나 퇴장하는 모습이 TV로 생중계된 역사적인 방송 사고의 주인공이기도 하다. 그 후 벌거벗은 모습을 그대로 드러낸 선정적인 작품과 직설적인 화법, 거친 행동으로 대중들의 뇌리에 각인된 에민은 데이미언 허스트에 버금가는 유명세를 누리고 있다.

그러나 트레이시 에민의 작품을 실제로 감상하면 이런 과격함이나 선정성과는 전혀 다른 느낌이 든다. '텐트'에 새겨진 이름에는 물론 헤어진 남자친구도 있지만, 가족이나 유산된 태아 등도 포함돼 있다. 실물을 보면 단순히 성적 편력의 증거물이라기보다 인간적 친밀감에 대한 성찰이 담긴 작품이라는 작가의 주장에 고개가 끄덕여진다. "나는 두려움에 젖어 있어요", "나는 인터내셔널한 여자예요" 등 내면의 연약함과 우스꽝스런 자신감을 드러내는 문장(특히 철자법이 틀린 경우가 많다)이 수놓인 이불보는 따스하고 섬세한 느낌마저 준다.

그가 1999년 터너상 후보 지명 전시에 출품한 〈나의 침대〉와 남자친구와 함께 살았던 오두막을 자신의 알몸 사진과 함께 전시

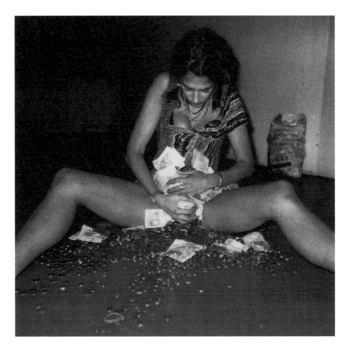

한 〈당신에게 한 마지막 말은 '날 여기 두고 떠나지 마'였어The Last
Thing I Said To You Is Don't Leave Me Here(The Hut)〉(1999) 등 새로운 작품이 전시
될 때마다 파란이 일었다. "해도 해도 너무 한다", "머리가 나빠서
개념이 안 서는 개념미술 작가"라는 등 혹평이 쏟아졌지만 그의 인
기는 식을 줄 몰랐다. 심지어 2007년에는 로열 아카데미 회원으로
추대된 데 이어 베니스 비엔날레 영국관 대표 작가로 선정됐다. 그
가 작품성은 형편없는데 미디어에 의해 과대 포장된 것인지 아니
면 선정성만 부각시키는 언론에 의해 작품이 과소평가되고 있는
것인지 여전히 의견이 갈린다.

미디어에 의해 덧씌워진 선정적 이미지는 여성 아티스트에게 더
욱 강하다. 한때 트레이시 에민과 함께 이스트엔드에서 소소한 수

트레이시 에민_내가 같이 잤던 모든 사람들1963-1995_1995_텐트에 아플리케, 매트리스 등_122×245×215cm
_2004년 모마트 미술 창고 화재로 소실됨.

트레이시 에민_**호텔 인터내셔널**_1993_이불에 아플리케_257.2×240cm
_쌍둥이 동생, 출생과 성장과정 등을 담은 예술적 이력서와도 같은 작품이다.

공예품을 만들어 판매하는 '더 숍The Shop'(1993~1996)을 운영했던 세라 루커스는 에민의 단짝 친구답게 문제아적 이미지로 잘 알려져 있다.

다리를 쫙 벌리고 삐딱하게 앉아 저돌적으로 카메라를 응시하거나, 커다란 생선을 품에 안거나 바나나를 한입 가득 문 포즈로 노골적인 성적 암시를 주거나, 아랫도리를 벗고 변기에 앉아 담배를 피우는 등 다양하게 연출된 세라 루커스의 초상 사진은 작가 생활 초창기에 특유의 반항적 이미지를 구축하는 데 큰 역할을 했다. 이렇게 그의 사진 작업은 의도적으로 중성적이고 외설적인 모습을 연출해 남성들에 의해 구축된 여성성을 해체시킨다. 그뿐만 아니라 계란 프라이, 오렌지, 오이, 양동이 등 남녀의 성기를 연상시키는

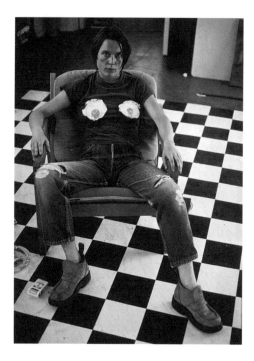

세라 루커스
계란 프라이를 붙인 자화상
1996
C-type 프린트

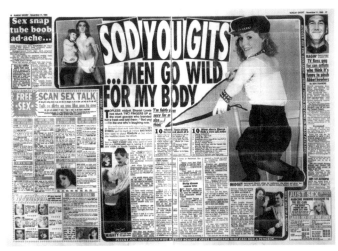

세라 루커스 **바보 같은 놈**_1991_사진_30.5×40.6cm
_"내 몸매에 남자들이 쓰러진다"는 어느 윤락 여성의 선정적인 인터뷰를 실은 타블로이드 신문을
그대로 확대해 미술관에 걸어 관객을 당황하게 만든 작품이다.

다양한 일상적 오브제로 이뤄진 설치작품도 질펀한 성적 농담에
가까워 보이지만 그 나름의 페미니스트적 맥락을 읽을 수 있다.

　루커스의 작업 역시 선정적이고 직설적이어서 쉽게 대중의 눈길
을 끌었고 즉각적으로 신문지상에 단골로 기사화됐다. 그는 여성
을 성적 대상으로 다루는 신문의 마초적인 태도를 정면으로 받아
쳤다. 루커스는 여성 스트리퍼의 누드사진과 함께 선정적인 기사
를 실은 타블로이드 지면을 아주 크게 확대해 버젓이 전시장에 걸
어놓기도 했다. 마치 남성들끼리 낮은 목소리로 낄낄거리며 은밀
하게 주고받는 야한 대화가 확성기를 통해 바깥으로 떠들썩하게
새어나간 것 같은 민망하고 황당한 상황을 연출한 것이다. 루커스
는 이를 통해 명성과 치욕을 한순간에 갈아치울 수 있는 미디어의
권력과 여성 작가 사이의 묘한 긴장 관계를 참으로 기발하게 반전
시켰다.

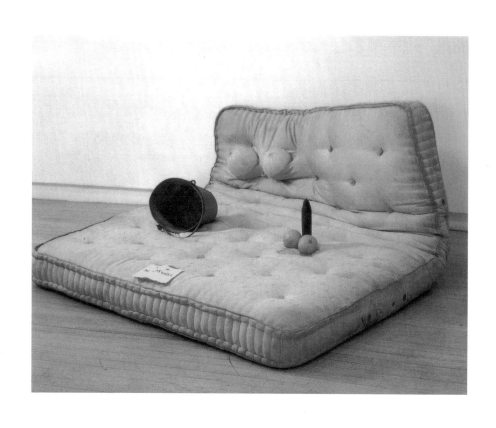

세라 루커스_**벌거숭이**_1994_매트리스, 양동이, 멜론, 오렌지, 오이 등

2008년 번잡하고 치열한 도시 생활과 허영과 경쟁으로 가득찬 미술계를 뒤로 하고 조용한 시골로 이사한 루커스는 가장 가까운 친구 한 명을 잃는 아픔을 겪었다. 절친한 동료이자 한때 연인이었던 작가 앵거스 패어허스트가 2008년 3월 세상을 떠난 것이다. 그와 골드스미스 대학을 함께 다니기도 한 패어허스트는《프리즈》와《센세이션》을 거쳐 2004년《에덴의 정원에서In-A-Gadda-Da-Vida》라는 제목으로 데이미언 허스트, 세라 루커스와 함께 테이트 브리튼에서 3인전을 할 정도로 yBa의 핵심 멤버로 입지를 굳힌 작가였다. 그럼에도 불구하고 자신의 개인전 마지막 날 스코틀랜드의 인적 드문 숲에서 직접 만든 사다리를 타고 나무에 올라가 목을 매어 스스로 목숨을 끊었다.

루커스는 온화한 인품을 가진 패어허스트가 지나치게 경쟁적이고 자기 과시적인 미술계를 견디지 못해 세상을 떠났을 것이라며 안타까워했다. 패어허스트는 이미 오래전부터 월드 스타가 된 친구들에 둘러싸여 상대적 패배감을 느끼기 시작했고, 이를 극복하지 못하고 결국 자기파괴라는 극단적인 방법을 택했다는 것이다. 루커스 역시 런던 미술계에 몸담으면서 동료들 사이의 관계가 신뢰와 우정에서 경쟁 구도로 바뀌는 것을 느끼고 절망을 느낀 경험이 있다. 그가 작가들을 부와 명예에 집착하게 만드는 터너상을 경멸하고 심지어 후보 지명마저 거부해온 이유가 바로 이 때문이다.[17]

매스미디어, 이용하거나 당하거나_____yBa 작가 중 트레이시 에민이나 세라 루커스처럼 선정성으로 부각되기보다는 위기를 극복한 휴먼 드라마로 알려진 작가도 있다. 한 손에는 죽은 토끼를, 다른 손에는 카메라 셔터를 들고 서 있는 사진 속의 주인공 샘 테일러-우드다.

그는 1997년 첫딸을 출산한 후 미술계의 젊은 거물 제이 조플링

샘 테일러-우드,
토끼를 들고 싱글 수트를 입은 자화상
2001
C-type 프린트
152.1×104.6cm

과 결혼한 데 이어 곧 베니스 비엔날레에서 최고 유망주로 손꼽히
는 영예를 얻었다. 그러나 기쁨도 잠시, 얼마 후 결장암 진단을 받
고 몇 년간 투병 생활을 한 데다 또 다시 유방암까지 선고받게 됐
다. 이러한 시련을 모두 이겨내고 투쟁적으로 작업하면서 둘째 딸
까지 무사히 출산한 그는 지금 그 어느 때보다 더 왕성하게 활동하
고 있다. 이러한 그의 스토리는 2007년 패션지《하퍼스 바자Harper's
Bazaar》에 '병마를 이겨내고 두 딸을 출산한 자랑스런 나의 몸'이라
는 제목으로 누드사진과 함께 기사화되면서 그를 더욱 유명하게
만들었다.

조각을 전공했지만 오페라 극장에서 일하면서 연극이나 영화적
장치에 매력을 느낀 샘 테일러-우드는 고립된 인간의 감정을 극대

화해 표출하는 다채널 영상이나 360도 회전 촬영 사진 작업으로 일찌감치 주목받았다. 고전 명화를 연상시키는 고급스러운 세팅과 전문 배우들의 섬세한 감정 연기는 TV 같은 대중매체에 어필하기에도 충분히 매력적이었다. 세련된 감성과 스펙터클 덕분에 팝 음악의 거목 엘턴 존은 그에게 뮤직비디오 제작을 의뢰했다. 또한 펫숍 보이즈Pet Shop Boys의 공연을 위해 영상을 제작하고 레코딩에 보컬리스트로 참여하면서 팝 음악계로까지 활동 영역을 넓혔다.

예술과 미디어에서 전방위적으로 펼쳐나간 그의 활동은 공공미술까지 이어졌다. 2000년 5월부터 6개월간 런던의 셀프리지Selfridge 백화점이 리노베이션되는 동안 건물을 둘러싸는 가림막을 제작하게 된 것이다. 엘턴 존을 비롯한 20여 명의 유명 인사의 모습을 그리스 신전의 프리즈를 연상시키는 고전적 형식으로 재구성한 〈15초XV Seconds〉란 제목의 작품은 길이만 약 270미터에 달하는 '세계 최대의 사진'이라는 기록을 세웠다. 이는 현대 대중문화의 '신神(셀러브리티)'들이 소비문화의 신전을 둘러싼 모습을 표현한 것인데, 자

영국판 《하퍼스 바자》 2007년 12월호에 누드사진을 실은 40세의 샘 테일러-우드. 골드스미스 대학 동기들과 yBa 주요 멤버로 활약한 그는 이듬해인 2008년 9월 아트 딜러인 남편 제이 조플링과 헤어졌고, 2012년 배우 아론 테일러-존슨과 결혼해 샘 테일러-존슨으로 개명했다.

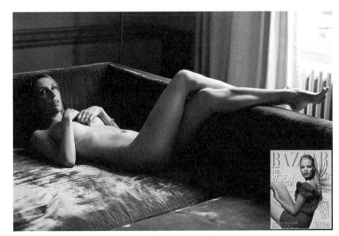

칭 '쇼핑의 신'인 엘턴 존은 이러한 작가의 아이디어를 시종일관 적
극 지지했다.[18]

　이제는 샘 테일러-존슨이라는 이름의 영화감독으로 더 잘 알려
진 그는 고등학생 커플의 로맨스를 그린 〈러브 유 모어 Love You More〉
로 2008년 제61회 칸영화제 최우수 단편영화 부문 후보에 올랐고,
2010년에는 존 레넌의 어린 시절을 그린 장편영화 〈존 레넌 비긴
즈-노웨어 보이 Nowhere Boy〉를 감독할 당시 만난 23세 연하 아론 존
슨(존 레넌 역)과 재혼했다. 2015년에는 〈그레이의 50가지 그림자〉
를 연출했는데, 그해 최악의 영화로 선정되기도 했다.

　샘 테일러-우드의 경우는 자신의 예술을 대중매체의 기술과 형
식, 감성에 녹여내면서 동시에 유통망까지 확보한 매우 성공적인
케이스에 속한다. 그러나 이와는 반대로 순수예술의 영역에 머무
르다 자신의 예술적 아이디어를 대중매체에게 일방적으로 착취당
하는 씁쓸한 예도 많다. yBa 작가 중에서는 질리언 웨어링이 대표
적인 사례다.

웨어링은 개인의 삶을 밀착 취재하는 TV 프로그램 〈인간극장〉 스타일의 다큐멘터리 작업에 매료돼 평범한 이웃들의 이야기를 사진이나 비디오에 담아온 작가다. 1992~93년에 만든 그의 초기작 중에 가장 유명한 작품이 길에서 만난 평범한 사람들이 머릿속에 떠오르는 생각을 종이에 써서 들고 있는 모습을 담은 사진 시리즈다. 말쑥한 정장의 회사원이 '난 절망적이야'라고 쓴 종이를 들고 있는 장면 등을 통해 안정된 겉모습 뒤에 고통과 번민을 안고 사는 개인의 내면을 보여주면서 팍팍한 현재를 살아가는 많은 사람의 공감을 얻은 바 있다.

이 작품은 웨어링에게 유명세와 동시에 아이디어 도용이라는 뼈아픈 경험도 안겨줬다. 세계적 자동차회사 폭스바겐사가 1998년 웨어링의 작품과 아주 흡사한 광고를 제작했던 것이다. 일반인이

질리언 웨어링
나 적망적이야
1992-93
'다른 사람이 당신에게
말해주기 원하는 것이 아니라,
당신이 그들에게 말하기
원하는 말을 적은 알림판'
연작 중에서.

아니라 늘씬한 모델이 등장한 것만 빼고 말이다. 그러나 폭스바겐 측은 사전에 작가의 동의를 구하지 않았다. 그뿐 아니라, 웨어링 측의 항의에 대해 그의 작품을 알고는 있었지만 그것이 특정 작가만이 생각할 수 있는 아이디어는 아니라고 주장하며 책임을 회피했다.

웨어링의 수모는 여기서 끝나지 않았다. 1999년에는 어린이들의 인터뷰에 어른들의 목소리를 덧입힌 비디오 작품 〈10-16〉과 형식이 똑같은 광고가 등장하기도 했다. 더욱 기가 막힌 것은 이 광고의 제작사가 yBa의 후원자인 사치가 설립한 엠앤드시 사치였다는 사실이다. 게다가 사치가 해당 광고를 제작하기 전에 이 작품을 직접 구입해서 소장하고 있었기 때문에 작가의 충격은 더욱 컸다.

웨어링은 자신의 비디오 작품을 너무나 노골적으로 광고에 도용한 것에 항의하며 법적 투쟁에 들어갔지만 계란으로 바위치기라는 사실을 깨닫고 결국 소를 취하하고 말았다. 이 사건 이후 웨어링은 유사한 작업을 포기할 수밖에 없었다. 대중이 그를 예술가가 아니라 광고 작가로 오해하기 시작했기 때문이다. TV 다큐멘터리의 형식을 예술적으로 차용한 대가를 이토록 잔인하게 치른 셈이다. 이런 사례를 통해 알 수 있듯이 시각예술과 대중매체의 동반관계가 항상 우호적인 것만은 아니다.

일부 yBa 작가들은 현란한 미디어 플레이를 구사하는 한편 이론과 비평의 권위를 의도적으로 무시했다. 이 때문에 미술이 예술성이나 사회적 책임보다 대중성과 시장 논리에 좌우되는 엔터테인먼트로 전락하고 있다는 비판이 제기되곤 한다.[19] 이후 등장한 '더 젊은' 작가들, 일명 포스트 yBa 역시 이러한 미디어와 아트 사이를 운명처럼 지배하는 애증의 변증법을 누구보다 잘 알고 있다.

yBa의 동반자이자 미디어 스타이기도 한 미술평론가 매슈 콜링

스는 사치의 손길에 의해 뒤늦게 스타덤에 오른 팀 노블과 수 웹스터가 쓰레기를 쌓아 올려 인간의 실루엣을 만든 작품을 이렇게 해석한다. "그들은 성공과 명성이라는 주제를 영리하게 다루면서도 한편으로는 이로부터 일정한 거리를 유지한다. 마치 '그건 그저 쓰레기일 뿐이야!'라고 말하듯이." [20] 그의 말처럼 성공은 선망의 대상인 동시에 경계의 대상이기도 하다. 밝은 빛이 있는 곳에 어두운 그림자가 따르듯 말이다.

명성이 삶을 연장시켜준다고 믿는 데이미언 허스트조차 성공에 따르는 불안감은 떨치기 힘든 모양이다. "정상에 한번 모습을 드러내고 나면 대체 어디로 가야 할지 알 수 없어요. 정말이지 모두가 내가 죽기를 바라죠. 내 뒤에는 엄청 많은 사람이 (…) 잘못된 방향으로 나를 떠밀고 있어요." [21] 미술사에 남을 불멸의 명성을 얻기 위해 그가 짊어진 고뇌의 무게가 느껴지는 말이다.

'속물 취향'과 '천박성vulgarism'이라는 혹평에도 아랑곳하지 않고 스타가 되기 위해서라면 대중매체와 손잡고 자신의 모든 것을 기꺼이 상품화하는 작가들이 존재한다. 모든 예술가가 그런 것은 아니지만, 이것이 20세기 말 영국 미술계에 등장한 새로운 태도와 감성을 반영하는 것만은 사실이다. 하지만 작가의 대중적 인기가 반드시 예술적 생명력과 일치하지는 않는다. 미디어의 요란한 관심과 무대 위의 화려한 조명이 꺼진 자리에 남는 것은 결국 작가가 아니라 작품 그 자체이기 때문이다.

이러한 사실을 확인이라도 하듯이 "(20세기 후반을 다룬 미래의 미술사에서) 잭슨 폴록Jackson Pollock, 앤디 워홀, 도널드 저드Donald Judd, 데이미언 허스트 이외의 다른 작가들은 모두 미술사의 각주가 될 것" [22]이라고 단언한 이가 있었으니, 바로 예술과 대중매체를 넘나들며 숱한 아트 스타를 키워 온 찰스 사치였다.

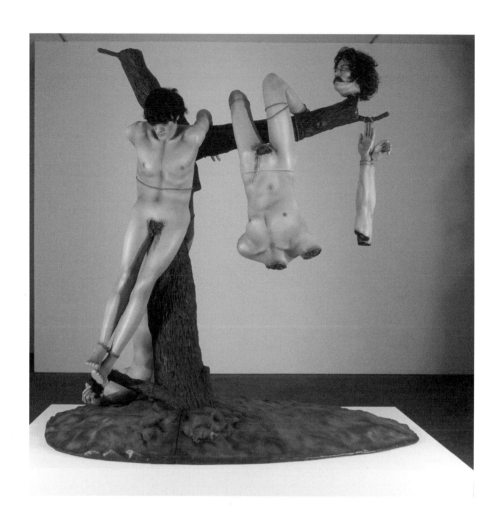

제이크 & 디노스 채프먼_죽은 자에 가해진 위대한 행위_1994_혼합 재료_277×244×152cm

공포와 쾌락의 이중주

제이크 앤드 디노스 채프먼
Jake & Dinos Chapman

1966 & 1962
jakeanddinoschapman.com

거꾸로 매달리거나 신체 일부가 절단된 채 나무에 결박된 벌거벗은 시체들. 차마 눈뜨고 보기 힘든 처참한 모습은 19세기 초 스페인 독립전쟁의 참상을 사실적으로 기록한 프란시스코 고야Francisco Goya 의 에칭Etching 연작 중 한 장면을 실물 크기로 입체화한 작품이다.

전쟁의 승자가 패자에게 가한 광란의 복수. 이미 목숨이 다한 적군의 시체에 저지른 이 잔인하고 모욕적인 행위의 근본은 무엇인가? 인간 광기의 한계를 시험하는 것인가? 승자의 쾌락과 패자에 대한 적개심을 고조시키기 위한 피의 제식인가? 아니면 프랑스 사상가 쥘리아 크리스테바가 말한 것처럼 '내가 살아남기 위해 멀리해야 할 것들을 가르쳐주기 위한 것'인가?

이는 잔인하고 엽기적인 인체 형상 작업으로 악명 높은 제이크 채프먼과 디노스 채프먼 형제가 1994년 제작한 〈죽은 자에 가해진 위대한 행위 Great Deeds Against the Dead〉라는 작품이다. 비위

가 약한 관람객이라면 절로 고개를 돌릴 법한 이 작품은 데이미언 허스트의 방부액에 절인 상어와 트레이시 에민의 금방 자다 일어난 침대와 더불어 yBa 의 '쇼크 패키지' 중 으뜸으로 꼽힌다. 빅토리아 미로 화랑에서 처음 공개됐을 때 미술계가 발칵 뒤집힐 정도로 화제를 모은 이 작품은 〈접합적 가속, 유전공학적, 탈승화된 리비도의 모델〉, 〈비극적 해부학Tragic Anatomies〉(1996) 등 성기 모양의 입과 코를 한 실물크기 어린이 모형으로 이뤄진 다른 작품 등과 함께 1997년 《센세이션》에서 '18세 이하 관람불가' 판정을 받은 바 있다.

1962년생인 형 디노스와 1966년생인 동생 제이크는 왕립예술대학 출신으로, 졸업과 동시에 공동작업을 시작했다. 형제는 인간 심리 저변의 어두운 면을 그림으로 고찰한 고야의 작품에서 공포와 쾌락의 '양면성'을 발견했다. 고야는 인간의 존엄성을 짓밟는 전쟁의 잔혹함에 고개를 돌리기는커녕 오히려 세세한 부분까지 파고들어 사실적으로 기록한

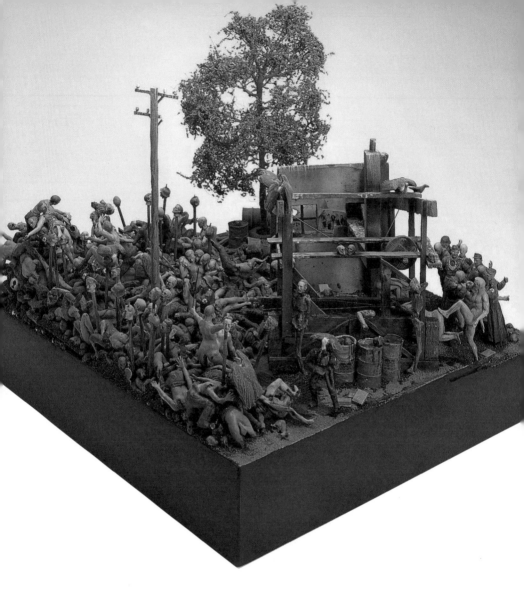

제이크 & 디노스 채프먼_**명명 불가**_2002_파이버글라스, 플라스틱 등 혼합 재료

제이크 & 디노스 채프먼
지옥(부분)
2000
파이버글라스, 플라스틱 등 혼합 재료
2004년 모마트 미술 창고 화재로 소실됨.

것으로 유명하다. 그의 작품은 엄청난 비극이 나를 비켜 지나갔다는 안도감과 간접적인 죽음의 경험을 통해 느낀 카타르시스가 공포심과 공존하는 이중적 심리를 단적으로 보여준다.

고야와 통하는 채프먼 형제의 엽기적 감성은 대체 어디서 비롯된 것일까? 채프먼 형제는 가정용 비디오가 보급되기 시작한 1980년대에 청소년기를 보냈다. 그들의 작품에서 묘한 긴장과 안도감이 쉴 새 없이 반복되는 B급 공포영화의 정서와 미학이 느껴지는 이유를 여기서 찾을 수 있다. 공포영화 마니아라면 이들의 작품에서 불길한 기운을 잔뜩 머금은 검은 새, 부적절한 위치에 봉합된 신체 부위들, 썩은 냄새를 풍기는 좀비 군인 등 눈에 익은 공포영화 속 도상을 쉽사리 발견할 수 있을 것이다.

2004년 모마트 미술 창고 화재로 인해 소실되긴 했지만, 〈지옥Hell〉(2000)은 장인정신을 통해 승화된 잔혹의 미학을 잘 보여주는 역작이다. 나치의 상징인 갈고리십자가 모양의 거대한 좌대 위에 5,000개의 미니어처 군인 인형이 펼쳐보이는 학살과 희생의 파노라마 자체도 놀랍지만, 이들 모두 하나같이 다른 표정과 동작으로 서로에게 참혹한 살상을 가하고 있다는 사실을 확인하면 소름이 오싹 돋는다.

2004년 화재 사건 당시 보수적인 언론은 〈지옥〉

제이크 & 디노스 채프먼_**채프먼 가족 컬렉션**_2002_나무, 페인트

이 불탔다는 뉴스를 전하면서 '신의 심판'이라는 제목을 달았다. 그러나 사실 이 작품의 잔혹한 이미지로 인한 충격에서 떨어져 작품을 조금 더 면밀히 관찰해보면, 작가의 빼어난 수공 기술과 정교함에 감탄하게 된다.

광기의 화가인 고야에 집착한 채프먼 형제는 그의 대표적 판화집을 직접 사들이기도 했다. 그러나 소장하려는 것이 아니라 '가필加筆'하기 위한 용도였다. 이들이 고야의 그림 속 인물들에게 광대 얼굴을 덧입히거나 만화 같은 표현을 더해서 〈상처에의 모독Insult to Injury〉(2003)이라는 이름의 작품으로 발표했을 때, 평론가들 사이에서는 원작 훼손이냐 새로운 창작이냐는 문제를 놓고 의견이 분분했다.

한편, 채프먼 형제는 2002년 발표한 〈채프먼 가족 컬렉션The Chapman Family Collection〉에서 인체 대용 마네킹이나 미니어처 인형 대신 아프리카의 전통 조각을 차용했다. 은은한 조명을 받으며 반듯한 좌대 위에 가지런히 전시된 조각들은 가면, 주술

인형, 토템, 도자기 등 인류학 박물관에서 흔히 볼 수 있는 전시품과 다를 바가 없다. 단, 이것들이 빅맥의 머리를 한 토템이나 콜라와 감자칩을 들고 있는 인형, 아치형 M 패턴으로 이뤄진 도자기 등 맥도날드와 관련된 지물이나 도상을 하나씩 지니고 있다는 사실만 빼면 말이다. 작가는 이를 통해 영혼을 빼앗긴 유물들로 가득한 박물관에 세계인의 입맛을 훔친 글로벌 기업 맥도날드 로고를 오버랩시킴으로서 21세기 문화 제국주의의 달콤하면서도 치명적인 유혹을 유쾌하게 경고한 것이다.

채프먼 형제의 작품에서 놓치지 말아야 할 것은 작품의 외양에서 물씬 풍기는 극단적 취향이나 엽기성, 미학이나 미술사적 개념이 아니다. 미술에 형이상학적 혹은 비판적 의미를 부여하는 엘리트적 태도 역시 이들과는 한참 거리가 멀다. 이들의 작품에서 공통적으로 발견할 수 있는 것은 평온한 일상 속에 도사리고 있는 은밀한 독소, 공포와 쾌락이 공존하는 인간의 실존적 모순이다.

5장
ICA_다제간 창작의 산실

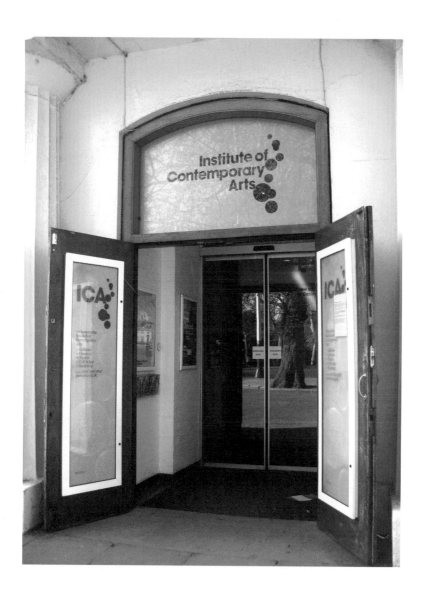

런던 ICA(현대예술원).

_____런던 웨스트엔드는 뉴욕 브로드웨이와 쌍벽을 이루는 뮤지컬 극장과 화려한 숍이 즐비한 쇼핑가뿐 아니라 세계적인 화상들이 자리 잡은 전통적인 화랑가도 유명하다. 특히 메이페어Mayfair의 코크 스트리트Cork Street에는 지금은 문을 닫았지만 런던 최고의 화상이었던 앤서니 도페이Anthony d'offay 화랑이 있었고, 지금도 20세기 대가들의 작품을 주로 취급하는 워딩턴 갤러리Waddington Gallery 같은 쟁쟁한 화랑들이 밀집해 있다. 인근의 소호와 세인트제임스 지역에도 크고 작은 화랑들이 곳곳에 자리하고 있다.

세라 루커스 등을 전속 작가로 두고 있는 새디 콜Sadie Coles HQ을 비롯해 한때 데이미언 허스트, 마크 퀸, 트레이시 에민, 채프먼 형제 등 yBa 중추 작가를 거느렸던 제이 조플링의 화이트큐브 등 비교적 젊은 화랑주들이 운영하는 트렌디한 화랑, 스위스에 본점을 둔 하우저 앤드 워스와 뉴욕 가고시안 런던 지점 등 외국계 화랑 역시 이 지역에 모여 있다. 또한 크리스티, 소더비, 본햄Bonbam's 같은 유서 깊은 옥션 하우스와 《센세이션》으로 현대미술 팬들을 모은 바 있었지만 여전히 고전 명화를 주로 전시하는 보수적인 로열 아카데미도 빼놓을 수 없다.

런던에서 갤러리 투어를 할 수 있는 시간이 하루 주어진다면, 이렇게 메이페어-소호-세인트제임스로 이어지는 웨스트엔드 화랑가를 둘러보는 것도 괜찮다. 그리고 마지막 목적지는 이 지역 남쪽 트라팔가 광장Trafalgar Square과 버킹엄 궁 사이에 위치한 ICA로 잡는 것이 좋다. 이곳은 갤러리뿐 아니라 시네마테크, 공연장을 갖춘 복합문화공간으로, 밤늦게까지 가벼운 술과 대화를 즐길 수 있는 멋진 바도 갖추고 있다.

ICA는 현대예술원Institute of Contemporary Arts의 약자로 소장품과 전시회를 중심으로 운영되는 일반 미술관과는 달리 장르를 초월한 첨단 예술의 흐름을 온몸으로 체험할 수 있는 실험적 예술 공간이

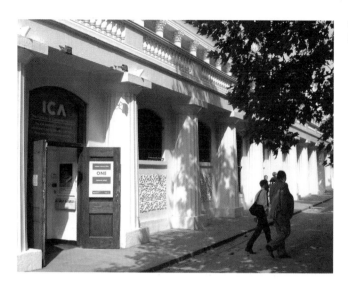

다. 그래서 한때는 예술가뿐 아니라 예술적 영감을 추구하는 각
계각층의 트렌드세터들이 모이는 대표적인 장소였다. 1991년 당
시 신출내기였던 데이미언 허스트의 개인전을 처음 열어준 곳도,
벨기에 출신 화가 뤼크 튀이만(1995), 미국의 설치작가 세라 제Sarah
Sze(1998), 독일의 설치 퍼포먼스작가 욘 보크John Bock(2004) 등 세계
적인 작가들이 런던에 첫선을 보인 곳도 ICA였다. 규모는 작지만
프로그램만큼은 대형 미술관 못지않게 흥미롭고 다양하다.

　복합문화공간인 이곳에서는 이라크 전쟁, 에로티시즘, 계급 및
인종 갈등 등 첨예한 사회적 정치적 이슈를 다룬 전시, 영화, 공연,
토론회 등이 늘 열린다. 가끔은 지나치게 급진적이고 난해해서 낯
선 거리감이 느껴지기도 하지만, 바로 이 점이 ICA의 매력이라고
할 수 있다. 전시 오프닝이나 영화 시사회 그리고 토론회가 있는 날
이면 주최 측과 게스트 그리고 관람객이 한데 어울려 바에서 밤늦
도록 술잔을 기울이며 행사의 열기를 이어가기도 한다.

런던에서 유학할 당시에는 전시회보다 영화를 보기 위해 이곳을 즐겨 찾았다. 할리우드 블록버스터만 상영하는 상업 영화관과는 달리 희귀한 예술영화나 한국을 포함한 아시아 영화를 두루 볼 수 있었기 때문이다. 2006년 초에는 박찬욱 감독의 대표작 〈올드보이〉를 비롯해 아홉 편의 한국영화가 상영돼 호평을 받기도 했다.

이밖에도 정치·경제·문화·철학·예술 각 분야의 예술가와 학자들이 모인 수준 높은 토론회도 자주 열린다. 토론회 참가자 명단을 훑어보면 슬라보예 지젝Slavog Zizek, 움베르토 에코Umberto Eco, 에드워드 사이드Edward Said, 장 프랑수아 리오타르Jean-François Lyotard, 자크 데리다Jacque Derrida, 미셸 푸코Michel Foucault, 존 케이지John Cage, 마셜 매클루언Marshall McLuhan 등의 이름을 발견할 수 있다. 초현실적 사진작품으로 유명한 만 레이Man Ray(1890~1976), 뉴욕 MoMA의 초대 관장

영화관, 극장, 전시장, 카페, 바, 서점으로 이어지는 ICA 로비.

앨프리드 바Alfred Barr, 미술사학자 에른스트 곰브리치Ernst Gombrich처럼 오래전에 작고한 인물이 명단에 있는 것만 봐도 이곳의 역사를 짐작할 수 있다.

보수에 맞선 전위예술의 아지트＿＿＿＿＿＿＿1947년에 개관한 ICA는 영국에서 가장 오래된 현대미술 전문 기관으로, 1948년《모던아트 40년40 Years of Modern Art》과《모던아트 4만 년40,000 Years of Modern Art》이라는 전시를 연속으로 열면서 ICA의 역사가 본격적으로 시작됐다. 후자는 원시주의에 대한 관심을 현대미술로 확장한 전시로서 입체

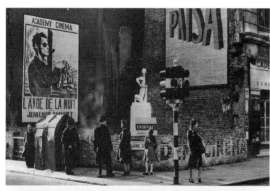

1948년 런던 ICA에서 열린
《모던아트 40년》
전시장 외부 모습(위)과
《모던아트 4만 년》전시 모습.

주의의 효시로 불리는 피카소의 대표작 〈아비뇽의 처녀들Les Demoi-selles d'Avignon〉을 포함해 입체주의, 초현실주의 등 당대의 아방가르드 작품이 총집결된 전시였다.

제2차 세계대전이 종결된 지 불과 3년 만에 이런 야심찬 기획전이 가능했다는 사실은 세계대전 이후 급속히 변화하고 있던 영국의 새로운 문화적 감성과 태도를 잘 보여준다. 당시 유럽 젊은이들 사이에서는 전쟁을 일으킨 기존 체제와 기성세대에 대한 불신과 증오가 팽배했다. 전쟁에서 승리한 영국도 예외는 아니었다. '성난 젊은이들Angry Young Men'이라 불리는 급진적 반체제주의 청년 집단이 출현한 것도 이 시기였다. 이와 동시에 대서양 건너 미국에서는 히피문화의 원류가 된 반항적 비트문화Beat Culture가 예술과 대중문화를 통해 빠르게 퍼지고 있었다. 이러한 분위기 속에서 이전 세대와의 단절을 선언하고 혁신적인 가치관을 담은 아방가르드 예술을 선호하는 분위기가 점차 확산된 것이다.

보수적인 영국에서 아방가르드가 부상한 배경에는 계급사회의 변화도 한몫했다. 윈스턴 처칠Winston Leonard Spencer Churchill의 영도하에 제2차 세계대전에서 승리를 거둔 후, 지난날의 계급적 분열을 극복하고 문화적 가치를 전 계층이 공유해야 한다는 공감대가 형성됐다. 이와 동시에 1945년 노동당이 집권하면서 제도적으로 노동계급을 위한 교육 기회가 확대됐고, 이들의 삶의 질이 향상되자 자연스럽게 교양 수준도 높아졌다. 또한 노동계급 사이에서 미술관 관람 등 문화 활동에 대한 수요가 커져가면서 이들이 새로운 문화향수층으로 떠오르기 시작했다.

1990년을 전후해 우리나라에 소개되기 시작한 소위 '문화연구cultural studies'도 이 시기의 산물이다. 이전까지 상류사회에 제한돼 있던 대학의 문턱이 낮아지자, 1950년대 전후부터로 노동계급 출신의 지식인들이 배출된 것이다. 이들은 형이상학이나 고급문화가

아니라 자신들이 속한 노동자문화와 하위문화를 학문적으로 연구하기 시작했다. ICA의 설립도 바로 노동계급이 문화 생산과 소비의 주체로 떠오르고, 하위문화-고급문화, 학문-실천, 연구-창작 사이의 벽이 허물어지기 시작한 이 시기에 이뤄진 것이다.

ICA는 출발부터 상류사회의 특권층과 결속해 주류 미술을 대표하던 보수적인 로열 아카데미 등 기존 제도권에 대한 반작용으로 탄생한 '대안적' 미술 기관의 성격이 강했다. ICA 건물은 설립 당시 로열 아카데미에서 두세 블록밖에 떨어져 있지 않은 도브 스트리트Dove Street에 위치하고 있었다. 거리상으로는 몇 발자국 되지 않는 아주 가까운 거리지만, 당시 아방가르드 미술을 둘러싼 입장과 태도는 극과 극이었다. 두 기관의 태생 자체가 완전히 달랐기 때문이다.

이름에서부터 묵직한 권위가 느껴지는 로열 아카데미는 1768년 조지 3세 국왕의 후원으로 창설된 '뼈대 있는' 사설 기관이다. 당시 예술가협회 회장 자리를 놓고 일어난 내분에서 밀려난 건축가들

이 주축이 돼 설립한 기관이라는 사실에서 보듯, 다분히 권력 지향적인 조직이었다. 현재 로열 아카데미는 건축가, 화가, 조각가, 판화가 출신의 회원 80명으로 구성돼 있다. 새로운 회원은 기존 회원의 추천으로 영입하며, 이들 중 원장으로 선출된 회원은 기사 작위를 수여받는다. 이들은 아카데미의 전반적인 운영에 대한 결정권을 가지며, 각 부서에 스태프들을 고용해 실질적인 업무를 담당시킨다. 앞서 소개한 대로 좌충우돌을 겪으며 현대적 분위기를 수용해 《센세이션》 같은 전시도 개최하고 yBa 출신인 게리 흄과 트레이시 에민을 회원으로 영입하기도 했지만, 아직도 대부분의 전시는 고전 명화 위주고, 회원은 원로 예술인이 주류를 이루고 있다.

반세기 전 로열 아카데미는 더더욱 보수적이었다. 권위를 앞세우는 구시대적인 인선 구조로는 빠르게 변화하는 미술계의 흐름을 따라잡을 수 없었기에 로열 아카데미는 동시대 미술계와는 점점 거리가 멀어져갔다. 보수성이 체질화된 로열 아카데미가 당시의 아방가르드 운동에 대해 보인 반응은 당연히 싸늘했다. 전통 화단의 지위와 영향력이 상대적으로 줄어들 것이 뻔했기 때문이다.

로열 아카데미와는 반대로 전위와 진보를 표방한 ICA는 개관 이전부터 로열 아카데미를 비롯한 기존 미술관들과 아방가르드에 대한 입장 차로 빈번히 충돌을 빚어왔다. 특히 ICA 개관전에 부친 글에서 이들 보수 기관을 향해 "예술의 창조적 현실을 외면하는 정체된 조직"[23]이라고 원색적으로 비난함으로써 보수와 진보 사이의 골이 더욱 깊어졌다. 물론 로열 아카데미도 ICA의 공격을 좌시하지는 않았다. 아마추어 화가이기도 한 윈스턴 처칠 수상까지 특별 회원으로 영입하는 등 기싸움에서 밀리지 않기 위해 정치력을 강화하는가 하면, 공식 석상에서 ICA를 비롯한 아방가르드 세력을 "어리석은 아마추어"[24]라며 노골적으로 조롱했다.

이러한 대결 국면에서 진보의 목소리를 대변한 사람이 ICA의 설

립자 4명 중 하나인 허버트 리드Herbert Read다. 그는 미술학도들에게는 이미 고전이 된 《예술의 의미The Meaning of Art》(1931), 《예술을 통한 교육Art through Education》(1943), 《도상과 사상Icon and Idea》(1955), 《조각이란 무엇인가The Art of Sculpture》(1951) 등의 주옥같은 명저로 친숙한 비평가이자 시인이다.

그런데 케임브리지 대학 교수까지 지낸 리드가 50대 중반의 늦은 나이에 온갖 난관을 무릅쓰면서 막강한 권력기관에 맞서 ICA를 설립한 목적은 무엇일까? 이는 자신이 노동계급으로 성장해온 삶의 배경과 관련이 깊다. 리드는 요크셔 지방의 농가에서 태어나 공업도시 리즈에서 젊은 시절을 보내며 가난한 농촌 생활과 비참한 노동 현실을 직접 체험했다. 시인으로 시작해 미술평론가로 활동 영역을 넓히면서 그가 예술을 통해 이루고자 한 목표는 미학적 성취보다 전인교육과 사회변혁이었다.

설립 취지에 담긴 리드의 이상은 ICA를 "고립되고 목록화된 문화 표본을 전시하는 또 하나의 음침한 미술관이 아니라, 기쁨과 활력의 원천이 되고 과감한 실험이 이뤄지는 성인들의 놀이터 또는 작업실"[25]로 만드는 것이었다. 즉, 이 새로운 '놀이터playcentre'는 소장품을 수집해 자산을 축적하고 전시회를 통해 미술을 일방적으로 소개하는 기존 미술관과는 달리, 미술가·문필가·과학자들이 한데 모여 자유롭게 토론을 벌일 수 있는 대안적 공간이었다. 또한 전시나 공연 등 개별화된 프로그램을 운영하는 것보다 "실험적이고 창조적이고 교육적이며 공동체의 이익을 우선시해 진보적 예술운동의 공통 기반을 확립하는 것"[26]을 가장 큰 목표로 삼았다.

이렇게 예술을 통해 더 나은 사회를 만들고자 했던 이상주의자의 비전은 팝아트의 원조로 알려진 '인디펜던트 그룹Independent Group(IG)'으로 첫 결실을 맺은 후 지금까지 70년 이상 맥을 이어가고 있다.

허버트 리드. 1893~1968, 영국 시인이자 비평가. 제1차 세계대전 이후 큐레이터로 활약하며 초현실주의를 적극 옹호했다. 케임브리지 대학 등의 교수로 재직하면서 감각과 본능에 기초한 '유기예술有機藝術' 이론을 전개하며 제도권에 맞서 명저를 쏟아냈다. 특히 ICA 설립으로 예술을 통한 전인교육에 집중했다.

경계를 허물어 창조의 동력으로_____IG는 1952년 ICA의 창설자 허버트 리드가 추구한 다제간 토론과 창작을 토대로 한 젊은 문화 예술인들의 소모임으로 출발했다. 1956년까지 약 5년에 걸쳐 미술·디자인·건축·비평 등 각 분야에서 활동하는 청년들이 모여 만든 이 그룹은 ICA 초창기 활동을 잘 보여준다. 이들은 모더니즘을 재평가하고 문화에 대한 엘리트적 접근 방식을 재고했으며, 대중문화와의 상호 관계망 속에서 고급문화를 분석했다. 특히 미술 분야에 있어서는 대중매체와 일상의 요소를 작품에 도입하는 등 당시로서는 과감한 실험을 시도하기도 했다.

IG의 짧은 역사는 1952년부터 1953년까지 첫 번째 세션, 1954년부터 1955년까지 두 번째 세션으로 이뤄진다. 그중 첫 번째 세션에서 가장 활발하게 활동한 작가는 영국 팝아트를 선도한 대표 작가 중 한 명인 에두아르도 파올로치였다.

스코틀랜드에서 온 이탈리아 이민 가정 출신인 파올로치는 전통적인 가치관과 충돌하면서 전후 유럽에서 맹위를 떨치던 미국의 새로운 대중문화에 적극적인 관심을 쏟았다. 나머지 회원들이 철학과 기술에 몰두하고 있을 때, 그는 '벙크Bunk'라고 명명한 그룹을 별도로 조직해 정기 모임을 가졌다. 그가 이 모임을 위해 준비한 것은 1940년대 말 파리에 머물던 중 한 전역 미군에게서 사들인 미국 대중지였다. 이 잡지에 실린 광고 이미지와 화려한 비주얼에 매료된 IG 회원들은 폭발적으로 진화하는 시각문화에 대해 열띤 토론을 벌였다. 모임의 열기가 얼마나 뜨거웠던지, 환등기가 발산하는 열에 잡지가 타버렸다는 말이 전해질 정도였다.

두 번째 세션은 회원 수도 늘고 활동도 더 다양해졌다. 현대미술의 미학 등에 관한 강연회도 개최되고, 예술과 일상의 경계를 허무는 실험적인 전시회도 열렸다. 이 시기에도 회원들이 공통적으로 관심을 쏟은 분야는 서부영화, SF, 광고판, 자동차 디자인, 대중음

에두아르도 파올로치_즐거우면 성격도 좋아진다는 것은 심리학적 사실이다_1948_종이에 콜라주
_파리 주둔 미군에게서 입수한 미국 대중지에 실린 각종 상품 광고를 오려 붙여 만든 작품이다.

악 등 미국의 대중문화였다. 물론 기존 예술의 관습을 타파한 미래주의, 초현실주의, 바우하우스, 다다Dada 등 미술 사조에 대한 연구도 함께 이뤄졌다. 멤버들은 가족들을 초대해 함께 영화를 관람하기도 하면서 격식을 차리지 않고 자유롭게 활동을 이어갔다.

1950년대 영국의 젊은 예술인들이 말초신경을 자극하는 사진과 선정적인 기사 그리고 허영심을 부추기는 광고로 가득 찬 미국 대중잡지를 꼼꼼하게 분석하며 진지하게 토론을 벌이는 모습이 다소 의아하게 생각될지 모른다. 그러나 이들에게 잡지 내용보다 더 중요한 것이 있었다. 당시 영국보다 한참 앞선 미국의 물질문명과 사진 인쇄술이 앞으로 새로운 소비사회의 시각 환경과 예술에 어떤 영향을 미칠 것인가에 관한 것이었다. 특히 그들이 주목한 것은 아카데미와 미술관의 제도 안에 갇혀 있던 고급문화로서의 미술과 삶의 욕망과 체취가 담긴 일상으로서의 하위문화 사이의 경계를 허물어 예술에 대한 기존의 인식과 태도를 바꿀 수 있다는 가능성이었다.

IG의 활동은 1956년 이들의 토론과 창작의 성과를 총결산한 전시《이것이 내일이다This is Tomorrow》로 막을 내리지만, 회원들 간의 교류는 이후에도 지속됐다. 마지막 전시회는 성공적으로 마무리됐고, 이 중 리처드 해밀턴의 콜라주 작품〈오늘날 가정을 이토록 색다르고 멋지게 만드는 것은 무엇인가? Just What Is It That Makes Today's Home So Different, So Appealing〉(1956)는 20세기 미술사에 '팝아트의 원조'로 이름을 남기기도 했다.

그러나 이들의 활동이 당시 영국 사회에 그다지 큰 영향력을 미치지는 못했다. 우선 당시 영국 미술계는 이들의 진보적 사고와 태도를 수용하기에는 너무나 보수적이었다. 게다가 1960년 전후 더욱 광범위하고 무차별적으로 수입되기 시작한 미국 상품과 대중문화가 영국의 젊은 세대를 감각적으로 사로잡아 이에 대한 비판적

에두아르도 파올로치, **전 돈 많은 남자의 노리개였어요**, 1947, 종이에 콜라주
한 여자의 성적 편력을 기사화한 잡지 표지 이미지를 잘라 만든 작품이다.

거리를 둘 틈을 허락하지도 않았다.

이들에 대한 평가는 오히려 한 세대가 흐른 최근에 와서 더욱 활발히 이루어지고 있다. 그 예로, 2007년 테이트 브리튼에서는 IG의 활동을 디지털 시대의 장르별 경계를 초월한 창작 및 연구의 선구적 모델로 재조명하는 국제 컨퍼런스가 열리기도 했다.

IG의 계보를 잇는 ICA의 진보적인 프로그램은 이후에도 계속됐다. 최초의 컴퓨터아트 전시 《사이버 세렌디피티Cyber Serendipity》를 개최한 것이 1968년이었고, 그 후 1981년 시네마테크, 1982년 비디오 라이브러리, 1997년 미디어센터를 개관하는 등 끊임없이 새로운 영역을 흡수하면서 '놀이터'를 확장해갔다.

이곳에서 이뤄진 방대한 프로그램 목록을 보면 ICA가 엄청난 규모일 것이라고 짐작하기 십상이지만 사실은 그 반대다. 현관에 적힌 이름을 놓치면 그냥 지나쳐버릴 정도로 규모가 작고 수수하다. 그럼에도 불구하고 런던 ICA는 세계 도처에 'ICA'라는 이름을 내건 기관의 선구적 모델로서, 동시대 문화의 지향점을 제시해온 역사와 이에 대한 자긍심을 느낄 수 있다.

ICA를 기반으로 형성된 IG가 이렇게 선구적인 활동을 펼칠 수 있었던 이유에 대한 당시 참가자들의 대답은 의외로 소탈하다. 후원금이 넘치거나 빼어난 첨단 시설을 갖춰서가 아니라, 마치 클럽처럼 "작고 친밀하고 자유로운 분위기로 운영됐기 때문"[27]이라는 것이다. IG의 모임은 규칙이나 약관 없이 그야말로 뜻과 맘이 통하는 지인들끼리 모여 난상 토론을 벌이는 가운데 이뤄졌다.

다다 공연이 열린 카바레 볼테르와 소음주의 음악이 시연되던 미래주의 수아레Soiree에서도 볼 수 있듯, 시대를 앞서가는 전위는 질서보다는 혼돈에서, 규율보다는 자율 속에서 태어난다. 예나 지금이나 ICA의 핵심은 바로 유연하고 순발력 있는 유기적 네트워크에 있다. 1968년에 더 몰The Mall로 자리를 옮긴 후에도 ICA의 프로

그램들은 여전히 작은 규모로 개방적인 분위기 속에서 운영됐다.

변화를 모색하는 아방가르드의 본산＿＿＿＿＿역사적 중요성에도 불구하고 ICA의 외양은 주변 미술관에 비해 초라하기 이를 데 없다. 특히 1990년대 이후 현대미술의 위상이 급상승하면서 갈수록 크고 화려해지는 다른 기관과 비교하면 그 존재감은 더욱 작아 보인다. 그러나 1960~1970년대 ICA의 명성은 독보적이었다.

사회변혁운동이 극에 달했던 이 시절에 무정부주의적 색채가 강했던 ICA는 청년 저항 문화와 반전 평화시위 그리고 페미니즘 운동의 중심지였다. 당시의 프로그램 목록은 너무나 광범위하고 다양해서 타이틀만으로 그 규모와 성격을 가늠하기가 쉽지 않았다. 그러나 그중 백남준이 멤버로 활동해 우리에게도 잘 알려진 전위그룹 '플럭서스Fluxus'의 퍼포먼스(1962)와 독일 출신 망명 작가 구스타프 메츠거Gustav Metzger의 주도로 런던 전역에서 열린 '예술 파괴 심포지엄Destruction in Art Symposium'(1966)을 이곳에서 개최한 사실만 보더라도 당시 대안문화를 이끌며 선도적인 역할을 한 ICA의 위상을 어느 정도 짐작할 수 있다.

이처럼 ICA는 권위에 대한 저항과 기존 가치의 전복을 꿈꾸는 당시 젊은 세대의 아지트인 동시에 유럽 전위예술 네트워크의 주축이었다. 그뿐만 아니라, 1968년 사이키델릭 사운드로 유명한 전설의 프로그레시브 록밴드 핑크 플로이드Pink Floyd의 공연을 개최해 영국 대중문화 르네상스의 중심지로 인식되기도 했다. 이러한 ICA가 영국 왕실의 상징 버킹엄궁전과 불과 1.5킬로미터 거리에 있다는 사실은 참으로 역설적이다.

개관 이후 70년이라는 비교적 오랜 역사를 거치는 동안 ICA의 위상이 한결같았던 것은 아니다. 1980년대 이후 정치적 안정과 경제적 성장이 이뤄지자 과거 ICA를 빛냈던 저항의 에너지는 사라지

고 사회적 영향력도 점차 줄어들기 시작했다. 1990년대 중반까지 ICA는 실험적인 라이브 아트 등으로 명맥을 유지하긴 했지만, yBa가 주류로 등장하면서 점차 상업화·대중화되는 미술계와 대중매체와 소비문화에 길들여진 대중에게서 조금씩 멀어져갔다.

그러나 1990년대 후반 제도권 진입에 성공한 yBa와 더불어 테이트 모던 등 대형 미술관이 유례없는 전성기를 맞이하는 동안에 ICA에서도 시대의 흐름을 따라잡는 변화의 움직임이 시작됐다. ICA의 변화는 전시장이나 영화관이 아닌 '클럽'에서부터 시작됐다. 1997년에 론칭한 '클럽 나이트' 프로그램이 그것이다. 이전에는 거의 텅 빈 극장에서 극소수 골수팬을 위해서만 상영되던 난해한 실험영화가 이때부터 ICA 클럽에서 상영됐다. 의자나 바닥에 편히 다리를 죽 뻗은 채로 맥주를 마시며 자유로운 분위기에서 예술영화를 감상할 수 있게 되자 관람객이 급세 몇 배로 늘었다. 그리고 이어지는 디스코 타임은 전문 디제이와 팝 스타가 참여해 언제나 대성황이었다. 넉사석인 아방가르드 예술 공간에 젊은 세대에

늦은 시간까지 예술
행사와 토론이 이어지는
ICA 바의 모습.

ICA 주최로 2008년 10월
트라팔가 광장에서 열린
라이브 퍼포먼스 〈Memory
Cloud〉의 한 장면.
관객들이 핸드폰으로 전송한
문자가 빛과 연기로 나타나는
인터렉티브 커뮤니케이션
실험이다.

게 친숙하게 다가설 수 있는 클럽 문화를 도입해 새로운 성공을 거
둔 것이다.

이러한 노력 끝에 1990년대 후반부터 ICA도 다시 기지개를 펴
고 과거의 활력을 되찾기 시작했다. 1997년부터 8년간 원장을 지
낸 필립 도드Philip Dodd는 전통적인 예술 공간인 '블랙박스Blackbox'나
'화이트큐브Whitecube'가 아니라 클럽 나이트처럼 일상적인 공간에
서 예술과 대중이 교감할 수 있는 프로그램을 만드는 데 주력했다.
한편, 기금 마련과 마케팅에서도 복잡한 행정절차와 제약이 많은
정부 지원보다 기관의 독립성을 유지하면서 유연하고 순발력 있는
관계를 형성할 수 있도록 기업 후원에 비중을 둔 기금 조성과 마케
팅에 역점을 뒀다. 이렇게 제도권과 비제도권, 상업과 예술 영역의
경계가 허물어진 1990년대의 상황을 도드 원장은 "베를린장벽 붕
괴 이상의 변화"[28]라고 표현하기도 했다.

21세기 창조산업의 산실로 거듭나다_____ICA는 필립 도드 (1997~2003)의 디렉터십 하에 한 달에 한 번 정기적인 만남을 갖는 사교 모임을 만들어 주로 문화예술 내에 머물렀던 네트워크를 비즈니스 영역으로 확장시켰다. ICA의 사교 모임 '더 클럽The Club'은 건축·음악·패션·클럽·뉴미디어·TV·영화·컨설팅·디자인 분야에 종사하는 기업 또는 개인 회원으로 구성됐다. 초청이나 추천으로 영입된 회원들은 정기적으로 ICA가 제공하는 세미나와 페스티벌, 파티, 강의 등의 서비스를 즐기면서 각자의 비즈니스를 펼쳤다. 즉, 이곳에서는 소위 '창조산업'과 관련된 정보와 아이디어가 교환되거나 공동 프로젝트가 성사되거나, 잠재적 고객이나 투자자와의 만남이 이뤄지기도 한 것이다. 그리고 후원 기업 역시 얼리어답터나 트렌드세터와 직접 만나면서 이를 새로운 사업 구상이나 마케팅과 연결시켰다.

어찌 보면 이러한 변화는 새로운 것이 아니다. 70년 전에도 ICA의 구심점은 역시 '클럽과 같은 친밀하고 작은 모임'이었기 때문이다. 그야말로 서로 다른 감성과 관점 그리고 태도가 충돌하며 에너지를 생성하는 생산적인 '놀이터'라는 본색은 다를 바가 없다. 다만 IG가 회상하는 과거의 클럽신에 넥타이를 맨 정장 차림의 비즈니스맨이 추가됐을 뿐이다.

ICA의 새로운 마케팅 전략에는 2000년부터 2006년까지 실시된 '벡스 퓨처스Beck's Futures'도 있었다. 초록색 병에 빨간 라벨의 맥주를 생산하는 벡스사가 후원하는 시상 제도로, 점점 더 독단에 빠지고 대중적 이슈화에 눈먼 터너상에 대한 대안을 표방하고 순수하고 진정한 예술 후원으로 되돌아가자는 취지로 제정된 것이었다. 따라서 수상의 영광은 터너상처럼 이미 잘 알려진 스타 작가가 아니라 무명의 신인 작가에게 주어졌다. 주로 1970년 이후 태생인 작가가 대부분으로, 터너상 수상자보다 평균 연령이 훨씬 젊고 국적

2005년 ICA에서 열린 '벡스 퓨처스 2005' 전시 장면.

제한이나 매체의 구분이 없었다.

독일계 맥주회사인 벡스의 미술 지원은 1980년대에 영국 시장을 개척하면서 '스타일리시한 젊은 세대'를 주요 타깃으로 한 문화마케팅의 일환으로 이뤄진 것이었다. 벡스는 벡스 퓨처스 이전에도 '아트에인절Artangel'이라는 공공미술 전문 기획 그룹을 공식적으로 후원했고, 《브릴리언트》 전시를 통해 yBa가 미국에 진출할 수 있도록 지원해주기도 했다.

그뿐 아니라, 크고 작은 전시회에 후원금을 지원하는 것은 물론 오프닝 리셉션에 무료로 자사 맥주를 제공하거나 아티스트에게 라벨 디자인을 의뢰하는 등 다양한 방식으로 미술을 지원해왔다. 미술 행사가 있는 곳에는 어김없이 빨간 라벨이 붙은 초록색 맥주병

이 등장했기 때문에 '미술 행사의 공식 맥주'로 통할 만큼 미술계에서 벡스의 존재감은 커져갔다. 진취적인 트렌드세터를 타깃으로 한 마케팅이 현대미술의 후광에 힘입어 성공을 거둔 셈이다. 그 덕분인지, 벡스는 맥주의 나라 영국에서 가장 잘 팔리는 맥주로 다섯 손가락 안에 꼽히는 인기를 누리게 됐다.

미국이나 유럽에서는 이렇게 기업과 예술을 연결해주는 아트 컨설턴트의 활동이 활발하다. 벡스와 ICA가 인연을 맺게 된 데도 앤서니 포셋Anthony Fawcett이라는 아트 컨설턴트의 힘이 컸다. 그는 1969년에 존 레넌과 오노 요코의 어드바이저로서 이 부부가 침대 위에서 나체로 벌인 유명한 반전 퍼포먼스를 함께 기획·홍보했고, 미국의 록 가수 조니 미첼Joni Mitchell, 그룹 이글스Eagles의 홍보를 담당하기도 했다. 옥스퍼드 대학에서 미술사를 공부하고 패션지《보그》의 미술평론을 담당하기도 했던 그는 일찍부터 미술과 라이프스타일 그리고 대중문화가 뒤섞여 서로 짝을 이루며 수익을 창출하는 '아트 마케팅'이라는 블루오션을 개척했다.[29]

거품경제와 창조산업_____미술을 후원하는 기업은 벡스 외에도 많다. 앞서 본 채널4, 셀프리지 백화점 외에도 미디어 그룹 블룸버그Bloomberg가 이러한 파트너십의 대표적인 예다. 테이트·서펜타인 갤러리·아트에인절 등을 후원하는 블룸버그는 클라이언트에게 가장 트렌디한 아트신의 경험을 서비스로 제공하는 아트 클럽을 운영하기도 한다. 이들의 공통점은 변화무쌍한 트렌드를 남들보다 먼저 흡수하며 모던한 기업 이미지를 구축하고 있다는 점이다. 그들은 입을 모아 이야기한다. "다른 기업이 스포츠를 후원할 때, 우리는 미술을 후원합니다." 왜? 축구에는 유행이 없지만 예술은 끊임없이 변하는 라이프스타일을 한발 앞서 보여주기 때문이다.

물론 부작용도 있다. 1980년대에는 전자제품 회사 도시바Toshiba

가 후원을 대가로 모든 로고에 기업 이름을 병기해줄 것을 요구한 결과 ICA/Toshiba가 기관명으로 인식되기도 했던 것이다. 나아가 2000년대 말에는 기업 후원에 지나치게 의존하고 ICA를 브랜드화하려는 시도와 다제간 접근이 큐레이터십을 저해했다는 비판을 받기도 했다. 이러한 경향은 2005년도 저술가이자 방송인인 에코 에순Ekow Eshun이 신임 관장으로 취임한 이후에도 계속됐다. 2006년도에 30만 6,000파운드였던 기업 후원금이 1년 만에 97만 파운드로 무려 3배나 훌쩍 증가하면서, 에순은 억대 연봉의 마케팅 전문가를 신규 고용해 셀러브리티를 앞세운 갈라gala 등 각종 후원 행사를 열어 ICA를 '쿨'하고 '힙'한 곳으로 브랜딩했다. 이렇게 기업의 입맛에 맞는 프로젝트를 유치하다 보니 상대적으로 ICA의 핵심 프로그램인 전시, 영화, 라이브와 미디어아트, 토크 프로그램은 위축될 수밖에 없었다.

이처럼 큐레이터십의 희생을 감내하면서까지 기업친화적으로 체질을 개선해온 ICA는 2008년도 글로벌 경제위기의 직격탄을 맞게 된다. 달리 말하면, 기업 후원에 대한 의존도가 높다 보니 후원사와 운명을 함께 하게 된 것이다. 하필이면 리먼 브라더스가 파산한 며칠 뒤 소더비에서 열린 '개관 60주년 기념 기금 마련 경매 행사'의 수익이 당초 계획의 절반 정도인 68만 파운드에 그쳤고 이어 후원사가 연이어 파산하는 등 수입이 급감하는 가운데, 2010년 초에는 60만 파운드의 적자를 기록하게 된 것이다.

63년 역사 중 최대 위기를 맞은 ICA는 구조조정, 임금 삭감, 프로그램 축소 등의 자구책을 구하다 못해 폐관할 지경에까지 이르게 된다. 다행스럽게도 영국문화예술위원회가 전국에서 두 번째 규모의 긴급 예산을 지원해 겨우 소생할 수 있었지만, 에순은 재정 문제와 직원과의 갈등 끝에 그해 여름 임기를 마치지 못하고 ICA를 떠나게 된다. 그는 스스로 "ICA의 수난은 글로벌 경제위기 때문이고,

자신은 이에 맞서 분과 구분을 없애고 예술가, 문인, 사상가들이 함께 연구하고 공동 작업하는 새로운 모델을 제시하는 '탈기관화de-institutionalisation의 실험'을 통해 어렵고 힘든 시기를 극복했다"고 평가했으나, 외부의 시선은 싸늘했다. 기관의 핵심인 예술 분야별 전문성을 무시하고 단기적이고 불안정한 기업 후원에 의존해 몸집을 키운 대가를 치렀다는 것이다. J. J. 찰스워스J.J.Charlesworth 같은 보수 논객은 이에 대해 "전반적인 국가 경제정책이 만들어낸 문제의 원인을 문화예술기관의 경영 문제로 돌림으로써, 문화예술위원회나 문화부의 관료들에게 위기에 처한 예술기관에 기관평가와 구조조정에 메스를 가할 구실을 제공했다"고 맹렬히 비판했다.

만약 허버트 리드가 살아 있다면 ICA의 변화를 어떻게 평가할까. 자신이 평생을 품어왔던 예술을 통한 사회변혁 의지를 등지고 상업주의와 결탁한 배신자라고 비난할까? 아니면 '신자유주의'라는 거스를 수 없는 시대의 흐름에 편승하면서도 독립성과 자율성을 잃지 않으려는 가상한 노력을 칭찬할까?

ICA는 세계대전 후 급변하는 시대정신과 물질문명을 담아낼 새로운 예술적 표현을 탐구했던 IG의 실험실이자 놀이터였다. 오늘날 학문과 예술 분야에서 흔히 볼 수 있는 융·복합 또는 다원 예술을 주류로 끌어들인 1세대 제도기관이라고도 할 수 있다. 이렇게 시대의 흐름에 능동적으로 반응하고 변화를 추구하는 실험 정신은 결코 점수로 환원할 수 없는 기관의 가치와 미래의 비전을 담고 있다. 관람객 수나 후원금은 이러한 기관의 정신이 바로 서는 조건을 만드는 데 쓰이는 도구일 뿐이다. 신자유주의 시대의 정점에서 시장경제의 거품에서 빠져나온 ICA가 어떤 모습으로 100주년을 맞을지 궁금해진다. 물질적 조건의 제약을 넘기 힘든 현실과 이상을 향한 예술 사이에 벌어지는 끊임없는 도전과 갈등과 타협. 이러한

난제를 풀어가며 예술을 지키는 것이 ICA 같은 예술기관의 과제가
아닐까?

살아 숨 쉬는 아방가르드의 전설

길버트 앤드 조지 Gilbert & George

1943 & 1942
gilbertandgeorge.co.uk

마치 하나의 브랜드네임처럼 들리는 '길버트 앤드 조지'는 길버트 프뢰슈Gilbert Proesch와 조지 패스모어George Passmore라는 두 작가를 하나로 일컫는 이름이다.

두 사람은 지난 50여 년 동안 따로 활동한 적이 없을 뿐 아니라, 생활도 작업도 항상 함께하는 아티스트 듀오이자 삶의 반려자다. 작품 속에서는 물론 전시장에서도, 산책을 할 때도, 식사를 할 때도 항상 팔다리가 잘록하고 몸통이 딱 달라붙는 구식 양복을 똑같이 맞춰 입고 다닌다. 두 사람의 얼굴 위로 세월의 흔적이 짙어지고 있지만, 무표정한 얼굴과 단조로운 어조로 읊조리듯이 이야기하는 모습은 예전과 다를 바가 없다.

두 사람은 모더니스트의 아성이었던 센트럴 세인트마틴 미술대학에 입학한 순간부터 하나가 될 운명이었다고 회상한다. 이탈리아에서 건너와 영어가 서툰 길버트를 이해하는 사람이 오로지 조지뿐이었기 때문에 두 사람은 급속히 가까워졌다. 학교

를 졸업한 후 빈털터리로 세상에 내쳐진 두 사람은 서로의 존재만이 유일한 버팀목이었다. 이들이 좌대 위에 올라가 직접 작품이 된 것도 자신들이 가진 것이 오직 몸뚱이뿐이라는 처절한 자각 때문이었다. 여기서 탄생한 것이 '아치 아래에서Underneath the Arch'라는 유행가를 흥얼거리는 〈노래하는 조각Singing Sculpture〉(1969)이라는 제목의 퍼포먼스였다.

〈노래하는 조각〉 퍼포먼스 사진과 당시 사용된 소품들.

길버트 & 조지_인사이트_1998_사진(위) | 체인드 업_2001_사진(아래)

<우편 시리즈> 전시 장면.

살아 있는 사람을 조각작품으로 제시한 최초의 작가는 1963년 30세의 나이로 요절한 이탈리아 작가 피에로 만초니Piero Manzoni다. 그는 누드모델의 몸에 자신의 사인을 하고 '살아 있는 조각'이라 명명했는데, 길버트 앤드 조지는 아예 작가 스스로 조각이 돼버렸으니 그보다 한술 더 뜬 셈이다.

이들에게는 일상과 예술, 작가와 작품 사이의 구분이 따로 없다. 길버트 앤드 조지 두 사람이 서로의 분신이듯이, 작품 또한 작가들의 분신이다. 때문에 퍼포먼스뿐 아니라 사진을 기본으로 한 평면 작업에서도 어김없이 작가의 분신이 중심에 등장한다.

이들은 "모두를 위한 예술Art for All"을 외치며 삶과 예술 사이의 경계를 허물고 예술가의 신비한 오라를 시원하게 걷어냈다. 이들의 선구적인 작업이 오늘날 영국의 젊은 작가들이 기존의 '작가다움' 또는 '예술다움'의 속박을 벗어나 전방위 활동을 펼칠 수 있도록 길을 열어줬다 해도 과언이 아니다.

애초에 퍼포먼스로 이름을 알리기 시작했지만 두 사람은 "작가는 무언가를 남겨야 한다"는 지인들의 조언에 따라 화랑에서 팔릴 만한 작품을 제작해보기도 했다. 첫 시도는 역시 두 사람을 주인공으로 한 고풍스런 목탄 드로잉이었다. 하지만 작품 속에 등장하는 작가의 존재감보다 그림의 조형 요소에 관심이 쏠리는 것에 거북함을 느낀 이들은 곧 기계적 작업인 사진으로 방향을 돌렸다. 그 후 이들의 작품은 <우편 시리즈>, <음주 시리즈> 등 다양한 크기와 형식으로 이뤄진 연작부터 시작해서 스테인드글라스처럼 컬러풀한 이미지가 여러 개의 작은 격자에 나뉘어 담긴 대형 작품으로 이어졌다.

40여 년간 예술적 동반자로 활동해온 길버트 앤드 조지.

작품 속에서 길버트 앤드 조지는 반듯한 수트 차림이거나 누드로 등장해 거리의 풍경·종교적 도상·체액이나 배설물을 확대한 이미지·뉴스 헤드라인 등 다양한 배경과 오버랩된다. 1970년대에 제작한 〈욕설 그림Dirty Words Pictures〉은 불손한 욕지거리로 가득 찬 거리의 낙서를 담은 작품이다. 자신들이 지난 수십 년 동안 살아온 런던 이스트엔드를 비롯해 세계 각지의 도시 풍경을 담은 이 시리즈를 통해 보여주고자 한 것은 불만과 증오로 가득 찬 시대적 상황이었다. 그들은 이렇게 사진 작업을 통해 현대적 이슈들을 대담한 풍경으로 펼쳐놓기 시작했다.

1980년대 이후 두 사람의 평면 작업은 강렬한 색채가 더해지면서 더욱 스펙터클해진다. 주제 또한 시대에 따라 변하는 도덕관념·종교와 삶의 양면성·모든 인간 행위의 기본 전제인 섹스 등 삶을 둘러싼 다양한 환경과 사회적 이슈로 확장된다. 예를 들면, 2005년 런던 도심 폭탄 테러를 다룬 〈여섯 개의 폭탄 그림Six Bomb Pictures〉 시리즈(2007)는 거리에서

길버트 앤드 조지_**폭파범**_2008_혼합 재료_352×504cm
_2007년 2월 테이트 모던을 시작으로 유럽과 미국을 순회한 길버트 앤드 조지의 대규모 회고전에 전시된
〈여섯 개의 폭탄 그림〉 시리즈 중 하나. 2005년 런던 폭탄 테러를 보도한 신문 기사 제목들을 모아 연출한 작품이다.

흔히 볼 수 있는 신문 가판대의 뉴스 헤드라인을 소재로 삼아 동시대를 살아가는 현대인의 불안과 공포의 감정을 잘 보여주고 있다.

이들의 작품은 철저히 계획된 것 같지만, 사실 이미지를 구성하는 방식은 대단히 즉흥적이다. 작가들은 우선 수년간 채집한 이미지들 중 임의로 선택한 장면들을 무의식이 이끄는 대로 배열한다. 이후 어느 정도 시간이 흐르면 새롭게 만들어진 이미지에 담긴 의미가 의식의 수면 위로 떠오른다.

이렇게 무의식의 흐름 속에 담긴 배설물·정액·외설적 누드 등 파격적인 소재를 통해 길버트 앤드 조지의 작품은 인간과 사회의 어두운 면, 모순, 감정의 밑바닥을 적나라하게 드러낸다. 그들의 작품이 어떤 결론이나 답을 직접적으로 제시하는 것은 아니다. 그렇지만 시각적이고도 정서적인 충격을 통해 가식의 옷을 벗어던지고 우리의 현실을 정면으로 바라보게 한다. 주어진 삶의 조건을 다시 한번 생각하면서 말이다.

6장
팝, 아트 그리고 팝아트

줄리언 오피_블러의 〈베스트 오브〉 앨범 커버_2000

_____비틀스의 앨범 〈서전 페퍼스 론리 하트 클럽 밴드Sgt. Peppers Lonely Hearts Club Band〉(1967)와 블러의 베스트 앨범 〈베스트 오브The Best of〉(2000)의 공통점은? 33년이라는 시간차가 있긴 하지만 각각 영국 대중음악의 두 황금기를 이끌었던 록밴드의 대표 앨범이라는 점, 화가가 앨범 커버를 디자인했다는 점을 꼽을 수 있다. 결과적으로 이 둘은 팝 음악과 순수미술의 교배로 태어난 팝아트의 아이들이라고 할 수 있다.

팝송의 나라 미국과 영국에서는 앨범 디자인을 전문 디자이너가 아닌 예술가가 맡는 경우가 적지 않다. 왜일까? 우선 앨범 커버가 단순히 내용물을 보호하고 포장하는 차원을 넘어 그 자체로 음악을 시각적으로 표상하기 때문이다. 예술가의 독창적 스타일을 입고 태어난 앨범은 판에 박힌 디자인과도 차별화되지만, 일종의 '예술 작품'으로 간주되기 때문에 대중음악의 격조를 한 단계 높여주는 효과가 있다. 작가의 유명세가 크면 클수록 더욱 그렇다.

음반 구매자의 입장에서도 마찬가지다. 예술적 가치를 지닌 '아티스트 디자인' 앨범을 손에 넣음으로써 작품을 소장하는 기쁨을 누릴 수 있다. 물론 유일무이한 희소성 때문에 높은 가격으로 거래되는 '작품'과 대량생산되는 앨범 커버의 가치 차이는 엄연히 존재하겠지만 말이다.

CD를 케이스의 앞면이 보이도록 책꽂이나 책상 위에 올려두면 큰돈 들이지 않고 구입한 작은 소장품을 감상하는 재미가 있다. 게다가 록밴드와 아티스트와의 인간적 관계 그리고 서로의 작품 세계에 대한 분석이 교차되면서 귀로 듣고 눈으로 보는 즐거움이 배로 커진다. 아티스트가 디자인한 앨범 커버는 단순한 포장재가 아닌, 대중음악과 순수미술이 만나는 인터페이스인 것이다.

앨범 디자인에 숨어 있는 현대미술_____아티스트가 디자인한 앨범은 생각보다 많다. 그중 원조 격인 사례는 1965년 미국의 팝아티스트 앤디 워홀이 재킷 디자인은 물론 제작까지 맡은 〈벨벳 언더그라운드 & 니코The Velvet Underground & Nico〉 앨범이다. 하얀 바탕 위에 노란 바나나가 그려진 이 앨범의 오리지널 버전에는 "천천히 벗겨 보세요"라는 문구 옆의 화살표 부분을 벗겨내면 분홍색 속살이 드러난다. 에로틱한 상상력을 유발시키는 짓궂은 디자인이다.

잘 알려진 대로 워홀은 미술가였을 뿐 아니라 디자이너, 음악 프로듀서, 영화감독, 잡지 편집인 등 전방위적인 활동을 펼쳤다. 벨벳 언더그라운드(이하 벨벳)는 일찍부터 워홀의 작업실인 '팩토리Factory'에 드나들던 비트족 시인 루 리드Rou Reed 중심으로 조직된 아방가르드 밴드로서 예술적 동지인 앤디 워홀과 서로의 작업에 참여했다. 워홀은 벨벳에게 에로틱한 바나나를 선사했고, 벨벳은 영화, 음악, 무용이 어우러진 워홀의 멀티미디어 이벤트 'EPIThe Exploding Plastic Inevitable'(1966~1967)에서 환각적인 사운드를 제공했다.[30]

앤디 워홀
〈벨벳 언더그라운드 & 니코〉
앨범 커버
1966

비틀스의 〈렛 잇 비〉 앨범 커버.

이 시절 미국의 대중문화는 전 세계로 퍼져나가 폭발적인 호응을 얻고 있었다. 엉덩이를 흔드는 섹시한 춤으로 기성세대를 경악시킨 엘비스 프레슬리와 로큰롤은 영국에도 빠른 속도로 전파돼 젊은 세대의 삶의 태도와 스타일을 송두리째 바꿔놓았다. 영국의 록밴드 비틀스와 롤링스톤스는 이러한 미국 팝을 영국적으로 소화한 새 시대의 산물이었다. 당시의 영국 문화는 거스를 수 없이 막강한 미국 문화의 공세에 대한 수용과 저항 그리고 재창조의 과정을 통해 발전했다. 이러한 사실은 팝 음악뿐 아니라 팝아트라는 미술 영역에서도 마찬가지였다.

다시 블러의 〈베스트 오브〉를 살펴보자. 이 앨범의 커버는 영국 현대미술의 대표 주자인 줄리언 오피가 디자인했다. 4등분된 정사각형 프레임에 밴드 멤버 네 명의 얼굴이 각각 하나씩 그려져 있다. 아주 단순한 검은 선으로 얼굴 윤곽선을 그린 후 밝고 선명한 색으로 채운 이미지는 전형적인 오피 스타일이다. 단춧구멍 같은 눈, 선

하나로 이뤄진 입술이지만 한눈에 누구인지 알아볼 수 있을 정도로 모델의 특징을 잘 잡아냈다.

밴드 멤버들의 초상화로 이뤄진 앨범 디자인은 사실 독창적인 것은 아니다. 초상 앨범의 역사는 비틀스의 또 다른 명반 〈렛 잇 비 Let It Be〉(1970)로 거슬러 올라간다. 이 앨범은 특히 대중음악사에 한 획을 그은 비틀스가 각자 솔로 활동을 위해 해산하기 직전 만들어진 마지막 앨범이기 때문에 그 의미가 더욱 각별하다. 앞으로 더 이상 한자리에 설 수 없는 네 명이 사진 속에서나마 불멸의 4인조로 영원히 함께하기 때문이다. 이후에도 이러한 형식을 빌린 경우는 퀸Queen을 비롯해 U2, 고릴라즈Gorillaz 등이 있다. 특히 1982년에 발매된 퀸의 〈핫 스페이스Hot space〉는 윤곽선으로 이뤄진 간결한 스타일과 밝은 원색 구성이 블러의 베스트 앨범과 매우 비슷하다.

은근슬쩍 유사성을 띠는 정도라면 단순한 표절이나 모방이라 할 만하지만, 작가가 아예 노골적으로 '차용'한 경우에는 뭔가 깊은 뜻이 있는 법이다. 비틀스, 퀸, U2, 블러는 모두 기본적으로 보컬, 기타, 베이스, 드럼으로 이뤄진 '4인조' 밴드라는 공통점이 있다. 4명은 음반 재킷의 정방형 틀에 맞춰 구성하기 딱 알맞은 수다. 그러나 이러한 형식적 유사성만으로 차용의 근거를 주장하기에는 어쩐지 부족하다. 블러의 4인 초상화는 이런 의미로 해석할 수 있다. 비틀스로부터 시작돼 퀸으로 이어진 영국 대중음악의 큰 물줄기를 자신들이 이어간다는 일종의 자부심과 이전 세대 뮤지션에 대한 오마주hommage라고 말이다.

브릿팝과 yBa의 공통분모_____줄리언 오피는 1998년 국립현대미술관이 개최한 영국 현대미술전 이후 2008년 5월 한국에서 열린 첫 개인전과 2017년 수원 아이파크미술관 전시 등 수차례 우리나라를 다녀간 적이 있다. 훌쩍한 키에 말쑥한 외모로 영화배우 같은

분위기를 풍기는 그는 골드스미스 대학 출신이라는 학연 때문인지 종종 yBa 작가로 소개되기도 한다.

하지만 사실은 이들보다 6년 먼저 졸업한 선배로 나이도 그만큼 많다. 그는 졸업 직후인 1983년 런던의 유명 화랑 리슨 갤러리의 개인전에 초대돼 다가올 영파워의 서막을 알리기도 했다. 그의 행보가 후배 작가들에게 큰 자신감을 심어줬다는 점에서 오피가 yBa에 영향을 미친 것은 분명하다. 그러나 오피의 예술적 계보는 파격적인 주제와 소재를 사용한 후배 작가들보다는 그래픽적인 요소가 강한 팝아트 작가인 패트릭 콜필드Patrick Caulfield나 스승인 마이클 크레이그-마틴과 더 가깝다.

오피가 yBa 작가들과 학연으로 이어지듯, 블러와의 인연도 골드스미스 대학에서 시작된다. 앞서 보았듯 골드스미스 대학은 yBa를 비롯한 유명 미술가들의 모교로 유명하지만, 이미 1960년대 이후부터 걸출한 디자이너와 록 스타를 여럿 배출해왔다. 블러는 드러머 데이브 론트리Dave Rowntree를 제외한 멤버 3명 모두 오피와 같은 대학 출신으로, 이들의 음반 작업은 단순한 제작 의뢰가 아니라 우정과 이해의 결실이었다. 오피는 이 앨범 작업으로 2001년에 권위 있는 대중음악지《뮤직위크Music Week》가 선정한 최고의 음반 디자인상을 받았다. 이 작품의 원본은 런던 국립초상화박물관에 소장돼 있다.

오피와 음악계의 인연은 블러의 앨범으로 끝나지 않았다. 2005년 아일랜드 출신 그룹 U2의 '버티고 월드 투어Vertigo world tour'와 2008년 로열 오페라하우스에서 선보인 음악극 〈인프라Infra〉에서는 정처 없이 걸어가는 사람들의 모습을 담은 LED 스크린을 무대 위에 설치했다. 2006년에는 몽트뢰 재즈 페스티벌Montreaux Jazz Festival의 포스터를 제작했다. 50년 역사를 자랑하는 세계 최고의 음악제답게 포스터 역시 뛰어난 예술성으로 유명한데, 1980년대부터는

2008년 11월 영국 로열 오페라하우스에서 열린 음악극 〈인프라〉에서 세트 디자인을 맡은 오피의 작품.

아티스트에게도 디자인을 커미션하기 시작했다. 미국의 그라피티 아티스트 키스 해링 Keith Haring (1983), 프랑스의 조각가 니키 드 생팔 Niki de Saint Phalle (1984), 앤디 워홀 (1986) 또한 이 작업에 참여했으니, 오피는 아티스트 디자인 포스터의 오랜 전통을 이어받은 셈이다.

오피와 블러처럼 영국에서 대중음악과 순수미술의 관계는 단순히 인맥에만 한정된 것이 아니다. 브릿팝이 비틀스와 롤링스톤스 등의 사운드를 계승하는 동시에 펑크·뉴웨이브·모드·사이키델릭·프로그레시브 등 영국 록음악의 새로운 지류들을 섭렵하면서 음악의 폭을 확장시켰고, 얼터너티브에 머무르기보다 '스타'로 성공하고 싶은 욕망을 거리낌 없이 드러냈다는 사실을 떠올려보자. 이러한 정서와 태도는 yBa의 아트 스타들과도 거의 일치한다.

때문에 yBa와 브릿팝은 외모는 다르지만 유전자는 거의 동일한 이란성 쌍생아라고도 할 수 있다. 블러, 오아시스 Oasis, 펄프 Pulp 의 등장과 함께 1980년대 말부터 1990년대 중반까지 이어진 브릿팝의 전성기는 yBa가 출현한 시기이기도 하다. 이 두 개의 서로 다른 분야는 토니 블레어 전 총리가 외친 '쿨 브리타니아'의 총아로서 정책적 지원을 받았다는 공통점도 놓칠 수 없다. 1997년 취임식을 마친 블레어 총리가 문화예술 대표자들을 위해 개최한 파티에 기관장급의 인사들과 함께 거친 입담으로 악명 높은 오아시스의 멤버 노엘 갤러거를 초청했다는 사실도 기억할 만하다. yBa와 브릿팝은 90년대 들어서면서 성장세로 돌아선 영국의 경제력을 문화예술을 통해 가시화하려 했던 토니 블레어 정부의 후원에 힘입어 더욱 빛을 발할 수 있었던 것이다.

1990년대 영국의 문화적 상황은 비틀스가 등장하고 팝아트가 유행했던 1960년대와 흔히 비교된다. 1966년 시사지 《타임》은 런던을 중심으로 하는 영국 대중문화의 르네상스를 가리켜 '스윙잉 런던'이라 이름 붙인 바 있다. 젊은 기운으로 충만한 역동적인 도시라

는 의미를 담은 이 표현은 브릿팝과 yBa가 출현한 1990년대에 '런던 스윙스 백London Swings Back'이라는 문구로 부활했다. 이처럼 1960년대와 1990년대라는 시간대와 대중음악-현대미술의 관계는 서로 그물처럼 얽혀 있다.

팝 음악과 팝아트의 오랜 인연_____팝 음악과 인연을 맺었던 아티스트들을 좀 더 살펴보면, 역시 1960년대로 거슬러 올라간다. 당시의 앨범 커버 중 가장 유명한 작품으로는 피터 블레이크Peter Thomas Blake가 디자인한 〈서전 페퍼스 론리 하트 클럽 밴드〉(1967)를 꼽을 수 있다. 이 앨범은 1960년대를 음악적으로 표상하는 사이키델릭 사운드의 도래를 알리는 음반사의 이정표가 된 작품이다.

블레이크가 비틀스와 인연을 맺은 것은 앞서 소개한 바 있는 아트 딜러 로버트 프레이저Robert Fraser의 공이 크다. 프레이저는 평소 친분이 있던 비틀스의 새 음반 작업을 지켜보다가 이미 마무리된 애초의 디자인이 참신하지 않다며 폐기할 것을 권했다. 그러고 나서 추천한 인물이 자기 화랑의 전속 화가 블레이크였다. 열광적인 팝 음악 팬이었던 블레이크는 훗날 배우자가 된 미국 작가 잰 하워스Jan Howarth와 함께 곧바로 비틀스의 새 음반 디자인에 착수했다.

피터 블레이크는 우선 비틀스 멤버들이 좋아하는 인물들의 리스트를 작성했고, 이 인물들의 이미지를 수집해 실물 크기로 출력한 후 색을 입혀 종이 인형을 만들었다. 이 종이 인형을 마담 투소Madam Tussaud(유명인들의 모습을 실물처럼 만들어 전시하는 밀랍 인형관)에서 빌린 비틀스 멤버들의 밀랍상 주변에 세워놨다. 마치 공연을 마친 밴드 멤버들이 팬들과 꽃다발에 둘러싸여 축하받고 있는 장면처럼 연출한 것이다. 지금이라면 포토숍 같은 프로그램을 이용해 쉽고 간단하게 이미지를 편집할 수 있지만, 당시에는 하나하나 수작업으로 제작했기 때문에 일반 앨범보다 100배나 많은 비용이 들

피터 블레이크_비틀스의 〈서전 페퍼스 론리 하트 클럽 밴드〉 앨범 커버_1967
_카를 마르크스, 구스타프 융, 지크문트 프로이트 등의 사상가와 오스카 와일드,
에드거 앨런 포 등의 문필가, 아역배우 설리 템플과 할리우드 섹스 심벌 메이 웨스트,
롤링스톤스의 멤버들, 그리고 아르누보 일러스트레이터 오브리 비어즐리 등 70인의 얼굴이 실렸다.

어갔다. 그렇게 공을 쏟은 덕분에 이 앨범은 당시 그래미 시상식에서 최고 앨범 디자인상을 받았고, 블레이크의 이름은 비틀스와 함께 대중음악사에도 길이 남게됐다.

블레이크는 자신의 작품을 '팝 음악의 시각적 형식'으로 규정할 정도로 대중음악의 영향을 많이 받았다. 그는 비틀스 이후에도 밥 겔도프Bob Geldof가 아프리카 기아 난민을 돕기 위해 조직한 그룹 밴드 에이드Band Aid의 〈그들도 오늘이 크리스마스인지 알고 있을까?Do They Know It's Christmas?〉(1984)와 오아시스의 〈시계를 멈춰라Stop the Clock〉(2006)의 앨범을 디자인했다. 그뿐만 아니라, 2005년 리즈 대학 음대에 자신의 이름을 딴 뮤직 갤러리를 오픈했을 만큼 대단한 음악 편력을 과시하기도 했다. 이처럼 노년의 나이에도 미술과 대중음악을 넘나들며 열정적인 활동을 펼친 그의 이력은 젊은 시절 그린 한 편의 자화상에 이미 예고돼 있었다.

영국 팝아트의 대표작으로 손꼽히는 피터 블레이크의 〈배지를 단 자화상Self-Portrait with Badges〉(1961)은 의상과 소품부터 대중문화에 대한 암시가 물씬 풍긴다. 그림 속에서 작가는 팝 스타가 그려진 배지를 가슴 가득 단 채 자신이 열렬한 팬임을 자랑스럽게 드러내고 있다. 그런데 이 작품에는 의외의 사실이 한 가지 숨겨져 있다. 거

피터 블레이크가 디자인한
밴드 에이드(왼쪽)와
오아시스 앨범 커버.

토머스 게인즈버러
푸른 옷의 소년
1770년경
부유한 사업가의 부탁으로
그의 11세 아들을 그린
초상화로 게인즈버러의
대표작으로 손꼽힌다.

칠고 투박한 느낌이 드는 이 그림이 사실 18세기 영국의 대표 화가인 토머스 게인즈버러Thomas Gainsborough의 고전적 초상화 〈푸른 옷의 소년The Blue Boy〉을 패러디했다는 사실이다.

푸른 옷 색깔이며 왼손을 주머니에 꽂고 왼발을 내밀고 있는 자태, 그리고 오른손에 무언가 쥐고 있는 모습에서 노골적 차용의 흔적이 역력하게 드러난다. 그런데 블레이크의 자화상은 부잣집 도련님의 우아하고 그윽한 푸른빛의 실크 의상 대신 당시 미국의 젊은 노동자계급이 즐기던 청 재킷과 청바지를 입고 있다. 또한 깃털이 달린 고급 챙모자 대신 로큰롤의 황제 엘비스의 얼굴이 표지에 실린 잡지를 들고 있고, 리본이 달린 가죽구두 대신 컨버스 운동화를 신고 있다. 게다가 게인즈버러의 세련된 화풍과 대조를 이루는 어눌한 붓질과 평면적 표현은 두 그림 사이의 간극을 더욱 벌려놓는다.

이 그림을 통해 블레이크가 표상하고 있는 자신의 이미지는 고상한 엘리트로서의 예술가와는 거리가 한참 멀다. 오히려 당시만 해도 저급한 것으로 치부되던 대중문화의 아이콘을 통해 자신이 속한 노동계급의 정체성을 드러내는 솔직하고 당찬 신세대 예술가의 모습을 보여주고 있다. 2006년 한 인터뷰에서 그는 자신이 팝아트라는 새로운 장르를 시작하게 된 계기를 이렇게 설명했다. "학교에서는 선생님들에게서 고급예술과 고전음악을 배우고, 집에 오면 클럽에 가거나 축구 경기를 하거나 식구들과 함께 뒹굴면서 지냈지요 (…) 이렇게 학교생활과 가정생활 간의 괴리가 팝아트를 만들어낸 겁니다."[31] 즉, 아티스트로서 입문한 고급문화의 영역에 자신이 속한 노동자계급의 정서와 내용을 담아내려고 하다 보니 자연스럽게 팝아트로 발전했다는 것이다.

영국이나 미국이나 팝아트가 탄생한 배경과 시기는 거의 유사하다. "부자나 가난한 자나 똑같은 물건을 소비하는 전통"을 세운 미

피터 블레이크_배지를 단 자화상_1961_보드에 아크릴

국의 자본주의적 민주주의 즉, 대량 소비문화에 열광한 앤디 워홀과 폭발적인 하위문화의 힘에 매료된 블레이크는 고급예술과 대중문화의 경계를 허물었다는 점에서 서로 통한다. 물론 형식이나 방법적인 차이는 존재한다. 블레이크가 콜라주를 도입하면서도 전통적인 회화를 끝까지 고수한 반면, 워홀은 이를 버리고 실크스크린이라는 기계적인 방식을 택했기 때문이다. 이러한 차이에도 불구하고, 이들 사이에서 미국 팝아트와 영국 팝아트 사이를 가로지르는 보편적인 시대적 감성을 발견할 수 있다.

미국과 영국의 팝아티스트들은 이러한 공통점 때문에 '원조' 타이틀을 놓고 신경전을 벌이는 일도 종종 있었다. 일례로 블레이크는 1960년대 미국의 한 그룹전에 초대됐다가 현지 평론가들에게서 미국 팝아트를 흉내 내는 삼류 화가로 치부되는 굴욕을 경험했다. 이로 인해 깊은 마음의 상처를 입은 그는 한동안 미국의 전시 초청을 일절 거부하기도 했다.[32]

2007년 테이트 리버풀에서 열린 좌담회에서 트레이시 에민은 블레이크에게 숙명의 라이벌 앤디 워홀과의 관계에 대해 단도직입적으로 물었다. 이때 블레이크는 우연히 뉴욕의 한 중국 식당에서 마주친 워홀이 먼저 합석을 청했을 때 일언지하에 거절했던 오래된 사건을 회상했다. 워홀의 '브릴로 박스Brillo Box' 보다 2년이나 앞서 성냥갑을 그린 자신이 미국에서는 도리어 워홀을 베끼는 아류로 취급되고 있는 사실에 심기가 매우 불편했기 때문이다.[33]

비틀스의 앨범을 디자인한 아티스트는 블레이크만이 아니다. 흔히 '화이트 앨범White Album'(1968)으로 불리는 비틀스의 아홉 번째 정규 앨범 〈더 비틀스〉를 디자인한 것은 IG의 멤버였던 리처드 해밀턴이다. 다소 키치적이고 컬러풀한 블레이크의 작품에 비하면 극히 단순한 디자인이 대비를 이룬다. 이 앨범의 오리지널 버전에는 하얀 백지 중간쯤 비틀스의 이름이 엠보싱으로 새겨지고 구석에

일련번호가 찍혀 있다. 대량생산된 제품에 한정판으로 제작된 작품처럼 에디션 넘버를 새겨 넣어 마치 소장 가치가 있는 예술 작품처럼 보인다. 사실 이렇게 참신하고 위트 있는 디자인 아이디어는 당시 미술계에 새롭게 떠오르던 미니멀리즘과 개념미술을 슬쩍 모방한 것이다.

팝아트의 원조와 IG_____ 리처드 해밀턴은 에두아르도 파올로치와 더불어 1960년대 작가들이 활동 영역을 전방위적으로 넓힐 수 있도록 길을 열어준 IG에 가장 적극적으로 참여했던 작가다. 1955년에는 ICA에서 《인간·기계·움직임 Man·Machine·Motion》이라는 제목으로 광고 디스플레이 방식을 도입한 혁신적인 전시를 기획하는 등 대중문화, 그래픽디자인, 순수회화의 영역을 넘나들며 변화무쌍한 작업을 펼쳤다. 미술사에서 '최초의 팝아트' 작품으로 기록된 〈오늘날 가정을 이토록 색다르고 멋지게 만드는 것은 무엇인가?〉라는 긴 제목의 콜라주는 해밀턴이 IG를 통해 추구했던 진보적 비전이 고스란히 담긴 작품이다.

이 작품은 가로와 세로가 각각 25센티미터 정도밖에 되지 않는 소품이다. 게다가 대중지에서 찾아낸 이미지를 이리저리 오려 붙여 만든 콜라주로서 한눈에 특별한 기교나 심오한 철학은 찾아볼 수 없다. '팝'이라 쓰인 막대 사탕을 들고 있는 근육질의 보디빌더와 햄 통조림을 앞에 두고 반나체의 여성이 진공청소기, 가정용 전축, 포드 자동차 로고 등 당시 대량 보급되기 시작한 최첨단 제품에 둘러싸여 황홀한 표정을 짓고 있다. 벽면에는 최초의 성인 만화 표지가, 창밖에는 최초의 유성영화 간판이, 천장에는 우주시대를 암시하는 지구의 위성사진으로 가득 차 있다. 이것들은 작가가 과거와 오늘을 차별화하는 여러 가지 요소(영화, 만화, 자동차, 통조림, 섹시한 육체, 가전제품, TV, 광고, 오디오 등)를 노트에 적은 후 그 목록대

로 기존의 이미지를 수집해 한 화면 위에 조합한 것이다. 그런 단순함에도 불구하고 이는 최초의 팝아트 작품이자 미국이 이끌어온 20세기 중반 미술사에 영국의 존재를 각인시킨 하나의 예외적 존재로서 기억되고 있다.

이 작품이 팝아트의 핵심 요소인 대중문화에 대한 해밀턴과 IG의 관점을 어떻게 반영하고 있는지 살펴보자. 우선 서로 상관없는 별개의 이미지를 충돌시켜 전혀 새로운 제3의 의미를 도출시키는 것이 콜라주의 진정한 목적이라는 점을 염두해야 한다. 그렇다면 이 작품이 광고 이미지를 나열해 소비사회를 나르시시즘적으로 찬양하기보다, 물질만능의 자본주의 풍토를 희화한 일종의 풍자라는 해석이 가능하다. 광고 문구처럼 과장된 감탄사로 이뤄진 제목에서 풍기는 역설적인 느낌도 간과할 수 없다. 하지만 당시 IG의 회원들이 "사회 저항적인 입장은 낡은 것"[34]으로 여겼다는 점을 기억한다면 이 작품이 자본주의에 대한 맹목적인 불신에서 비롯됐다고

리처드 해밀턴이 디자인한 비틀스의 〈더 비틀스〉 앨범 커버(1968). _미니멀리즘 작품처럼 텅 빈 백지에 비틀스의 이름만 적혀 있는 디자인이다. 오리지널 앨범은 The BEATLES 부분이 엠보싱으로 처리됐고, 귀퉁이에는 일련번호가 찍혀 있다. 일명 '화이트 앨범'으로 불린다.

The BEATLES

리처드 해밀턴_오늘날 가정을 이토록 색다르고 멋지게 만드는 것은 무엇인가?_1956_종이에 콜라주_26×25cm
_운동기구처럼 막대 사탕을 들고 있는 근육질의 남성과 반나체로 어색한 포즈를 취한 여성이 현대적 삶에 도취된 듯한
표정을 짓고 있다. 할리우드 영화의 간판, 코믹 스트립, 자동차 회사의 로고, 광고 이미지가 부유하는 집 안팎의 공간을
오디오와 진공청소기의 소음이 채우고 있다. 인류의 미래에 대한 순진한 낙관론을 대변하는 듯한 달 표면이 천장에 보이고,
당신들이 꿈꾸는 미래도 언젠가 과거가 될 것이라는 진리를 말해주는 듯한 빅토리아 시대 신사의 초상이 벽에 걸려 있다.

보기도 힘들다.

이처럼 IG를 비롯한 영국의 진보적 작가들은 대중문화와 소비 사회의 양가성을 예술을 통해 거리를 두고 객관적으로 바라보려고 노력했다. 해밀턴의 작품에서 자신을 둘러싼 낯선 문명을 묵묵히 지켜보고 있는 빛바랜 흑백사진 속 빅토리아 시대의 신사처럼 말이다.

이 작품은 해밀턴이 1956년 화이트채플 갤러리에서 열린 《이것이 내일이다》전의 도록과 포스터 이미지를 위해 제작한 것이다. 이 전시는 전후 영국에서 탄생한 미술운동의 가장 중요한 성과로 손꼽히는 IG의 다제간 연구와 창작 결과를 집대성한 이벤트로서, 2~4명씩 자발적으로 구성된 12개의 그룹이 각자의 공간을 자유롭게 채워나갔다.

여기에는 어떤 통일된 원칙이나 규칙도 없었다. 이 때문에 실험 정신을 공유한 다양한 배경의 작가들이 좌충우돌하며 각기 다른 색채를 펼칠 수 있었다. 건축과 조각의 협업 가능성을 실험한 공간 설치 작업부터 커뮤니케이션 이론에 근간을 둔 작업까지 모두 제각각이었지만, 모두 현대사회의 새로운 환경을 다양한 방식으로 반영했다. 또한 당시 화제의 영화 〈금단의 행성 Forbidden Planet〉에 출연한 로봇 '로비 Robbie'를 개막식에 초청해 SF 영화와 회화적 상상력이 어우러진 미래의 감수성을 시전하기도 했다.

이 전시를 계기로 IG는 '팝아트의 원조'로 알려지게 됐다. 말 그대로 '팝 pop' 즉, 대중문화와 '아트 art' 즉, 순수예술의 합성어인 '팝아트'라는 역설적인 용어는 IG의 활동을 가장 집약적으로 보여준다. 이 용어는 IG에서 작가들과 함께 활동했던 미술평론가 로렌스 앨러웨이 Lawrence Alloway가 처음 사용했다고 전해진다. 그는 1950년대 후반 ICA의 부원장으로 활동하다가 1961년 미국으로 건너가 뉴욕 구겐하임 미술관에서 큐레이터로 활동했다. IG 출신인 그가 당

1956년 화이트채플 갤러리
에서 열린 IG의 《이것이 내일
이다》 전시 장면. SF 영화
〈금단의 행성〉의 한 장면을
확대한 모습이 보이고, 전시
오프닝에서는 영화에 나온
로봇이 실제로 등장해
관객들의 인기를 모았다.

시 현대미술의 심장부인 뉴욕에서 리히텐슈타인Roy F. Lichtenstein, 올
덴버그Claes Oldenburg, 워홀 등 쟁쟁한 미국 팝아트를 키워낸 주인공
이라는 사실은 영국 팝아트의 '원조설'을 설득력 있게 뒷받침해준
다.

　그러나 다른 IG 회원들의 의견은 사뭇 다르다. 자신들은 새로운
시각 환경과 예술 사이의 미래적 전망을 탐구했지만, 미국의 팝아
트는 무비판적으로 대중문화의 이미지를 차용한 패스티시Pastiche에
불과하다는 것이다. 따라서 이들은 미국의 팝아트를 IG의 활동과
무관하게 독자적으로 전개된 미술사적 흐름이라고 평가하기도 한
다.[35] 그럼에도 불구하고, 그들이 고급예술과 대중문화 사이의 경

계를 허물고 예술에 대한 인식과 태도를 바꿈으로써 팝아트를 향한 길을 터준 것만은 부인할 수 없는 사실이다.

이처럼 단순명료하면서도 풍부한 의미를 담고 있는 영국의 팝아트는 순수미술과 대중문화 뿐 아니라 미국과 영국 그리고 신구세대 간의 복잡다단한 역학 관계를 읽을 수 있는 살아 있는 레퍼런스라고 할 만하다. 새로운 환경에 대한 예술적 반응으로 영국과 미국에서 거의 동시에 팝아트가 발생한 이 시기부터 영국은 미국 문화의 일방적인 공세에서 서서히 벗어나기 시작했다. 이와 동시에 영국에서는 두 문화 간의 상호작용도 본격적으로 이뤄졌다.

문화적 전통이 미약한 미국은 자신들이 선망해온 영국을 새로운 대중문화로 사로잡았다. 그리고 영국은 미국 대중문화를 밑거름 삼아 IG를 탄생시켰고, 이는 다시 미국의 팝아트로 이어졌다. 마치 미국의 로큰롤이 탄생시킨 영국 밴드 비틀스가 다시 미국 대륙을 뒤흔들었던 것처럼 말이다.

줄리언 오피_레이스 블라우스를 입은 클레어_2008_LCD 스크린

회화적 재현에 관한 두 가지 태도

줄리언 오피 Julian Opie

1958
julianopie.com

게리 흄 Gary Hume

1962

죽은 동물에서부터 쓰레기 더미까지 파격적인 재료와 선정적인 소재로 시각적 충격을 던진 yBa의 시끌벅적한 소동 속에서도 미술의 기본 재료인 사각 캔버스는 꾸준히 사랑을 받아왔다. 오히려 화려한 미디어 플레이로 이목을 끄는 아트 스타보다는 작업실에서 묵묵히 창작에 몰두하는 전통적인 작가에게 더 큰 매력이 느껴지는 것도 사실이다.

yBa라는 그룹과 직간접적으로 연관을 맺으면서도 '회화적 재현'이라는 오래된 미술 개념을 작업의 근간으로 삼고 있는 줄리언 오피와 게리 흄이 영국 현대 회화에 있어서 가장 성공적인 작가로 사랑받는 이유도 여기에 있다.

줄리언 오피와 게리 흄 모두 골드스미스 대학 출신으로. 오피는 yBa보다 6년 정도 앞서 수학했고. 흄은 데이미언 허스트와 동기생으로 《프리즈》전에 참여하기도 했다. 두 작가 모두 다양한 매체를 두루 섭렵하되 기본적으로 '회화'에 뿌리를 두고 있다는 공통점이 있다. 직사각형 캔버스에는 인물과 풍경처럼 지극히 전통적인 내용을 채운다.

그렇다고 이들의 그림이 보수적인가? 전혀 아니다. 이들은 르네상스 이후 서양미술사가 고민해온 회화적 본질 즉, 재현의 문제를 출발점으로 삼으면서도 그 접근 방식과 표현의 결과에는 매우 현대적 미감과 기술을 담기 때문이다. 이런 의미에서 두 사람의 작품은 스승인 크레이그-마틴의 예술적 계보를 가장 직접적으로 잇는다고 볼 수 있다.

줄리언 오피 하면 우선 사치의 첫 번째 갤러리(세인트존스우드에 위치했었다) 마당에 놓여 있던 실물 크기의 빨간 소방차가 떠오른다. 마치 나무 블록을 깎아 만든 장난감처럼 천진난만한 모습으로 관람객을 맞이하던 그 작품을 볼 때마다 작가는 어린 시절의 단순함을 그리워하는 '키덜트kidult'임이 분명하다고 단정하곤 했다.

하지만 오피가 작품 속에서 추구하는 단순성은 너무나 빠르게 쏟아지는 정보와 강렬한 감각적 자극 속에 살아가는 현대인이 대상을 인식하는 방식

줄리언 오피_터널.1._2016_태피스트리_220×390 cm

을 회화에 적용한 결과다. 때문에 그의 이미지는 일상생활 구석구석에서 발견할 수 있는 시각 기호와 비슷한 모습으로 축약된다. 화장실을 표시하는 동그라미와 삼각형처럼 말이다.

블러의 초상 앨범 디자인에서 볼 수 있었듯 오피의 작품은 컴퓨터를 이용해 모델의 사진과 단순한 도형을 합성해 디테일을 제거하는 작업으로 시작된다. 그는 직접 촬영하거나 여러 가지 소스에서 수집한 인물의 이미시를 컴퓨터를 이용해 몇 개의 도형과 선으로 단순화시킨다. 얼굴만 그리는 경우는 눈과 콧구멍은 점, 입술은 선으로 나타내고, 전신을 그리는 경우는 머리를 동그라미 하나로 표현하기도 한다. 중요한 것은 마지막 작업이다. 이렇게 단순화

한 모습에 그 사람 고유의 특징을 남기기 위해 입술선, 헤어스타일, 액세서리 등 아주 작은 요소를 미세하게 다듬어서 완성하는 것이다.

인물뿐 아니라 풍경도 마찬가지다. 강, 바다, 들판, 산과 같은 자연은 단지 몇 개의 선과 색면으로 구성하고, 도시 풍경은 정방형 구조물에 빌딩과 사람, 자동차 등을 부분적으로 아주 단순하게 그려 넣는다. 오피는 숨 가쁘게 살아가는 현대인의 의식 속 찰나로 머무는 일상의 풍경을 단순 명쾌하게 포착해낸다.

이렇게 탄생한 이미지는 캔버스와 물감, 조각 같은 전통 매체뿐 아니라 LED나 플라스마 같은 첨단 매체에 담겨지기도 한다. 특히, 현란한 LED 간판에

줄리언 오피_담배를 피우는 루스 4_2006_스크린프린트(왼쪽) | 담배를 든 루스 4_2005_람다프린트

줄리언 오피_군중_2009_LED
_서울역 맞은편에 위치한 서울스퀘어 건물 4층부터 23층까지 뒤덮고 있는 세계 최대 미디어 파사드를 위한 동영상.

매료된 그는 2000년 전후부터 시작한 애니메이션 작업을 통해 단순하지만 리얼한 움직임을 표현한다. 플라스마의 정지화면 속에 만화처럼 단순한 이미지로 고정된 인물이 긴 시차를 두고 눈만 깜빡거리거나 정지된 풍경 속에서 나뭇가지가 바람에 아주 살짝 흔들리는 장면은 정중동의 미학을 연출해 시선을 사로잡는다.

17세기 유럽 화가들의 그림 여러 점을 소장한 오피에게 고전은 영원한 영감의 원천이자 실험 대상이다. 오피가 LED나 플라스마 같은 첨단 매체를 사용하는 것도 새로운 테크놀로지에 대한 관심이 아

니라 회화의 기본 요소인 '사각 틀'의 매력을 지녔기 때문이라는 점이 흥미롭다. 오피가 초창기에 몰두했던, 입체와 평면의 구분이 모호한 오브제 작업도 이러한 맥락에서 비롯된 것이다.

오피의 작품이 우리나라와 일본에서 특히 많은 사랑을 받는 이유는 컴퓨터가 만들어낸 지극히 단순한 그래픽적인 이미지에 산수와 인물의 정수를 담아냈기 때문이다. 물리적으로 제한된 평면과 최소한의 조형 요소를 무한히 펼치는 재현의 힘이야말로 그의 작품이 가진 가장 큰 매력이다.

게리 흄_네 개의 문_1989-90_네 개의 패널에 유광페인트

오피의 작업이 현대인의 감각적 인식을 기하학적 형태로 도식화하면서도 풍경과 인물 나름대로의 '리얼리티'를 추구한다면, 흄의 작업은 그 접근 방식이 유사하지만, 정반대의 결과를 가져온다. 기존의 이미지를 단순화하는 것이 최종적으로 무언가를 지시하는 기호가 아니라 그 자체가 하나의 오브제로 인식되기 때문이다. 또한 검은 윤곽선으로 형태를 규정하는 오피와는 달리 흄의 그림에서 지배적 요소는 '색면'이다.

《프리즈》에서 처음 선보인 초기작 〈도어 페인팅 Door Painting〉을 살펴보자. 이 그림은 원이나 사각형 같은 도형으로 이뤄진 데다가 알루미늄판 위에 가정용 도료로 채색돼 있어 얼핏 기하학적 추상화나 미니멀리스트 작품처럼 보인다. 그러나 제목이 암시하는 것처럼, 이 그림은 병원 응급실의 스윙도

어에서 영감을 얻은 것이다. 이와 같이 현실 속의 사물에서 출발해 재현의 흔적을 지우고 물감으로 이뤄진 색면만 남기는 것이 흄의 작업 스타일이다.

흄은 점차 인물을 그리기 시작했는데, 이 역시 인물의 특성을 중시하는 일반적인 초상화와는 거리가 멀다. 예를 들면, 대중의 기억 저편으로 사라져버린 한 이류 연예인의 이름을 제목으로 내세우고 있는 〈토니 블랙번 Tony Blackburn〉(2000)의 경우는 뜬금없이 클로버 잎 비슷한 형상이 화면을 가득 채우고 있다.

생과 사를 가르는 응급실의 급박한 경험은 제거해버리고 무표정한 문짝의 형태만 남긴 〈도어 페인팅〉처럼 〈토니 블랙번〉에서도 헤어진 애인을 찾기 위해 방송 DJ가 됐다는 주인공의 특이한 사연이나 '이류' 인생에 대한 처연한 동정심은 철저히 감추고

게리 흄
토니 블랙번
1993
패널 위에 유광 페인트
193×137cm

수수께끼 같은 색면만 던져놓았다. 이처럼 그의 작품은 일상의 경험과 감정에서 비롯됐음에도 대상과의 은밀한 교감은 추상적 이미지 속에 슬쩍 존재를 감춘다.

컴퓨터로 작업하는 크레이그-마틴이나 오피와는 달리, 흄은 지극히 아날로그적인 방식으로 작업한다. 우선 헌책방에서 구입한 잡지나 책을 뒤적여 이미지를 골라낸 후, 마커를 사용해 그 윤곽선을 아세테이트판에 옮겨 그린다. 그런 다음 벽면 위에 이미지를 프로젝터로 투사해 확대하거나 각도에 변화를 주면서 마음에 드는 이미지를 '찾아'낸다. 마지막으로 적당한 사이즈의 알루미늄 패널을 주문해 선을 옮겨 그린 후 유화물감이 아닌 작가의 터치를 남기지 않는 가정용 페인트로 채색한다.

게리 흄_눈사람의 등_1998_청동에 채색_302×210×110cm

게리 흄
모유 가득
2005
대리석과 납
246×185cm

흄은 2006년에 《동굴 그림》이라는 전시에서 색면을 칠하는 대신 돌판을 짜 맞춘 새로운 작품을 선보이기도 했다. 그가 대리석 같은 돌을 재료로 선택한 이유는 바로 가정용 페인트의 반질반질한 광택과 유사한 느낌을 주기 때문이다. 이와 더불어 입체이면서도 평면적인 '완벽한 형태'라는 이유로 눈사람 모티프를 즐겨 다루기도 한다. 이러한 점에만 집중하면 흄을 형식주의자라고 단정하기 쉽다.

그러나 그의 예술에는 yBa 작가들처럼 지극히 세속적인 이미지의 흔적과 더불어 "재료 자체에 내재한 형상을 발견하고 꺼낼 뿐"이라는 미켈란젤로의 신비주의적 작업 태도와 추상회화의 순수 미학이 뒤죽박죽 공존한다. 어쩌면 평면과 입체, 구상과 추상, 내밀한 감정과 차가운 조형성이라는 서로 다른 요소가 두루뭉술하게 녹아들어 있는 절충적인 태도에서 오히려 새로움을 발견할 수 있을지 모르겠다.

르네상스 미술가들의 예술과 삶을 진지하게 연구하기도 했던 흄은 모두가 예술을 통해 무언가를 발언하고 새로운 태도를 개진하고 있을 때 한물간 회화 작업을 하는 것이 쉬운 일은 아니었다고 회상한다. 《프리즈》 전으로 데뷔할 당시 평론가들 역시 yBa의 선풍에 어울리지 않는 단순한 그림을 고수해온 흄을 가장 먼저 사라질 작가로 손꼽았다. 하지만 최근 들어 회화에 대한 개념과 인식을 새롭게 하며 독자적인 언어를 개발하고 있다는 점에서 그의 작품은 다시 주목받고 있다.

7장

브리타니아 vs 아메리카나

경전철과 시티 그룹의 건물이 보이는 카나리 워프의 모습.
도크랜드 재개발 후 시티 지역에 이어 세계 금융의 중심지가 되면서 '런던 속의 미국'으로 불린다.

_____공장 컨베이어벨트를 연상시키는 대형 에스컬레이터. 한 손에는 서류 가방 다른 손에는 테이크아웃 커피를 든 채 바삐 오르내리는 사람들. 거대한 유리지붕을 통해 햇살이 쏟아지는 지하 광장……. 런던 최대·최고의 시설을 자랑하는 카나리 워프 지하철역 풍경이다.

런던을 북서에서 남동으로 잇는 주빌리 라인Jubilee Line의 남쪽, 아일 오브 독스Isle of Dogs에 위치한 카나리 워프는 지하철역부터 유별나다. 런던의 관문인 히스로Heathrow 공항보다 많은 유동 인구를 소화해야 하기 때문에 규모가 방대한 것은 물론이고, 깔끔하고 세련된 분위기가 런던의 다른 역과는 비교가 되지 않는다.

이 역은 런던 시청과 밀레니엄 브리지Millenium Bridge 등 21세기 런던의 새로운 건축적 랜드마크를 디자인한 하이테크 건축의 대가 노먼 포스터Norman Foster 경의 작품이다. 2000년 뉴 밀레니엄을 맞아 개통된 이 역은 그 자체로도 볼만한 구경거리지만, 지상으로 올라가 보게 될 또 하나의 놀라운 풍경을 예고하는 전주곡에 불과하다.

포스터 경의 주무기인 강철 빔과 유리로 이뤄진 돔형 출입구를 지나 광장으로 나오면 '과연 여기가 런던인가' 하는 의심이 들 만큼 전혀 다른 신세계가 펼쳐진다. 대부분이 초현대식 블록형 빌딩인데, 그중 시티그룹 센터와 나란히 서 있는 3개의 건물은 높이가 200미터 이상으로, 2012년 서더크 지역에 309미터의 더 샤드The Shard가 완공되기 전까지는 런던에서 가장 높았다. 주변을 둘러보면 크레디트 스위스, HSBC 등 세계적인 금융회사를 비롯해 변호사·회계사·언론사 사무실 그리고 시크한 레스토랑과 숍이 즐비하다.

한때는 세계에서 가장 번성한 부두였지만 1970년대 이후 줄곧 버려져 있던 카나리 워프가 이렇게 초현대적 풍경을 연출하게 된 것은 1980년대 말부터 시작된 도크랜드 재개발사업 때문이다. 영국 정부는 전통적인 금융산업의 중심지였던 인근의 시티The City 지

역이 과포화 상태에 이르자, 전략적으로 이곳을 새로운 금융 타운
으로 개발했다. 2000년대 들어서면서 카나리 워프는 이미 뉴욕 월
가에 버금가는 세계 경제의 중심지로 우뚝 섰다.

　사람들은 이곳을 '런던에서 가장 런던답지 않은 곳' 또는 '런던
속의 미국'이라 부른다. 뉴욕 맨해튼을 방불케 하는 마천루는 물론,
1980년대 이후 신자유주의가 뿌리내리면서 급속히 진행된 미국식
자본주의화가 일상의 곳곳에서 드러나기 때문이다. 광장에서 바라
본 건물 벽면의 대형 전광판은 끊임없이 세계 주식시장의 현황을
알리고, 다국적 기업의 사무실은 밤늦도록 불이 꺼질 줄 모른다. 이
처럼 카나리 워프는 대처리즘을 바탕으로 다시 일어선 영국의 경
제 성장과 현대화의 한 단면을 보여주는 곳이다.

'영국적' 현대미술로 홀로서기_____영국에서 '미국적'이라는 말은 묘하게도 부정적인 뉘앙스를 풍긴다. 따라서 카나리 워프가 '런던에서 가장 미국적인 곳'이라는 말은 인간적 품위가 결여된 채 물질만능주의가 판치는 천박한 곳이라는 의미로 해석될 수도 있다.

1986년 영국 금융계의 '빅뱅' 즉, 런던 증권시장 개방 이후 영국 기업들은 줄줄이 미국 거대 자본에 매각됨에 따라 영국 사회는 미국의 영향에서 자유로울 수 없게 됐다. 현재 이곳 사무실의 거의 절반을 미국 기업이 점유하고 있다는 사실과 미국산 커피숍인 스타벅스가 뉴욕보다 런던에 더 많다는 사실이 시사하는 바는 분명하다. 많은 영국인은 이러한 변화를 통해 자신들이 겪고 있는 글로벌화가 곧 '미국화'에 다름 아니라는 사실을 인식하고 또 경계하고 있다.

영국 청년 작가 즉, yBa가 1980년대 대처리즘의 산물이라는 것은 이미 살펴봤다. 이는 곧 yBa가 '영국 미술계가 미국화된 결과물'

1980년대 이후 재개발로 초고층빌딩이 들어선 카나리 워프에는 공공미술작품이 곳곳에 설치돼 있다.

토니 크랙_카누_1982_기름통 등 혼합 재료

이라는 뜻도 된다. 런던 아트신에 만연한 시장지향적 성향은 이미 뉴욕을 앞지른다. 작가 자신이 전속 딜러를 포함한 컨소시엄Consortium을 구성해 자기 작품을 사들임으로써 현대미술 사상 최고 판매 기록을 수립했다는 '의혹'을 사고 있는 데이미언 허스트의 경우만 해도 그렇다. 해골에 8,601개의 다이아몬드를 박아 넣어 만든 〈신의 사랑을 위하여For the Love of God〉(2007)는 돈의 숭배가 어느 정도까지 달했는지 상징하는 아이콘이 됐다. 그의 영악한 장사 수완은 아트 비즈니스 영역에서 미국 작가 앤디 워홀이나 제프 쿤스를 능가한다는 평가를 받는다.

정치적 브랜드네임이라는 일부의 비판에도 불구하고 yBa라는 명칭이 1990년대 말까지 국제적으로 유효하게 통용된 것은 미국이라는 막강한 존재를 의식했기 때문이다. 현대미술에서 거의 존재감이 없었던 영국은 과거 맬컴 몰리나 데이비드 호크니David Hockney 같은 세계적인 작가를 배출하기도 했지만, 이들은 곧바로 미국으로 터전을 옮기고 뉴욕 시장에 흡수돼 '미국 작가'로 받아들여졌다. 따라서 블랙홀 같은 위력을 지닌 미국 미술계에 재능 있는 작가들을 빼앗기지 않고, 이들을 영국 사회의 틀 안에서 창조산업의 기반으로 키우기 위해 '영국산'이라는 라벨이 필요했던 것이다.

사실 미국화에 대한 의식과 경계의 반대급부로 '영국산British'이라는 수식어가 붙었던 작가군이 yBa 이전에도 있었다. yBa만큼 성공적이지는 않았지만, 영국에서 미국화가 본격화되기 시작하던 무렵에 나타난 '새로운 영국 조각New British Sculpture'이 그것이다. 물론 이 명칭도 '영국 청년 작가' 못지않게 포괄적이고 애매모호하지만, 대략 1980년대 초 새로운 재료나 작업 방식을 통해 매스mass, 즉 부피감을 중시하는 전통 조각의 개념을 깨뜨린 당시 젊은 조각가들의 작품을 느슨하게 아우르는 말이다. 산업 재료나 폐품을 이용한 오브제 조각의 토니 크랙Tony cragg과 리처드 웬트워스Richard Wentworth,

거울처럼 반사되는 스테인리스 스틸을 이용해 초월적 세계로 이끄는 애니시 카푸어, 자신의 신체를 직접 캐스팅한 앤터니 곰리 등이 여기에 포함된다.

한편, 1980년대는 이탈리아와 독일 등 서유럽 국가에서 새로운 표현주의 계열의 구상미술이 급부상하던 시기였다. 1980년 로열 아카데미가 기획한 《회화의 새로운 정신New Spirit in Painting》전에 참여한 작가 38명 중 4분의 1만이 미국 출신이었고, 나머지는 유럽 작가들이라는 사실은 영국 작가들에게 큰 의미가 있었다. 미국이 세계 미술계의 전부가 아니라는 것, 또 유럽에 속한 자신들도 국제적인 작가가 될 수 있다는 가능성을 확인할 수 있었던 것이다.

이러한 시기에 등장한 '새로운 영국 조각' 역시 '영국 청년 작가'와 마찬가지로 이전 세대와 차별화되는 새로운 차원의 영국적 정체성을 강조했다. 여기에는 자신들의 예술이 외부의 영향을 독창적으로 소화해낸 자생적인 문화의 산물이라는 암시가 짙게 깔려있었다. 자기의 예술 세계와 직접적인 상관도 없는 영국성을 굳이 강조했던 것은 그만큼 오랫동안 미국 문화의 소비국에 머물러왔던 과거를 강하게 의식하고 있다는 사실을 반증한다.

영국 미술을 뒤흔든 '아메리칸 인베이전'_____여기에 한 가지 역설이 있다. 이렇게 국적을 앞세워 미국 시장에 도전장을 내민 영국의 문화마케팅 전략 역시 미국에게 배웠다는 사실이다. 그 뿌리는 미국이 정치·군사·경제에 이어 문화예술에서도 세계 최고의 자리로 도약하던 1950년대로 거슬러 올라간다. 당시 미국의 상황을 잠시 살펴보자.

세계대전의 전화를 피해 미국으로 망명한 유럽 작가들은 이렇다 할 활동이 없던 신대륙의 미술계에 창조적 자극이 됐다. 당시까지 건조하고 밋밋한 사실주의 화풍이 지배적이었던 뉴욕 화단에 추상

미술을 비롯한 유럽의 새로운 미술은 그야말로 신선한 충격이었다. 이런 새로운 환경에서 태어난 것이 미국 최초의 아방가르드인 '추상표현주의'였다.

캔버스의 크기에 구애받지 않고 물감을 뿌리고 튀기고 흘리며 그야말로 자유로운 행위의 흔적을 화폭에 그대로 남긴 잭슨 폴록의 '액션 페인팅Action Painting'을 비롯한 새로운 미국 미술은 미술사의 물줄기를 유럽에서 뉴욕으로 돌려놓은 혁명이었다. 1920년대 말과 1930년대 초 록펠러 등의 재벌들이 설립한 뉴욕 현대미술관MoMA과 미국 미술을 전문적으로 수집한 휘트니 미술관에 이어 1950년대 철강 재벌인 구겐하임이 자신의 이름을 딴 미술관을 세우자 이를 중심으로 새로운 미국 미술의 가능성을 알리고 열성적으로 지지하는 후원 세력이 형성됐다. 1950년대 매카시즘의 광풍 속에 전위예술가들이 기존의 규범에서 벗어났다는 이유만으로 '빨갱이'로 치부되기도 했으나 이들 후원 세력의 노력으로 추상표현주의는 점차 주류에 안착했다.

1950년대 중반에 이르러 매카시즘의 위세가 한풀 꺾이자 미국 정부는 새로이 등장한 추상표현주의를 유럽의 아방가르드를 독창적으로 소화한 '미국산' 미술로 해외에 적극 소개하기 시작했다. 당시 세계 각지에서 이뤄졌던 미국 추상표현주의 전시가 정부 산하의 해외공보처United States Information Agency(USIA)의 지원 하에 이데올로기 선전 도구로 이용됐음은 이미 잘 알려진 사실이다. USIA는 부유하고 사회적 영향력이 큰 기업인 출신 미술 후원자들과 힘을 합쳐 미국의 새로운 미술을 소개하고, 이를 통해 소련의 사회주의에 맞서 미국의 자유주의 이데올로기를 퍼뜨리는 데 힘을 쏟아 부었다.

영국 미술계에 미국의 입김이 불어온 것도 이 시기였다. 영국은 동일한 영어권에 '미국에서 유럽으로 통하는 관문'이라는 지정학

적 이유로 다른 나라보다 더 직접적으로 미국의 영향을 받았다. 당시 영국에서 가장 미국의 영향력을 발 빠르게 수용한 것은 기존의 보수적 미술 기관에 대한 대안과 진보를 표방하며 1946년에 설립한 ICA였다. 허버트 리드를 포함한 ICA 운영진이 미국의 문화 공세를 적극적으로 받아들인 이유는 이를 통해 영국 문화의 보수성을 극복할 수 있으리라는 기대 때문이었다.

뉴욕 MoMA의 《새로운 미국 회화》 전시 도록 표지(1959).

물론 미국과 손을 잡은 것에 따른 대가를 치러야 했다. 무엇보다 사회주의 진영과의 교류가 제약을 받았다. 미국 측은 왕실 인맥까지 동원해 ICA의 국내외 활동을 지원하겠다고 나섰다. 운영진은 이를 받아들이는 이상 ICA의 독립성과 급진성은 포기해야 한다는 사실을 두고 갈등했지만 결국 미국과 타협하고 말았다.[36] 그 후 ICA를 비롯한 테이트와 화이트채플 등 영국의 대표적인 미술 기관에서 대규모 미국 현대미술 전시가 연이어 개최되면서 영국 미술계를 장악하기 시작했다.

대표적인 것이 1959년 말 미국 추상표현주의 대표작을 런던(테이트) 등 유럽 8개 도시에서 순회한 《새로운 미국 회화New American Painting》전이었다. 추상표현주의의 산실인 뉴욕 MoMA가 기획하고 USIA와 영국예술위원회가 함께 후원해 열린 것이다. yBa라는 명칭에 억지스러움이 묻어 있듯, 국가명을 앞세운 정치적 네이밍의 원조 격인 '새로운 미국 회화'도 미술계에서 전적으로 인정받지는 못했다.

사실 이 전시에 참여한 작가들 중에는 아르메니아 출신 아실 고르키Arshile Gorky나 네덜란드 출신 빌럼 데 코닝Willem de Kooning 등 미국 출신이 아닌 이들도 있었다. 더구나 미국 출신 작가조차 굳이 자신의 예술을 국적으로 한정시키는 것을 못마땅하게 여겼다. 데 코닝은 "나는 미국인이 아니라 뉴요커"라 말하며 이 전시가 내세운 국가적 정체성을 부정했고, 심지어 폴록은 "'미국 미술'이라는 것은

'미국 수학'이나 '미국 물리학'만큼이나 황당한 명칭이다"라고 말할 정도였다.[37]

　이러한 논란에도 불구하고 거대한 규모, 막대한 물량, 격렬한 제스처, 이전의 전통에서 벗어난 과감한 일탈, 이 모든 것이 영국의 젊은 작가들에게 큰 충격을 안겼다. 동일한 화풍은 아닐지라도 새로운 스타일을 창조하는 데 영감을 주기도 했다. 잭슨 폴록, 빌럼 데 코닝, 바넷 뉴먼Barnett Newman, 마크 로스코Mark Rothko 등 물감을 뿌리거나 두껍게 바르는 등 행위의 흔적을 담은 액션 페인팅과 거대한 색면으로 초월적인 숭고미를 추구한 색면추상은 이렇게 '추상표현주의'라는 이름으로 한데 묶여 전후 미국의 자유로운 정신과 물질적 풍요를 대표하는 미술운동으로 세계 미술계를 사로잡았다.

존 버거.
1926~2017. 런던 출생.
화가, 예술비평가이자 소설가.
마르크스적 휴머니즘에 기반
한 예술비평으로 유명하며,
1972년 소설《지G》로 부커상
을 수상했다.

모더니즘 미학의 승리_____ 이 시기 영국 작가들은 추상표현주의를 시대적 대세로 받아들이기 시작했다. 그러나《다른 방식으로 보기 Ways of Seeing》(1972)다는 명저를 남긴 존 버거John Berger를 비롯한 일부 비평가와 작가들은 영국 미술사에 면면이 이어져온 리얼리즘의 전통을 새롭게 따름으로써 이에 맞섰다.

　USIA는 전시 등 각종 행사를 후원했을 뿐 아니라, 우방국의 학자나 예술인들의 미국 방문을 적극 지원하기도 했다. 이 덕분에 허버트 리드, 로렌스 앨러웨이 등 영국의 진보적 미술인들이 수시로 미국을 드나들며 뉴욕 현대미술 현장의 생생한 뉴스를 전했다. 앞서 보았듯이, 당시 뉴욕 미술계 인사들과 두터운 친분을 쌓은 앨러웨이는 1961년에 아예 미국으로 이민을 가서 구겐하임 미술관 큐레이터로 활동하며 추상미술과 팝아트를 중심으로 전시회를 기획하기도 했다. 또한 영국 사회의 억압적 분위기로부터 탈출구를 찾던 맬컴 몰리와 동성애자로서 성적 소수자에게 비교적 관대한 미국에 매료된 데이비드 호크니 같은 작가들도 각각 뉴욕과 L.A.로

앤서니 카로_24시간_1960_암갈색과 브라운 페인트를 칠한 철

이주해 미국 미술계로 흡수됐다.

　예술을 앞세운 미국의 국가브랜딩과 이데올로기 홍보는 성공적
이었다. 이후 뉴욕은 현대미술의 메카가 됐고, 자본주의 진영의 나
머지 국가는 미국의 트렌드를 뒤쫓는 데 열을 올리는 문화소비자
가 됐다. 물론, 베트남전으로 비롯된 반미 운동이 거셌던 1960년대
말 이후에는 예술을 이데올로기의 무기로 사용한 미국의 문화제국
주의에 대한 비판이 제기되기도 했다. 그러나 "대부분의 영국 관람
객은 미국 미술 전시를 소비에트의 반대급부로 이뤄진 노골적인
프로파간다라고 생각하지는 않았다. 설사 알았다 하더라도 크게
달라지지는 않았을 것이다. 당시 영국인들은 미국을 좋아했고 미
국 대중문화를 즐겼으며, 그와 동일한 개인주의, 표현의 자유, 자유
시장주의 같은 가치체계에 동조했기 때문이다."[38]

　추상표현주의 이후, 미국 현대미술은 그에 대한 동조와 반감이
엇갈리면서 영국 현대미술을 이끌어가는 자극제가 됐다. 미국 모
더니즘의 순수 미학을 적극적으로 흡수해 자기 스타일로 소화해
낸 작가도 있었다. 지금은 알렉산더 매퀸Alexander McQueen과 스텔라
매카트니Stella McCartney 등 세계적 패션 디자이너의 출신 학교로 유
명한 센트럴 세인트마틴 미술대학은 1970년대 미국식 모더니즘의
영국 지부 같은 역할을 했다. 그 중심에는 이 대학의 교수이자 추상
조각으로 유명한 앤서니 카로Anthony Caro와 제자들이 있었다.

　카로는 원래 추상화된 인체 조각으로 영국 모더니즘 조각의 아
버지로 불리는 헨리 무어Henry Moore의 조수였다. 그는 초기에 구상
작업을 하다가 1959년 미국 추상미술의 대부인 클레멘트 그린버그
Clement Greenberg를 만나면서 인생의 전환점을 맞는다. 이 거물급 비평
가가 던진 "형상을 버려라"라는 충고 한마디에 그의 작품은 완전
추상으로 방향을 바꾸게 된 것이다. 당시 그린버그는 회화와는 달
리 재료의 구속력이 강한 조각 분야에서도 추상을 향한 극적인 돌

파구를 고대하던 차였다. 때마침 카로가 자신과 만난 이후 고심 끝에 탄생시킨 첫 추상 조각 〈24시간24hours〉(1960)을 사진으로 찍어 보내자 그린버그는 기쁨과 흥분으로 전율했다고 전해진다.[39]

카로는 기성 산업용 철재를 용접해 기하학적인 형상을 만들었고, 작품을 받치는 좌대를 제거해 작품과 관람객 사이의 거리를 없애는 혁신적인 시도를 감행했다. 또한 수업 시간 중 학생들과 조각 주변을 맴돌며 금속판 하나의 위치를 두고 몇 시간씩 토론을 벌이는 등 카로의 추상 조각은 형식주의 미학의 진수를 보여줬다. 이 작품을 계기로 카로는 잭슨 폴록을 위시한 '그린버그 사단'의 일원으로서 영미 추상 조각의 중심인물이 됐다.

미국 문화의 오만과 편견_____1960년대 이전에는 미국 미술이 주로 순회전이나 미술지를 통해 일방적으로 영국에 전해졌지만, 이후에는 영국 작가들이 미국에 초대되는 등 양방향 교류도 이뤄졌다. 6장에서 소개한 블레이크와 워홀의 불미스런 일화처럼, 이러한 과정에서 영국 작가들은 유럽과는 정서적 토대가 전혀 다른 미국 미술계와 종종 오해와 마찰을 빚기도 했다. 옵아트Op Art의 여왕이라 불리는 브리짓 라일리의 경우가 그랬다.

라일리는 피터 블레이크, 데이비드 호크니 등의 작가와 함께 왕립예술대학을 졸업한 후, 빅토르 바자렐리Victor Vasarely의 영향을 받은 독특한 옵아트 작업으로 폭발적인 인기를 모았다. 그의 작품은 햇살에 부딪쳐 반짝이는 잔잔한 바다 물결에서 영감을 받아 이를 시각적으로 표현한 것이다. 이를 위해 작가는 치밀한 수학적 계산을 거쳐 눈동자의 움직임에 따라 진동하듯 착시효과를 일으키는 독특한 패턴을 탄생시켰다.

그러나 유망한 신예 작가로 주목받기 시작한 라일리는 곧 일생의 트라우마로 남게 될 황당한 사건을 겪게 된다. 1965년 뉴욕

브리짓 라일리.
1931년 런던 노우드 출생.
골드스미스 대학과 왕립미술
대학에서 공부했으며, 옵아트
의 대표 작가로 활동해왔다.

브리짓 라일리_급류 3_1967 리넨에 채색

MoMA가 기획한 전시 《반응하는 눈Responsive Eye》에 참여하기 위해 미국에 도착한 직후였다. 공항에서 호텔로 향하는 길에 자신이 공들여 만든 물결무늬 패턴이 무단으로 사용돼 거리를 뒤덮고 있는 모습을 본 것이다. 그의 작품은 디스코 클럽의 광고 포스터로 활용돼 건물 벽에 나붙었고, 그의 패턴으로 만들어진 드레스는 쇼윈도 마네킹이 입고 있었다.

당시 라일리의 작품은 이 전시 도록의 표지에 실릴 정도로 옵아트의 대표작으로 인정받고 있었고, 일반인들 사이에서도 감각적이고 세련된 비주얼 덕에 대단한 관심을 모으던 참이었다. 그러나 이러한 대중적 인기가 도리어 화를 불러일으킬 줄은 상상하지 못했던 일이었다.

사실, 이러한 사건이 일어난 이유 중 하나는 라일리의 옵아트 작품에 대한 왜곡된 해석 탓이다. 진동하는 듯한 착시효과가 당시 사이키델릭 사운드와 함께 유행하던 디스코텍의 환각적인 사이키 조명을 연상시켰던 것이다. 이런 탓에 그의 작품은 옵아트의 본질을 벗어나 1960년대 클럽 문화를 표상하는 아이콘 정도로만 대중적으로 알려지게 됐다. 그러나 근본적인 이유는 수단과 방법을 가리지 않고 돈만 벌면 그만인 미국 기업의 자본주의적 탐욕이었다. 앞서 소개한 질리언 웨어링의 예와 마찬가지로, 예술 작품을 도용한 기업은 이를 상품화해 돈을 벌지만, 예술적 독창성을 빼앗긴 작가는 직업적 사형선고를 받은 것이나 다름없었다.

라일리는 미국 법원에 자신의 작품을 무단 도용한 기업들을 고소했지만, 당시만 해도 예술가의 창작을 보호하기 위한 저작권법이 없었던 시절이라 아무 소용이 없었다. 그러나 이를 계기로 수년 동안 뉴욕의 작가와 평론가 그리고 화상 등 미술인들의 노력과 지지가 이어진 덕분에 결국 새로운 저작권보호 법안이 통과됐다. 사람들은 이를 '라일리 법안Riley's Bill'으로 불렀다.[40]

라일리의 경우처럼 이해관계가 충돌한 경우에서 한발 더 나아가 미국 미술과 이데올로기적으로 대립한 영국 작가들도 있었다. 추상표현주의와 리얼리즘 사이의 논쟁이 지배한 1960년대에 이어 1970년대에도 미국에서 건너온 그린버그 미학을 두 손 들고 반긴 작가들과 이에 대한 반작용으로 반미학적인 활동을 펼친 작가들로 영국 미술계가 양분됐던 것이다. 후자의 경우는 '스윙잉 런던'의 열기가 식으면서 장기간의 경제 침체기에 접어든 1970년대부터 경기회복과 더불어 미국과 서유럽의 신표현주의가 대대적으로 소개된 1980년대 이전까지 가장 활발했다. 이는 당시 프랑스를 중심으로 한 국제 상황주의Situationist International, 독일의 플럭서스를 비롯해 자본주의 종주국 미국에서조차 심미적 대상과 상품으로서의 미술을 부정하고 예술을 통한 정치적 실천을 추구하는 급진적 작가들이 등장한 국제 미술계의 분위기와 맥을 같이 한다.

클레멘트 그린버그의
《예술과 문화》 표지(1971).

이 중 존 레이섬John Latham은 미국 모더니즘 미학에 성상파괴적 모욕을 가한 해프닝으로 파문을 일으켰다. 1966년 어느 날 그는 강사로 재직하고 있던 센트럴 세인트마틴 미술대학 도서관에서 모더니즘 비평의 성서라 할 수 있는 그린버그의 《예술과 문화Art and Culture》를 대출했다. 그런데 문제는 대출한 책을 읽지 않고 '씹었다'는 점이다. 말 그대로 책장을 한 장씩 찢어가며 학생들과 함께 질겅질겅 씹은 것을 뱉어서 죽처럼 만든 뒤 화학약품과 함께 약병에 넣어 '예술과 문화'라는 라벨을 붙여서 책 대신 도서관에 반납한 것이다. 몇 달 동안 독촉한 끝에 겨우 책을 회수한 도서관 사서는 이 엽기적인 행동에 깜짝 놀라 이를 윗선에 보고했고, 레이섬은 즉각 강사직에서 쫓겨났다. 그를 해고한 대학의 가장 영향력 있는 교수 중 하나가 바로 그린버그 사단의 앤서니 카로였다는 사실이 의미심장하다.

이 사건 이후 레이섬이 떠난 학교에서는 그의 이름을 거론하는

존 레이섬
예술과 문화
1966
_유리병에는 레이섬이 대표적
모더니즘 평론가인 클레멘트 그린버그의
저서《예술과 문화》를
입에 넣고 씹은 곤죽이 담겨 있다.

것조차 금기시됐다. 그리고 모더니즘의 아성으로서 학교 명성은
더욱 굳건해졌다. 역설적인 것은 당시 작가와 학생들의 타액으로
만들어진 종이죽이 든 병이 다시 '작품'으로 환생해 그린버그의 나
라 미국의 뉴욕 MoMA에 소장품으로 등록돼 있다는 사실이다.

같은 해 런던에서는 사흘간 독일 출신 구스타프 메츠거를 중심
으로 '예술 파괴 심포지엄DIAS'이 개최되기도 했다. 플럭서스를 비
롯한 세계 도처의 반문화 운동가들이 모인 이 행사의 취지는 예술
적 파괴를 통해 기존 사회의 가치와 제도의 전복을 모색하는 것이
었다. 행사 기간 중 런던 전역에서 행위예술이 이뤄졌는데, 그중 가
장 많이 인구에 회자된 사건 역시 '책'에 관한 것이었다. 구스타프
메츠거가 오노 요코 등 DIAS 참가 작가들과 함께 대영도서관 앞에
모여 책으로 커다란 탑을 세 개 쌓고 '영국의 법Law of England'이라 명
명한 후에 불을 지른 것이다. 이 퍼포먼스의 핵심 인물에는 미국 모
더니즘을 모욕한 죄로 강사직에서 쫓겨난 레이섬도 포함돼 있었
다.

그러나 반미학적 예술 행위가 모두 이렇게 과격했던 것만은 아

언어와 사유를 중시한 영국 개념미술을 대표하는 '아트 앤드 랭귀지' 작가 그룹이 1969년 5월 발간한 잡지 창간호.

니다. 1966년 테리 앳킨슨Terry Atkinson을 중심으로 4명의 작가가 모여서 결성한 '아트 앤드 랭귀지Art & Language'라는 그룹처럼 토론과 출판을 중심으로 활동한 작가들도 있었다. 이들은 1969년부터 동명의 잡지를 발간해 예술의 생산과 유통 등을 이론적으로 분석하고 이를 매우 지적인 언어 작업과 병행하기도 했다. 이들의 모임에도 그린버그 등 형식주의 미학에 대한 비판이 토론 주제로 자주 등장했다.

영국 미술사 바로 세우기_____2000년을 전후해 미국에 대한 문화적 자존심을 회복한 런던에서는 1950년대 이후 영국에서 발생한 다양한 아방가르드 미술 현상을 새롭게 조명하는 전시와 컨퍼런스가 활발하게 열려왔다. 이렇게 과거사를 되돌아보고 그 의미와 가치를 재고해 미래적 전망을 제시하는 것은 후대의 당연한 의무다. 그러나 이러한 활동의 이면에는 미국의 그늘에 가려서 진가를 제대로 인정받지 못한 yDd 이전 영국 현대미술의 위상을 온전히 새로 정립하려는 의도가 엿보인다.

1966년 런던 전역에서 펼쳐진 DIAS 행사 중 아프리카 센터의 토론회 장면. DIAS를 이끈 구스타프 메츠거와 플럭서스의 멤버인 볼프 포스텔 등이 패널로 참석했다.

2000년 화이트채플 갤러리에서는 전시 《리브 인 유어 헤드Live in Your Head》(이 제목은 1969년 스위스 베른에서 열린 하랄트 제만Harald Szee-mann의 전시 《태도가 형식이 될 때When Attitudes Become Forms》의 부제를 차용한 것이다)가 열렸다. 1965년부터 1975년까지 영국에서 펼쳐진 개념미술을 다큐멘터리와 재연 작품을 통해 보여준 전시였다. 이 전시 도록 서문에서는 "미국이 자국 미술의 정통성을 강화하기 위해 전후 유럽 실존주의에 근간을 두고 독창적으로 전개된 영국 개념미술의 전통을 의도적으로 무시해 그 선구적 작가들을 잊히게 했다"[41]라는 혐의를 제기한다. 다시 말하자면 당시 많은 영국 작가가 미국 미술의 지류로 폄하되면서 주변부로 밀려나 미술사에서 망각됐다는 것이다.

이 전시를 통해 1990년대 나타난 yBa가 이전 세대와 단절된 상태에서 돌출적으로 태어난 변종이 아니라 1960~70년대 영국 개념미술과 팝아트의 유전자를 지니고 있다는 미술사적 계보가 확립됐다. 또한 존 레이섬, 구스타프 메츠거, 데이비드 메달라David Medalla 등 미국 미술의 그림자에 가려져 있던 영국 개념미술의 선구자들을 미술사적으로 복권시켰다는 점에서 이 전시의 또 다른 의미를 찾을 수 있다.

그뿐만 아니라 2004년 테이트 브리튼에서 열린 《미술과 1960년대 Art and the 60s: This was Tomorrow》전은 1950년대 후반부터 1960년대 말 사이에 영국에서 나타났던 새로운 미술적 형식들을 대중문화와 정치적 상황을 배경으로 보여줬다. 그리고 2007년 '개념, 실천, 규율 사이에서In Between Concept, Practice and Discipline'라는 제목으로 1박 2일간 열린 국제 컨퍼런스를 통해 디지털 시대의 관점에서 IG의 다제적 연구 창작 활동을 재평가하기도 했다. 이 두 행사 역시 팝아트의 종주국이라는 지위를 미국에 빼앗긴 과거를 극복하고 영국 팝아트의 원조 지위를 복원하는 데 일조했다.

최근 영국 미술계가 의욕적으로 추진해온 이 같은 일련의 미술사 재평가 작업은 1950년대 팝아트와 1990년대 yBa 사이가 영국 미술의 공백기라는 일반적인 생각을 불식시키는 좋은 계기로 작용했다. 즉, 1950~60년대 대중문화의 성장과 함께 힘차게 도약하던 영국 현대미술이 1970년대와 1980년대에 사라졌다가 1990년대에 갑자기 평지돌출로 등장한 것이 아니라는 것이다. 무엇보다 중요한 사실은 영국 현대미술의 오늘이 반세기에 걸쳐 미국 문화에 대한 수용과 저항의 복잡다단한 과정을 통해 탄생했다는 점이다.

물론 지금의 영국 현대미술이 세계적인 아메리카나이제이션 Americanization을 극복한 '로컬Local의 승리'라고 쉽게 단정할 수는 없다. 그렇지만 영국적 정체성과 글로벌(또는 미국적) 문화 간의 긴장이 미세한 진동을 일으키며 미국 일변의 예술 지형도에 균열을 일으켰다는 것만은 분명한 사실이다.

제러미 델러 이라크전에 관한 대화_2009_프로젝트 장면_VCU 캠퍼스

예술이여 진실을 말하라

제러미 델러 Jeremy Deller

1966
jeremydeller.org

사이먼 스탈링 Simon Starling

1967

처참하게 일그러지고 불에 탄 고철 덩어리가 거리를 지나는 사람들의 시선을 사로잡는다. 2007년 3월 5일 이라크 바그다드의 알-무타나비 거리에서 30여 명의 사상자를 낸 자살폭탄테러의 참상을 고스란히 간직한 자동차다.

분쟁지역인 이라크에서 자살테러는 이미 흔한 사건이 된 지 오래다. 하지만 그날의 사건이 충격적으로 기억되는 이유는 테러가 발생한 거리가 유명한 시인의 이름을 딴 서점가였다는 사실이다. 정치적·종교적 분쟁이 문화에 대한 테러로 확장되고 있음을 상징적으로 경고한 것이다.

제러미 델러는 이 사건이 일어난 2년 후, 이 자동차의 잔해를 바그다드에서 공수해 뉴욕의 뉴 뮤지엄New Museum에 전시했다. 그리고 순회전이 예정된 시카고와 L.A.에 도착하기까지 미국 대륙을 동서로 가로지르며 주요 도시에서 로드쇼를 펼쳤다. 전시장에는 매일 이라크 관련 인사들이 게스트로 초대돼 전쟁에 관한 토론회를 갖기도 했다. 이라크전 참전 용사, 기자, 학자 등 이라크전을 직접 경험하거니 관련이 있는 사람들이 델리의 초대에 응해 이리크의 상황을 현지인의 관점에서 전달했다.

델러는 이라크전이 발발한 이후 신문과 TV를 통해 수없이 많은 보도를 접하면서 자신이 가진 전쟁에 대한 지식과 정보는 미디어를 통해 걸러진 내용일 뿐 실제 그곳의 삶과는 거리가 있을 것이라는 의구심을 떨칠 수 없었다. 결국 전쟁을 직접 체험한 사람들의 증언을 통해 자신이 알고 있는 파편적인 사실들과 왜곡된 시각을 바로잡고 역사적 진실에 다가가고 싶은 욕구를 행동으로 옮긴 것이 '이라크전에 관한 대화It Is What It Is: Conversations About Iraq'라는 제목의 프로젝트였던 것이다.

그는 전시장에 마련된 토론회에서 게스트들에게 "미국인들이 이라크인과 그들의 문화에 대해 가장 오해하고 있는 점은 무엇인가?", "정치적 난민들의 상황은 어떻게 변화하고 있는가?" 등의 질문을 던지며 편파적인 미디어가 전달하지 못하는 적국의

제러미 델러, 앨런 케인의
〈포크 아카이브〉(2000) 중
에드 홀Ed Hall이
제작한 배너다.

사람들과 그들의 삶에 대한 이야기를 다양한 차원에서 전개시켰다.

이처럼 제러미 델러의 작업은 정치적으로 각색된 모호한 사실들을 거부하고 은폐된 진실을 끈질기게 파헤친다. 1984년 탄광 파업 당시의 상황을 역사적 고증을 거쳐 재연한 〈오그리브 전투Battle of Orgreave〉(2001) 같은 대표작에서도 이런 경향을 확인할 수 있다.

'아티스트'보다는 '재야의 사학자'나 '정치 논객' 또는 '행동주의자'라는 타이틀이 더 어울릴 듯한 델러가 미술을 자신의 분야로 택한 것은 정치적 또는 경제적 이해관계로부터 비교적 자유롭다는 이유 때문일 것이다. 견고한 현실의 틈새를 날카롭게 파고드는 통찰력은 사회적 이슈에 대한 직설적인 논평이나 완고한 주장보다는 유연하고 창조적인 기획력에서 더욱 빛을 발한다. 예를 들면, 2000년부터는 일반인들이 일상적인 목적을 위해 만든 다양한 수공품과 그들의 삶을 담은 사진 등 수백여 점의 자료를 한데 모은 《포크 아카이브Folk Archive》 프로젝트를 진행해오고 있다.

또한, 전통적인 브라스밴드가 테크노풍의 애시드하우스 음악을 연주하는 음악 프로젝트 '애시드 브라스Acid Brass'도 델러가 기획한 작업이다. 현란한 전자음을 기본으로 하는 애시드하우스 음악은 후기산업사회의 산물이고, 브라스 밴드는 영국 노동문화의 한 부분이다. 전혀 어울리지 않는 두 장르의 만남을 통해 작가는 복잡하게 얽히고 설킨 노동문화와 대중음악의 역사와 계보를 밝히고자 한 것이다.

제러미 델러_잉글리시 매직_2003
_제55회 베니스 비엔날레 영국 대표 작가로 참가해
역사적 인물, 신화, 전설, 문화사, 사회사, 정치사를 아우르는 영국 사회의 초상을 담아냈다.

이러한 초장르적인 프로젝트는 개인적인 호기심과 관심으로 시작한 하나의 주제를 공공의 장으로 끌어내 열린 대화를 이끌어가는 과정으로 볼 수 있다. 2007년 시작한 '배트 하우스Bat House'는 재개발 사업으로 인해 서식처를 잃은 박쥐들의 살 집을 만들어주기 위해 매달 인터넷으로 디자인을 공모하는 일종의 생태 프로젝트다.

델러가 이를 추진하게 된 출발점에는 도시재생과 미술에 관한 워크숍에 초청받은 자리에서 미술을 한낱 환경 미화용 장식품이나 무자비한 개발 논리를 그럴듯하게 감추는 포장으로 여기는 개발업자들의 천박한 태도에 분개했던 경험이 있었다. 인간과 자연보다 자본의 가치를 앞세운 도시재생의 논리에 맞서 개발의 상처를 드러내고 치유하는 역발상을 실현한 것이다.

제러미 델러의 작업은 1960년대 말부터 1970년대 사이에 왕성했던 개념미술과 정치적 행동주의가 합쳐진 결과물로 볼 수 있다. 당시 개념미술이란 회화나 조각 같은 전통적인 장르를 벗어나 퍼포먼스 등의 비물질적 행위와 사진, 기록물 등을 통해 오브제의 창작보다 아이디어 자체와 진행 과정에 비중을 둔 작업을 말한다. 이는 당연하게 받아들여지고 있었던 사실에 의문을 던지고 새로운 시각과 태도의 가능성을 열기 위한 것이었다.

이처럼 영국 미술계에서 미술을 통해 사회적인 이슈 또는 인류 공통의 관심사를 풀어가는 다소 묵직한 작업이 다시 주목받게 된 것은 yBa 신드롬이 한풀 꺾인 2000년대 이후부터다.

사이먼 스탈링_헛간배헛간_2005_나무
_스위스 바젤의 강가에서 발견한 헛간을 배로 만들어 강 하류로 이동한 뒤 다시 헛간으로 돌려놓은 작품이다.

사이먼 스탈링
로도덴드론 폰티쿰 선인장 구하기
2000
C-type 프린트

2004년 제러미 델러에 이어 이듬해 터너상을 받은 사이먼 스탈링은 작가적 상상력에 의해 사물을 변형하고 새로운 상황을 만들어냄으로써 노동의 교환과 생태계의 순환 등을 둘러싼 '전지구화'의 문제를 새로운 시각으로 다룬다.

스탈링은 1999년 스코틀랜드 국립공원에서 공공조각품 제작을 의뢰받았다. 평소 위기에 처한 환경문제에 관심이 많았던 그는 기념비적인 조각품을 세우는 대신, 공원 내의 생태계를 연구해 이를 기록으로 남기기로 했다. 리서치 중에 그는 18세기에 스페인에서 스코틀랜드로 수입돼 이국적인 식물로 사랑받다가, 당시 국립공원이 조성되면서 국적 불명의 천덕꾸러기 취급을 받게 된 '로도덴드론 폰티쿰'이라는 이름의 선인장의 존재를 알게 됐다.

일명 '선인장 프로젝트'로 알려진 〈로도덴드론 폰티쿰 선인장 구하기〉는 이 식물을 스코틀랜드에서 원산지인 스페인 남부의 사막으로 돌려보내는 일련의 과정을 담은 것이다. 자신의 볼보 승용차에 선인장을 싣고 직접 운전해 스페인 타베르나스 사막에 다다른 스탈링은 그곳에서 아이러니로 가득 찬 장소를 발견하게 된다. 바로 1960년대 '스파게티 웨스턴 무비(이탈리아 서부극)'의 거장인 세르조 레오네 감독이 처음 사용한 이후 오늘날까지 해당 장르 영화 촬영지로 애용되고 있는 스튜디오였다. 이 근처에는 과일과 채소를 재배하는 어마어마한 규모의 비닐하우스 단지도 있었다.

스페인 사막의 영화 스튜디오는 미국 텍사스나 멕시코의 분위기를 연출하기 위해 미국에서 공수한 각종 선인장으로 가득했다. 한편, 농작물 재배를 위해 엄청난 양의 물을 소비하는 비닐하우스에서는 이 지역의 사막화를 막기 위해 바닷물을 담수화하는 최첨단 설비가 가동 중이었다. 선인장을 옮기던 스탈링은 우연히 마주친 영화 촬영소와 비닐하우스를 통해 인간의 경제적 욕망이 생태계의 변화를 초래하고, 그 결과로 발생한 문제를 바로잡기 위해 더 많은 비용을 지불해야 하는 역설을 발견했다.

사이먼 스탈링
언더 라임
2009
전시 장면
템포레레 쿤스트할레

사이먼 스탈링
난징 입자
2009
전시 장면
매스 모카
신발 공장이 있던 매사추세츠 현대미술관의
옛 건물과 그곳에서 일하던 중국인
노동자들의 모습이 담긴 대형 사진 뒤로
이 사진의 원본에서
긁어낸 은 입자로 만든 조각이 보인다.

작가는 자신이 가져온 선인장을 사막에 심은 후, 그곳의 영화 스튜디오에서 발견한 미국산 선인장을 다시 차에 싣고 개인전이 열리는 독일 화랑으로 가져왔다. 그리고 선인장이 얼어 죽지 않도록 자동차 엔진을 개조해 난방장치를 만들어 사막의 온도를 유지했다. 아침마다 전시장을 데우기 위해 전시장 바깥의 자동차에 시동을 걸어야 하는 비효율성! 이것은 바로 타베르나스 사막의 아이러니를 갤러리 버전으로 재구성한 것이다.

스탈링의 작업은 정통에서 살짝 빗나간 아마추어 수준의 과학적 지식과 기술을 잡다하게 섞은 듯한 혼합물이다. 2005년 그에게 터너상을 안긴 〈헛간배 헛간〉은 스위스 바젤의 강가에서 구한 헛간을 배로 개조해 강 하류로 이동한 후 미술관에서 다시 헛간으로 돌려놓은 작품이다.

또한 뉴욕 교외의 공장을 개조해 만든 매사추세츠 현대미술관에서는 19세기 말 중국에서 건너온 노동자들의 사진에서 추출한 은 입자를 그들의 고

향인 난징으로 가져가 거대한 조형물로 가공해 다시 미국으로 들여온 〈난징 입자Nanjing Particles〉(2009)를 전시했다. 지나치게 많은 예산과 노동력이 투입된 두 작품은 치열한 삶 속에서 힘겨운 노동의 결과로 만들어진 예술 작품을 한낱 볼거리로 소비하는 서구의 미술관 문화에 물음표를 던진다.

델러가 수많은 사람의 참여를 유도하는 연출가형 또는 기획자형 작가라면, 스탈링은 일상 사물을 직접 분해하고 재조립하는 엔지니어 내지 육체노동자

혹은 흥미로운 이야깃거리를 찾아 떠나는 여행자라고 할 수 있다. 전혀 다른 작업이지만 한 가지 공통점은 일상적인 지점으로부터 시간과 공간적 맥락을 확장시켜 간과하기 쉬운 현실의 이면을 보게 한다는 사실이다.

작품에 담긴 복잡한 사연을 놓치지 않으려면 전시 관련 텍스트를 꼼꼼히 읽어야 하지만, 이들의 날카로운 통찰력과 풍부한 상상력을 제대로 느끼기 위해서라면 기꺼이 인내심을 발휘할 만하다.

8장
테이트 모던_미술관의 미래

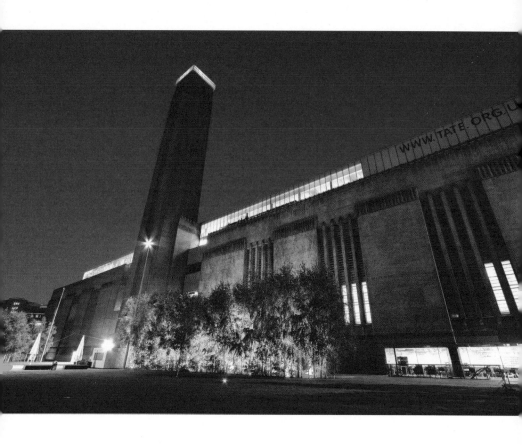

테이트 모던.
화력발전소의 외양은 그대로 놔둔 채 내부를 미술관으로 개조했다.
굴뚝 꼭대기에 등대처럼 반짝이는 조명은 마이클 크레이그–마틴이 디자인한 작품으로, 2008년 강풍에 손상돼 철거됐다.

_____ 템스강을 사이에 두고 마주한 세인트 폴 대성당과 테이트 모던은 밀레니엄 브리지라는 이름의 다리로 이어져 있다. 17세기 대화재 후 잿더미로 변한 런던을 오늘날의 모습으로 재건한 대건축가 크리스토퍼 렌Christopher Wren이 남긴 불후의 명작 세인트 폴 대성당의 직경 30미터가 넘는 돔은 로마의 베드로 성당에 이어 세계 두 번째 규모를 자랑한다. 장구한 역사와 거대한 규모, 건축사적 가치를 두루 지닌 이 성당은 런던에 신규 건축물이 들어설 때 고도제한 기준이 되는 랜드마크 중 하나다.

성당을 나서 강변으로 다가서면 템스강 너머로 웅장한 벽돌 건물 하나가 시야를 가득 채운다. 바로 20세기 중반에 지어진 거대한 화력발전소를 개조해 2000년 개관한 세계적인 현대미술관 테이트 모던이다.

보행자 전용인 밀레니엄 브리지 위에서 템스강 북쪽과 남쪽을 번갈아 바라보는 기분은 참으로 묘하다. 도도하게 흐르는 강물을 사이에 두고 성당은 18세기의 모습을 간직하고 있고, 반대편의 테이트 모던은 21세기의 비전을 보여주고 있기 때문이다. 밀레니엄 브리지는 템스강을 사이에 두고 남북을 공간적으로 이어줄 뿐 아니라 시간적으로 이어주는 상징성도 갖고 있다. 더구나 과거와 미래를 이어주는 다리를 건축가 노먼 포스터, 엔지니어링 그룹 아루프ARUP와 더불어 20세기 모더니즘 조각의 대가인 앤서니 카로가 디자인했다는 점은 참으로 절묘한 우연이다.

사실 성당과 미술관은 여러 가지 공통점이 있다. 모두 아름다운 미술품으로 가득 차 있다는 점과 경건한 숭배의 장소라는 점이 그렇다. 그리고 이제는 테이트 모던도 세인트 폴 대성당처럼 런던의 관광 명소가 됐다는 점도 빼놓을 수 없다. 성당은 예술 작품처럼 감상되고, 예술 작품은 종교처럼 숭배된다. 밀레니엄 브리지를 건너는 5분 동안 300년의 역사와 성속의 세계를 훌쩍 가로지르는 듯한

묘한 기분이 드는 것은 이 때문일 것이다.

다리를 건너 테이트 모던 앞에 멈춰 선다. 기존의 칙칙한 벽돌 건물 위에 유리로 된 2층 공간을 쌓아올려 묵직하고 어두운 발전소의 인상이 훨씬 현대적이고 가벼워졌다. 단순한 형태와 독특하고 화려한 새질감을 특징으로 하는 스위스 건축가 헤어초크 앤드 드 뫼롱Herzog & de Meuron의 디자인이 보수성과 혁신성이 조화를 이루는 테이트 모던의 철학과 잘 어우러진다.

헤어초크 앤드 드 뫼롱이라는 건축가의 이름은 낯설지 몰라도, 2008년 베이징 올림픽 메인 스타디움은 대부분 기억할 것이다. 메탈릭한 강철 프레임이 얼기설기 엮인 듯한 비정형적인 외관은 빛과 함성을 품고 있는 거대한 '둥지' 모양을 하고 있다. 외관뿐만 아니라 미학·건축적인 면에서도 베이징의 메인 스타디움은 유례를

테이트 모던 앞 선착장에서는 테이트 브리튼으로 갈 수 있는 '테이트 보트'가 운행된다. 조각가 앤서니 카로와 건축가 노먼 포스터 경이 공동 디자인한 밀레니엄 브리지는 한때 엄청난 인파가 몰려 흔들거린 탓에 '흔들다리'라는 별명을 얻었다.

찾을 수 없는 독특한 건축물로 손꼽힌다.

터빈홀과 현대미술의 카리스마＿＿＿＿＿그다지 파격적이지 않지만
그렇다고 지루하지도 않은 테이트 모던의 외양을 둘러본 후, 긴 램
프로 이어지는 입구로 들어서면 실내 체육관 규모의 거대한 공간
이 뿜어내는 엄청난 카리스마에 압도된다. 어마어마한 규모의 예
술적 스펙터클이 펼쳐지고 있는 미술관의 중앙홀(터빈홀)의 첫인
상은 건물의 외관보다 훨씬 강렬하다. 높이는 5층 건물 전체를 관
통하고 바닥 면적이 3,400제곱미터에 달하는 이 거대한 공간 터빈
홀에서는 매년 한 작가를 선정해 10월부터 약 6개월간 초대형 설치
작품 프로젝트를 선보이는 것으로 잘 알려져 있다. 이런 전시장은
결코 작품의 물리적 부피만으로 채워질 수 없고, 공간과 작품 사이
의 조화와 관람객과의 무언의 소통으로 여백을 채워야한다. 때문
에 터빈홀의 프로젝트에 선정된 작가들은 관객을 압도하는 거대한
공간과 치열한 기싸움을 벌이지 않으면 안 된다.

그동안 터빈홀에서는 미국, 남미, 유럽 등 국적을 불문한 세계적
인 작가들의 도전이 이뤄졌다. 칠레 태생의 도리스 살세도Doris Salce-
do의 〈시볼레스Shibboleth〉(2007)는 공간은 텅 비워둔 채 미술관 바닥
을 가로지르며 상처 같은 자국을 남겼다. 지진이라도 난 듯이 바닥
을 쩍 갈라놓은 167미터 길이의 날카로운 균열은 제3세계 출신으
로 유럽에 이주한 작가 자신의 삶을 투영한 것으로써, 자신이 경험
한 억압과 차별, 인종 간의 분열과 증오를 표상한다. 입구에 들어서
는 관람객에게 발이 빠지지 않게 조심하라는 가이드의 말은 이러
한 분열이 인류에게 초래할 수 있는 치명적인 결과에 대한 경고의
메시지처럼 들렸다.

이와는 반대로, 1만 4,000개에 달하는 상자를 차곡차곡 쌓은 영
국 작가 레이첼 화이트리드의 〈제방Embankment〉(2005)처럼 거대한

도리스 살세도 **시볼레스**_ 2007 테이트 모던
_ 미술관 바닥을 실제로 파서 167m에 이르는 균열을 만들어낸 작품이다.

올라푸르 엘리아손 **기상 프로젝트** _2003_테이트 모던
_조명과 거울을 이용해 만든 거대한 인공 태양이 미술관 실내를 가득 비췄다.

작품이 공간을 가득 채우기도 한다. 당시 화이트리드는 반투명한 재료로 포장용 상자를 캐스트해 북극의 빙산처럼 쌓아 올려 극적인 공간감을 연출했다.

3층에서 바닥으로 타고 내려오는 초대형 미끄럼틀로 이뤄진 카르스텐 휠러Carsten Höller의 〈테스트 사이트Test Site〉(2006)도 높은 공간감을 잘 활용한 작품으로 기억된다. 이 작품은 비일상적인 시점에서 이뤄지는 새로운 공간에 대한 경험을 통해 삶에는 다양한 관점이 존재한다는 사실을 보여줬다. 남녀노소를 불문하고 관람객들은 5층 높이의 미끄럼을 타고 바닥까지 미끄러져 내려오는 재미와 스릴을 만끽할 수 있었다.

또한 터빈홀 안쪽 벽면에 설치된 거대한 인공 태양과 홀을 가득 메운 안개, 그리고 공간 전체를 비추는 천장 거울로 이뤄진 올라푸르 엘리아손Olafur Eliasson의 〈기상 프로젝트The Weather Project〉(2003) 역시 공간을 오묘한 빛으로 가득 채운 인상적인 작품이었다. 터빈홀의 바닥 여기저기에 일광욕하듯 누워 있는 관람객은 올라푸르의 인공 태양에 실제감을 더해줬다. 관람객의 행위로 완성되는 이런 종류의 작품은 관람객들에게 테이트 모던이 예술 작품을 숭배하는 경건한 성소가 아니라 참여와 소통이 이뤄지는 일상의 장소라는 사실을 몸으로 느끼게 한다.

지금까지 터빈홀의 프로젝트는 물리적 규모로 보나 예산으로 보나 일반 화랑이나 작가 개인으로서는 엄두를 낼 수 없는 초대형 규모로 진행됐다.(살세도 작품의 경우 바닥 공사를 포함한 예산이 300만 파운드를 넘었다.) 터빈홀에서 새로운 전시가 열릴 때마다 독특한 연출과 기획이 늘 화제를 뿌렸고, 이를 관람하기 위해 해마다 테이트 모던을 찾는 해외 원정 관람객이 생겨났다. 덕분에 이 시리즈는 세계 초일류 현대미술관을 지향하는 테이트 모던의 대표적 전시 프로그램으로 자리 잡았다. 이러한 뜨거운 반응 때문에 원래 개관 후

5년 동안만 이 프로그램을 지원하기로 한 다국적기업 유니레버가 2012년까지 기간을 연장했고, 2015년부터는 현대자동차가 그 뒤를 이어가고 있다.

고정관념을 깨는 소장품 전시_____ 테이트 모던에서는 터빈홀을 제외하고도 항상 대여섯 개의 전시가 동시에 열린다.《마티스 피카소Matisse Picasso》(2002),《프리다 칼로Frida Kahlo》(2005),《고갱Gauguin》(2011) 등 블록버스터 전시장은 전 세계에서 몰려온 관람객들로 넘쳤다. 또한 사진·영화·비디오 등 현대미술을 매체별로 조명하거나 아방가르드 미술 사조를 재조명하는 학구적인 기획전도 인상적이다. 그러나 남녀노소를 불문하고 테이트 모던을 찾는 사람들이 가장 애정을 보이는 곳은 현대미술의 주옥같은 명작들이 펼쳐지는 소장품 전시실이다.

소장품 상설전은 테이트가 수집한 작품 중에서 1960년대 이후 미술품을 중심으로 이뤄진다. 5년 주기로 교체하는 이 전시는 기존 미술관과는 다른 자유로운 분위기가 느껴진다. 많은 미술관처럼 사조별 또는 연대기별로 작품을 배열하는 교과서적인 디스플레이 방식을 과감히 버리고 테마별로 구성했기 때문이다. 2016년 신관 개관에 즈음해 전면 교체되기 이전에는 소장품 전시가《유동의 상태State of Flux》,《시와 꿈Poetry&Dream》,《물질적 행위Material Gestures》,《아이디어와 오브제Idea&Object》의 4개 섹션으로 구성됐다.

그중《유동의 상태State of Flux》라는 전시를 예로 들어보자. 움직이는 사람의 역동적인 모습을 조각적으로 표현한 움베르토 보초니Umberto Boccioni의 〈공간에서의 연속성의 독특한 형태Unique Forms of Continuity in Space〉(1913)와 폭격을 가하는 전투기 모습을 만화적으로 표현한 로이 리히텐슈타인의 〈쾅Whaam!〉(1963)이 함께 전시돼 있다. 관람객들은 고개를 갸우뚱거리기 마련이다. "이탈리아 미래주의와

카르스텐 휠러 **테스트 사이트** _2006_테이트 모던
_거대한 미끄럼틀 작품으로 평상시와는 다른 시점에서 공간을 탐지할 수 있도록 관객을 유도한다.

슈퍼플렉스_하나 둘 셋 스윙_2017_테이트 모던

미국 팝아트가 무슨 상관이 있지?" 그러나 각각 격한 움직임의 순
간과 폭발하는 에너지의 역동성을 다른 방식으로 표현하고 있다는
점을 발견하는 순간 색다른 해석의 재미를 느끼게 된다. 리히텐슈
타인의 만화적 그림은 또다시 독일 작가 지그마어 폴케Sigmar Polke의
사진적 이미지와 함께 다시 등장한다. 두 작가 모두 대중문화에서
찾아낸 기존의 이미지를 차용해 작품에 사용하지만, 자본주의 문
화를 바라보는 관점이나 정서가 전혀 다르다는 것을 느낄 수 있다.

이러한 테마별 전시 방식은 기존의 작품을 미술사적 흐름이나
양식에서 벗어나 다양한 각도에서 조명함으로써 보는 이들이 새
로운 의미를 발견할 수 있게 해준다. 물론 이런 전시 방식을 모두가
좋아한 것은 아니다. 2000년 테이트 모던 개관 당시 보수적 논객들
은 "장난 그만치고 보다 진지한 연대기 전시로 돌아가라"라고 경
고하기도 했다. 그러나 5년마다 새로이 구성되는 새로운 소장품 전
시도 유사한 방식을 고수하는 것을 보면 일반인들의 호응이 꽤 긍
정적이었다는 사실을 짐작할 수 있다.

알고 보면 이렇게 테마별로 소장품 전시를 구성한 배경에는 매
우 현실적인 이유가 있다. 무엇보다 현대미술에 대한 일반인들의

반감과 보수적인 소장품 정책 때문에 테이트의 20세기 미술품은 연대기에 따라 체계적으로 수집되지 못했다. 따라서 소장품은 일련의 미술사적 맥락이 이어지지 않고 군데군데 빈틈이 생길 수밖에 없었다. 또 다른 이유는 관람객에 대한 배려다. 일반적으로 연대기별 전시는 평이한 리듬으로 이뤄지기 때문에 관람객이 마지막 부분에 도달하기 전에 쉽게 지치기 마련이다. 이에 반해 다양한 변주가 이뤄지는 테마 전시는 집중력을 높이고 지루함을 덜 수 있다.[42] 따라서 소장품의 시대적 불연속성을 가능한 드러나지 않도록 하면서, 관람객이 즐겁게 감상할 수 있는 방식으로 선택한 것이 테마별 구성이었던 것이다. 기존의 틀을 고집하거나 한계에 얽매이지 않고 현실적으로 가장 의미 있는 대안을 개발해 새로운 틀을 만든 테이트 모던다운 발상이다.

테이트 모던의 과거와 미래_____ 과거와 미래가 공존하는 건축에 새로운 상상력을 담은 테이트 모던 덕분에 왕궁, 성당, 공인, 박물관 등 고풍 일색이던 런던의 관광지 리스트는 짧은 기간 동안 21세기 버전으로 업그레이드됐다. 미술관 개관 당시 영국의 미술계는 "우리도 세계적인 동시대 미술관을 갖게 됐다"며 흥분을 감추지 못했다. 현대미술에 대해 시큰둥하던 보수적인 언론들도 이때만큼은 호의적인 찬사를 보냈다. 이와 더불어 '현대미술=세련된 라이프스타일=젊음'이라는 공식이 널리 퍼지면서, 테이트 모던은 영국의 젊은이들 사이에서 가장 사랑 받는 장소 중 하나가 됐다. 또한 2000년을 즈음해 추진됐던 여러 가지 '밀레니엄 프로젝트' 중 가장 성공한 사례로 손꼽힌다.

런던의 밀레니엄 프로젝트는 하이테크 건축의 대가인 노먼 포스터가 앤서니 카로의 디자인으로 설계한 밀레니엄 브리지와, 포스터와 쌍벽을 이루는 리처드 로저스Richard Rogers가 건축한 세계 최대

2000년 새해 첫날 개관한 밀레니엄 돔. 리처드 로저스가 디자인한 세계 최대의 돔 건축물이지만 콘텐츠 부실로 제대로 활용되지 못해 밀레니엄 프로젝트의 실패 사례로 꼽힌다.

의 밀레니엄 돔Millenium Dome 같은 최첨단 공법의 건축물을 포함한다. 특히 밀레니엄 돔은 자오선이 지나가는 그리니치 천문대 인근에 세워져 "2000년이 가장 먼저 시작되는 곳"이라는 문구를 앞세워 대대적인 홍보가 이뤄졌다. 그리고 화려한 개막과 동시에 거대한 돔은 마음, 정신, 기술, 교육, 놀이, 환경 등 새로운 세기에 인류가 주목해야 할 화두들을 생생한 체험 공간에 펼쳐놓은 13개의 전시로 채워졌다.

그러나 5년여에 걸쳐 7억 8,900만 파운드라는 천문학적인 예산을 들인 이 프로젝트는 외양만 번듯하고 알맹이는 부실한 콘텐츠로 관람객을 끌어들이는 데 실패하면서 신랄한 비난의 대상이 됐다. 지금은 오투O2라는 이름의 쇼핑몰과 오락 시설로 채워진 밀레니엄 돔은 현대미술을 중심으로 한 탄탄한 콘텐츠로 대성공을 거둔 테이트 모던과 자주 비교되곤 한다.

이러한 밀레니엄 프로젝트가 본격적으로 추진된 것은 노동당 정권이 들어서기 전인 1995년으로 거슬러 올라가지만, 테이트의 경우는 훨씬 오래전부터 분관 건립 논의가 있었다. 기존 미술관만으로는 전시 공간이 턱없이 부족하고 소장품도 근대와 현대가 어정

쩡하게 섞인 탓에 성격을 명확히 드러내지 못한다는 문제점 때문이다. 1988년 테이트 총관장에 취임한 니컬라스 서로타는 테이트에 새로운 분관이 필요하다는 주장을 펼쳤다. 이에 동의한 테이트 이사진은 교통과 접근성 등을 고려해 후보지를 물색하기 시작했지만, 모든 조건을 충족하는 장소는 쉽게 나타나지 않았다.

그러던 중 테이트 내부에서는 1891년에 세워졌으나 1970년대 오일쇼크의 여파로 1981년 이후 10여 년간 가동이 중단된 채 방치돼온 뱅크사이드 화력발전소Bankside Power Station 건물을 개조해 사용하자는 새로운 아이디어가 등장했다. 1970년대의 오일쇼크는 대처 집권 초기까지 이어진 영국 경제위기의 서막이었고, 황량한 발전소 건물은 제2차 세계대전 이후 줄곧 하향곡선을 그려온 국운의 흉흉한 상징물이었다. 그렇지만 건물 한중간에 우뚝 솟은 굴뚝을

미술관으로 개조하기 선의 화력발전소 내부의 터빈홀 모습.

중심으로 대칭구조를 이루는 거대한 직육면체 벽돌 건물은 여전히 산업사회의 동력원이었던 위용을 자랑하고 있었다.

미술관으로 다시 태어나기 전 뱅크사이드 화력발전소는 한때 쉼 없이 연기를 내뿜으며 시티와 서더크 지역에 전기를 공급하는 필수 시설이었다. 이 건물은 19세기 말 지어진 원래 건물을 부수고 1959년 건축된 것으로, 영국의 상징물이 된 빨간 공중전화 박스를 만든 자일스 길버트 스콧 경Sir Giles Gilbert Scott의 디자인을 토대로 10여 년에 걸쳐 건설됐다.

이보다 훨씬 앞선 1933년 완공돼 1982년 가동 중지된 배터시 화력발전소Battersea Power Station 역시 중세 고딕의 웅장한 분위기와 현대 모더니즘의 단순함이 조화를 이룬 스콧 경의 건축적 특징을 잘 보여준다. 우뚝 솟은 4개의 굴뚝과 붉은 벽돌로 이뤄진 배터시 화력발전소는 영화 〈배트맨〉 시리즈 중 〈다크 나이트The Dark Knight〉(2008)의 주요 배경이 됐다. 영국 프로그레시브 록그룹인 핑크 플로이드의 명반 〈짐승들Animals〉(1977) 앨범 커버에 등장해 폐허가 된 성전처럼 불길한 느낌을 주던 바로 그 건물이기도 하다. 이 앨범은 1970년대 경제위기에 직면한 영국 사회를 풍자와 독설로 노래한 가사로 유명하다. 이 웅장한 발전소 건물이 노동조합들의 파업과

스콧 경이 설계한 런던 배터시 화력발전소. 영화 〈배트맨〉 시리즈 촬영지로 쓰였던 이곳은 쇼핑과 레저를 위한 공간으로 변신 중이다.

인플레이션, 실업으로 점철된 당시 영국 경제의 총체적 난국을 상징하는 이미지로 사용됐다는 사실이 흥미롭다.

두 발전소는 산업혁명 이후 영국을 먹여 살렸던 중공업의 쇠퇴와 운명을 함께했다. 이미 테이트 모던으로 다시 탄생한 뱅크사이드 발전소에 이어, 배터시 발전소는 첨단 복합 시설로 전환 중이다. 이러한 예는 영국의 국가전략산업이 중공업과 금융업에 이어 창조성에 기반한 문화예술산업으로 바뀌고 있음을 단적으로 보여준다.

뱅크사이드 화력발전소의 굴뚝 연기가 멈춘 지 20년 만에 이를 미술관으로 개조하자는 제안이 나오자 처음에는 찬반이 엇갈렸다. 거리상으로는 런던 중심가와 멀지 않지만 경제 낙후 지역이라 교통이 불편하고 주변 환경이 열악했기 때문이다. 그러나 직접 현장을 방문한 이들은 곧 마음을 바꿨다. 우선 어마어마한 건물 규모에 입이 벌어졌고, 거대한 직육면체 상자 같은 단순한 건물 구조는 다양한 규모의 전시실을 만들어내기에 더없이 적합해 보였다. 곧 '건축적 야망이 예술 작품을 압도하는 일이 없도록'[43] 기존 골셔를 유지한다는 전제하에 발전소 건물을 개축하기로 의견이 모아졌다.

새로운 시대정신을 제시해야 할 현대미술관이 과거 산업시대의 산물인 발전소 건물을 재활용한다는 계획이 발표되자 반대의 목소리가 터져 나왔다. 특히나 새로운 대규모 건축사업을 기대한 건축업계의 반발이 거셌다. 그럼에도 불구하고 테이트 측은 발전소 개조를 강행하고 공모를 통해 리노베이션을 맡을 건축가를 선정하기로 했다. 이 공모에는 렌조 피아노Renzo Piano, 렘 콜하스Rem Koolhaas, 안도 다다오Ando Tadao 등 기라성 같은 건축가들이 참여해 가히 별들의 전쟁이라 할 만했다. 그러나 스타 건축가들의 디자인은 기존 구조를 무시하고 자신의 개성을 드러내는 새로운 건축적 요소를 지나치게 강조하는 경향을 보였다.

반면 헤어초크 앤드 드 뫼롱 측은 원래 건물의 외양과 구조를 최

대한 유지하면서도 전시와 서비스 기능을 자연스럽게 전개시키는
디자인 안을 제출했고, 테이트가 제시한 기본 전제를 충족시킨 덕
에 리노베이션의 총책임을 맡게 됐다. 드디어 2000년 5월 수년간
의 공사가 마무리돼 거대한 굴뚝 꼭대기에 마이클 크레이그-마틴
이 디자인한 조명이 등대처럼 밝혀졌다. 이리하여 오래전 힘차게
기계를 가동하던 근육질의 거인이 섬세한 감성과 세련된 스타일을
대표하는 문화적 아이콘으로 다시 태어난 것이다. 서로타 관장은
개관 당시를 회고하며 "파리, 뉴욕, 베를린에서만 볼 수 있었던 프
로그램을 이제 테이트 모던에서 경험하게 됐다"[44]라고 자축했다.

　사실 1980년대 중반 이후부터 2000년대 중반까지 20년에 걸쳐
G7 국가 중 1인당 국민소득이 최하위에서 2위로 올라선 경제적 성
장에 비하면 테이트 모던의 개관은 오히려 다소 늦은 감이 들기도
하다. 한 사회의 경제적 위상을 일상 속에서 가장 확연히 드러내는
지표 중 하나가 바로 문화예술이기 때문이다. 올림픽이나 월드컵
을 유치한 도시가 대회 개최에 앞서 박물관, 미술관, 도서관을 앞다
퉈 짓는 이유도 이 때문이다.

　많은 이의 예상을 깨고 런던이 2012년 올림픽 개최 도시로 선정

된 결정적 이유가 바로 문화와 예술이 함께하는 올림픽을 표방했기 때문이다. 이를 입증하듯이 2008년 폐막식에서 올림픽 깃발이 런던 시장에게 건네지는 순간부터 런던 전역에서는 앞으로 4년간 이어질 7,000만 달러 규모의 '문화 올림피아드Cultural Olympiad'가 시작됐다.

테이트 모던은 이 프로그램의 일환으로 베일에 싸여 있던 작품 수장고와 증축 공사 후 전시장으로 쓰일 거대한 기름 탱크를 일반인들에게 공개했다. 이곳은 프랑스의 전력회사가 소유하고 있던 테이트 모던 바로 옆 부속 건물로 2009년부터 대대적인 리노베이션을 시작해 2012년 여름에 직경 30미터의 원형 지하공간만 '탱크The Tank'라는 이름으로 먼저 개관했다. 2억 6,000천만 파운드가 투입된 테이트 모던의 신관 건물은 퍼포먼스와 영상을 선보이는 지하공간 '탱크', 아트 숍과 카페가 있는 1층, 3개 층의 전시실과 2개 층의 러닝 스튜디오learning studios, 사무실, 레스토랑, 그리고 파노라

'테이트 피라미드'로 불리는 테이트 모던 분관 건물의 디자인. 헤어초크 앤드 드 뫼롱사의 파격적인 디자인으로 2012년 런던 올림픽 이전에 완공될 예정이었으나 펀드레이징에 난항을 겪다가 2016년 6월에 개관했다.

믹 뷰가 펼쳐지는 전망대 등 총 10개 층으로 이뤄져 있다. 테이트 모던이 신관을 오픈한 이유는 2000년도 개관 당시 연간 200만 정도로 예상했던 관람객 수가 약 세 배 정도를 웃돌았기 때문이다.

증축으로 인해 60% 정도 공간이 늘어나면서 테이트 모던 개관 이후 수집한 작품의 75%가 소장품 상설전에 전시될 수 있었다. 이들 중 상당수는 한국을 비롯한 아시아와 아프리카 지역 출신 작가들의 작품으로, 그간 비서구의 미술을 연구하고 수집하며 '국제화'에 노력을 기울인 결과물이라 할 수 있다. 더불어 2012년 탱크 개관 당시 한국 출신 김성환과 양혜규를 포함한 다양한 영상, 설치, 사운드, 퍼포먼스 등을 선보였고, 2016년 피라미드 완공과 더불어 세계 큐레이터들이 모여 미술관 담론을 논의하는 국제 워크숍 '테이트 익스체인지Tate Exchange'가 진행됐다. 이러한 참여형 프로그램 위주로 운영되는 러닝 스튜디오 등은 수동적 감상보다 주체적 경험을 중시하는 미술의 새로운 경향과 배움과 소통을 지향하는 21세기 미술관의 미래적 비전을 반영한 것이다.

예술을 통한 지역 경제 살리기_____문화올림픽의 중심 역할을 맡은 테이트 모던은 문화를 통한 지역 경제 발전의 대표적 사례로 꼽힌다. 이곳이 개관하기 전까지만 해도 런던 시민이 이 지역에서 나들이나 데이트를 하는 것은 상상도 못할 일이었다. 폐쇄된 발전소 주변에 초라한 건물이 늘어서 있던 템스강 남동쪽 지역은 이스트엔드와 더불어 런던에서 가장 낙후된 지역이었기 때문이다. 그런 이유로 미술관이 들어선다는 소식을 가장 반긴 것은 지역 주민들이었다. 잠자는 거인이 깨어나 기지개를 펴자 발전소 주변 지역 전체가 활기를 띠기 시작했다.

우선 지하철 노선이 확장돼 테이트 모던 곁을 지나게 된 덕에 도심에서 이 지역으로 접근하기가 쉬워졌다. 런던 북서에서 남동을

거쳐 동쪽으로 가로지르는 쥬빌리 라인은 자금을 확보하지 못해 20년 동안 연장 사업이 지지부진한 상황이었다. 그러나 런던 재개발 사업의 일환으로 지하철 공사가 재개되면서 미술관이 개관하기 6개월 전에 전철역이 완성됐다.

지하철뿐 아니라 배를 이용해 테이트 모던으로 갈 수도 있다. 데이미언 허스트의 도트 페인팅으로 장식된 테이트 보트Tate Boat가 밀뱅크Milbank의 테이트 브리튼과 테이트 모던 사이를 하루 수차례 운항한다. 게다가 강 건너 금융 중심가가 위치한 시티 지역에서는 도보로 밀레니엄 브리지만 건너면 한달음에 테이트 모던에 닿을 수 있다. 템스강 남쪽 서더크 지역과 북쪽 번화가 사이의 경제적·문화적 수준 차이가 줄어들면서 물리적 거리도 함께 좁혀진 셈이다.

영국 언론에 보도된 통계에 의하면 테이트 모던 주변에 호텔, 식당, 상가 등이 함께 들어서면서 최소 2,000개의 일자리가 늘어났고, 해마다 평균 400만 명 이상이 이 지역을 찾는다고 하니[45] 이러한 상생 외생 사례를 가리켜 '테이트 효과Tate Effect'라고 부를 만하다. 이와 같은 테이트 모던의 성공은 가난한 사우스이스트 지역 재개발 사업에 탄력을 실어줬다.

이러한 성과가 우연히 이뤄진 것은 아니다. 앞서 말한 대로 테이트는 이미 착공 10년 전부터 분관 설립을 계획했고, 5년 전부터 리노베이션 계획을 세웠다. 장기적인 준비가 하드웨어에 한정된 것도 아니었다. 미술관 측은 1995년에 글로벌 경영컨설팅 회사인 맥킨지McKinsey에 의뢰해 〈테이트 갤러리가 뱅크사이드에 미치는 경제적 영향〉이라는 보고서를 발표했다. 제목 그대로 이 보고서는 각종 도표와 그래프를 통해 미술관 건립에 따른 수익성과 일자리 창출, 지역재생 효과 등 예상되는 경제적 이익을 설득력 있게 설명했다. 그리고 무엇보다 "(이 미술관이 건립되지 않는다면) 런던은 글로벌 경쟁에서 크게 뒤지고, 뉴욕이나 파리 심지어 휴스턴이나 토론

토에도 패배할 것"[46]이라며 문화 없는 미래에 대한 경각심을 일깨웠다.

애초부터 테이트 모던을 위해 대규모의 예산을 지원했던 노동당 정부는 개관 후 관람객 수와 경제적 효과를 부각시키며 성공을 자축했다. 하지만 미술관의 성공을 단순히 관람객 수와 일자리 창출, 그리고 수입 증가 등의 양적 평가로만 가늠하는 것은 옳지 않다. 이러한 계량적 수치는 미술관 활동 결과를 보여주는 단면에 불과하기 때문이다. 물론 미술관이 추진하는 각종 프로그램을 질적으로 평가하는 것 역시 쉬운 일은 아니다. 문화예술에 대한 평가는 한두 가지 기준으로 간단히 해결할 수 없는 복잡한 문제인 것은 분명하다.

21세기 글로벌 미술관으로_____사실 문화를 통한 경제 회생의 역사는 훨씬 오래전으로 거슬러 올라간다. 1830년에 베를린에 세워진 알테스 박물관Altes Museum이 가장 오랜 예다. 기존의 산업 시설을 리노베이션한 점과 문화산업을 혼란한 정치와 경제 난국을 타개하고 새로운 시대의 도래를 알리는 신호탄이자 새로운 발전의 도약대로 삼았다는 점에서 런던 테이트 모던과 다음 장에서 살펴볼 게이츠헤드 문화 벨트와 크게 다를 바가 없다. 이후 유럽 도시들이 본격적으로 재생regeneration의 바람을 타기 시작한 것은 산업사회가 지식기반사회로 전환되기 시작하던 1970년대 이후부터다.

미술 애호가들의 해외여행 프로그램을 알차고 풍성하게 채워주는 세계 유수의 현대미술관이나 복합문화센터들 중 상당수가 바로 이와 비슷한 맥락에서 탄생했다. 파리의 오르세 미술관Musee d'Orsay(1986)과 베를린의 현대미술관인 함부르거 반호프Hamburger Bahnhof(1996)는 원래 기차역이었고, 싱가폴의 독립예술센터 서브스테이션Sub-station(1990)은 테이트 모던처럼 발전소를 개조한 것이다. 또

구겐하임 빌바오 모습.
바스크 지역의 낙후된
산업도시를 관광도시로 거듭
나게 한 미술관으로
프랭크 게리가 미래지향적인
건물 외관을 디자인했다.

한 이탈리아 토리노의 링고토 전시관Lingotto Exhibition Space(1989)은 피아트FIAT 사의 자동차 공장이었고, 독일 베를린(구 동베를린)의 복합문화센터 쿨투어 브라우어라이Kultur Brauerei(1998)는 맥주 공장, 칼스루에 미디어센터ZKM(1999)는 탄약 공장이었다.

여기서 잠시 뉴욕 구겐하임 미술관의 사례를 살펴보자. 구겐하임 미술관은 1997년 10월 스페인 바스크Basque 지역의 낙후된 철강도시인 빌바오에 분관을 설립해 세계적 관광도시로 거듭나게 한 '빌바오 효과Bilbao Effect'를 이룬 바 있다. 1988년부터 20년 동안 관장으로 재직한 MBA 출신의 토마스 크렌스Thomas Krens 구겐하임 관장은 빌바오뿐 아니라 아부다비 등에 분관을 세우며 구겐하임 미술관의 글로벌 확장에 매진했다. 그중에서 특히 구겐하임 빌바오는 빌바오 시 재생 사업의 일환으로써 건축비만 총 1억 달러를 들여 세운 핵심사업 중 하나였다. 자유분방한 형태의 해체주의 건축으로 세계적 명성을 얻은 프랭크 게리Frank O. Gerhy가 디자인한 구겐하임 빌바오는 이 지역의 랜드마크일 뿐 아니라 철강산업의 쇠퇴로 침체됐던 지역 경제에 새로운 활력을 불어넣었다.

크렌스 관장은 구겐하임 미술관의 본거지인 뉴욕에서는《모터

사이클의 예술The Art of the Motorcycle》(1998)과《조르지오 아르마니Georgio Armani》(2000) 등 미술 외적인 분야까지 끌어들인 파격적인 전시 레퍼토리로 이목을 끌었다. 덕분에 관람객은 배로 늘었고, 해외 분관 설립으로 막대한 수익을 벌어들였다. 하지만 2008년 퇴임을 전후해 이뤄진 크렌스 관장에 대한 평가는 그다지 긍정적이지만은 않았다. 왜일까?

무엇보다 크렌스 관장 재임 시 구겐하임 미술관이 예술의 대중화 전략을 적극적으로 펼치면서 긍정적인 효과도 거둔 반면, 예술을 중심에 두기보다 '미술관 브랜드화' 또는 '글로벌 프랜차이즈'를 통해 세를 늘리는 데 몰두함으로써 주객을 전도시켰다는 사실을 지적하지 않을 수 없다. 크렌스 관장이 사임 의사를 밝히자 일부 언론은 "드디어 그의 그칠 줄 모르는 욕망에 제동이 걸렸다"라며 노골적이게 안도의 한숨을 쉬었다.[47] 과도한 경제적 욕망과 권력이 미술관을 지배할 때 예술이 숨 쉴 곳은 점점 줄어든다는 사실을 보여주는 좋은 예라 하겠다.

테이트 역시 경제지표만 앞세워 성과를 평가한다면 구겐하임 미술관과 똑같은 결과가 초래될 것이다. 그렇다면 무엇이 중요하단 말인가? 개관 20주년을 앞둔 이 시점에서 '테이트 모던이 런더너들의 생활 속에 어떻게 자리 잡았는가? 현대미술 그리고 미술관에 대한 대중적 인식을 어떻게 변화시켰는가? 삶의 질을 향상시키는 데 얼마나 기여했는가?'에 대한 평가에서 해답을 찾을 수 있을 것이다.

21세기 영국 문화예술의 역동성을 이끌어가고 있는 테이트가 부러우면서도 한편으로는 구겐하임의 전철을 밟게 될까 우려되는 것도 사실이다. 글로벌 시대의 미술관이 문화제국주의적 욕망이 아닌 창조적 에너지를 생산하는 발전소가 되기 위해 필요한 것은 무엇일까? 무엇보다 중요한 것은 미술관을 정치·경제 논리로 지배하

는 것이 아니라 자유로운 사고와 표현을 옹호하고, 이를 통해 사회 변화에 대응하는 새롭고 대안적인 가치를 창출하는 것이다. 신관 오픈에 즈음해 발표한 테이트 모던의 새로운 비전도 전시와 배움을 통한 21세기 미술관의 사회적 역할과 이를 통한 미술관과 지역 공동체의 연결성을 강조한 것이었다.

테이트 모던이 100년 전 테이트 갤러리에서 출발했다는 사실은, 현대미술관이 거금을 들여 멋진 건물이나 짓는다고 해서 하루아침에 만들어지는 것이 아니라는 점을 잘 보여준다. 미술관이 시민들의 삶 속에 깊이 뿌리내리기 위해서는 다양한 창조성을 포용할 수 있는 사회적·문화적 성숙이 먼저 이뤄져야 한다. 이렇게 오랜 시간 동안 탄탄히 쌓인 콘텐츠, 지역 커뮤니티와의 유대, 현대미술에 대한 대중적 신뢰의 토대 위에 만들어졌기에 오늘날 테이트 모던의 존재감이 남다른 것이다. 이제 갓 태어난 창조적 상상력의 발전소가 300년을 앞선 세인트 폴 대성당 앞에 당당하게 마주 설 수 있는 이유가 여기에 있다.

크리스 오필리_여인이여 울지 말아요_1998_캔버스에 아크릴 등 혼합 재료

영국 미술의 블랙 파워

크리스 오필리 Chris Ofili

1968

잉카 쇼니바레 MBE Yinka Shonibare MBE

1962

yinkashonibare.com

세상에서 가장 슬픈 눈물은 자식을 잃은 어머니의 눈물이 아닐까. 굳게 다문 입술과 질끈 감은 두 눈도 가슴속에 차오르는 눈물을 막을 수가 없는 모양이다. 그 눈물방울 하나하나에는 18세 꽃다운 나이에 비명으로 세상을 뜬 아들의 얼굴이 보석처럼 아로새겨져 있다. 물감에 덮혀 어렴풋이 보이는 소년의 이름은 스티븐 로렌스Stephen Lawrence. 그림 속 여인은 1993년 어느 날 버스 정류소에서 인종차별주의자들의 무자비한 공격을 받고 억울하게 죽은 한 흑인 소년의 어머니다.

로렌스의 어머니는 사건 당시 고의로 증거물을 무시하고 용의자를 전원 석방한 경찰의 미온적 대응에 끈질기게 대항해 결국 진실을 밝혀냈다. 6년 후 정부는 재조사 끝에 이것이 '제도적인 인종차별'의 결과라는 사실을 인정했다. 이 사건은 1970년대에 제정된 인종관련법이 개정되는 계기가 될 정도로 사회의 큰 파장을 일으켰다. 영국을 대표하는 흑인 작가 크리스 오필리가 그린 이 그림은 아직도 사회에 만연한 인종차별에 맞서 싸우고 있는 죽은 로렌스와 그의 어머니에 대한 헌사다.

1998년 터너상 수상자이자 2003년 베니스 비엔날레 영국 대표 작가로 선정된 오필리는 영국 맨체스터에서 태어났지만 나이지리아에 뿌리를 둔 흑인이다. 그는 영국에서 태어나 줄곧 영국인으로 성장했고 작품 역시 서구 미술의 기본인 회화에 기초를 두고 있다. 그러나 화려하고 장식적이면서도 키치적인 느낌이 강한 화면은 주로 아프리카와 관련된 소재로 채워진다.

먼저 가장 눈에 띄는 것은 작품의 주요 인물이 거의 흑인이라는 점이다. 〈성모 마리아〉에서는 성모를 흑인으로 표현했고, 예수와 열두제자의 마지막 만찬을 다룬 13개의 연작 〈다락방〉에서는 인물들을 비교적 지능이 높다고 알려진 짧은꼬리원숭이로 묘사하는 불경을 저지른다. 서구적 가치 세계의 근간이자 서양미술사의 주요 모티프인 기독교를 비문명 또는 아프리카적 요소로 표현함으로써 자기네 방식

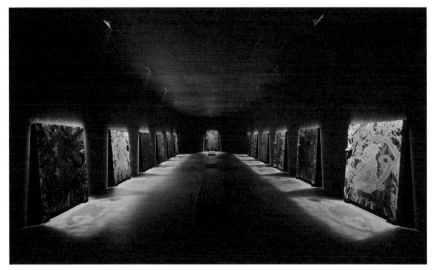

크리스 오필리_**다락방**_2005-07_전시 모습_테이트 브리튼

만을 강요하는 백인 문화의 편견과 오만함을 정면
으로 반박한 것이다.

오필리의 그림에서 가장 중요한 요소는 바로 '코
끼리 똥'이다. 주로 동물원에서 공급받는 이 재료는
동그랗게 빚어 건조한 후 바니쉬를 바르거나 구슬
따위로 장식한다. 이렇게 손질된 똥은 작품을 올려
놓는 받침대 역할을 하기도 하고 그림 표면에 붙어
화면의 일부가 되기도 한다. 이 때문에 그에게는 '엘
리펀트 맨'이라는 별명이 따라다닌다.

이와 관련한 유명한 일화가 있다. 1999년 yBa를
세상에 알린 《센세이션》전이 뉴욕 브루클린 미술관
에서 열렸을 때 코끼리 똥으로 장식된 흑인 성모마
리아상을 본 보수적인 가톨릭 신자 줄리아니 시장
이 이 작품을 공개적으로 비판한 것이다. 그러나 아

프리카 문화를 이해한다면 이런 비판이 얼마나 편
협한 것인지 금방 알 수 있다. 아프리카에서는 코끼
리 똥이 음식을 만드는 연료와 상처를 치료하는 약
재로 쓰이므로 오필리의 작품은 영혼을 양육하고
치유하는 성모의 의미를 다문화적으로 확장한 작품
으로 해석될 수 있기 때문이다.[48] 법적 소송과 정치
공방으로까지 이어진 이 사건은 타문화를 이해하지
못하는 백인 사회의 오만과 편견을 보여준 사례로
회자되고 있다.

오필리가 그림에 아프리카적 요소를 도입한 것
은 왕립예술대학을 다니던 1992년 장학금을 받아
짐바브웨를 여행하면서부터다. 그곳에서 동굴 벽화
등을 연구한 후부터 아프리카 미술의 내용과 소재
는 줄곧 그의 작품의 지배적 요소가 됐다. 또한 갱스

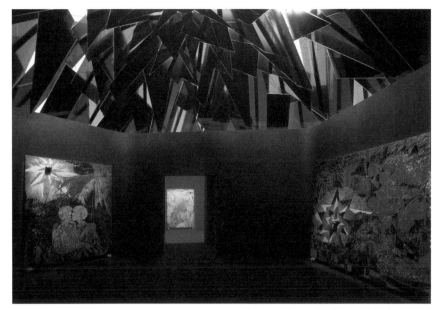

2003년 크리스 오필리의 베니스 비엔날레 영국관 전시장.
건축가 데이비드 아자예David Adjaye가 전시징 디자인을 담당했다.

터 랩이나 흑인에 대한 인종·성적 스테레오타입 등 현대 흑인문화의 요소들이 장식 모티프 같은 형식으로 표현되기도 한다.

그의 전시회는 특히 그림과 일체가 되는 공간 구성이 돋보인다. 〈다락방〉이 디스플레이된 테이트 브리튼 전시실은 예수를 상징하는 중앙 그림 양쪽 벽면에 각각 6개의 그림이 어둠 속에서 은은한 조명을 받으면서 경건한 예배실의 분위기로 연출됐다. 또한 2003년 베니스 비엔날레 영국관 전시장은 빨강, 초록, 검정 세 가지 색의 방으로 구성됐고, 천장은 오필리의 그림에 등장하는 태양의 모티프를 활용해 디자인했다. "아프리카로 돌아가자"고 주창한 라스타파리Rastafari의 선지자 마커스 가비Marcus Garvey에 따르면, 이 세 가지 색은 각각 백인의 억압 아래 흑인들이 흘린 피, 아프리카의 자연, 흑인의 검은 피부를 상징한다.

"미래가 이토록 멋져도 당신은 과거를 잊을 수 없을 거예요In this great future, you can't forget your past." 라스타파리의 정신을 레게음악과 더불어 대중적으로 확산시킨 자메이카 출신 흑인 혼혈 가수 밥 말리Bob Marley가 부른 '여인이여 울지 말아요No Woman No Cry'의 가사처럼, 오필리는 아프리카에 뿌리를 둔 자신의 문화적 정체성을 버리지 않고, 이를 통해 백인 중심 문화의 편협한 독선과 정면 대결하는 것이다.

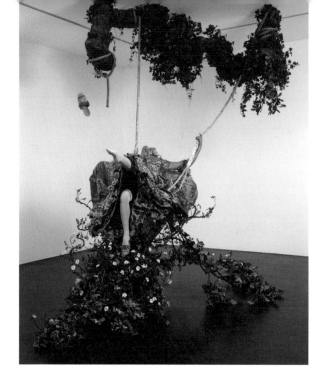

잉카 쇼니바레
그네
2001
혼합 재료

나이지리아 출신 부모 아래 태어난 잉카 쇼니바레 MBE 역시 백인 사회에서 살아가는 흑인의 정체성을 잘 보여주는 작가다. 그는 세 살부터 열여섯 살까지 부모의 나라에서 유년 시절을 보냈기 때문에 스스로 '진정한 이중문화적 배경'을 가졌다고 자부한다. 그는 아버지가 유능한 변호사였음에도 불구하고 영국 사회에 팽배한 인종차별을 피할 수가 없었다. 때문에 그 누구보다 인종 및 종교와 연관된 전 지구적 갈등에 대한 관심이 높다.

쇼니바레는 오필리와는 반대로 백인 남성 위주로 이뤄진 서양미술사의 산물인 회화를 거부한다. 대신 설치작품·사진·비디오 등 다양한 매체를 다루는데, 이 중 가장 잘 알려진 것은 아프리카 천을 이용한 마네킹 작업이다. 등장인물들은 유명한 작품의 도상을 차용하거나 제국주의 역사의 한 장면을 연상시키는 독특한 이미지를 연출한다. 그러나 이 백인 마네킹들은 알록달록한 원색의 장식 패턴으로 이뤄진 아프리카 천으로 된 옷을 입고 있어 매우 이질적인 분위기를 자아낸다.

자신이 소유한 저택 앞에서 자랑스럽게 포즈를 취한 귀족 부부를 표현한 〈머리가 없는 앤드루스 부부Mr. and Mrs. Andrews without Their Head〉(1998)는 토머스 게인즈버러의 〈앤드루스 부부의 초상Mr. and Mrs. Andrews〉(1750년경)을, 치마 속을 아슬아슬

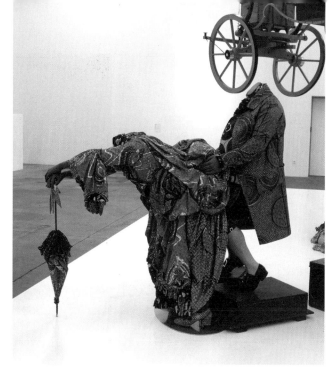

잉카 쇼니바레
정사와 범죄적 대화
2002
혼합 재료
전시 장면
카셀 도큐멘타

하게 드러내며 그네를 타는 귀족 여인의 모습을 담은 〈그네The Swing〉(2001)는 프라고나르가 1760년대에 그린 동명의 고전 작품을 차용한 것이다.

쇼니바레는 고전 명화를 재해석해 식민지의 피와 땀으로 부를 축적한 유럽 상류층의 화려하고 방탕한 생활을 드러낸다. 특히 머리가 없는 마네킹들은 사치스런 생활을 즐기다 단두대의 이슬로 사라진 프랑스 혁명 당시 귀족들의 망령이 되살아난 듯 섬뜩한 느낌마저 준다.

2002년 카셀 도큐멘타에 출품된 〈정사와 범죄적 대화Gallantry & Criminal Conversation〉(2002)는 쇼니바레의 초기 작품 중 가장 스펙터클한 작품으로

기억된다. 천장에는 귀족들의 마차가 매달려 있고, 이국땅에 막 도착한 귀족 남녀가 여행 가방도 풀지도 않은 채 서로 엉겨붙어 있다. 화려한 장식으로 뒤덮인 커다란 드레스를 들추고 있는 여자, 그를 뒤에서 포옹하는 남자. 음란한 냄새가 물씬 풍기는 이 작품은 제국주의 시대 유럽에서 성행했던 '그랑 투어Grand Tour'를 현대적 관점에서 재해석한 것이다. 그랑 투어란 당시 일정한 나이에 이른 귀족 자제들이 서양 문명의 뿌리를 배우려는 목적으로 이탈리아 등지로 떠난 여행을 일컫는다.

쇼니바레는 교육적 목적을 가진 이 여행이 문명뿐 아니라 '성'에 눈뜨는 계기가 되기도 했다는 사실

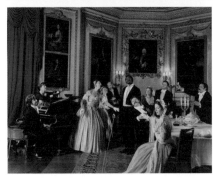

잉카 쇼니바레_**어느 빅토리안 댄디의 일기** 11시, 14시, 17시, 19시, 03시(왼쪽 위부터 시계방향)_1998_퍼포먼스 사진

에 주목한다. 명망 있는 가문의 자제들이 그랑 투어 중 다른 귀족 자제나 현지의 이성과 눈이 맞아 부적절한 관계를 갖는 경우가 흔했던 것이다. 이런 사실은 오늘날 백인 남성들이 동남아에서 즐기는 은밀한 섹스 관광을 연상시키기도 한다. 그는 부도덕한 욕망의 배출구가 된 그랑 투어를 통해 비서구를 강간한 유럽 백인들의 야만에 대해 이야기한다.

마네킹에게 입혀진 아프리카 천은 그 자체가 쇼니바레 작품의 근간이자 그의 예술을 이해하는 열쇠가 된다. 이 재료에는 사실 매우 복잡한 정체성이 담겨 있기 때문이다. 일찍이 네덜란드 상인들이 식민지인 인도네시아에 내다 팔기 위해 바틱 문양으로 꾸민 천을 개발했는데, 이곳에서 기대했던 바와 달리 장사가 잘되지 않자 방향을 돌려 서아프리카로 진출했다. 네덜란드인들은 흑인들이 화려한 색상과 대담한 문양에 호응을 보이자 본격적으로 아프리카 시장으로 판로를 확장하게 된다. 즉, 아프리

카 천이 아프리카 고유의 것이 아니라 식민 지배의 산물이었던 것이다.

쇼니바레는 학창 시절 "너는 아프리카 출신이니까 아프리카다운 작품을 해봐"라는 선생님의 충고를 듣고 '아프리카적 정체성'이 무엇일까 고민하던 중 흑인 인구가 많기로 유명한 런던 근교 브릭스톤 시장을 찾게 됐다. 그곳에서 흑인들이 즐겨 입는 전통 의상의 재료가 되는 아프리카 천에 얽힌 아이러니컬한 역사를 알게 된 것이다. 아프리카 회복 운동의 열기가 뜨겁게 달아오르던 1950년대 이후 흑인 문화의 상징이었던 그 천이 실은 제국주의의 산물이란 사실이 작가에게는 꽤 충격이었다. 쇼니바레는 이러한 경험을 통해 단일한 문화적 정체성이나 특정 문화의 진정성이란 단지 허상에 불과하다는 결론에 이르게 된다.

쇼니바레는 아프리카 천을 의상에만 사용하지 않았다. 그는 해상에서 침몰한 17세기 스페인 무적함

대 중 하나로 식민주의의 좌초를 상징하는 역사적 아이콘인 '바자Vasa'도 만들었다. 위풍당당하게 해상을 누비던 이 범선을 아프리카 천으로 꾸민 후, 장식용 병 속에 담아 〈바자Vasa〉(2004)라는 작품으로 재탄생시킨 것이다. 식민지 정복을 게임처럼 즐기고 타문화를 장난감처럼 가볍게 여겼던 제국주의자들의 심리와 그 한계성을 상징하듯 말이다.

이러한 작업 외에도 풍자화가 윌리엄 호가스의 그림이나 오스카 와일드의 소설을 소재로 한 사진 연작과 비디오 역시 빼놓을 수 없다. 쇼니바레는 빅토리아 시대를 배경으로 한 사진작품 속에서 백인 주인공의 역할로 직접 출연하기로 한다. 특히 귀족계급을 선망하는 중산층 출신을 가리키는 '댄디

Dandy'의 모습을 연기한다. 이처럼 쇼니바레가 빅토리아 시대에 특히 관심을 가지는 이유는 제국주의의 전성기였던 이 시기가 오늘날 영국의 다문화 사회를 향한 출발점이라는 모순 때문이다.

영국을 대표하는 흑인 작가 오필리와 쇼니바레. 두 사람은 백인들이 일군 서구 미술의 전통과 아프리카의 정체성을 새로운 방식으로 혼합하는 독특한 작가이자, 다문화주의를 지향하는 영국 문화의 새로운 아이콘이다. 이들의 작품을 통해 하나의 우월한 문화가 타문화를 지배하는 구시대적 패러다임을 벗어나, 다양한 문화가 서로의 차이를 인정하고 소통하며 제3의 가치를 만들어내는 새로운 문화 교섭의 모델을 발견할 수 있다.

9장
지역 경제를 살린 '예술천사'

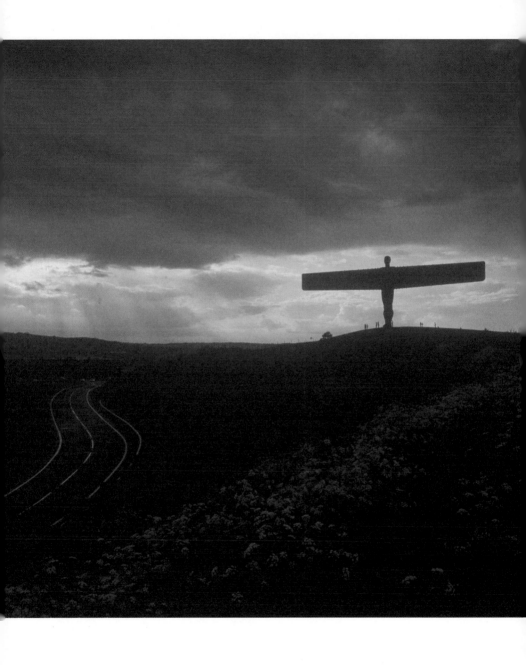

앤터니 곰리_ **북방의 천사**_1998_강철_22×54×2.2m_게이츠헤드

_____런던에서 기차로 5시간 거리에 있는 영국 북동부의 뉴캐슬New Castle은 증기기관을 발명한 존 스티븐스의 고향이자 최초의 기관차 공장이 설립된 전통적인 산업도시다. 노동계급 문화가 강한 이곳에는 지금도 항구, 조선소, 탄광 등 북동부의 주요 산업 시설이 모여 있다. 뉴캐슬은 타인강River Tyne이라는 작은 강을 사이에 두고 인구 20만 명의 소도시 게이츠헤드와 이웃하고 있다. 뉴캐슬 쪽에서 강 건너 게이츠헤드 쪽을 바라보면 아주 특이한 건축물이 금방 눈에 들어오는데, 이 지역의 랜드마크인 세이지 음악센터Sage Gateshead(2004)와 발틱 현대미술센터Baltic, the Centre for Contemporary Art(2002)다. 이들 사이에 있는 게이츠헤드 밀레니엄 브리지가 두 도시를 이어준다.

영국 북동부의 유일한 현대미술관인 발틱 현대미술센터는 '북방의 테이트Tate of the North'라는 별명을 얻고 있다. 밀레니엄 브리지를 통해 강 건너 지역의 인구를 문화예술 시설로 유입시키는 구조와 오래된 건물을 개소해 만든 현대미술관이라는 점이 테이트 모던과 닮았기 때문이다. 그뿐 아니라 침체된 산업도시를 문화관광도시로 전환시킨 도시재생사업의 일환으로 추진됐다는 점도 그렇다.

게이츠헤드 키 풍경.
배가 지나가면 다리가 접혀서
'깜빡이는 눈'이라는 별명을
얻은 밀레니엄 브리지 옆으로
발틱 현대미술센터가 보인다.
오른편 현대적 건물은 세이지
음악센터.

발틱 현대미술센터는 겉보기에 주변의 다른 건물들과 크게 다르지 않다. 붉은색과 노란색 두 가지 색깔의 벽돌로 이뤄진 건물 외벽에는 강 건너에서도 한눈에 알아볼 수 있을 정도로 커다랗게 '발틱 제분소Baltic Flour Mills'라고 쓰여 있다. 원래 이곳은 1950년대에 만들어진 밀가루 공장 겸 저장소였다. 타인강변에는 5개의 제분소가 있었지만 30여 년이 지난 후 모두 문을 닫아 철거되고 발틱 제분소만 홀로 남았다.

6개 층으로 이뤄진 발틱 현대미술센터는 강변에서 보면 오래된 외벽이 고풍스럽고 입구 쪽의 유리 구조물은 아주 현대적인 느낌을 준다. 전시장 안에서는 이 유리벽을 통해 아름다운 타인강과 밀레니엄 브리지를 한눈에 감상할 수 있다. 유람선에 물길을 열어주

2002년 여름에 개관한 발틱 현대미술센터. 문화소외 지역인 영국 북동부의 대표적인 현대미술 기관이다. 미술관으로 리노베이션되기 전 밀가루 공장이었음을 보여주는 간판이 아직 남아 있다.

기 위해 천천히 들어올려지는 밀레니엄 브리지와 햇빛을 받아 크리스털처럼 영롱하게 빛나는 세이지 음악센터 등 발틱 현대미술센터의 전망대에서 내려다보는 풍경은 아름답고 생동감이 넘친다.

탄광촌에서 세계적인 문화예술 도시로_____이 새로운 문화예술 시설들은 게이츠헤드 주민들에게는 아주 소중한 자원이다. 발틱 현대미술센터와 세이지 음악센터는 복권 기금 약 5,000만 파운드를 포함해 지방 소도시로서는 이례적인 대규모 예산을 들여 건립됐다. 그리고 변변한 관광상품이 없던 지방 소도시에 6,000개의 새로운 일자리를 창출했다. 더불어 오래전 빈민가였던 지역에 힐튼 같은 고급 호텔과 대형 스포츠센터 등이 들어서면서 도심부터 게이츠헤드 키Gateshead Quay에 이르는 문화관광벨트가 조성됐다. 특히 1996년 '세계 시각예술의 해The Year of Visual Art' 같은 국제행사를 유치해 전 세계에서 몰려든 전문가들에게 게이츠헤드의 새로운 면모를 널리 알리기도 했다. 틴던의 테이트 모던 못지않게 게이츠헤드 문화지구 역시 '문화예술을 통한 도시재생사업'의 모범 사례로 손꼽힌다.

여기서 잠시 도시재생사업이 이뤄지기 전 게이츠헤드의 모습을 살펴보자. 게이츠헤드는 19세기까지 탄광 산업으로 부유한 생활을 누렸지만, 1970년대 말 이후 대처 정부가 생산성이 떨어지는 광산에 대해 폐쇄 조치를 내린 이후 장기적인 경제 침체에 빠져들었다. 당시의 분위기는 영화 〈빌리 엘리어트Billy Elliot〉(2000)를 보면 대충 짐작할 수 있다. 미래가 보이지 않는 암울한 탄광촌의 소년이 발레리노로 성공한다는 이야기를 담은 이 영화는 1984년 전후 실직과 파업이 절정에 이른 '불만의 겨울winter of discontent'을 배경으로 한다.

1980년대 게이츠헤드의 모습은 이 영화의 무대가 된 더럼Durham이라는 탄광촌과 크게 다르지 않았다. 낡고 칙칙한 주택가, 억센 북

부 사투리, 짧은 머리에 건장한 체구를 가진 노동자들, 어른이 되면
아버지처럼 검은 탄광 속에서 일생을 보내는 것 외에 다른 꿈을 꿀
수 없는 아이들…. 이들에게 닥친 구조조정의 시련은 순박한 사람
들의 평범한 일상마저 빼앗아갔다. 당시 국영기업의 민영화를 추
진하던 대처 수상은 주민 생계의 터전인 탄광을 폐쇄한 데 이어 전
국광산노동조합의 기금 압류, 파업 광부들의 가족에 대한 사회보
장 보류, 그리고 경찰을 동원한 폭력적인 시위 진압 등 강경 일변도
의 정책을 펼쳤다. 가난과 폭력은 영화 속 빌리의 가족을 비롯한 이
지역 전체 주민들이 겪어야 했던 일상이었다.

　세월이 흘러 1990년대에 들어서자, 게이츠헤드 시는 과거의 그
늘을 잊고 오랜 경제침체에서 벗어나기 위해 팔을 걷어붙이고 나
섰다. 이들의 선택은 유럽 다른 소도시들의 도시재생 사례를 연구
해 문화와 예술을 통해 경제를 회생시키는 해법을 도입하는 것이
었다.

　이러한 전략이 성공을 거두면서 탄광촌이었던 게이츠헤드가 국
제적 주목을 끌게 된 것은 세이지 음악센터와 발틱 현대미술센터

때문만은 아니다. 우리나라로 치면 강원도 정선 같은 문화예술의 불모지인 탄광촌에 미술관과 공연장이 거부감 없이 뿌리내리게 하기 위해서는 오래전부터 사전작업이 필요했다. 대표적인 사례가 1990년대 초 도시재생사업과 함께 시작된 공공미술 프로젝트다. 게이츠헤드는 시내에 크고 작은 공공미술작품을 설치해 예술적 환경을 조성하면서 서서히 도시의 삶에 미치는 예술의 영향력을 넓혀갔다. 이렇게 장기적으로 진행된 공공미술 사업의 정점이면서 세이지 음악센터와 발틱 현대미술센터 같은 대형 문화예술센터 건립에 직접적인 힘을 실어준 프로젝트가 있었으니, 이제는 세계적인 명물이 된 〈북방의 천사Angel of the North〉(1998)라는 초대형 조각작품이다.

천사를 둘러싼 뜨거운 논쟁_____〈북방의 천사〉는 '탄광촌을 문화도시로 거듭나게 한 공공미술작품'이라는 타이틀로 국내 언론에도 여러 차례 보도되면서 우리에게도 제법 익숙한 작품이나. 높이 22미터, 날개 길이 54미터, 무게 208톤에 달하는 이 거대한 상을 마주 대하면 마치 스톤헨지 앞에 선 듯한 경외심마저 생긴다.

하지만 예술성은 둘째 치고, 작품 한 점이 영국 북동부 지역 경제 발전의 서막을 알린 문화 전령의 역할을 했다는 것이 과연 사실일까? 결과부터 이야기하자면 사실이다. 조각이 완성된 지 10년 만에 애초에 예상한 15만 명 선을 두 배 이상 훌쩍 넘긴 약 40만 명이 〈북방의 천사〉를 찾았다. 게이츠헤드 주민들은 이 조각이 스톤헨지, 웨스트민스터사원 같은 문화유적과 함께 영국인들이 선정한 10대 문화 아이콘 중 하나라고 자랑을 늘어놓는다. 이제 〈북방의 천사〉는 게이츠헤드의 자랑일 뿐 아니라 영국의 상징물이 된 것이다.[49]

하지만 이 작품이 처음부터 주민들의 자랑거리였던 것은 아니다. 작품이 완성되기 전인 1990년대 중반까지도 이 전대미문의 대

규모 공공미술 프로젝트는 뜨거운 논쟁의 대상이었다. 막대한 세금을 낭비한다고 생각한 주민들의 반대가 심해 상당한 진통을 겪었던 것이다. 이를 둘러싼 갑론을박은 1994년 앤터니 곰리가 이 프로젝트의 작가로 선정돼 기획안을 공개한 직후부터 시작됐다.

　일개 소도시에서 초대형 공공미술 프로젝트가 추진된다는 소식은 영국 전체의 관심을 모았다. 공공미술은 그 자체로도 일반 미술관이나 갤러리 전시에 비해 많은 도전이 필요한 분야다. 대개 예산 규모도 크고 장기적인 기획이 필요한 데다가 장소의 역사적·사회적 맥락과 관람객의 눈높이를 총체적으로 고려해야 하는 작업이기 때문이다.

　1996년 골드스미스 대학에서 큐레이터십 과정을 함께 공부하던 영국 친구들 사이에서도 〈북방의 천사〉 프로젝트는 뜨거운 토론 주제였다. 개인적으로는 작품 하나를 둘러싼 이런 '영국식' 논란이 처음에는 어리둥절했다. 우리나라에서 갖고 있는 공공미술에 대한 인식은 소위 '장식미술법'에 의해 대형 건물이 건축비의 1퍼센트에 해당되는 미술품을 갖추도록 법으로 규정하는 식의 소극적이고 형식적인 것이었기 때문이다. 어느 소도시의 진입로에 자리한 언덕 위에 높이가 자그마치 20미터가 넘는 어마어마한 대형 철제 조각을 설치한다는 원대한 계획과 그 아이디어가 시의원들과 공무원들 사이에서 나왔다는 점, 추진 형식과 절차 및 예산까지 시시콜콜 따지는 영국인의 공공미술에 대한 뜨거운 관심이 그저 놀라울 따름이었다.

죽음에서 희망의 천사로＿＿＿＿＿＿ 강철로 만들어진 초대형 조각상을 언덕 위에 세운다는 곰리의 계획안은 발표 직후부터 회의적인 시각에 부딪혔다. 언론뿐 아니라 일반인들 사이에서도 이 프로젝트에 대한 찬반 의견이 팽팽히 맞섰다.

반대 이유는 한두 가지가 아니었다. 우선 게이츠헤드 주민들은 도무지 먹고사는 데 도움이 될 것 같지 않은 작품 하나에 80만 파운드에 육박하는 예산을 퍼붓는다는 사실에 강하게 반발했다. 또한 거대한 조형물이 TV 전파 송수신을 방해하고, 비행기 운항에 지장을 초래하며, 그린벨트를 손상시키고 심지어 신의 분노를 사서 번개를 맞을지도 모른다는 흉흉한 소문까지 돌았다.[50] 고속도로 초입에 세워지면 지나가는 운전자들을 깜짝 놀라게 해서 교통사고를 유발하는 '죽음의 천사'가 될 것이라는 우려까지 나왔다.

그뿐만 아니라 허허벌판에 초대형 조각상을 세우겠다는 것은 작가의 과욕이라는 둥, 세기의 웃음거리가 될 것이라는 둥 힐난과 조롱이 이어졌다. 격분한 주민들은 "이 미친 짓거리에 귀중한 돈을 퍼붓고 있다니 (…) 온 나라가 우리 북동부 지역을 또 손가락질할 것이다"[51]라고 분노를 토해냈다. 지역사회뿐 아니라 미술계에서도 마찬가지였다. 기념비적 공공미술은 구시대의 산물이라 믿는 비평가들은 〈북방의 천사(이하 천사)〉는 예술품이 아니라 그저 하나의 시설이나 관광상품일 뿐이라며 시큰둥한 반응을 보였다.

이처럼 20년 전 기억 속의 〈천사〉는 그다지 밝은 이미지가 아니었다. 이 프로젝트를 결사반대하며 차라리 병원이나 복지시설을 짓자고 주장하는 이들도 있었다. 주민들을 대상으로 설문조사를 한 결과, 80퍼센트 이상이 노골적으로 반대 의사를 표시했다는 기록을 보면 〈천사〉가 얼마나 푸대접을 받았는지 짐작할 수 있다. 따라서 이러한 난항을 극복하고 프로젝트를 실현하기 위한 관건은 무엇보다 성난 민심을 수습하고 설득하는 일이었다. 뜨거운 반대

여론을 돌려놓기 위한 시 당국과 작가의 노력이 없었다면 〈천사〉는 결코 탄생할 수 없었을 것이다.

그런데 게이츠헤드 시는 왜 이렇게 격렬한 반대를 무릅쓰고 조각상을 세우려 했을까? 게이츠헤드는 이미 1990년대 초부터 시의회를 중심으로 한물간 탄광촌, 경제 순위 전국 35위 도시라는 불명예를 씻기 위해 각고의 노력을 기울였다. 무엇보다 외부로부터 투자를 끌어들이기 위해 과거 탄광촌의 이미지를 벗고 미래지향적 이미지를 구축하는 것이 가장 필요하다고 판단했다. 이들은 공공미술이 문화적 환경을 조성해 새로운 도시 이미지를 심어주는 것은 물론, 변화의 의지와 가능성을 가장 효과적으로 가시화할 수 있다는 결론을 내리고 이 프로젝트를 감행한 것이다.

앞서 언급한 대로, 게이츠헤드는 이미 수년 전부터 수십 건에 달하는 공공미술 조성사업을 진행해오고 있었기 때문에 적어도 시 당국 내부에서는 〈천사〉 프로젝트에 대한 공감대가 쉽게 형성됐다. 또한 영국 최고의 작가 곰리가 이 프로젝트를 맡음으로써 자신들의 문화환경 조성사업이 외부에 대대적으로 알려지면 지역 경제

〈천사〉 프로젝트가 추진될 때 반대 여론이 들끓었다. '지옥의 천사' 등 언론을 뒤덮은 비판 기사 제목을 모은 자료 사진.

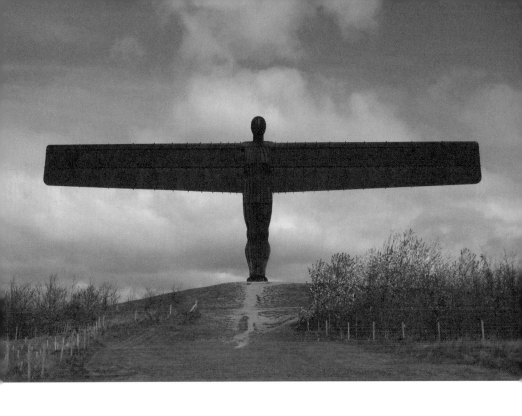

발전에도 크게 기여할 것이라는 기대에 부풀어 있었다.

　이토록 야심만만하게 시작한 프로젝트가 시작부터 지역 주민의 반대에 부딪쳤을 때, 게이츠헤드 시 당국은 포기하지 않고 주민들을 설득하기 시작했다. 우선 주민들이 낸 혈세를 한 푼도 쓰지 않고 오로지 복권 기금 등 외부 자본을 유치해 제작할 것임을 거듭 강조했다. 그리고 모든 예산 집행 과정을 투명하게 공개함으로써 주민들의 신뢰를 얻는 데 성공했다. 물론 이러한 과정은 엄청난 인내와 에너지가 요구됐다.

　주민들의 마음을 움직인 것은 시 당국만이 아니었다. 작가 또한 지역 주민들이 반대하는 이유에 귀를 기울이고 그들과 눈높이를 맞추고 대화를 통해 마음을 열게 했다. 그리고 프로젝트의 상징적

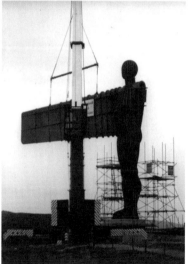

설치 작업 중인 〈북방의 천사〉. 몸통 100톤, 날개만 50톤에 달하는 무게로 안전을 위한 기초공사에 상당한 비용과 시간이 소요됐다.

의미와 중요성을 이해시키기 위해 우선 지역학교의 교장과 미술교사, 어린 학생들을 대상으로 한 설명회와 전문가의 의견을 수렴하기 위한 워크숍을 열고, 작품의 모형과 드로잉 전시 등의 홍보행사를 꾸준히 진행했다.

만약 시 당국이 이 프로젝트를 무조건 밀어붙이거나 암암리에 추진했더라면 어떻게 됐을까? 아마도 〈천사〉는 주민들의 무관심 속에서 바람 부는 언덕 위에 흉물처럼 방치돼 애초의 우려대로 웃음거리가 됐을 것이다. 또한 작가가 지역 주민들의 반발에 대해 '예술에 대한 무지의 소치'라는 태도로 외면했대도 결과는 마찬가지였을 것이다. 시간과 예산을 조금 더 들여서 열린 대화와 투명한 진행을 통해 이뤄진 덕에 〈천사〉는 공공미술로서 진가를 발휘할 수 있었다.

〈천사〉가 겪은 산고는 '공공미술'은 공공의, 공공에 의한, 공공을 위한 미술이어야 한다는 가장 기본적인 사실을 일깨워준다. 공공미술은 완성된 작품이기 전에 지역공동체가 봉봉의 복석을 양한 사회적 합의에 이르는 일련의 과정이 담긴 하나의 역사적 내러티브이기 때문이다. 〈천사〉역시 단순한 거대 조형물이 아니라 그 속에 지역 주민이 공감할 수 있는 이야기를 담아냈다. "〈천사〉는 산업시대에서 정보화시대로 이행하면서 변화로부터 소외된 채 고통의 세월을 보낸 북동부 주민들에게 희망의 상징이 될 것입니다. 또한 과거 300년간 이 땅의 탄광에서 일생을 보낸 수천만 광부의 삶의 증인이 될 것입니다." [52]

서서히 주민들 마음속에서 〈천사〉는 흉측하게만 느껴졌던 거대한 고철 덩어리가 아니라, 게이츠헤드의 역사와 이곳 사람들이 살아온 고단한 삶 그리고 미래의 희망을 전하는 전령으로 새롭게 그려지기 시작했다.

이처럼 곰리는 이 작품이 게이츠헤드의 상징물로 우뚝 서기까지

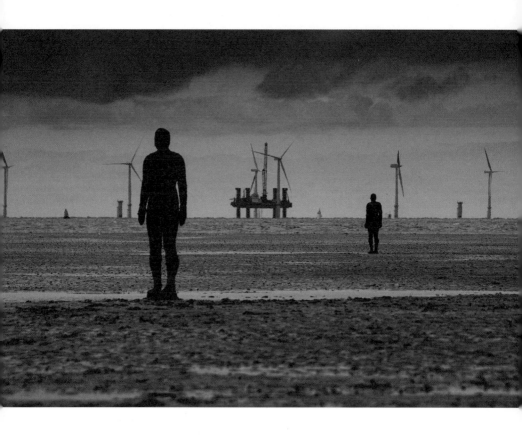

앤터니 곰리 **또 다른 장소**_1997_100개의 등신상, 각 높이 189cm_크로스비 해변
_1997년 독일 쿡스하펜 해변에 첫선을 보인 이 작품은 이후 노르웨이와 벨기에를 거쳐 영국 크로스비 해변에 전시됐다.
곰리는 이 작품의 설치 허가가 만료되는 2006년 이후에는 뉴욕에서 10년 간 전시할 계획이었다.
이 사실이 알려지자 지역사회에서 작품 이전에 반대하는 여론이 들끓었고,
결국 해당 지자체는 2007년 이 작품을 사들여 크로스비 해변에 영구 전시하기로 결정했다.

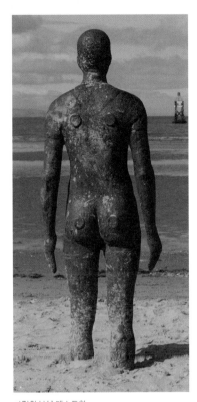

곰리의 몸을 캐스트한
100개의 철제 등신상이
3.2km에 걸친 해안에
바다를 바라보며 서 있다.

시 당국과 지역 주민 사이를 오가며 적극적으로
중재 역할을 했다. 작품의 웅장한 규모만큼 예술
과 세상을 함께 아우르는 커다란 포용력과 내공
이 아니었으면 불가능한 일이었을 것이다.

곰리는 이 시기 전후로 조각사에 길이 남을 주
옥같은 공공미술작품을 꾸준히 발표하면서 영국
예술계에서 다섯 손가락 안에 드는 영향력을 가
진 '거물' 작가로 자리매김했다. 영국 전역에서 그
의 작품을 쉽게 만날 수 있다고 해서, 그를 공공조
형물 작가쯤으로 생각하면 큰 오산이다. 그의 작
품은 단순한 환경 장식이나 이정표 역할을 넘어
서 우주와 교감하는 인간적 성찰을 담고 있기 때
문이다.

곰리는 자신의 몸을 캐스트한 조각품으로 신체
내부의 긴장과 심리 상태를 담아낸다. 이런 작업
을 통해서 물리적 실체로서가 아니라 '영혼이 머
무르는, 또는 우주와 소통하는 장소'로서의 신체
를 탐구한다. 장인적 기술뿐만 아니라 심오한 철학을 가진 곰리의
예술은 인간 존재에 대한 성찰을 바탕으로 초월적인 사색의 세계
로 이끈다.

깊이 있는 성찰과 따뜻한 인간미에서 우러나온 곰리 특유의 조
용하고 담담한 카리스마는 〈천사〉에서 절정을 이룬다. 만약 대대
적인 예산과 첨단 공법의 지원으로 이뤄진 초대형 프로젝트라는
사실에만 의미를 두고 제작했다면 어땠을까? 분명히 〈천사〉는 어
느 시골 마을의 이색적인 볼거리에 불과했을 뿐 세계인의 가슴을
울리는 감동을 안겨주지는 못했을 것이다.

2008년 〈북방의 천사〉 건립 10주년을 맞아 지역 주민들이 차린 생일 파티 모습.

공동체와 손잡은 공공미술의 성공_____1998년 5월 우여곡절 끝에 드디어 〈북방의 천사〉가 폐광이 묻혀 있는 언덕 위에 우뚝 세워졌다. 게이츠헤드 주민들은 궂은 날씨에도 불구하고 먼발치에서 공사를 지켜봤다. 그리고 작업을 마친 인부들은 밤새 손에 손을 잡고 작품 주위를 돌며 춤을 췄다. 제막식의 하이라이트는 축구 명가 뉴캐슬 유나이티드 출신으로 영국 축구의 살아 있는 전설인 앨런 시어러Alan Shearer의 등번호 9번을 단 유니폼이 천사의 몸에서 미끄러져 내리는 순간이었다.

이곳 주민들이 북동부 지역이 낳은 최고 선수의 유니폼을 천사에게 입혀준 것은 나름대로 큰 의미가 있다. '축구는 영국의 종교'라는 말이 있듯, 게이츠헤드 주민들에게도 축구는 생계를 위한 노동 다음으로 삶의 중요한 부분이다. 따라서 천사에게 시어러의 유니폼을 입혀준 것은 대대적인 환영과 사랑의 표시였다. 몇 년 전만 해도 〈북방의 천사〉를 탐탁지 않게 여겼던 주민들까지 환희와 감격에 거워 시도 일쑤인있다. 게이츠헤드 사람들은 "여기 북쪽에노 맥주, 축구, 실업 말고도 뭔가가 있다고! 우리도 뭔가 좋은 걸 감상할 줄 안단 말이야!" 하고 자랑스럽게 외쳤다. '점잖은 남쪽 양반들Soft Southerner' 눈에는 거친 억양과 실업 등 '비문화적'인 인상으로 정형화돼 있던 게이츠헤드가 처음으로 문화적 자부심을 가지게 된 것이다.

게이츠헤드 주민들이 〈북방의 천사〉를 사랑하는 이유는 기념비적 규모나 문화적 아이콘이기 때문만은 아니다. 착안에서 완성까지 8년이 넘는 시간 동안 주민들의 관심과 시간과 노력을 축적해 이뤄낸 자신들의 프로젝트이기 때문이다. 이렇게 지역 주민의 동의를 구하고 참여시키는 과정을 통해 '우리들의 작품'이라는 의식을 형성했다는 점이 중요하다. 이를 둘러싼 이야기들이 세대를 거쳐 전해지면서 새로운 의미가 재생산될 수 있다.

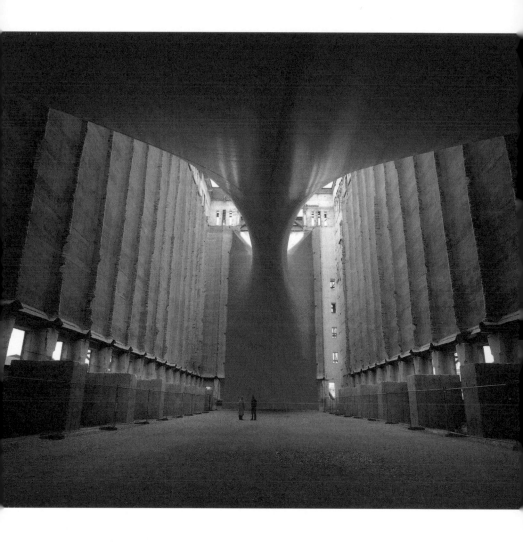

애니시 카푸어_타라탄타라_1999
_발틱 현대미술센터가 1999년부터 2002년 개관까지 개최한 다양한 프리 오프닝 행사 중 하나.
미술관으로 리노베이션 되기 전 제분소 건물 내부를 가득 채운 설치작품이다.

게이츠헤드 시가 〈북방의 천사〉를 계기로 문화관광도시로 도약한 사건은 영국 전체에 상당한 영향을 미쳤다. 영국도 우리나라처럼 문화예술시설이 수도 런던에 집중돼 있어 지역 간 불균형이 큰 편인데, 북동부 지역에 미래의 주력산업인 문화관광산업이 성공적으로 뿌리를 내리면서 다른 경제낙후지역에도 자신감과 희망의 메시지를 준 것이다.

소도시가 현대미술 중심지로 날다 _____ 〈북방의 천사〉에서 시작돼 발틱 현대미술센터와 세이지 음악센터로 이어진 게이츠헤드의 성공적 변신은 10여 년간의 오랜 준비 작업을 통해 주민들과 소통하면서 한걸음씩 나아간 결과다. 그러나 아직 시간을 두고 해결해야 할 미완의 과제가 남아 있다. 그것은 글로벌 스탠더드와 지역정서의 충돌에 관한 것이다. 특히 이 문제에 가장 먼저 부딪힌 것은 발틱 현대미술센터였다.

초대 관장인 스웨덴 출신 수네 노르그렌Sune Nordgren이 개관 전부터 그려놓은 발틱 현대미술센터의 미래는 한마디로 글로벌한 비전이었다. 애초부터 그는 런던을 경유하지 않고 영국뿐 아니라 유럽, 아시아, 미국 등 글로벌 아트와 직접 교류하겠다고 선언했다. 그리고 활동 영역도 소장품이나 전시에 한정하지 않고 세계적인 작가들이 발틱 현대미술센터만을 위한 작품을 생산하도록 창작 환경을 제공하는 스튜디오 프로그램에 큰 비중을 뒀다. 갤러리보다 '미술공장art factory'[53]을 표방한 것도 전통적 미술관의 기능을 뛰어넘어 다이내믹한 생산과 소통이 이뤄지는 장소라는 의미를 강조하기 위해서였다.

개관 이후 15년 동안 관장이 다섯 차례나 교체되는 가운데, 발틱 현대미술센터에서는 전 세계에서 초대 받은 작가들이 크고 작은 전시에 참여했다. 이 중에는 애니시 카푸어, 샘 테일러-우드, 앤

제니 홀저_**트루이즘**_2000
_발틱 현대미술센터 개관 이전 건물 외벽에 펼쳐진 프로젝션 작업.

터니 곰리 등 영국의 대표 작가들뿐 아니라 일본의 무라카미 다카시Murakami Takashi, 태국의 수라시 쿠솔웡Surasi Kusolwong, 한국의 김소라 등 아시아 작가도 포함돼 있다. 또한 개관 전인 1999년 거대한 전시 공간을 길이 50미터, 폭 25미터의 대형 조형물로 채운 애니시 카푸어와 2002년 개막 당시 입구 양측 벽면과 바닥에 거대한 남녀의 누드를 그린 줄리언 오피를 비롯해 30여 명의 작가에게 작품을 커미션하기도 했다. 이처럼 발틱 현대미술센터가 지역을 넘어선 글로벌 미술센터를 표방하며 세계적인 스타 작가들을 초청해서 작품을 남겼지만, 전시나 스튜디오 프로그램에 초청받지 못한 지역 미술인들은 이렇게 반문했다. 도대체 발틱 현대미술센터는 누구를 위한 미술관인가?

이는 지역 미술계와 미술관의 이해관계를 떠나 지역 정체성의 문제와도 연결될 수 있다. 현대미술이 서유럽과 미국 중심에서 벗어나 새편되는 과정에서 지역 미술관이 글로벌 문맥에서 어떻게 새로운 자리매김을 할 것인가는 전 세계 미술관이 고민하는 화두다. 지역정서를 끌어안는 동시에 글로벌 문맥과 소통하기 위해서 어느 지점에서 균형을 유지해야 하는가? 지역의 정체성과 내러티브를 글로벌 언어로 어떻게 표상할 수 있는가? 근본적으로 글로벌 스탠더드의 존재가 가능한가? 이러한 물음은 발틱 현대미술센터에게만 해당되는 것이 아니라 글로벌 시대에 지역 미술관이 끊임없이 고민해야 할 공통의 과제이기도 하다.

그 후, 남방의 천사 프로젝트_____〈북방의 천사〉가 대성공을 거두자 영국 지방 중소 도시에 대형 공공조각이 경쟁적으로 생길 것이라는 예상은 오래전부터 나왔다. 드디어 2008년 1월 영국 남동부 요크셔 지방의 엡스플리트Ebbsfleet 시가 〈북방의 천사〉보다 더 많은 예산을 들여 더 큰 규모로 새로운 공공미술 프로젝트를 추진

엡스플리트 시가 추진하는
'남방의 백마' 프로젝트는
자금 확보에 난항을 겪다가
2012년 중단됐다.

하겠다고 발표했다. 이 프로젝트는 구체적인 작품이 정해질 때까지 임시로 '남방의 천사'라는 별명으로 불려왔다.

'남방의 천사'가 들어설 장소는 런던 남동부에 위치한 켄트Kent 지방의 올드 초크 쿼리Old Chalk Quarry라는 곳이다. 영국에서 가장 오래된 인류 화석이 발견된 곳이며, 로마제국이 건설한 도버-런던 간 도로가 지금도 남아 있는 유서 깊은 지역이다. 여기에 오래된 채석장과 함께 영국과 프랑스를 잇는 해저터널과 두 개의 고속도로가 지나가면서 아름다운 경관이 크게 훼손됐다. '남방의 천사'는 이 지역에 새롭게 들어설 국제 철도역을 필두로 한 도시개발과 환경 회복을 상징하는 아이콘이자 도버항을 통해 영국에 도착해 런던으로 들어오는 방문객들을 맞이하는 랜드마크로서 계획된 것이다.

프로젝트 계획 발표 후, 1년 동안 5명의 후보와 작품안이 일반에 공개됐다. 이 중 공개적인 여론 수렴과 전문가의 심사를 거쳐 최종적으로 낙점 받은 작품은 마크 월린저의 백마상이었다. 이 작품은 영국-프랑스 간 해저터널 입구부터 켄트를 지나 런던까지 연결되는 초고속 국내선 CTRL(Channel Tunnel Rail Link)이 개통되고 런던 올림픽이 열리는 2012년 즈음 완성될 예정이었다. 높이가 50미

터에 이르는 이 작품은 곰리의 〈북방의 천사〉 제작비용의 두 배 이상인 200만 파운드를 들여 세워질 계획이었으나, 예상 비용이 6~7배 증가함에 따라 자금 확보가 어려워져 중단됐다.

비록 실현되지는 않았지만 맥주와 축구만 좋아하는 영국 북부 사람들을 비문화적이라며 한 수 아래로 깔보던 '점잖은 남쪽 양반'들이 10여 년 전 게이츠헤드의 성공 사례를 따라잡으려 애썼던 모습이 무척 흥미롭다.

다시 전 세계의 부러움을 사고 있는 게이츠헤드 성공의 출발점인 〈북방의 천사〉로 돌아가보자. 여느 때처럼 〈북방의 천사〉가 서 있는 고속도로 초입 언덕에는 바람이 강하게 분다. 때로는 걸음을 떼기 힘든 강풍 속에 어떻게 20미터 높이의 강철 조각이 흔들리지 않고 꿋꿋이 서있는 것일까? 비밀은 땅속에 있다. 눈에 보이지 않는 깊숙한 곳에 지상으로 드러난 것 이상의 부피와 무게를 지닌 콘크리트 기반이 든든히 버티고 있기 때문에 〈북방의 천사〉는 쓰러지지 않는다.

게이츠헤드 시가 문화예술을 통해 도시재생에 성공할 수 있었던 것 역시 기반이 튼튼했기 때문이다. 그것은 돈이라는 물적 기반만이 아니다. 대화와 소통을 통해 당국과 주민 사이에 쌓인 신뢰 위에 역사와 현실, 미래의 비전을 아우른 예술적 상상력이 더해져 만들어진 보이지 않는 힘이다. 그 힘은 사람들의 마음을 움직여 패배의식을 자신감으로 바꿨다. 〈북방의 천사〉가 단순한 관광상품에 그치지 않는 이유는 그것이 바로 희망의 증거이기 때문이다.

21세기 창조산업이라는 시대의 흐름을 따라잡기 위해 경쟁적으로 문화예술시설을 새로 짓고 대형 이벤트 유치에 열을 올리는 우리의 현실을 되돌아보며 한번쯤 생각해보자.

'우리의 천사는 과연 어디에 있을까?'

앤터니 곰리_사운드II_1986_윈체스터 성당

철학이 담긴 조각

앤터니 곰리 Antony Gormley

1950
antonygormley.com

중세의 신비와 천 년의 역사를 간직한 원체스터 성당 지하 구석에는 손바닥에 고인 물 위로 자신의 모습을 비춰보는 한 남자의 조각상이 있다. 종종 지하 바닥이 물에 잠겨 아름다운 궁륭의 모습이 비치는 장관이 연출될 때조차 고요히 사색에 잠겨 있다.

이 신비로운 조각상은 영국 공공미술의 역사를 다시 쓴 앤터니 곰리의 〈소리 II Sound II〉(1986)라는 작품이다. 성모와 예수 그리고 성인들의 모습으로 가득 찬 성당이지만, 이 조각상만큼은 기독교적 도상과는 거리가 멀다. 바로 살아 있는 작가 자신의 모습을 본떴기 때문이다.

조각가인 곰리는 인체상을 만들기 위해 재료를 깎아내거나 모델링하지 않는다. 자신의 벌거벗은 몸에 석고를 바르고 굳혀서 틀을 만든 후 납이나 강철 같은 재료를 부어 작품을 완성한다. 이렇게 살아 있는 인체를 직접 캐스트하는 기법은 근대 조각의 아버지 로댕도 이미 시도한 바 있지만, 작가가 직접 손으로 빚고 다듬는 당연한 수고를 생략했다는 이

유로 오랫동안 평가절하돼 왔다.

곰리가 이렇게 오랫동안 전통 조각에서 외면당해온 라이브 캐스트Live Cast를 자신의 주요 기법으로 사용하게 된 계기는 내셔널 갤러리National Gallery에서 윌리엄 블레이크William Blake의 데스마스크를 봤던 어린 시절의 경험으로 거슬러 올라간다. 그저 얼굴 표면을 그대로 본떴을 뿐인데, 마스크에는 블레이크가 일생 동안 내면에서 길러온 인품과 성격 그리고 카리스마가 그대로 어려 있었다. 어린 곰리는 신체가 영혼을 담은 그릇이라는 사실에 매료됐고, 작가가 된 이후에도 '정신이 머무는 장소' 또는 '자아와 세상이 만나는 장소'로서의 신체에 대한 탐구를 멈추지 않았다.

자신의 몸을 석고로 떠내는 과정은 말처럼 간단하지 않다. 원하는 자세를 취한 채로, 온몸을 뒤덮고 있는 두터운 석고가 완전히 굳을 때까지 한참 동안 꼼짝하지 않고 기다려야 한다. 또 석고가 굳으면서 발생하는 열을 견디며 입 주변에 뚫은 작은 구멍을

앤터니 곰리
철인
1993
강철
빅토리아 광장

통해 간신히 숨을 쉬어야 하는 어려움도 있다. 여기에 자신을 결박하는 틀 속에서 근육경직과 폐소공포증을 견뎌내고서야 비로소 자신의 '껍질'에서 해방될 수 있다.

작품을 통해서 만나는 곰리의 신체는 반듯하게 서 있거나 납작하게 바닥에 엎드리거나 잔뜩 긴장한 채 웅크리고 있다. 이 다양한 모습의 조각상은 작가가 껍질을 벗고 세상에 나오기 전까지의 육체적 긴장과 고통을 그대로 전달한다. 윌리엄 블레이크의 데스마스크가 보여주는 내면의 깊이처럼 말이다. 이처럼 곰리의 조각은 신체라는 물리적인 요소를 넘어선 강렬한 존재감을 느끼게 한다.

곰리는 어릴 적 잠들 무렵 자기 몸속의 공간이 무한히 확장되는 듯한 신비한 느낌을 체험하곤 했다. 이 초월적인 경험은 신체가 자신을 가두는 물리적 한계가 아니라 우주라는 더 큰 존재와 소통하는 장소라는 생각으로 이어졌다. 이 같은 곰리의 철학적 성찰은 케임브리지 대학에서 인류학과 미술사를 공

앤터니 곰리_**이벤트 호라이즌**_2007_파이버글라스 등신상 27개와 철제 등신상 4개_템스강 남쪽 강변
_사우스뱅크의 헤이워드 갤러리 전시장에서 창밖을 내다보면서 감상하도록 주변 건물 옥상에 31점의 조각을 설치했다.

앤터니 곰리_**양자 구름**_1999_강철_높이 30m_그리니치

부하던 중 만난 어느 영적 지도자Guru의 영향으로 3년간 스리랑카와 인도에서 불교를 배우면서 더욱 공고하게 다져졌다.

유서 깊은 가톨릭 학교에서 정통 서양식 교육을 받은 작가가 불교에 심취했다는 사실이 모순적으로 들리겠지만, 불교에서 말하는 해탈을 통해 이룰 수 있는 물아일체의 경지가 바로 곰리가 어릴 적 겪었던 초월적 경험과 일치한다는 사실을 이해하기란 그리 어렵지 않다. 그의 작품 역시 종교적 이해나 수

련을 거치기 이전, 어린 시절의 맑은 영혼을 통해 직관적으로 느낄 수 있었던 존재에 대한 성찰을 담고 있다. 윈체스터 성당의 인체 조각이 세속적이거나 불경하다는 느낌을 주지 않고, 그 어떤 종교적 아이콘보다 더 깊고 큰 영혼의 울림을 전하는 이유가 바로 여기에 있다.

곰리의 작품은 미술관이나 갤러리 같은 전시 공간에만 한정되지 않고 다양한 일상 공간에서도 전개된다. 리버풀 근교의 크로스비 해변에서는 썰물

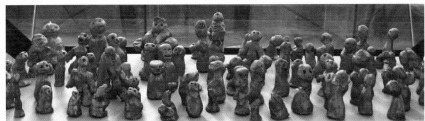

앤터니 곰리_들판_1991_테라코타_각 높이 8~26cm

이 지면서 장장 3킬로미터에 걸쳐 100개의 인체 조각이 드러나는 〈또 다른 장소Another Place〉(1997)의 장관이 펼쳐진다. 또한 런던의 밀레니엄 돔 부근 템스강 위에는 복잡하게 얽힌 철제 빔 사이로 거대한 인체의 모습이 드러나는 〈양자 구름Quantum Cloud〉(1999)이 떠 있다. 2007년 런던 헤이워드 갤러리Hayward Gallery에서 열린 회고전의 하이라이트였던 〈이벤트 호라이즌Event Horizon〉(2007)도 전시장 내부가 아니라 바깥을 향해 눈을 돌려야 볼 수 있는 작품이었다. 31개의 조각이 갤러리 옥상, 워털루 다리 등 전시장 주변의 건물 위에 설치됐기 때문이다.

곰리는 영국 북부 소도시의 경제적 회생을 이끈 〈북방의 천사〉(1998)를 통해 영국 공공미술 역사의 새로운 장을 펼친 주인공이다. 또한 2009년에는 트라팔가 광장에 비어 있던 '네 번째 좌대'에 사람들을 100일 동안 2,400명의 사람을 작품으로 올리는 사상 초유의 프로젝트 〈서로One and Other〉를 실행한 바 있다. 100일간 24시간 내내 한 시간씩 교대로 좌

대 위에 오른 참가자들은 개인적인 사연을 이야기하고, 전사자들을 추모하고, 재주를 뽐내며 광장의 사람들과 함께 웃고 울었다. 이는 광장의 주인공이 영웅이라는 특정한 대상이 아니라 시민 모두라는 민주주의 정신을 보여준 것이다.

〈서로〉는 곰리의 과거작 중 하나인 〈들판〉(1991)을 연상시키기도 한다. 전시장 바닥을 가득 채운 수만 개의 작은 테라코타 인형이 뿜어내는 고요한 에너지가 역사를 이끌어온 평범한 사람들의 힘을 느끼게 했기 때문이다.

소탈한 이미지와는 달리 곰리는 2008년 초 영국의 대표적 일간지 《텔레그래프The Telegraph》가 발표한 '영국 예술계의 가장 영향력 있는 100인' 중 4위에 랭크됐다. 니컬러스 서로타 관장이 2위, 〈캐츠Cats〉와 〈오페라의 유령The Phantom of the Opera〉 등 세계적인 뮤지컬 작곡가 앤드루 로이드 웨버가 5위, 《해리 포터Harry Potter》의 작가 조안 롤링Jo-anne K. Rowling이 15위에 올랐다는 점을 보면 미술계뿐 아니라 영국 사회 전체에서 곰리가 차지하는 위상을 짐작할 수 있다.

그가 기념비적 프로젝트의 작가로서 큰 사회적 영향력을 가질 수 있는 것은 단순히 탄탄한 인맥과 기발한 기획력 때문만이 아니다. 감각 또는 사고만 지나치게 앞세우는 오늘날 미술계에서 점점 관심 밖으로 멀어지고 있는 실존적 성찰, 그리고 그것을 나누고자 하는 소통에 대한 의지가 있었기에 가능한 것이다. 반짝이는 아이디어와 도발이 난무하는 미술계에서 그의 뿌리 깊은 철학과 철저한 장인정신은 더 큰 무게감을 갖는다.

10장
이스트엔드 스토리

레이철 화이트리드_**장소**(마을)_2008_보드지에 채색 등 혼합 재료

오늘날의 런던은 서울의 한양 도성에 해당하는 시티 월 City Wall을 기준으로 몇 개의 지역으로 구분된다. 우선 아직까지도 로마에 의해 축조된 고도古都의 흔적과 중세의 분위기를 간직한 전통적 금융 중심지 시티 지역과 그 서쪽인 웨스트엔드 그리고 동쪽인 이스트엔드가 있다. 웨스트엔드West End는 화려한 극장과 쇼핑가 그리고 각종 문화시설이 밀집한 부유하고 화려한 지역인 반면 이스트엔드East End는 공장, 창고 등이 많은 상대적으로 낙후한 지역이다. 말 그대로 '동쪽 끝'을 의미하는 이스트엔드는 중세 런던 성곽의 동쪽, 즉 타워 햄릿Tower Hamlets, 쇼디치Shoreditch, 해크니Hackney 등의 지역을 포함한다.

과거 이스트엔드의 이미지는 그리 밝은 편이 아니었다. 벽에 낙서가 가득한 낡고 칙칙한 건물들과 쓰레기가 나뒹구는 황량한 거리가 전형적인 풍경이었다. 지금은 많이 달라졌지만 원래 이 지역은 전형적인 노동계급의 거주지였다. 이곳 주민들의 삶을 바탕으로 한 〈이스트엔더스East Enders〉라는 TV 드라마가 1985년 이후 지금까지도 인기리에 방영될 정도로 이곳은 영국 서민들의 정서와 문화를 대변한다. 그래서 런더너들에게 이스트엔드라는 말은 단순한 지명 이상의 의미를 지닌다.

이스트엔드는 오랫동안 '코크니Cockney'라고 불리는 사투리를 쓰는 거칠고 억센 노동자들이 모여 사는 가난하고 범죄율이 높은 곳이었다. 최근에는 트렌디한 삶을 추구하는 젊은 세대가 늘어가고 있지만, 지금도 이스트엔더 대다수는 노동자나 이민자 출신이다. 이 지역은 19세기 말 잭 더 리퍼Jack the Ripper로 불린 무자비한 연쇄살인마가 활개쳤던 소름끼치는 범죄 현장이었을 뿐 아니라, 제2차 세계대전 중 독일군의 대공습Blitz 당시 집중 폭격 대상이기도 했다. 산업 시설이 몰려 있고, 군수물자가 저장되는 지역이었기 때문이다. 독일군의 공습이 임박했다는 소문에 주민들이 지하대피소로

몰려들다가 170여 명이 압사한 '베스널 그린 전철역 참사' 같은 뼈 아픈 역사의 흔적도 여전히 남아 있다.

창작촌에서 상업지구로 변모_____언젠가부터 젊은 예술가들이 집세가 싼 이곳으로 몰려오면서 이스트엔드는 새로운 런던 아트신의 중심으로 변화했다. 특히 1960년대부터 이곳에 뿌리를 내린 길버트 앤드 조지를 비롯해 트레이시 에민, 세라 루커스(지금은 시골로 이사했다), 게리 흄, 맷 콜리쇼, 샘 테일러-우드(지금은 테일러-존슨으로 개명), 채프먼 형제 등 yBa 작가들이 1980년대부터 1990년대에 걸쳐 이곳으로 옮겨와 서로 이웃이 됐다.

　1990년대 중반까지만 해도 스튜디오와 더불어 작가들이 직접 운

2000년부터 2012년까지 혹스턴 광장에 자리 잡았던 화이트큐브.
1993년 런던 중심가인 듀크 스트리트에서 문을 연 뒤 yBa 작가들을 대거 끌어들여 세계적인 화랑으로 급성장했다. 현재 런던 버몬지와 메이슨야드 외에 홍콩에서 해외 분점을 운영 중이다.

영하는 대안전시공간이 많았지만 최근에는 화랑, 클럽, 레스토랑
등이 부쩍 늘어나면서 이곳도 점차 상업지구로 변하고 있다. 혹스
턴 광장이나 브릭 레인Brick Lane 거리 등 일부 지역은 런던에서 가장
팬시하고 트렌디한 지역으로 알려진 지 오래다.

특히 올드 스트리트Old Street 전철역에서 서너 블록 정도 떨어진
혹스턴 광장은 '이스트엔드의 소호'라 불린다. 런던의 소호는 원래
웨스트엔드 지역의 환락가인데, 이곳에 점점 트렌디한 클럽과 바
가 생겨나고 패셔너블한 젊은이들이 많이 모이면서 그런 별칭이
붙었다.

2000년 당시 데이미언 허스트, 길버트 앤드 조지, 앤터니 곰리
등 영국 최고의 작가들을 거느린 세계적인 갤러리 화이트큐브가
이사한 이후로 이 지역은 본격적으로 물오르기 시작했다. 2002년
에는 스타 요리사 제이미 올리버Jamie Oliver가 글로벌 레스토랑 '피프
틴Fifteen'을 이곳에 열기도 했다. 특히 화이트큐브는 전시 오프닝마
다 아트 스타와 팝 스타를 대거 초대해 이 지역의 명성을 높이는 데

큰 역할을 했다. 데이미언 허스트나 트레이시 에민 같은 인기 작가의 전시 오프닝이 열리는 날에는 전시장은 물론 화랑 앞 소공원까지 연예인을 포함한 멋쟁이 손님들로 북적였다.

혹스턴 광장 주변에는 원래 소규모 공장과 창고들이 많이 있었는데, 제2차 세계대전 이후 점차 사라지고 1980년대 초부터는 가난한 아티스트들이 그 빈자리를 하나둘씩 채우기 시작했다. 싼값에 널찍한 공간을 구할 수 있었고, 비교적 자유롭게 작업과 생활을 병행할 수 있었기 때문이다. 오래전 피아노 공장이었던 화이트큐브처럼 건물들의 이력도 다양하다.

열정과 패기 넘치는 젊은 작가들 덕분에 다이내믹하고 쿨한 이스트엔드에 심상치 않은 분위기가 감돌기 시작한 것은 런던의 문화 르네상스로 불리는 1990년대 후반부터였다. yBa의 명성과 함께

런던 동쪽 지역 재생 프로젝트
중 하나였던
퀸 엘리자베스 올림픽파크.

낙후된 이스트엔드의
거리 풍경. 곳곳에 철거 중인
건물과 그라피티 등
거리미술을 쉽게 볼 수 있다.

이 지역의 인기가 높아지자 재개발의 바람이 불기 시작한 것이다. 2000년대 이후로 이곳에서 건물 철거공사는 일상적인 풍경이 됐다.

2012년 런던 올림픽을 맞아 인근 스트랫퍼드에 올림픽스타디움, 수중경기장, 미디어센터를 포함한 퀸 엘리자베스 올림픽파크Queen Elizabeth Olympic Park가 오픈된 후, 대형 호텔과 쇼핑몰을 비롯한 각종 편의시설이 들어섰기 때문이다. 2016년도에는 이 지역에 들어선 교육문화시설에 대한 계획이 발표됐는데, 빅토리아 앤드 앨버트 뮤지엄 분관과 UCL 분교 등이 포함돼 있다.

이러한 재개발 붐은 올림픽과 맞물려 이곳 집값을 지난 10년 사이 두 배 이상 상승시켰다. 이미 성공한 작가들이야 집을 살 만한

여유가 있으므로 오히려 재산을 불리기도 했다. 트레이시 에민이 2001년 구입한 300년 가까이 된 유서 깊은 저택의 가격이 7년 만에 2.5배 이상이나 오른 것이 그 예다.[54] 하지만 보통 경제적 여유가 없는 가난한 아티스트들은 너무 올라버린 월세를 감당하지 못해 점점 더 외곽으로 밀려나는 추세다.

아티스트들이 떠난 빈자리는 디자인 회사나 닷컴 기업 등 안정된 수입원을 가진 트렌디한 젊은 세대들이 채워주고 있지만, 그렇다고 이스트엔드 전체가 새롭게 변하고 있는 것은 아니다. 혹스턴 광장이나 브릭 레인 같은 지역은 이미 오래전의 재개발로 관광지로 거듭났지만, 나머지 지역에는 서민용 임대주택 등 낡은 건물이 여전히 남아 있다. 재개발-미개발 지역의 격차가 점차 커지고 있는 것이다.

재개발에 반대하는 예술인들＿＿＿＿＿＿흥미롭게도 이불 위에 천 조각을 덧대어 수놓는 아플리케 작업을 주로 하는 트레이시 에민이 작업실로 구입한 저택은 섬유산업과 관련이 있다. 17세기에 프랑스의 종교 박해를 피해 영국으로 대거 이주한 위그노 교도가 실크를 직조하던 공장이었던 것이다. 에민은 이 유서 깊은 건물이 상업화의 물결에 떠밀려 레스토랑이나 술집으로 넘어가는 것을 막기 위해 시세보다 더 많은 값을 지불해 이 집을 구입했다는 후문도 들린다.

1982년부터 30년 이상을 이곳에서 보낸 트레이시 에민에게 이스트엔드의 재개발은 어떤 의미일까? 자신이 보유한 부동산 가치를 몇 배나 올려주었는데도 그는 의외로 개발업자와 시 당국을 맹렬히 비난하고 나섰다. 특히 2008년 3월 당시 런던 시장이었던 켄 리빙스턴Ken Livingston에게 분노에 찬 항의 서한을 보내 화제가 되기도 했다. 편지에는 레이철 화이트리드, 게리 흄, 디노스 채프먼 등

동료 yBa 출신 작가들의 공동 서명이 들어 있었다. 무엇이 그를 그 토록 화나게 만든 것일까?

항의 서한의 내용을 간단히 요약하자면 이렇다. "최근 무서운 속도로 진행되고 있는 이스트엔드 지역의 재개발사업이 지역공동체를 해체시킬 뿐 아니라, '예술 중심지'로서의 런던의 입지를 심각하게 훼손시키고 있으니 이에 대한 재고를 강력히 요청한다"[55]는 것이다. 이에 대해 리빙스턴 시장은 공식적인 답변을 하지 않았다. 2008년 3월 편지가 전달된 당시는 시장 선거를 한 달여 앞둔 민감한 시기였는데, 결과적으로 리빙스턴 시장은 재선에서 패배했다. 여러 가지 이유가 있겠지만, 무엇보다도 런던 시의 무리한 재개발사업에 대한 우려와 불신이 한몫했다. 에민과 동료 작가들은 개발 일변도의 정책에 대한 시민들의 반감을 대변한 것이다.

노동당 출신으로 급진적인 좌파 성향 때문에 '빨갱이 켄Red Ken'이라는 별명까지 얻은 최초의 민선 시장 리빙스턴은 8년간의 재임기간 중 이스트엔드와 서너그 등 낙후 지역 재개발사업에 심혈을 기울였다. 사실 테이트 모던을 서더크에 유치하고 화이트큐브와 빅토리아 미로 등 웨스트엔드의 주요 화랑들을 이스트엔드로 이주하도록 장려한 것도 이러한 저개발지역 재생사업의 일환이었다. 이러한 정책이 런던에 새로운 활력을 불어넣은 것만은 부인할 수 없다. 이 지역의 노동자 계급과 이민자 집단의 문화가 예술과 접목되면서 또 다른 창조적 결과로 이어질 수 있었기 때문이다.

그럼에도 불구하고 트레이시 에민을 비롯한 아티스트들은 자본주의 논리로 무장한 개발업자들을 '기업적 약탈자'라고 부르며 맹렬히 비난했다. 이에 대해 개발업자들은 재개발사업이 실업과 범죄로 점철된 낙후 지역에 가져다준 경제적 이익을 거론하며 에민 같은 반대자들을 자기밖에 생각할 줄 모르는 님비NIMBY(Not In My Backyard, 지역이기주의자)족이라 반격했다.

아티스트들이 이 같은 주장을 펼치게 된 배경에는, 거대한 오피스 빌딩에 자리를 내주기 위해 낡은 주택가가 통째로 헐리면서 오랫동안 한 가족처럼 살아오던 지역 주민들이 뿔뿔이 흩어지는 것을 지켜본 데 있다. 게다가 이를 중심으로 상권이 형성되면서 패스트푸드점, 슈퍼마켓 등 대형 상점이 연이어 들어와 특유의 지역색이 사라지고 런던 중심가와 점점 닮은꼴로 획일화됐다. 이에 아티스트들은 무분별한 개발 정책에 적극적으로 항의하면서 자본주의의 침투로 인한 지역공동체의 해체와 정체성의 상실에 대한 분노와 안타까움을 표출한 행동을 전개한 것이다.

가난한 예술가들의 파라다이스_____사실 이스트엔드에는 yBa 이전에도 많은 예술가가 거주해왔다. 먼 과거를 거슬러 올라가면 17세기부터 길드에 소속된 장인들이 초상화, 역사화, 장식화를 그리던 공방이 이 지역에 있었다. 헨리 8세의 궁정 화가였던 한스 홀바인Hans Holbein과 찰스 2세의 초대로 영국을 방문한 페테르 파울 루벤스Peter Paul Rubens가 런던에 머무르며 작업한 곳도 이 지역이었다.

2007년부터 집단창작촌
'스페이스'가 빅토리아 시대의
창고 건물을 임대해
사용하고 있는
바킹의 몰트하우스 스튜디오
Malthouse studios in Barking.

Photo_Chris Dorley-Brown

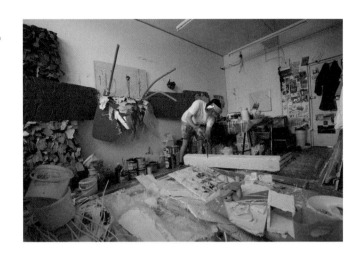

'스페이스' 내에 자리한
피어스 세쿤다Piers Secunda
작가의 작업실 모습.

그 후 세월이 훌쩍 넘어 이스트엔드에 아티스트 커뮤니티가 형성
되는 데 구심점 역할을 한 것은 옵아트 작가 브리짓 라일리가 1968
년 설립한 집단창작촌 '스페이스SPACE'였다.

라일리는 당시 전시회에 초대받아 뉴욕을 방문했을 때 작가들
이 소호 지역의 빈 창고 건물과 옥탑방 등에 커다란 스튜디오를 마
련해 공간적 제약 없이 자유롭게 작업하는 모습을 보고 크게 자극
을 받았다. 런던에 돌아오자마자 그는 동료들과 함께 런던 시의회
를 찾아가 설득을 거듭한 끝에 템스강변 선착장에 방치돼 있던 낡
은 창고 건물을 3년간 최소 비용만 지불하고 쓸 수 있도록 허가받
았다.

2018년 가을 50주년을 맞은 창작 공간 스페이스의 역사는 이렇
게 시작됐다. 오픈 당시 고작 20명으로 시작한 스페이스는 지금은
런던 전역에 20개의 건물을 운영하며 800여 명의 작가들에게 스튜
디오를 임대 지원하는 영국 최대 창작지원단체로 자리 잡았다. 또
여러 명의 디렉터를 거치면서 후원자도 크게 늘었다.

이스트엔드 재개발 열풍은 건물 임대료에 민감한 스페이스에도

영향을 미치고 있다. 부동산 가격도 올랐지만, 경제위기로 설상가상 기부와 후원까지 불안해졌기 때문이다. 이러한 상황 속에서 인근 지역에서 열린 2012년 런던 올림픽과 이를 계기로 이뤄진 재개발사업은 이곳 아티스트 커뮤니티 사이에서도 첨예한 논란의 대상이 됐다.

스페이스는 올림픽을 앞두고 '올림픽 아티스트 포럼Olympic Artist Forum'을 수차례 개최하기도 했다. 이름 때문에 올림픽을 기념하는 예술 행사라고 착각할 만하지만 실은 올림픽이 예술과 지역사회에 미치는 영향과 예술이 사회 변화에 기여할 수 있는 방향을 토론과 이벤트로 펼쳐보이는 행사였다. 이스트엔드의 재개발을 담당하고 있는 행정 당국, 개발업자, 미술 관계자들이 참여한 한 토론회에서는 개발 논리와 예술가의 입장이 첨예하게 맞서기도 했다. 개발업자들은 아티스트들이 만든 조형물로 아름다운 환경을 조성해 해당 지역의 부동산 가치를 높여주기 바라고, 아티스트들은 재개발로 인해 사라지는 지역공동체의 기억과 삶의 변화를 예술적 언어로 이야기하고자 하기 때문이다. 올림픽을 앞두고 재개발이 가속화되면서 지역 작가들의 창작 환경 또한 새로운 국면을 맞게 된 것이었다.

공식적인 집계는 아니지만, 2000년대까지만 해도 이스트엔드는 대략 2만 명 정도의 예술가가 살았던 유럽 최대의 아티스트 커뮤니티였다. 그러나 최근 이들은 더 나은 작업환경, 특히나 더 싼 임대료를 찾아 런던 교외나 베를린 같은 해외로 떠난 지 오래다. 가난한 작가들이 들어와 살면서 낙후 지역이 문화 중심지로 변모하고, 결과적으로 땅값이 오르게 된 탓에 오히려 이 터전을 가꾼 이들이 더 싼 곳을 찾아 쫓겨나는 젠트리피케이션의 예는 파리에 이어 뉴욕, 런던, 베를린과 베이징 그리고 서울에서도 패턴처럼 반복되고 있다.

이스트엔드 거리 풍경.
건물 벽면에 보이는 '천사'
그림은 뱅크시의 작품이다.

중세의 길드를 대신해 사생직으로 형성된 십난상삭손은 애낭쵸 근대미술의 탄생과 함께 나타났다. 19세기 아방가르드의 중심지 파리의 몽마르트르에서는 고흐, 모딜리아니, 피카소 등 젊은 예술가들이 추위와 굶주림 속에서 예술혼을 불태웠다. 그러나 지금 그곳은 불멸의 예술이 남긴 오라를 소비하는 관광지일 뿐, 더 이상 창조의 역사가 새로 쓰이는 곳이 아니다.

20세기 후반에 들어와 현대미술의 중심이 된 뉴욕의 경우도 다르지 않다. 뉴욕 소호 지역은 1960년대와 1970년대에 버려진 공장 건물을 작업실로 사용한 아티스트 덕분에 새로운 감각이 지배하는 아방가르드한 곳으로 인식됐다. 그러나 1980년대 들어 점차 상업화되자 작가들은 떠나고 지금은 샤넬, 프라다 등 명품 상점들과 팬시한 레스토랑이 즐비한 쇼핑가가 됐다. 소호의 인기와 함께 높아진 집세를 견디지 못한 작가들은 첼시 지역으로 이동했고, 첼시마

저 소호처럼 변하자 브루클린 등 외곽으로 이주했다. 작가들의 집단 이주 현상은 지금까지도 세계 곳곳에서 찾아볼 수 있다.

한때 예술가의 천국이었던 베를린의 작가들도 재개발에 떠밀려 다른 곳으로 뿔뿔이 흩어졌고, 중국 현대미술의 상징인 베이징 다산쯔大山子 798 지역도 정부의 전폭적 지원으로 상업화·관광자원화가 되면서 임대료가 폭등하자 지금은 창작촌이 아닌 화랑가로 변모했다. 고난과 역경 속에 치열한 예술이 탄생한다지만, 값싼 작업실을 찾아 이리저리 떠도는 작가들의 삶은 너무나 고단하다. 자본을 앞세운 지역개발의 논리는 가난한 예술과 도저히 양립할 수 없는 것일까?

예술의 열정을 키워준 창작의 산실_____ 런던 시장에게 항의 서한을 보낸 작가들은 코크니를 쓰는 토박이 이스트엔더는 아니지만, 20년 가까이 살아오면서 지역공동체에 뿌리를 내린 동네 이웃

1990년대 이스트엔드의
대표적인 대안공간이었던
'시티레이싱'의 활동을
결산하는 책자.
현재 이곳의 많은 예술 공간이
문을 닫고 기록물로만 남았다.

기차길 옆 외진 곳에 홀로
자리힌 모린 페일리의 갤러리
Maureen Paley Gallery.

이스트엔드를 대표하는 치즌헤일 갤러리와 전시장 내부. 안에서 전시가 열리더라도 셔터는 항상 닫혀 있다.

들이다. 이들보다 훨씬 앞선 1960년대부터 이곳에 살면서 이스트엔드의 풍경을 작품에 담아온 길버트 앤드 조지, 재개발에 밀려나 정든 집을 떠나는 철거민의 애환이 담긴 초대형 설치작품 〈하우스House〉(1993)를 만든 레이철 화이트리드, 이곳 대안공간 전시에서 세라 루커스를 만나 극적으로 작업의 전환점을 이룬 트레이시 에민 등에게 이스트엔드는 단순한 생활공간이 아니라 예술적 영감의 원천이기도 하다.

영국을 대표하는 여성 작가인 에민은 이스트엔드의 대안공간에서 세라 루커스를 만나지 못했다면 지금의 자신은 없었을 것이라고 말한다. yBa의 두 여성 작가가 만난 이스트엔드의 시티 레이싱처럼 작가들이 운영하는 대안공간artist-run-space 형식의 갤러리는 1990년대 이 지역의 새로운 아트신을 대표하는 요소였다. yBa 작가들 대다수가 큐빗 갤러리Cubitt Gallery, 시티 레이싱, 푸푸 갤러리Poo-Poo Gallery 같은 대안공간 전시를 통해 주목받고 성장했던 것이다. yBa와 운명을 함께한 이스트엔드의 대안공간은 대부분 1990년대 초에 문을 열어 1990년대 말 각종 재개발사업에 밀려나면서 문을 닫았다. 무균질의 백색 공간을 자랑하는 상업화랑과는 거리가 먼, 페인트칠도 제대로 되지 않은 투박한 전시 공간이지만 그 당시 신예 작가들은 아무런 제약도 없이 마음껏 자유로운 상상을 펼칠 수 있었다.

오래전 일이지만 제대로 된 간판도 없는 수상한 건물을 물어물

어 찾아가면 창고인지 화랑인지 모를 희한한 공간이 나타나곤 했다. 전시실인지 작업실인지 분간하기 어려울 정도로 어수선한 공간에서 채프먼 형제의 엽기적인 B급 공포영화 세트 같은 작품을 보고 놀랐던 기억도 아직까지 생생하다. 하지만 이제는 그곳에서 예전의 신선한 충격은 찾아볼 수 없다. 지금도 대안공간을 표방하는 갤러리가 몇 군데 남아 있긴 하지만, 무늬만 대안공간이지 실험 정신보다 상업성이 두드러지는 공간 같다는 것이 일반적인 여론이다.

데이미언 허스트나 채프먼 형제도 이스트엔드를 거치지 않았다면 사치 같은 컬렉터의 눈에 띄지도, 웨스트엔드의 저명한 화랑의 문턱을 넘지도 못했을 것이다. 1984년부터 일찍이 이곳에서 화랑을 시작한 갤러리스트 모린 페일리는 일상과 욕망을 담은 비디오아트로 유명한 질리언 웨어링 등을 발굴해 성장시켰다. 1986년부터 군수공장을 개조해 만든 대안공간 치즌헤일 갤러리 Chisenhale Gallery 는 샘 테일러-우드, 코닐리아 파커 Cornelia Parker, 제인 앤드 루이

방글라데시 이민자들이 많이 사는 브릭 레인은 영국 최대의 카레 식당가로도 유명하다.

스 윌슨 자매Jane & Louise Wilson 등이 주류 작가로 성장할 수 있는 발판이 됐다. 이처럼 이스트엔드는 단순히 가난한 예술가들이 모여 사는 동네로만 치부될 것이 아니었다. 예술을 향한 패기와 열정을 세상에 당당히 펼쳐 보이는 거대한 상상력의 집결지였던 셈이다.

다문화, 창조성의 또 다른 원천_____이스트엔드가 작가들에게 사랑받았던 또 다른 이유가 있다. 바로 다양한 인종과 문화가 뒤섞이면서 만들어진 이 지역만의 독특한 정취다. 1980년대까지 이민자들에게 냉담했던 영국인들은 지금 이스트엔드의 다문화적 풍경을 런던의 자랑으로 여긴다. 사실 이러한 변화는 아주 오랜 시간을 두고 이뤄진 것이다.

한때 전 세계 영토의 4분의 1을 차지했던 찬란한 대영제국은 20세기 후반부터 그 힘이 쇠퇴하면서 옛 식민지 출신자들이 대거 역유입돼 적지 않은 진통을 겪었다. 그뿐 아니라 영국 내 이민자들은 일찍이 아프리카 내륙에서 노예신세로 실려 편터온 흑인부터 1970년대 노동력 확보를 위해 대거 수입된 동남아시아 출신에 이르기까지 무척이나 다양했다. 이들은 여러 세대에 걸쳐 영국인으로 살면서도 배타적인 백인 문화 속에서 뿌리를 내리지 못한 경우가 허다하다.

이러한 예는 우리에게도 친숙한 영화 속에서도 쉽게 찾을 수 있다. 인종차별을 겪으며 동성애를 키워가는 파키스탄계 이민자와 영국 청년 간의 이야기를 그린 스티븐 프리어스 감독의 〈나의 아름다운 세탁소My Beautiful Laundrette〉(1996), 본국과도 단절되고 영국 사회에서도 겉도는 방글라데시 노동 이민자의 생활을 그린 〈브릭 레인Brick Lane〉(2007) 같은 영화는 다문화주의의 허상을 보여준다. 아직도 영국 사회에 만연한 백인 우월의식과 타민족에 대한 차별을 생각하면, 정치적 구호로서의 다문화주의는 다양한 문화 간의 갈등

을 가리기 위한 포장인지도 모른다는 의혹을 떨치기 힘들다.

영국 정부의 다문화주의 정책의 일환으로 창작 지원을 받게 된 이민자 출신의 어느 소설가의 경우도 그렇다. 그는 작품을 통해 개인적인 관심사를 담아내려고 했지만 당국으로부터 영국 사회의 다문화적 풍경을 이루는 소수민족의 삶을 부각해서 다뤄달라는 요구를 받고 실망했다고 고백하기도 했다.

그렇다면 예술가가 원하는 다문화주의는 무엇일까? 정답은 없겠지만, 적어도 2008년 베이징 올림픽 폐막식 때 런던 측이 선보인 홍보 공연처럼 각 인종 대표가 나란히 서서 웃음을 지어보이는 연출된 상황은 아닐 것이다. 대신 길버트 앤드 조지가 자랑스러워하는 재개발 이전의 이스트엔드처럼 삶과 창작의 현장에서 문화적 차이가 공존하며 좌충우돌하는 모순적이고 역동적인 풍경에 가까울 것이다.

브릭 레인의 무슬림 모스크.

이미 수백 년 전부터 자생적인 다문화주의가 뿌리내리기 시작한 이스트엔드에서는 토박이의 억센 코크니와 일자리를 찾아 몰려든 시골 사람들의 사투리, 그리고 각자 다른 사연을 안고 조국을 떠난 이민자들의 다양한 억양이 뒤섞여 실로 수많은 종류의 영어를 접할 수 있다. 그만큼 삶의 애환이 깃들어 있는 이곳의 문화적 다양성은 여러 나라에서 온 선조들의 피와 눈물로 쌓은 격동의 역사를 통해 만들어진 것이기 때문에 이스트엔더들에게 더욱 소중하다.

브릭 레인은 이 지역에서 특히 이민의 역사를 가장 잘 간직하고 있는 곳이다. 섬세하고 우아한 프랑스식 건물, 유대교와 회교도 예배당, 사리 같은 동남아 의상을 파는 상점, 무엇보다 다양한 카레를 맛볼 수 있는 영국 최대의 카레 전문 식당가가 여기 있다. 게다가 영어와 방글라데시어로 함께 쓰여진 간판과 '푸르니에Fournier' 같은 프랑스식 거리 이름은 이곳의 이국적인 정취를 더해준다.

이러한 독특한 풍경은 17세기 가톨릭 왕실의 종교 박해를 피해 프랑스를 떠난 위그노 교도들, 19세기 대기근을 피해 온 아일랜드 인과 정치적 박해를 피해 동구에서 온 유대인이 이곳에 차례로 정착하면서 만들어졌다. 20세기에는 방글라데시 등에서 노동력이 대거 수입되면서 아시아 인구도 급격히 불어났다.

300년 가까운 이민의 역사를 한 몸에 담고 있는 건물이 있다. 브릭 레인과 푸르니에 거리가 만나는 곳에 있는 무슬림 모스크The Jamme Masjid다. 예배가 열리는 매주 금요일이면 모스크 입구에 신도들이 빗어놓은 신발이 수천 켤레나 될 정도로 규모가 크다. 새비있는 점은 이 건물이 애초부터 모스크는 아니었다는 것이다. 원래는 1743년 위그노들이 프로테스탄트 교회로 세운 것인데 1809년에는 유대인들이 이주하면서 유대교 회당으로 바뀌었고, 1819년에는 감리교회로 1897년에는 다시 유대교 회당이 됐다가 1976년 지금의 모스크가 됐으니,[56] 이 지역의 복잡한 이민사를 한몸에 증거하고 있다고 할 수 있다.

브릭 레인의 또 다른 명물은 지난 300년 동안 영국의 대표적인 맥주 공장이었던 올드 트루먼 브루어리Old Truman Brewery다. 이 공장은 지금 전시장과 상점으로 재개발돼 다양한 전시와 디자인 페스티벌 등이 끊임없이 열린다. 하지만 이스트엔더들은 이 지역만의 진정한 정취를 느끼려면 일요일에만 문을 여는 페티코트 레인 마켓Petticoat Lane Market이나 스피털필드 마켓Spitalfield Market 같은 재래식

시장에 가보라고 권한다. 싸구려 인조가죽 점 퍼, 키치적인 액세서리, 빈티지 옷, 중고 가구까 지 없는 것 빼고 다 있는 신기한 곳이다. 이곳 상 인들 중에서 특히 과일이나 채소상들은 대를 이 어 장사하는 이들도 꽤 많다.

"가난한 동네였지만 마법 같은 낭만이 있었 어요. 집집마다 하루 종일 현관문이랑 창이 열 려 있어서 창문을 통해 앞집 사람과 이야기를 나누곤 했답니다."[57] 1960년대부터 지금까지 브 릭 레인과 접한 푸르니에 거리에 살면서 재래식 시장에도 자주 나타나는 길버트 앤드 조지가 회 상하는 이스트엔드의 옛 모습이다.

길버트 앤드 조지 같은 대가에게 이스트엔 드는 특별한 의미를 지닌다. 1981년작 단편영 화 〈길버트 앤드 조지의 세계〉는 이들이 가난한 청년 시절부터 살았던 집에서 보이는 바깥 풍경 을 360도 회전하며 보여주는 장면으로 시작한 다. 특별한 내러티브 없이 집과 주변, 그리고 두 사람의 모습이 마치 콜라주처럼 듬성듬성 이어 지는 기묘한 느낌의 영상이 이어진다. 이들이

단편영화
〈길버트 앤드 조지의 세계〉
(1981) 장면들.

나지막이 읊조리는 주기도문 때문인지 두 사람은 영화 속에서 가 난하고 남루한 이 동네를 마치 자신들의 성역으로 선포하는 것만 같다.

길버트 앤드 조지는 자신들이 '영국인'보다 '이스트엔더'라고 불 리는 것을 더 좋아한다. 오랜 이민의 역사를 통해 형성된 메트로폴 리탄적인 정서 때문이다. 이스트엔드를 이루고 있는 오래된 시간 의 지층과 문화적 다양성이야말로 시간과 지역의 한계를 넘어선

동시대성이자 현대성이라는 것이다.

예술로 다시 태어나는 이스트엔드_____브릭 레인 남쪽 끝에 있는 화이트채플 갤러리(이하 화이트채플)도 서민들의 삶의 공간인 이스트엔드의 역동적인 시대 변화를 상징적으로 보여준다.

이스트엔드 유일의 현대미술관인 화이트채플은 이 지역 재개발 사업과 함께 2년간의 대대적인 리노베이션을 거쳐 2009년 5월 초에 재개관했다. 100년이 넘는 역사를 뒤로 하고 1,350만 파운드의 예산을 투입해 바로 옆 도서관 건물을 사들이고 소장품 전시실, 아카이브, 워크숍 및 강의실 등의 시설을 확충한 것이다. 원래 이곳은 서민들을 위한 전시 공간으로서 런던 내 문화 수준의 불균형을 해소하기 위해 1901년에 세워졌다. 애초에는 계몽적 목적으로 출발했지만, 1956년 인디펜던트 그룹의《이것이 내일이다This is tomorrow》라는 전설적인 전시를 비롯해 20세기 후반에는 ICA, 테이트와 더불어 파블로 피카소, 잭슨 폴록, 마크 로스코, 프리다 칼로 등을 영국에 처음 소개하고 대표적인 아방가르드 전시를 개최하며 진보적인 미술관으로 거듭났다.

화이트채플의 재개관전에는 뉴욕 UN 본부에 걸려 있던 피카소의 걸작〈게르니카Guernica〉(1937)의 태피스트리 버전이 포함돼 있었다. 화이트채플과 피카소의 인연은 이번이 처음이 아닌데, 스페인 내전의 참상을 담은 이 걸작의 원본을 1939년 이곳에서 전시한 적이 있기 때문이다. 원작과 동일한 사이즈로 제작된 태피스트리 버전은 1955년 록펠러Nelson Rockefeller가 구입해 30년 후 UN에 기증함으로써 상시 전시돼왔다. 그러다 화이트채플 재개관 즈음 UN 본부가 리노베이션에 들어간 덕에 이 작품이 다시 런던을 찾을 수 있었다. 이〈게르니카〉태피스트리는 화이트채플 재개관전에서 폴란드 출신 작가인 고슈카 마쿠가Goshka Macuga가 예술과 정치의 관계를

파헤치는 프로젝트《야수의 본성 The nature of the Beast》의 일환으로 전시됐다. 2003년 UN에서 콜린 파월 미 전前 국무장관이 이라크전의 당위성에 대해 연설할 때, 배경에 있던 이 작품을 푸른 천으로 가렸던 상황을 관객들에게 연상시키고자 함이었다. 이를 통해 1930년대 스페인 내전과 2000년대 이라크전의 상황이 맞물리면서 70년을 사이에 둔 화이트채플의 어제와 오늘의 모습이 교차됐다.

이처럼 과거에 뿌리를 두면서 21세기의 새로운 도약을 준비하는 화이트채플은 런던 남동부 지역을 회생시킨 테이트 모던처럼 앞으로의 이스트엔드 지역발전에 기여할 것으로 기대를 모은다. 그러나 미술계의 더 큰 관심사는 이스트엔드에서 탄생해 이 지역과 역사를 함께한 화이트채플이 새로 확충된 공간에서 빠르게 변화하고 있는 지역공동체를 위해 어떤 비전을 보여주는가다. 글로벌 시대를 맞아 지역 격차나 계급 차이보다 더 복잡하게 얽히고설킨 다문화공동체를 현대미술을 통해 어떻게 담아낼 것인지 혹은 다양한

문화적 차이를 어떻게 공존시킬 것인지 보여주는 만만치 않은 여
정이 이들 앞에 남아 있다.

세라 루커스와 트레이시 에민이 1993년 런던 이스트엔드 베스널 그린에서 운영한 '더 숍'.
여기서 에민은 가난한 아티스트에게 20파운드를 후원해달라는 서신을 유명 인사들에게 보냈고,
이에 응답한 사람들 중 한 명이 그의 전속 딜러가 된 제이 조플링이었다.

'나쁜 여자들'의 거침없는 수다

트레이시 에민 Tracey Emin

1963
traceyeminstudio.com

세라 루커스 Sarah Lucas

1962
sarahlucas.com

yBa에는 '나쁜 여자들Bad Girls'이라 불리는 여성 작가들이 있다. 한때 끈끈한 우정을 과시하며 '더 숍'이라는 창작 공간을 함께 운영하기도 했던 트레이시 에민과 세라 루커스가 대표적이다. 별명처럼 두 여성 작가는 데이미언 허스트 등의 동료 남성 작가들 못지않게 에너지가 넘치는 도발적인 작업으로 세간의 화제가 되곤 했다.

두 사람의 작품은 매체와 형식 면에서 상당히 다르지만, 거침없이 자기 내면을 드러낸다는 공통점을 발견할 수 있다. 다양한 매체의 설치작품을 통해 사랑과 섹스에 대한 자전적 고백을 담는 트레이시 에민과 입에 담기엔 너무 진한 농담을 거침없이 뱉어내는 세라 루커스. 두 작가는 런던에 현대미술의 열기가 달아오르기 시작하던 1992년 초 이스트엔드의 시티 레이싱이라는 작가가 운영하는 대안공간에서 처음 만났다.

당시 그곳에서는 《보드에 못 박힌 페니스Penis nailed down to a board》라는 어이없는 제목으로 루커스의 첫 개인전이 열리고 있었다. 작가는 중고 가구와 일상용품을 이용해 남녀의 성기아 섹스를 연상시키는 오브제들을 만들어 버젓이 전시에 내놓았다. 이를 둘러본 에민은 가식을 벗어던진 또래 작가의 뻔뻔함에 감탄했다. 껄렁한 옷차림에 한손에는 맥주를 들고 거침없이 폭소를 터뜨리던 루커스에게 에민이 먼저 다가가서 말을 걸었고, 둘은 금세 허물없는 친구가 됐다.

두 번의 낙태 이후 절망에 빠져 작품을 모두 파기하고 작업에 손 놓고 있던 에민과 남자친구와 헤어져 거처를 구하고 있던 루커스는 허름한 상가를 구해 공동 작업실 겸 생활공간으로 삼았다. 사소한 오해와 경쟁심으로 서로 등을 돌리기 전까지 6개월 동안 그곳에서 동고동락하며 다양한 문구와 이미지가 삽입된 머그잔과 티셔츠 등 아티스트 에디션의 잡동사니들을 만들어 전시하고 판매했다.

두 작가는 '뮤즈'로서 정형화된 여성 작가의 이미지를 화끈하게 뒤엎는다. 자신의 열정과 분노를 토

트레이시 에민_당신에게 한 마지막 말은 '날 여기 두고 떠나지 마'였어_1999_혼합 재료
_남자친구와 함께 지내던 해변의 방갈로를 통째로 뽑아 전시장으로 옮겨온 작품.

로하고, 은밀한 욕망을 주저 없이 드러내는 그들의
작품에 몰입하다 보면 어느새 내 안에 억눌려 있던
응어리가 확 풀어지는 것만 같다. 때로는 움찔하며
한 발짝 뒤로 물러서게 만드는 날선 예리함을 담고
있기도 하다. 그들의 너무나 솔직하고 당당한 태도
에 관음증적 태도로 다가섰던 자기 자신이 오히려
발가벗겨진 듯한 느낌이 들기 때문이다.

　루커스와의 인연으로 오랜 방황을 마치고 다시
작업을 시작한 에민에게 행운의 신이 손을 내민 것
은 1994년이었다. 당시 떠오르는 젊은 아티스트들
을 예리하게 주시하고 있던 화이트큐브의 젊은 화

랑주 제이 조플링이 개인전을 제안한 것이다.

　화랑 측이 전시 준비를 위해 작가의 이력서를 요
구하자 에민이 갖고 간 것은 커다란 이불 한 장이었
다. 여기에는 자신과 함께 태어난 쌍둥이 형제 폴의
이름, 생일, 출생과 성장과정의 이야기들이 아플리
케나 펜으로 빼곡히 적혀 있었다. 바람을 피워 두 집
살림을 하던 터키 출신 아버지, 혼외정사로 태어난
쌍둥이 남매, 작은 시골 호텔을 경영하며 힘겹게 자
식을 키운 어머니…. 삶의 고백으로 점철된 에민의
예술 세계는 〈호텔 인터내셔널Hotel International〉
(1993)과 더불어 본격적으로 펼쳐졌다.

사람들은 일반적으로 그의 작품을 선정적이라고만 생각한다. 1996년 《센세이션》전에서 연인을 포함해 자신과 동침한 사람들의 이름을 아플리케한 '텐트' 작품을 처음 선보였을 때, 자궁을 연상시키는 조그맣고 은밀한 공간은 즉각 섹스 코드로 해석됐다. 게다가 1999년 터너상 후보로 선정돼 술병·담배꽁초·속옷이 널브러진 자신의 '침대'를 작품으로 출품해 테이트 브리튼에 전시했을 때는 중국계 퍼포먼스 작가들이 "아직 덜된 작품을 마무리지어주겠다"라며 그 위에서 베개 싸움을 벌인 해프닝도 있었다. 이렇게 끊임없이 도발적인 작품을 내놓는 그를 보수적인 평론가들은 '개념 없는 작가'로 폄하하기도 했다.

그러나 에민을 지지하는 다른 이들은 파격적인 외연 속에 거친 듯 세심하게 아로새겨진 내밀한 삶의 이야기에 공감하며 귀를 기울인다. '텐트' 작품에는 '동침'이라는 단어에서 흔히 연상되는 섹스 파트너뿐 아니라 어릴 적 소꿉친구, 세상 빛을 보기도 전에 낙태로 죽어간 자신의 아기들까지 삶을 함께 나누었던 모든 이에 대한 친밀한 회상이 담겨 있다. 그저 성의 없이 전시장에 던져놓은 것 같은 '침대' 작품은 실연의 상처로 인한 죽음의 고통을 떨쳐내기 위한 불제의 의식을 나타낸다. 에민의 작품은 곧 자기 삶에 대한 회한과 연민, 타인의 공감이 교차하는 공간인 것이다.

데이미언 허스트와 더불어 yBa 악동 중의 악동으로 손꼽히는 에민은 작품뿐 아니라 각종 매체를 통해 자신의 사생활을 비롯한 모든 것을 드러내는 것으로 유명하다. 그의 전시에 어김없이 등장하는 인터뷰 비디오는 마치 리얼리티 TV와 흡사하다. 에민은 카메라 앞에서 자신의 삶과 사랑 그리고 섹스에 대해 거침없이 쏟아낸다.

트레이시 에민의 〈진의 욕조와 침대, 모세의 요람〉(2002)과
〈뉴 블랙〉, 〈딱한 것〉의 설치 모습.

트레이시 에민
딱한 것(세라와 트레이시)
2001
병원 가운, 물병, 걸이

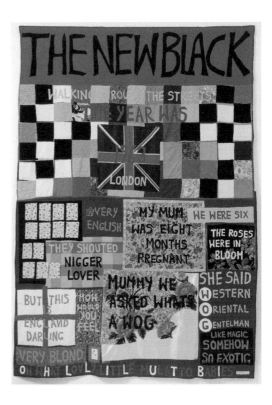

트레이시 에민
1963년을 기억하며
2002
담요에 아플리케
터키계 혼혈인 작가가 순수
백인이 아니라는 이유로 놀림 받았던
어린 시절 이야기를 담고 있다.

여덟 살 때부터 여러 차례 남성들에게 어린 육체를 유린 당한 에민에게 예술이란 그 자체가 과거의 고통과 상처를 치유하는 행위다. 이런 이유 때문인지, 마치 일기나 낙서처럼 자신의 내면을 여과 없이 드러낸 그의 작품은 보는 이의 마음속에 카타르시스를 일으킨다. 영혼을 삼키는 불안과 폭풍 같은 격정을 작품에 온통 쏟아붓고 나면 자신을 속박하던 감정의 굴레에서 벗어나 잠시나마 해방감을 맛볼 수 있었으리라.

설치나 영상뿐 아니라 드로잉과 모노타이프 그리고 네온사인 등 거칠면서도 연약한 필선과 유행가

가사처럼 센티멘털한 텍스트로 이뤄진 평면 작업도 그렇다. "비밀을 간직하는 것이야말로 가장 위험한 일"이라고 말하는 그는 때로 술과 담배와 음악을 벗삼아 작업에 몰입해 하룻밤 새 수십 점의 드로잉을 완성하기도 한다. 작품 속 등장인물은 거의 모두 벌거벗은 그 자신이다. 때로는 거친 숨소리가 느껴지기도 하고 때로는 절규가 들리기도 하는 에민의 에로틱한 드로잉은 에곤 실레와 에드바르 뭉크의 흔적을 담고 있다. 인간 내면의 욕망과 불안이 동시에 느껴지는 작품만큼 불꽃처럼 살다간 두 작가는 에민이 가장 사랑하는 선배 예술가다.

세라 루커스 **바나나 먹기 1990**_1999_아이리스 프린트

지독한 자기 연민과 과도한 나르시시즘 사이를 끊임없이 오가는 분열증적인 에민과는 달리, 세라 루커스는 당찬 이미지를 갖고 있다. 사진 속 그는 한결같이 대충 걸친 점퍼나 셔츠에 진 차림이다. 〈바나나 먹기 1990Eating a Banana 1990〉(1999)나 〈불로 불 끄기Fighting Fire with Fire〉(1996)에서 보여주는 저 돌적인 표정은 그의 자필 서명 같은 이미지다.

게다가 양 가슴에 계란프라이를 붙인 채 일인용 소파에 삐딱하게 걸터앉은 〈계란프라이를 붙인 자화상Self-Portrait with Fried Eggs〉(1996)에 담긴 작가의 시선에서는 불량기와 더불어 야릇한 선정성이 동시에 묻어난다. 유혹도, 위협도 아닌 묘한 표정과 자태는 마치 남자들이 여자를 볼 때 무슨 상상을 하는지 다 알고 있다고 말하는 것 같다.

〈계란프라이 두 개와 케밥Two Fried Eggs and a Kebab〉(1992)은 여성의 신체 일부를 닮은 오브제들을 교묘하게 배치해 식탁 위의 섹스를 연상시키는 세라 루커스의 대표작이다. 루커스는 끊임없이 남녀의 성기와 섹스를 연상시키는 작품으로 점잖은 관람객들을 곤혹스럽게 만들었다.

이 같은 작품들은 남성들의 관음증적 시선을 되받아치는 페미니즘적 태도로 해석할 수 있다. 또한 성적인 상상과 농담을 일상 오브제를 이용해 노골적으로 시각화한 작업은 인간의 모든 행동을 성적 충동에 기인한 것으로 설명한 프로이트적 관점에서 이해되기도 한다.

세라 루커스_쾌락 원리를 넘어 2000_매트리스, 백열전구 등

세라 루커스
미셸과 폴린
2015
베니스 비엔날레 영국관

전구, 양동이, 기다란 형광등, 매트리스, 종이로 만든 관 등의 오브제로 이뤄진 〈쾌락 원칙을 넘어서 Beyond the Pleasure Principle〉(2000) 역시 성적 충동에 이어 파괴 충동을 논한 프로이트의 논문 제목을 그대로 작품에 인용한 것이다. 다만 수면 위에 일각만을 드러내는 빙산과 달리 인간의 의식을 지배하는 거대한 무의식의 세계를 훤히 드러내는 솔직함에 조금 당황할 뿐이다.

2000년 전후로 루커스의 작품 세계는 한 단계 도약해 섹스와 관련된 주제에서 좀 더 폭넓어지고 있다. 흡연이 자신을 죽일지도 모른다는 두려움에서 비롯된 담배 조각, 레진으로 만든 변기, 욱하고 욕을 내뱉듯 번쩍 들어올린 팔뚝을 담은 다양한 매체의 작품들을 선보였다.

특히 뒤샹을 연상시키며 다양한 재료와 형태로 변주되는 변기 작업은 루커스의 삶의 태도와 예술관

세라 루커스
다시 찾은 인간 화장실
1998
아이리스 프린트

을 포괄적으로 보여준다. 그에게 변기는 이미 1990년대 초부터 화장실에 벌거벗고 앉아 있는 모습을 담은 자화상 사진에서부터 등장하기 시작한 소재였다. 그가 변기에 주목하는 이유는 화장실의 변기물이 정화 시스템에 의해 돌고 돌아 다시 주방의 식수로 사용된다는 사실 때문이다. "우리 삶이 이처럼 순수하지 않은데, 내가 굳이 모든 것에 완벽할 필요가 없잖아?" 이것이 그 스스로 말하는 '변기 철학'이다.

예술적 오브제로서 전시장 한가운데 버젓이 놓여 있는 루커스의 변기는 순수하고 고결한 고급문화와 거칠고 지저분한 저급문화 사이에 어정쩡하게 놓인 불순한 오브제이자 미술계의 가식과 편견을 뒤엎는 통쾌한 파괴자이기도 하다.

트레이시 에민과 세라 루커스는 각각 2007년, 2015년 베니스 비엔날레에 영국을 대표하는 작가로 선정된 바 있다.

11장

현대미술을 끌어안은 박물관

팀 노블 & 수 웹스터_다크 스터프_2008_쥐, 새, 두꺼비 등 혼합 재료_대영박물관

수직으로 세워진 긴 꼬챙이 끝에 죽은 쥐와 새, 두꺼비가 뒤엉켜 있다. 이 역겨운 '시체 뭉치'에 조명이 비춰지자 벽면에 마술 같은 장면이 나타난다. 뾰족한 창끝에 남녀의 머리가 꽂혀 있는 실루엣! 피비린내 나는 전쟁터나 복수심에 불탄 살육의 현장을 연상시키는 섬뜩한 장면이다.

〈다크 스터프Dark Stuff〉(2008)라는 작품의 작가는 쓰레기를 쌓아 올려 자신들의 초상 실루엣을 만들어내는 그림자 인스톨레이션으로 유명한 팀 노블Tim Noble과 수 웹스터Sue Webster다. 시각적으로도 충분히 충격적이지만 더욱 놀라운 것은 이 작품이 전시된 곳이 대영박물관이라는 사실이다. 도대체 인간이 저지를 수 있는 가장 야만적 행위를 떠올리는 현대미술작품이 인류 최대 문명의 전당인 박물관에 전시된 이유가 무엇일까?

이 작품은 대영박물관에서 2008년 10월부터 3개월간 열린《스태추필리아Statuephilia》에 전시된 다섯 개 초대작 중 하나다. '조각에

론 뮤익
가면 II
2001
폴리머 레진 등 혼합 재료
대영박물관
뒤로 보이는 조각은
모아이 석상이다.

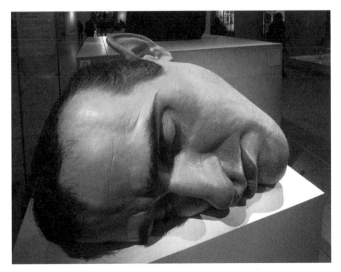

대한 사랑'을 의미하는 이 제목의 전시는 박물관 곳곳에서 현대와 고대의 조각 오브제들이 조응을 이루는 기획전이었다. 특히 박물관의 역사적 유물들이 동시대 작가들의 예술 세계에 어떤 영향을 미쳤는지에 대해 집중적으로 조명한 초대 작품 다섯 점은 고대 이집트관, 그리스관, 계몽관 등의 소장품과 짝을 이뤄 과거의 문명과 현대 문화를 이어주는 징검다리 역할을 했다.

노블과 웹스터가 보여준 작품은 애완용 고양이에게 희생된 조그만 짐승들을 모아 냉동실에 보관해둔 것을 미라로 만들어 새로운 개념의 조각으로 환생시킨 것이다. 〈다크 스터프〉가 보여주는 작가들의 초상 실루엣이 무의미하게 엉켜 있는 시체 덩어리의 그림자라는 사실에 경악하던 관람객들은 곧 바로 옆 전시실의 동물 미라와의 연관성을 발견한다. '신이 동물의 몸을 빌어 다시 태어난다'는 고대 이집트인의 믿음을 다시 한번 떠올리면서 말이다.

현대 예술과 과거 유물의 조우_____자연과 문명의 탐구와 관련된 유물로 가득 찬 '계몽관'에는 데이미언 허스트의 〈풍요Cornuco-pia〉(2008)가 설치됐다. 8개의 책장에 물감을 뒤집어쓴 200개의 해골로 가득 채운 이 작품은 대영박물관이 소장한 19세기의 크리스털 해골과 마야의 제식용 가면과 같은 맥락에서 소개됐다. '죽음을 탐구하는 작가'로 알려진 허스트의 예술적 뿌리가 고대 마야문명으로까지 거슬러 올라간다는 사실이 새로운 흥미를 불러일으키기에 충분했다. 죽음의 제식을 통해 불멸의 생명을 갈구했던 고대인들과 죽음을 상징하는 오브제들을 통해 삶의 충동을 역설적으로 보여준 허스트의 작품이 충돌과 공명의 시너지 효과를 일으키며 서로의 의미를 증폭시켰다.

이 전시에는 영국 미술계를 대표하는 작가 팀 노블 앤드 수 웹스터, 데이미언 허스트, 앤터니 곰리, 론 뮤익, 마크 퀸이 초청됐다. 앞

데이언 허스트_풍요_2008_플라스틱 해골, 유광 페인트_대영박물관

그리스 아프로디테 조각상 뒤로 보이는 마크 퀸의 〈사이렌〉.

그레이슨 페리
대영박물관으로의 순례
2011
잉크, 흑연

서 소개한 두 작품 외에는 이미 잘 알려진 구작이거나 기존의 작품을 새로운 버전으로 다시 만든 것이었다. 특히 곰리의 〈케이스 포엔젤 Ⅲ A Case for AngelⅢ 〉(1990)은 1998년 게이츠헤드에 세워진 거대한 공공미술작품 〈북방의 천사〉와 크기만 다른 동일한 도상의 작품이었고, 뮤익의 〈가면 Ⅱ MaskⅡ 〉(2001)도 마찬가지였다.

그러나 구작이라 하더라도 박물관 기획전이라는 새로운 맥락에 놓임으로써 이미 이 작품들을 잘 알고 있는 관람객들에게 제법 신선하게 다가갈 수 있었다. 옆으로 눌러 일그러진 자신의 얼굴을 수염과 땀구멍까지 극사실적으로 묘사해 수십 배로 거대하게 확대한 론 뮤익의 〈가면 Ⅱ 〉는 커다란 얼굴과 몸통만으로 이뤄진 무뚝뚝한 모습의 모아이 Moai 거석과 조형적인 대조를 이뤘다.

또한 요가 자세를 취하듯 발을 머리 위에 올리고 있는 슈퍼모델 케이트 모스의 모습을 황금으로 조각한 마크 퀸의 〈사이렌 Siren 〉

마크 퀸_사이렌_2008_순금_대영박물관
_세계적인 패션모델 케이스 모스가 요가하는 모습을 순금으로 제작했다.

(2008)은 고대 그리스관에 전시된 여신상과 조응을 이뤘다. 이상적인 아름다움에 대한 학습된 기준에 의문을 제기하는 퀸에게 그리스 신전의 파편들로 둘러싸인 박물관 전시실은 화이트큐브 공간보다 더 이상적인 전시 장소였을 것이다. 당대 영국을 대표하는 미의 상징인 케이트 모스의 깡마른 모습과 풍만한 아프로디테 조각상이 이루는 묘한 대조 때문이다.

《스테추필리아》전처럼 아티스트의 '개입'을 통해 유물에 대한 기존의 관점을 해체하고 새로운 상상을 제시하는 리서치 기반의 창작 또는 기획은 이미 오래 전부터 시도된 바 있다. 그 첫 번째 사례는 대영박물관이 1985년 에두아르도 파올로치를 초대해 선보인《잃어버린 마법의 왕국Lost Magic Kingdom》이라는 전시로 기억된다. 파올로치는 아메리카, 오세아니아, 아프리카의 유물과 자신의 작품을 뒤섞어 조각적 콜라주를 만들었다. 이를 통해 그는 모방과 왜곡도 새로운 창작의 과정의 일부임을 보여주려 한 것이다.

모나 쇳근의 예로, 2011년 그레이슨 페리Grayson Perry가 기획한《이름 없는 장인의 무덤The Tomb of the Unknown Craftsman》이라는 전시도 있었다. 도자기와 태피스트리 등 공예를 매체로 현대사회의 다양한 구성 요소를 도상화하는 페리는 자신의 관심사를 중심으로 1년 간 박물관 소장품을 리서치했다. 전시는 이렇게 연구된 방대한 양의 유물에 자신의 개인사를 개입시키고 이 과정을 박물관을 향한 종교적 순례와 무명의 장인을 기리는 제의의 형식으로 보여준 결과물이었다.

BBC에 따르면, 2018년 테이트 모던의 관람객 수는 590만 명, 대영박물관이 580만 명으로, 현대미술이 유물의 인기를 앞선다고 할 수 있다. 이러한 가운데 최근 대영박물관계에서는 현대미술과 손잡은 기획이 더욱 다양하고, 그 규모 또한 커지는 추세다. 현대미술이 차지하는 새로운 위상을 새삼 느끼게 하는 대목이다. 꽤 큰 거리

감이 느껴지는 박물관과 현대미술 두 영역 간의 교류가 이처럼 활
발히 이뤄지고 있는 이유는 무엇일까? 과거와 현대의 교감을 위해
서? 제국주의의 산물이라는 박물관에 대한 부정적인 인식을 씻어
내기 위해서? 모두 맞는 말이다. 그런데 이 두 가지 이유는 결국 시
대적 변화에 뒤처지지 않고 살아남기 위한 박물관의 생존 투쟁이
라는 결론으로 모아진다.

생존을 위한 박물관의 혁신_____영국에는 박물관협회에 등록된
회원 기관이 자그마치 2,500개가 넘을 정도니 가히 '박물관의 나
라'라고 부를 만하다. 이 중에는 수만 점의 유물을 지닌 초대형 박
물관도 많지만 주택가에 위치한 작은 집 한 채가 전부인 경우까지
형태와 규모가 다채롭다. 대영박물관, 빅토리아 앤드 앨버트 박물
관Victoria & Albert Museum(이하 V&A) 등이 전자의 경우고, 19세기 영국
의 대문호 찰스 디킨스, 제2차 세계대전 중 비엔나에서 망명한 정
신분석학자 지크문트 프로이트, 그리스 고전과 르네상스를 사랑한

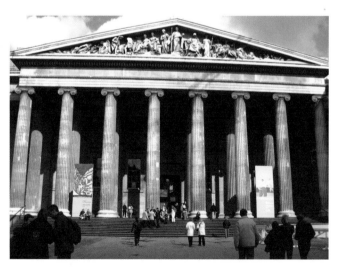

대영박물관 전경.

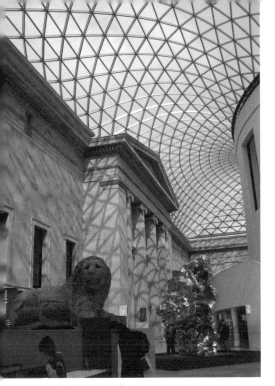

신고전주의 건축가 존 손John Soane 경 등 위인들이 생전에 살던 집을 박물관으로 개방한 경우가 후자에 속한다. 이 중에는 실제 인물이 아닌 '셜록 홈즈'의 박물관도 있을 정도니, 영국인들의 박물관에 대한 사랑은 참으로 유별나다.

이러한 애착은 타고난 수집벽뿐 아니라 계몽주의를 이끌었던 지적 유산과 대영제국 시절의 영광에 대한 그들의 자부심에서 비롯된 것이다. 현대미술관 같은 예외를 빼면 대부분의 박물관이 18~19세기 제국주의 전성기에 수집된 유물들을 중심으로 하고 있는 것도 그런 사정 때문이다. 그러나 눈여겨볼 것은 많은 박물관이 과거의 유물을 소중히 간직하

2000년 개관한 대영박물관이
그레이트 코트.
노먼 포스터 경이 디자인한
유리 돔이 인상적이다.

는 본연의 역할과 더불어 새로운 시대의 흐름을 꾸준히 수용하고 있다는 사실이다.

최근 들어 엄숙하고 고요한 박물관은 대중 친화적인 이미지로 변신하기 위해 안간힘을 쓰고 있다. 인터넷과 멀티미디어라는 강력한 라이벌의 등장으로 '지식의 보고'라는 박물관의 막강했던 지위가 위태롭기 때문이다. 게다가 날이 갈수록 치열해지는 문화산업계의 최강 라이벌인 엔터테인먼트 분야에 관람객을 뺏기지 않기 위해서라도 끊임없이 새로운 아이디어를 짜내야 한다.

그 이름이 대변하듯 화려했던 제국의 역사를 담고 있는 대영박물관도 이러한 시대적 상황을 피할 수가 없다. 대영박물관은 1759년 일반 대중에게 개방된 이래 260여 년간 7만여 점의 유물을 소장한 명실공히 세계 최초, 최대 박물관이자 외국 관광객이 제일 먼저

찾는 관광 명소로 사랑받고 있다. 그러나 오만했던 제국주의의 기세가 꺾이자 이집트의 로제타석, 그리스의 엘긴마블스 등 약탈 문화재에 대한 반환 소송이 거듭 제기되면서 '문명의 도적'이라는 비판 또한 만만치 않다. 때문에 동시대적 흐름을 헤치고 나가기 위해서는 과거의 권위 의식을 버리고 새로운 이미지로 거듭나는 것이 절대적으로 필요하게 됐다.

가장 과감하고 대대적인 쇄신이 이뤄진 것은 2000년에 오픈한 그레이트 코트Great Court다. 이곳 지하에는 원래 지난 150여 년 동안 일반인에게 공개되지 않은 도서관이 있었다. 이 안에 있던 방대한 장서를 인근의 도서관으로 옮긴 후 빈 공간을 광장으로 개방함으로써 베일에 싸여 있던 중정이 모습을 드러냈다. 여기에 하이테크 건축의 대가 노먼 포스터 경이 이곳을 유리지붕으로 천장을 덮으면서 오늘날의 현대적인 모습으로 다시 태어난 것이다.

리노베이션 공사 후 관람객을 위한 서비스 공간이 40퍼센트나 늘어났을 뿐 아니라, 박물관의 이미지도 크게 개선됐다. 거대한 유리지붕으로 쏟아지는 햇살이 어둡고 육중한 박물관의 분위기를 한층 밝고 따뜻하게 만들어줬고, 첨단공법으로 이뤄진 미래형 공간이 고대 문명 전시실로 이어지면서 과거와 현재 그리고 미래가 서로 상징적으로 연결되기 때문이다.

그레이트 코트의 변신과 더불어 《스태추필리아》 등 일련의 현대미술 프로그램은 대영박물관이 더 이상 과거의 영화에만 안주하고 있지 않음을 보여주는 좋은 예다. 물론 이러한 기획전을 바라보는 시각은 긍정과 부정으로 엇갈린다. 긍정적으로 보는 입장은 '현대미술 작가들에게 위대한 문명의 보고에 접근할 수 있는 대단한 기회를 준 관대함'과 '모험을 두려워하지 않는 진취적 기상'에 대한 칭찬이다. 이와는 반대로 부정적인 입장은 '스타 작가들의 인기에 편승해 현대미술을 홍보와 마케팅 수단으로 이용하는 박물관의 태

도가 천박하다'는 시니컬한 반응이거나 '문화재 약탈 같은 제국주의의 잔재를 은폐하려는 저열한 의도'라는 비판이다.

분분한 의견에도 불구하고 TV를 통해 작가 인터뷰를 포함한 전시회 소식이 전파를 타자 곧바로 관람객 수가 눈에 띄게 증가했다. 1억 파운드 예산을 들인 그레이트 코트 리노베이션에 비하면 지극히 작은 규모지만, 관람객의 새로운 관심을 불러일으키는 현대미술의 효과는 어느 정도 입증된 셈이다. 이와 유사한 경우는 대영박물관뿐 아니라 다른 크고 작은 박물관들에서도 흔히 볼 수 있다. 과거의 영광과 함께 대중들의 기억 저편으로 사라지지 않기 위해 안간힘을 쓰고 있는 박물관의 입장에서는 일부의 부정적 반응쯤은 문제가 아니다.

1851년 만국박람회 수익금으로 설립된 V&A.

대영제국의 영광, 현대적 재해석

전통석인 박물관 지구인 런던 사우스켄싱턴South Kensington 지역의 상황은 어떨까?

빅토리아 여왕이 어린 시절을 보냈고 다이애나 황태자비가 살았던 켄싱턴궁전이 있는 이 지역은 특히 영국 역사의 전성기였던 19세기의 기운이 크게 느껴진다. 유별나게 로열Royal, 임페리얼Imperial, 퀸즈Queen's, 프린스Prince's 같은 수식어가 많이 붙은 거리나 기관 이름만 봐도 그렇다. 그뿐만 아니라 빅토리아 여왕Queen Victoria(1819~1901)과 남편 앨버트 공Prince Albert(1819~1861)을 기리는 장엄한 기념비와 공연장, 박물관이 줄지어 늘어선 거리는 한 세기가 훨씬 지난 지금도 한때 전 세계의 4분의 1을 차지했던

대영제국의 역사적 자부심으로 가득하다.

그중 엑시비션 로드Exhibition Road 양 옆으로는 과학박물관Science Museum, 자연사박물관Natural History Museum, V&A가 자리 잡고 있다. 대영박물관 못지않은 세계적인 규모와 수준을 자랑하는 주옥같은 이 박물관은 빅토리아 여왕 부부가 설립한 것으로, 1851년에 영국의 첨단산업과 기술을 세계만방에 자랑하기 위해 하이드 파크Hyde Park 에서 개최한 세계 최초의 만국박람회The Great Exhibition의 수익금으로 지어졌다. 카를 마르크스Karl Marx가 만국박람회와 더불어 '자본주의 물신숭배의 상징'이라 평가했던 이 박물관은 사실 영국을 중심으로 한 제국주의적 세계관을 기정사실화하고, 이에 대한 국민적 자부심을 높이기 위해 세워진 것이었다.

19세기 빅토리아 시대의 역사는 오늘날 이 거리의 박물관 곳곳에서 현대미술과 만나고 있다. 2009년 자연사박물관에서는 진화론의 창시자인 찰스 다윈Charles R. Darwin(1809~1882) 탄생 200주년을 맞아 진화론에서 영감을 받은 타니아 코바츠Tania Kovats의 〈나무TREE〉라는 제목의 초대형 그림으로 천장을 장식했다. 이는 '다윈200Darwin 200'이라는 이름으로 진행된 일련의 프로그램 중 하나로, 여기에는 진화론의 탄생지라 할 수 있는 갈라파고스 군도에 아티스트를 파견해 태고의 신비를 간직한 자연의 경이와 지나친 개발로 인한 위기의 상황을 예술적으로 탐구하도록 하는 '작가 거주 프로그램Artist-in-residence'도 포함됐다.

'앨버트폴리스Albertpolis'라는 별칭이 붙은 이 지역에서 특히나 제국주의 이데올로기의 성향이 강한 곳은 V&A다. 겉으로는 수준 높은 공예품을 전시해 산업혁명 이후 도외시됐던 디자인을 개선한다는 교육적 목적을 표방했지만, 실제 전시품을 보면 세계 각국에서 수집한 공예품을 통해 영국과 식민지 간의 권력관계를 은밀히 드러내고 있다. 전시물의 상당수가 식민지에서 거둔 공물이나 전쟁

V&A 박물관과 서펜타인 갤러리가 공동 주최한 《기브 앤드 테이크》전 중 서펜타인 갤러리에서 열린 〈Mixed Message〉 전시 장면. 여기서는 기독교, 불교, 이슬람교의 유물이 한 전시실에서 만나도록 재배치됐다.

에서 획득한 전리품으로, 식민지를 정복한 지배자의 우월한 위상을 상대적으로 과시하기 때문이다.

2001년 V&A와 인근에 위치한 현대미술전시관 서펜타인 갤러리가 함께 기획한 《기브 앤드 테이크Give & Take》전은 박물관 역사 속에 깊게 드리워진 제국주의의 그늘을 걷어내려는 의도로 기획된 전시였다. 이 전시를 위해 서펜타인 갤러리 측은 마크 퀸, 제프 쿤스, 히로시 스기모토 등 국내외 현대미술 작가 15명의 작품을 V&A에 전시하고, V&A 측은 소장 유물 180여 점을 서펜타인 갤러리에 대여해 새로운 문맥에서 선보이도록 했다.

V&A 전시장에서는 유물과 닮은 듯하면서도 다른 빛을 발하는 현대미술작품이 곳곳에 배치됐다. 우선 아름다운 대리석 작품으로 가득 찬 조각실에 다소 이질감이 느껴지는 작품들이 눈에 띄었다. 백색 대리석으로 정교하게 만든 매끄러운 이들 조각품은 같은 전시실에 있는 이탈리아 조각가 안토니오 카노바Antonio Canova의 〈삼미신三美神The Three Graces〉(1814~1817)의 누드상과 양식적으로 유사하

마크 �퀸_캐서린 롱_2000_대리석_V&A
_V&A 조각실에 전시된 모습. 팔다리가 없는 8명의 장애인 조각 연작 중 하나로
이 작품의 모델은 동명의 퍼포먼스 아티스트다.

다. 뽀얗고 매끄러운 질감, 눈부신 백색 피부, 우아한 포즈는 가히 고전미의 전형을 보여주는 카노바의 여신상에 필적할 정도다. 그러나 작품을 소개하는 설명판은 뜻밖의 사실을 알려준다. 조각의 모델이 선천적으로 또는 사고로 인해 팔다리가 부분적으로 손실된 장애인들이라는 사실이다.

이들 조각은 앞서 살펴본 〈사이렌〉의 작가 마크 퀸의 작품이다. 그는 조금 다른 몸으로 살아가는 장애인들의 모습을 완벽한 이상미를 추구했던 신고전주의 양식으로 재현했다. 거기에 최고급 이탈리아 대리석을 사용했기 때문에 4명의 남성과 4명의 여성 장애인의 모습을 담은 실물크기의 조각이 마치 팔다리가 손실된 고대 그리스의 토르소 조각처럼 보인다. 퀸은 이 작품을 통해 200년 전 카노바에게 "이상적인 아름다움 또는 완벽함이 과연 존재하는가?"라는 질문을 던진다. 고대 그리스로부터 카노바까지 수천 년간 전해 내려온 서구적 미의 기준에 정면 도전한 퀸의 조각은 서구 문화의 우월성을 전제로 한 V&A의 견고한 위엄에 크고 한 균열을 일으켰다.

한편 복식 전시실 유리 진열장 안에는 잉카 쇼니바레의 작품이 슬쩍 끼어들었다. 우아한 로코코 양식의 벤치에 다소곳이 앉은 여성과 그 곁에 살짝 기댄 남성, 이들을 지키는 늠름한 사냥개. 이 장면은 18세기 영국의 초상화가 토머스 게인즈버러의 〈앤드루스 부부의 초상〉에 그려진 인물들을 입체적으로 재구성한 것이다. 게인즈버러의 원작은 배경에 광활한 사유지를 그림으로써 주인공 부부의 재력을 과시한다. 그러나 쇼니바레는 배경과 인물의 얼굴을 생략하고 몸통에는 광택이 흐르는 고급 의상 대신 조잡한 패턴으로 장식된 싸구려 천으로 만든 옷을 입혔다.

앞서 소개한 것처럼 이와 같은 의상 설치 작업으로 유명한 흑인 작가 쇼니바레는 화려한 색상과 큼직한 기하학적 패턴으로 이뤄

잉카 쇼니바레 _ 머리가 없는 앤드루스 부부_ 1998 _ 혼합 재료 _ V&A

진 아프리카 천을 영국 귀족의 초상 위에 덧입힘으로써 제국과 식민지 간의 경제적 착취, 문화적 혼성과 그로 인한 정체성 혼란 등을 시각적으로 형상화한 것이다.

이 전시에 참여한 15명의 작가 중에는 외국 작가들도 포함돼 있었다. 미국을 대표하는 작가 제프 쿤스는 바로크 전시실에 키치적인 스테인리스 인형 조각을 디스플레이해 바로크의 원래 뜻인 '일그러진 진주'가 나타내는 나쁜 취향의 전형을 보여주기도 했다. 한편 영어 알파벳을 교묘하게 배치해 한자처럼 보이게 하는 눈속임으로 유명한 쉬빙Xu Bing은 마오쩌둥이 제창한 '인민을 위한 예술Art for People'을 써넣은 배너를 박물관 입구에 걸어놨다. 사회주의적 리얼리즘의 구호와 제국주의 시대 계몽주의 정신이 한 장소에서 엇갈리도록 연출한 것이다.

이 전시의 2부에 해당하는《혼합된 메시지Mixed Message》는 V&A로부터 10분 거리에 있는 서펜타인 갤러리가 독일 출신 작가 한스 하케Hans Haacke와 함께 기획한 전시였다. 하케는 1960년대부터 미술의 생산·유통 구조 뒤에 숨어 있는 이데올로기적 장치를 파헤쳐온 작가다. 그는 이 전시에서 V&A로부터 빌려온 180여 점의 유물을 일반적인 분류 방식을 무시하고 작가적 직관에 의존해 갤러리의 화이트큐브 공간에서 재구성했다. 하케의 손에 이끌려 현대미술 전시장으로 외출한 유물들은 그동안 박물관의 진열장 안에서 애써 감춰왔던 인종, 성, 종교, 문화적 갈등을 조심스럽게 드러냈다.

《기브 앤드 테이크》전으로 현대미술과 대화의 물꼬를 튼 V&A는 2007년에는《불편한 진실Uncomfortable Truth》전을 통해 다시 현대미술 작가들과 손을 잡았다. 영국의 노예제 폐지 200주년을 기념해 열린 이 전시에는 다시 잉카 쇼니바레를 포함한 11명의 작가들이 초대됐다. 초대작가의 작품은 박물관 전시실 곳곳에 설치돼 관

잉카 쇼니바레_포스터 컨리프 경_2007_혼합 재료_V&A

포스터 컨리프 경.
1787~1834
존 호프너가 그린 초상화.

람객들이 안내도를 들고 직접 찾아다니며 감상하도록 구성됐다.

다시 한 번 V&A의 초대작가가 된 쇼니바레는 아프리카 천으로 만든 옷을 입은 영국 귀족의 마네킹 〈포스터 컨리프 경 Sir Foster Cunliffe, Playing〉(2007)을 전시했다. 이 작품의 모델은 노예무역항으로 유명했던 리버풀의 한 노예상의 손자로, 1787년에 영국왕립양궁협회를 창립한 인물이다. 그는 할아버지의 재산을 물려받아 일생을 부자로 살았지만 부의 근원이 노예무역에 있었다는 사실을 평생 비밀에 부쳤다. 노예무역이 성행하던 당시에도 사람을 짐승처럼 사고파는 노예상은 존경받는 직업이 아니었기 때문이다. 쇼니바레가 그에게 입힌 옷 역시 아프리카 천으로 만들어진 것이다. 목화밭으로 끌려온 노예들의 피와 땀으로 생산된 면이 천으로 가공돼 다시 아프리카에서 노예를 사는 대가로 지불됐다는 역사의 아이러니를 담고자 하기 위함이었다.

쇼니바레와 함께 전시된 미국 흑인 작가 프레드 윌슨 Fred Wilson의 〈레시나 아트라 Regina Atra〉(2006)도 같은 맥락에서 이해할 수 있다. 이 작품은 19세기 초 영국을 지배한 조지 4세가 대관식 때 처음 사용한 후 빅토리아 여왕을 거쳐 지금의 엘리자베스 2세 여왕이 쓰는 왕관을 실물 그대로 복제한 것이다. 이 가짜 왕관은 V&A 전시실의 다른 장신구들처럼 유리 케이스에 넣어 진열됐다. 다만 특이사항이 있다면, 왕관을 장식하고 있는 백색 다이아몬드를 모두 검은 다이아몬드로 바꿨다는 점이다. '검은 다이아몬드'라는 매혹적이면서 역설적인 단어는 실은 백인들이 흑인 노예들을 가리키던 말이었다. 윌슨은 대영제국의 찬란한 영광이 식민지 착취와 노예들의 희생을 토대로 얻어졌다는 잔인한 사실을 박물관의 유물에 빗대어 표현한 것이다.

이 전시에서는 이미 사라진 과거의 기억을 소환함으로써 오늘날 영국 사회의 모습이 더욱 선명히 드러났다. 200년 전에 이미 노예

무역은 폐지됐지만, 본국으로 돌아가지 못하고 영국에 남아야 했던 그들의 후손들이 겪은 차별과 억압은 현재진행형이기 때문이다.

전쟁의 상처를 예술로 기록하기_____사우스켄싱턴에는 원래 V&A, 자연사박물관, 과학박물관 외에도 박물관이 하나 더 있었다. 1924년부터 1935년까지 현재 V&A 맞은편에 위치한 임페리얼 대학Imperial College 건물을 빌려 쓰다가 1936년 템스강 건너 램비스Lambeth 지역으로 이전한 제국전쟁박물관Imperial War Museum(이하 IWM) 이다. IWM은 원래 제1차 세계대전 희생자를 기리기 위해 건립됐는데 제2차 세계대전이 끝난 이후부터는 세계대전뿐 아니라 영국이 세계 각국에서 관여하고 있는 분쟁과 관련된 사료 및 물품들을 총망라해 수집·전시하고 있다.

원래 정신병원이었던 이 건물은 규모가 그리 크지 않지만 홀과 로비에는 전쟁 당시 실제 사용했던 장갑차, 미사일, 전투기와 각종 무기들로 가득 차 있다. 또한 홀로코스트와 어린이들의 피난 생활을 다룬 전시 등 전쟁을 다양한 관점에서 볼 수 있는 기획전과 구술사 자료관도 갖추고 있다. 그뿐만 아니라 IWM에는 제국-전쟁-예술의 삼각함수를 보여주는 아트 컬렉션 전시실도 있다.

원래 영국 정부는 제1차 세계대전부터 전쟁을 예술적으로 기록하기 위해 아티스트를 분쟁지역에 파견하는 종군작가 제도를 두고 있었다. 지금은 이러한 전통을 IWM의 예술기록위원회The Museum's Artistic Records Committee가 이어가고 있다. 주로 남성 종군작가들이 분쟁지역에 파견됐는데, 제2차 세계대전 중에는 300명 이상을 보냈을 정도로 규모도 컸다. 이들 중에는 20세기 전반의 주요 작가 폴 내시Paul Nash, 스탠리 스펜서Stanley Spencer, 헨리 무어 등이 포함돼 있었다. 최근에도 아프가니스탄, 보스니아, 이라크 등에서 종군작가

들이 활동을 이어가고 있다.

단지 전쟁에 대한 '기록'을 남기기 위해서라면 종군기자가 그 역할을 수행한다. 그런데 목숨을 잃을 수도 있는 위험을 감수하면서까지 예술가들을 전쟁터에 파견하는 이유가 무엇일까? 물론 초기에는 용맹한 영국군의 모습을 기록해 선전하기 위한 프로파간다의 목적이 강했던 것이 사실이다. 그러나 최근에 이뤄진 커미션을 보면 단순한 기록, 기념, 선전을 넘어서 전쟁의 의미를 재고하는 방향으로 그 의미의 폭이 넓어지고 있음을 느낄 수 있다.

2002년에 IWM은 아티스트 듀오인 랭랜즈 앤드 벨Langlands & Bell을 아프가니스탄에 파견했다. 2주 동안 카불과 바미안 석굴, 오사마 빈 라덴이 살던 집 등을 방문한 두 사람은 디지털 카메라에 이 여정을 담아 작품을 제작했다. 그중 하나가 〈오사마 빈 라덴의 집The House of Osama Bin Laden〉(2003)이라는 인터랙티브 미디어 인스톨레이션이다.

2004년 서울시립미술관에서 열린 미디어아트 비엔날레에 전시

런던 제국전쟁박물관.

랭랜즈 앤드 벨
오사마 빈 라덴의 집
2003
3차원 인터렉티브 미디어 설치

된 적 있는 이 작품은 실제 오사마 빈 라덴이 살던 집을 3D로 재현한 가상공간으로 이뤄져 있다. 유저들은 일종의 시뮬레이션 게임처럼 집 안팎을 드나들며 작품 속 공간을 돌아다닐 수 있다. 목적은 단 하나, 집 주인을 찾아내는 것이다. 하지만 아무리 구석구석 뒤져봐도 개미 한 마리 보이지 않는다. 최악의 테러범에 맞서는 두려움과 언제 위험이 닥쳐올지 모른다는 긴장감은 허무함으로 이어진다. 결국 적은 실체를 드러내지 않는다. 아니, 처음부터 적은 실체가 없었던 것이 아닐까 싶기도 하다. 9·11 테러에 대한 보복에서 출발한 아프가니스탄 전쟁을 다소 시니컬한 태도로 담은 이 작품은 랭랜즈 앤드 벨을 2004년 터너상 후보로 올렸다.

2003년에는 터너상 수상자(1999), 베니스 비엔날레 영국 대표 작가(2009)인 영상작가 스티브 매퀸이 이라크전에 파견됐다. 매퀸은

당초 1년 후에 작품을 전시할 계획이었지만 뜻하지 않은 난관에 봉착해 3년을 더 기다려야만 했다. 이라크의 전투가 격렬해지다 보니 외부 출입이 금지돼 애초 계획한 대로 비디오 촬영을 할 수 없었던 것이다. 오랜 고민 끝에 영상 작업 대신 전쟁에서 죽은 젊은 희생자들의 모습을 담은 우표를 제작하기로 하고 유족들과 접촉을 시작했다. 우여곡절 끝에 연락이 닿은 115명 중 98명이 작가의 의도에 공감해 고인의 사진을 보내왔다. 매퀸은 그 사진들에 이름과 사망일을 적어 넣어 기념우표 형식으로 재구성했다. 그리고 이 우표들을 세로로 된 슬라이드형 서랍에 담아 관람객이 한 칸씩 직접 꺼내 볼 수 있게 했다. 이렇게 탄생한 작품이 〈여왕과 국가Queen and Country〉(2007)다.

매퀸은 이 작품을 공개하는 날 유족들을 초대해 사랑하는 가족을 잃은 아픔과 슬픔을 함께 나눴다. 이 사실에 감동 받은 많은 사람이 이 프로젝트를 지지하기 시작했다. 이들은 우체국을 상대로 이 작품을 실제 우표로 사용될 수 있게 해달라는 캠페인을 벌이기도 했다. 그러나 이라크전 참전 자체에 논란의 여지가 많았던 만큼 이에 대한 부정적 여론 또한 따르지 않을 수 없었다.

매퀸은 이 작품이 전쟁에 대한 찬성이나 반대 입장을 드러내는 것이 아니며, 고인에 대한 기억을 담았을 뿐이라며 이렇게 말했다. "정치가들의 관심사는 정치뿐이지만, 예술의 관심사는 그저 사람입니다."[58] 사진 속에서 미소를 머금고 있는 젊은 남녀들은 '군인'이기 전에 사랑하는 가족이 있는 평범한 '사람'이라는 것이다. 이를 통해 〈여왕과 국가〉는 영국 군인뿐 아니라 이라크인을 포함해 터무니 없는 전쟁에 무고하게 희생된 모든 이에 대한 추모의 마음을 담은 것으로 의미를 확장할 수 있다. 매퀸의 말대로, 예술은 정치적 편가르기와 상관없는 보편적 인류애에 관한 것이기 때문이다.

스티브 매퀸
여왕과 국가
2007
IWM
_이라크전에서 전사한 군인들의
초상으로 만들어진
우표 전지(12×14줄)
168장으로 이뤄진 작품이다.

혹자는 박물관에 대한 현대미술의 개입을 60년대 말부터 부상한 제도 비판적 관점으로 설명할 수 있을 것이다. 그러나 박물관이 과거의 권위를 벗어던지면서 변신하는 더욱 궁극적인 목적은 무서운 속도로 발전하는 문화산업의 경쟁 구도 내에서 살아남기 위한 자기 진화다. 마찬가지 이유로 현대미술도 보다 감각적이고 스펙터클한 비주얼을 원하는 시대적 요구에 맞춰 테마공원을 방불케하는 대형 설치작품을 쏟아내고 있다.

박물관과 현대미술, 전자는 과거에 속해 있고 후자는 현재에 속

해 있지만 미래를 향한 공통된 과제가 있다. 하나의 시공간에 머무르지 않고 끊임없이 새로운 의미를 재생산해야 한다는 미션이다. 때문에 과거의 박물관과 당대의 현대미술은 서로를 필요로 한다. 현대미술의 유연하고 자유로운 상상의 힘은 박물관 유물들을 역사라는 고정된 의미에서 해방시킨다. 그리고 박물관에 담긴 과거의 내러티브는 현대미술을 위한 또 다른 상상의 도약대가 된다.

현재 영국 미술계에서 활발하게 이뤄지고 있는 두 분야의 만남은 단지 마케팅을 위한 일시적인 제휴라기보다는 먼 미래를 함께 만들어가는 동반적 관계를 모색하는 실험이라 할 수 있다.

그레이슨 페리_금빛 유령_2001_도자기

드레스를 입은 도공의 비밀

그레이슨 페리 Grayson Perry

1960

그레이슨 페리의 도자기는 동서양 기형器型을 맥락 없이 베낀 외양만큼이나 표면에 그려진 내용도 혼란스럽다. 빅토리아 시대와 현대의 풍경이 오버랩되고, 어린아이들의 모습과 포르노그라피 이미지가 뒤섞이는가 하면 평온한 일상과 전쟁의 이미지가 교차한다.

페리에게 2003년 터너상 수상의 영광을 안겨준 대표작 〈금빛 유령Golden Ghosts〉(2001)과 〈당신 아이의 시체를 발견했소We've Found the Body of Your Child〉(2000)의 주인공은 모두 불행에 처한 어린이들이다. 〈금빛 유령〉에서는 두 손이 잘린 채 피를 뚝뚝 흘리고 있거나 무언가를 상실한 듯 공허한 표정으로 앉아 있는 여자아이들이 등장한다. 그리고 목가적인 풍경과 대조적으로 작은 관들이 패턴처럼 화면 한 편을 뒤덮고 있다. 여기에 뜬금없이 원피스 차림의 한 소녀가 유령처럼 등장해 불길한 꿈 같은 인상마저 준다.

이러한 무거운 분위기는 〈당신 아이의 시체를 발견했소〉에도 이어진다. 차가운 눈밭에서 어른들이 실종된 아이를 찾아 애타게 이름을 불러보지만 아이의 죽음은 이미 제목에 예고돼 있다. 겉으로는 화려해 보이는 페리의 도자기 작품은 이렇듯 어둡고 잔인한 내용을 담고 있다.

페리는 터너상 시상식에서 연보랏빛 바탕에 토끼, 장미, 하트가 예쁘게 수놓인 사랑스런 원피스 차림으로 단상에 올라와 세상을 깜짝 놀라게 했다. 하얀 발목 양말에 빨간 메리제인구두를 신고 단발머리에 리본까지 한 기괴한 차림은 남성인 페리가 '클레어'라는 이름의 여성으로 변신할 때 즐기는 드레스 코드다. 도자기 표면의 그림 속에 곧잘 등장하는 소녀도 바로 작가의 분신인 클레어다.

2000년 클레어의 드레스를 비롯해 자전적 내용의 작품으로 구성된 개인전을 통해 복장도착자로서 커밍아웃한 페리는 터너상 수상 당시 대중과 언론으로부터 심한 인신공격을 당하기도 했다. 그러나 점차 그의 삶과 작품 세계를 이해하는 사람들이 늘

그레이슨 페리의 또 다른 자아인 클레어.
사랑스런 분위기의 원피스를 즐겨 입는다.

어가면서 이제는 영국 미술의 진정한 다양성과 사회 전반의 성적 소수자를 대표하는 위치에 서게 됐다. 특히 2005년에는 채널4의 〈남자들이 드레스를 입는 이유〉라는 다큐멘터리에 출연해 복장도착자의 입장을 대변하기도 했다. 논란의 중심에 선 유명 예술가가 아닌 과거의 상처를 안고 살아가는 한 인간으로서 진솔하게 털어놓은 이야기는 많은 사람의 마음을 열게 했다.

일곱 살 때 어머니의 외도로 아버지가 집을 나간 뒤, 어린 페리는 폭력과 폭언을 일삼던 계부를 피해 홀로 침대 구석에 숨어 공상의 세계에 빠져들곤 했다. 작품에 자주 등장하는 모티프 중 하나인 테디 베어 인형으로 상실감을 달래던 그는 십대에 접어들면서 누이의 옷을 훔쳐 입고서는 예쁘고 사랑스런 여자아이가 되는 성적 환상을 즐기기 시작했다. 작가의 분신인 '클레어'라는 캐릭터는 이때 탄생한 것

이다. 그러나 페리의 부모는 이를 받아들이지 않았고, 결국 그는 19세가 되던 해에 가족을 떠나게 된다. 그의 도자기를 뒤덮고 있는 비참한 아이들의 모습과 거친 욕설들은 가정폭력과 아동학대로 점철된 어두운 기억의 단편이다.

일반적으로 복장도착은 여성 또는 남성에게 전형적인 역할을 강요하는 가부장적 환경에 대한 심리적 반발에서 비롯되는 것으로 알려져 있다. 특히 남자가 여자들의 옷을 입는 경우는 남성에게 용인되지 않는 섬세한 감수성과 풍부한 상상력을 은밀히 즐기기 위한 수단이다.

이러한 근거를 바탕으로 생각해보면, 억압적인 유년기를 보낸 페리가 클레어로 변신하게 된 이유를 조금이나마 짐작할 수 있다. 그런데 그의 경우에는 여느 복장도착자들과 다른 점이 있다. 그것은 자신의 연배에 맞는 옷보다 유복한 가정에서 사랑을

그레이슨 페리
주여 우리 아이들을 안전하게 지켜주소서
2007
도자기

듬뿍 받으며 사는 여자아이가 입을 법한 깜찍한(?) 공주풍의 드레스를 더 즐긴다는 사실이다. 이것은 아마도 불행했던 어린 시절에 대한 정신적 보상이거나 오랫동안 가슴속에 응어리진 상처를 치유하기 위해 스스로 내린 심리적 처방일 것이다.

　방송 인터뷰를 통해 본 페리의 모습은 무척이나 진솔하고 유쾌해서 '복장도착자'라는 단어가 가질 수 있는 어두운 그림자가 전혀 느껴지지 않는다. 오히려 상상력이 풍부하고 해박한 작가라는 인상을 준다. 이러한 그의 지적인 매력은 2006년 링컨셔라는 작은 도시에서 시작된 박물관 프로젝트에서 특히 돋보였다.

　《링컨셔의 매력The Charms of Lincolnshire》이라는 제목의 전시는 한 번도 대중에게 공개된 바 없던 사냥용 덫, 영구차, 태피스트리, 인형, 빛바랜 흑백사진 등 주로 빅토리아 시대의 민속공예품으로 이뤄진 잡다한 컬렉션을 재해석해 자신의 작품과 함께 전시한 것이다. 빅토리아 시대 여성으로 분장한 자신의 초상사진, 이케아IKEA나 노키아NOKIA 같은 다국적기업의 브랜드네임이 새겨진 접시, 외설적인 이미지와 세속적인 사랑을 노래한 시구로 이뤄진 자수, 그리고 구글Google에서 발췌한 문구와 로고로 뒤덮인 도자기 등은 음침한 박물관 유물들과 능청스럽게도 잘 어울렸다.

　그중에서 작가가 직접 이 전시의 '핵심 작품'이라고 소개한 것은 손바닥 위에 올라갈 만큼 작은 토끼 인형이다. 동그란 눈을 부릅뜨고 두 귀를 쫑긋 세우며 온 정신을 한곳에 모아 기도하는 작은 짐승. 작은 충격에도 바스라질 것 같은 도자기 인형 몸뚱이에는 "주여, 이 아이를 안전하게 지켜주소서"라는 애절한 기도문이 빼곡히 적혀 있다. 이 도자기 인형은 담아둔 눈물이 마르면 슬픔도 함께 사라진다는 작

그레이슨 페리 **포근한 담요**_2014_태피스트리_290×800cm

은 유리병으로서, 어린이용 관, 영구차 등과 어우러
져 유아사망률이 높았던 19세기의 상황을 보여준
다. 그러나 작가가 진정으로 이 작품에 담고자 했던
것은 아이들을 향한 자신의 부정父情보다 오래전 잃
어버린 아버지의 사랑에 대한 아쉬움과 그리움이
아닐까.

드레스를 입은 도공 그레이슨 페리의 화려한 치
장은 어두운 과거의 아픔과 상처를 감추기 위한 것
이 아니라 소통을 통해 치유하기 위한 것이다. 남성
이면서도 여성 행세를 하고, 현대미술의 변방으로
밀려난 도예 작업을 하며, 저급하고 진부한 소재를
예술에 끌어들인 것에 대해 작가는 스스로 규정한
'이류' 또는 '약자'라는 자기 정체성과 통하기 때문
이라고 말한다. 하지만 "클레어는 여자 옷을 입은 나
자신"이라고 말하며 자신의 모든 것을 당당하게 사
랑하는 용기는 그가 더 이상 이류나 약자가 아님을

증명한다.

이후 페리는 개인적인 서사를 사회적 영역으로
확장하며 전시와 방송을 연계한 다채로운 활동을
이어가고 있다. 2013년에 첫선을 보인 전시 《소소
한 차이의 허영The Vanity of Small Differences》은 영
국 사회의 계급성을 '취향'이라는 키워드로 풀어냈
고, 2014년 국립초상화박물관에서 열린 《당신은 누
구인가Who are you?》는 '영국성'에 대한 클리셰를
계급별, 지역별로 범주화했다. 또한 2017년 서펜타
인 갤러리에서 개인전 《최고의 인기 전시The Most
popular Art Exhibition Ever!》를 통해 브렉시트 이후
영국 사회의 모습을 그려 넣은 거대한 도자기 작품
을 선보이기도 했다. 자신의 과거와 현재 그리고 영
국의 국가 정체성, 계급성, 사회적 이슈를 종횡무진
오가는 전방위 활동을 통해 작가는 '현대 문화에 대
한 가장 통찰력 있는 해설가'로도 불리고 있다.

12장
상상이 달리는 지하철

브라이언 그리피스_인생은 한바탕 웃음_2007_글로스터 로드역

_____ 빅토리아 시대의 부귀영화가 흠뻑 느껴지는 사우스켄싱턴의 박물관 거리에서 지하철을 타고 서쪽으로 한 정거장만 가면 글로스터 로드Gloucester Road역이 나타난다. 런던 북동부에서 남서부 히드로 공항까지 이어지는 피커딜리 라인Piccadilly Line과 런던 중심을 순환하는 서클 라인Circle line, 그리고 도시를 동서로 가로지르는 디스트릭트 라인District Line이 교차하는 곳이다. 고풍스런 간판, 누런 벽돌 건물, 아치형 벽면으로 장식된 플랫폼 등 겉보기에는 19세기 후반 지어진 다른 역들과 비교해서 크게 다른 점이 없는 평범한 전철역이다.

좀 더 찬찬히 들여다 보니, 폭이 7.5미터나 되는 커다란 판다의 얼굴을 중심으로 오른쪽에는 드럼통과 1970년대식의 캐러밴, 왼쪽에는 흙더미와 공사장에서나 볼 수 있는 발판이 덩그러니 놓여 있다. 게다가 그 옆에는 주렁주렁 달린 채 깜빡이는 전구들까지! 열차가 정차하면 잠시 사라졌다가 떠나면 다시 시야를 가득 채우는 정체 불명의 삼농시 니늘온 이럭 미부리가 덜 된 무대정지 같기도 하다. 어쩌면 갑자기 배우들이 나타나 부조리극이라도 펼치지 않을까 하는 은근한 기대감마저 드는 풍경이다.

지하철에서 만나는 다채로운 예술_____ 이 엉뚱한 광경이 펼쳐진 장소는 오랫동안 운행되던 노선 하나가 폐쇄되면서 사용이 중단된 플랫폼이다. 맞은편에서 승객들이 바쁘게 기차에 오르내리는 모습을 침묵 속에서 바라보기만 하던 이 플랫폼이 '예술 공간'으로 새로운 사명을 부어받은 것은 2000년부터다. 런던 지하철의 '아트 온 더 언더그라운드Art on the Underground'라는 프로그램이 계기가 된 것이다. 이는 글로스터 로드역뿐만 아니라 런던 지하철 전역의 플랫폼이나 광고판 등을 이용해서 예술 작품을 전시하는 일종의 공공미술 프로젝트다. 대부분은 특정한 장소에 맞춤식으로 제작되는

'장소 특정적 site-specific' 작품 들로 일정 기간 동안 전시 후 철수한다.

그중 글로스터 로드역은 서펜타인 갤러리나 V&A 등 유명한 전시장을 이웃에 거느린 전철역답게 시작부터 줄곧 가장 주목받는 작품들을 전시해왔다. 이 '판다' 작품 이전까지는 주로 작은 아치형 구조로 이뤄진 벽면을 따라 사진이나 그림을 거는 평면 작업이 주를 이뤘다.

2003년에는 서펜타인 갤러리와 공동으로 미국 작가 신디 셔먼 Cindy Sherman의 작품을, 2004년에는 광고를 차용한 그래픽적인 작업을 하는 영국 작가 마크 티치너 Mark Titchner의 작품을 커미션해 벽면에 전시하기도 했다.

이에 비해 '판다'로 알려진 브라이언 그리피스 Brian Griffiths의 〈인생은 한바탕 웃음〉(2007)은 70미터 길이에 달하는 플랫폼 전체의 건축적 구조를 이용한 최초의 입체 설치물이었다. 그리피스는 플랫폼에 잠시 머물렀다 기차에 몸을 싣고 떠나는 사람들에게 백일

몽을 선사하고 싶었던 모양이다. 기차에 타고 있는 승객들이 거대한 판다와 공사장 풍경 그리고 캠핑카로 이뤄진 이 황당한 광경을 스쳐 지나가는 순간 '내가 꿈을 꾸었나 보다'라고 착각할 수도 있을 테니 말이다.

임의로 뽑은 단어들을 조합해 이야기를 지어내는 초현실주의자들의 게임처럼 실제 용도를 떠나 임의로 어우러진 사물들은 보는 사람의 상상력을 자극한다. 그리피스의 작업은 이처럼 폐가구, 자동차, 전자제품, 헌책 등 버려진 물건들을 이용해 연극적인 상황을 연출하는 것이 특징이다. 그는 오래된 가구에서 뜯어낸 널빤지로 해적선이나 장갑차 등을 아주 그럴듯하게 만들기도 했다.

똑같은 공간이라도 어떤 작품이 전시되느냐에 따라 분위기가 완전히 바뀔 수 있다. 평면 또는 입체, 지배적인 색감이나 질감, 심지어는 조명 같은 디테일의 변화가 공간을 180도 변신시키기도 한다. 어둡고 침침한 시하철 플랫폼도 작품이 교체될 때마다 새로운 모습으로 다시 데이닌다. 콴림괙들의 빈숭이나 신호도도 제긱긱이다.

바로 같은 장소에서 2006년 여름부터 이듬해 봄까지 일본 작가 지호 아오시마Chiho Aoshima의 〈도시는 빛나고, 산은 속삭이네City Glow, Mountain Whisper〉라는 제목의 벽화가 설치됐을 때도 그랬다. 플랫폼의 아치 사이 벽면은 SF적 요소와 장식적인 일본 전통 회화, 그리고 현대 만화풍이 어우러진 미래 도시의 풍경으로 가득 채워졌다. 화려한 색채 속에 어여쁜 여자아이의 얼굴로 의인화된 산봉우리와 빌딩숲이 이루는 묘한 대조는 승객들의 눈길을 사로잡았다. 마치 벽면에 늘어선 기둥 너머에 또 다른 세상이 펼쳐지는 듯한 초현실적인 작품 분위기는 플랫폼을 일순간 환상적인 동화의 세계로 탈바꿈시켰다.

지호의 작품에 대한 반응은 폭발적이었다. 네티즌들 사이에서는

지호 아오시마 **도시는 빛나고, 산은 속삭이네** _2006_ 글로스터 로드역
_2005년 뉴욕 지하철역에 전시됐던 작품을 영국으로 옮겨와 글로스터 로드역에 맞게 재구성한 것이다.

"놀랍다, 멋지다, 환상적이다"라는 찬사가 이어졌다. 지하철역을 SF적인 판타지로 가득 채운 이 벽화를 보기 위해 일부러 지하철을 찾는 사람들도 있었다. 명화로 가득 찬 미술관보다 인파로 붐비는 지하철 전시에 더욱 끌리는 이유는 아마도 지루하고 건조한 일상의 공간을 마법의 세계로 탈바꿈시킨 예술의 힘이 더욱 크게 느껴지기 때문일 것이다.

매일 출퇴근 시간을 지하 공간에서 보내는 도시인에게 지하철 전시는 건조한 일상의 오아시스와도 같다. 똑같은 제품을 찍어내는 공장 컨베이어벨트처럼 매일 반복되는 지루한 일상을 실어 나르는 지하철! 어둡고 답답하고 퀘퀘한 지하 환경에 유쾌한 예술적 상상력이 더해진다면 우리의 삶도 좀 더 활기를 띠지 않을까. 지하철을 인간친화적 문화공간으로 바꾸자는 것이 '아트 온 더 언더그라운드' 같은 지하철 미술 프로젝트의 목적인 것이다.

1863년에 탄생한 런던 지하철은 세계 최고最古의 역사를 자랑하지만 런던의 공공시설 중 단연 최악이다. 런던을 세계 최고의 도시라고 자부하는 런더너들조차도 고개를 절레절레 흔들 만큼 노후된 시설로 매우 열악하기 때문이다. 좁고 어둡고 지저분한 플랫폼에서 고장난 열차를 기다리다 한두 시간쯤 약속 시간에 늦는 일은 런던에서 다반사다. 차량 대부분은 서울 지하철보다 작고 냉난방 장치조차 갖추지 않아 한여름에는 더위로 실신하는 승객들도 종종 있다. 게다가 2005년 지하철 연쇄폭탄테러 같은 사건 때문에 열차와 역 곳곳에 "주인 없는 가방을 신고하라"는 문구가 붙어 살벌한 느낌도 든다. 행여나 테러범들이 폭발물을 숨길까봐 휴지통은 아예 찾아볼 수가 없다. 그 핑계로 런던 사람들은 지하철에서 아무 데나 휴지를 버리는 것이 습관화됐다.

이러한 악조건에도 불구하고 교통체증에 시달리는 런던에서 지하철은 미우나 고우나 시민들이 가장 선호하는 교통수단이다. 때

세계에서 가장 오래된
런던 지하철의 로고.

문에 런던너들의 지하철에 대한 감정은 복합적이다. 낡고 불편한
시설에 대한 불만도 많지만 세계 최초로 만든 지하철 시스템이라
는 자부심 또한 크다.

2006년 런던 시는 명품도시의 명성에 걸맞게 시민의 발인 지하
철을 대대적으로 개선하겠다는 계획을 발표했다. 향후 10년간 '세
계 일류 도시에 어울리는 세계 일류 지하철'이라는 모토 아래 대규
모 예산을 투입해 노선 정비, 차량 개선, 역사 리노베이션 등을 시
행한다는 것이다. 글로스터 로드역에 나타난 '판다'는 이러한 지하
철 현대화 사업의 일환으로 2000년에 '플랫폼 포 아트Platform for Art'
로 시작돼 2007년 '아트 온 더 언더그라운드'로 명칭이 바뀐 공공
미술 프로젝트의 결과물인 것이다.

런던 지하철 미술 100년을
기념하기 위해
2009년 런던 교통박물관에서
열린 기념전《아트 온 더 언더
그라운드》포스터.

생활의 미학이 숨 쉬는 세계 지하철_____지역 재개발-지하철 개
선-공공미술, 이 세 가지 사업이 연동돼 진행된 사례로 치면 사실
뉴욕이 런던의 대선배다. 뉴욕 시는 1980년대에 대대적인 도시재
생사업을 시작하면서 환경 정비·공공시설 개선·범죄 소탕 등을 목
표로 내걸고 지저분하고 위험한 이미지를 안전하고 깨끗하게 바꾸
기 위해 총력을 기울였다. 1904년에 개통된 지하철도 이에 발맞춰
업그레이드하기 시작했다. 그 일환으로 1985년 '아트 포 트랜짓Art
for Transit'이라는 부서를 개설해 본격적인 지하철 공공미술사업에 착
수했다.

뉴욕의 지하철 미술은 환경을 아름답게 꾸미는 역할도 크지만,
뉴욕 시가 골치를 앓고 있던 무단 벽화 즉, 그라피티를 방지하는 데
도 큰 효과가 있었다. 물론 개중에는 키스 해링이나 바스키아처럼
예술성을 높이 인정받아 주류 미술계에 진입한 극소수의 사례도
있지만, 그라피티는 여전히 예술이 아니라 공공시설을 훼손하는
범법 행위로 간주된다. 공공미술 프로젝트를 실시한 결과, 만앙석
인 내용의 낙서로 채워지던 빈 벽에 비해 감상할 가치가 있는 작품
으로 채워진 벽은 비교적 훼손이 덜했다.

뉴욕 지하철은 운영예산의 일부를 미술작품을 커미션해 영구 소
장하고 관리하는 데 할애하기도 한다. 별도의 부서에서 전문적으
로 관리하기 때문에 작품이 어설프게 자리만 차지하다가 시민들의
무관심 속에서 흉물로 전락하는 일은 거의 없다. 지하철역의 건축
및 디자인과 잘 어우러지도록 공간적 상황을 최대한 고려하고 각
역이 소속된 지역공동체의 역사와 환경을 반영해 구성된다. 이를
위해 뉴욕 지하철은 다섯 개의 가이드라인을 제시한다. 첫째 예술
성이 높을 것, 둘째 공간에 맞춰 제작할 것, 셋째 최소 25년간 유지
될 것, 넷째 파손이나 변질의 우려가 없을 것, 다섯째 관리가 용이
할 것 등이다. 이러한 기준에 따라 모자이크, 도자, 타일, 청동, 알루

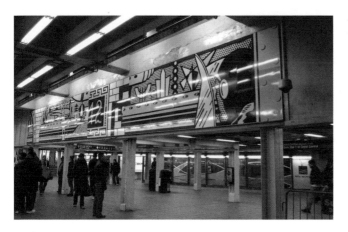

뉴욕 타임스스퀘어 지하철역에
설치된 리히텐슈타인의 벽화
(1994).

미늄 등 반영구적인 재료가 주로 사용된다.[59]

　뉴욕 지하철이 소장하고 있는 150여 점의 작품 중에는 우리에
게 잘 알려진 유명 작가의 작품도 여럿 있다. 메인스트리트Main Street
역에는 뉴욕의 도시풍경, 행사, 가족 및 직장 생활, 어린이들의 모
습 등 소소한 일상사를 2,000개의 도자타일에 담은 한국 작가 강익
중의 〈해피 월드Happy World〉(1999)가 설치돼 있다. 그리고 타임스스
퀘어 역에는 팝아트의 대가 로이 리히텐슈타인이 지하철 역사를
특유의 만화적 스타일로 상징적으로 표현한 〈타임스스퀘어 벽화
Times Square Mural〉(1994)를 볼 수 있다.

　그뿐만 아니라 1985년부터 '뮤직 언더 뉴욕Music Under New York'이
라는 제목으로 지하철역 공연 프로그램도 기획·운영하는데, 30개
의 장소에서 연간 7,500개가 넘는 공연이 열린다. 특히 뉴욕과 다른
도시를 연결하는 관문인 기차역과 연결된 그랜드 센트럴Grand Central
역의 공연은 수준이 높기로 유명하다. 떠돌이 악사나 아마추어가
아니라 유명 발레단의 단원이나 머스 커닝엄Merce Cunningham 무용단
등 프로급 예술가의 공연으로 이뤄져 '지하철의 카네기홀'이라는

별명이 생겼을 정도다.

일상 속의 예술, 예술 같은 일상을 느낄 수 있는 지하철 공간은 다른 대도시에서도 찾아볼 수 있다. 그중에서도 세상에서 가장 아름다운 지하철을 자랑하는 파리, 모스크바, 스톡홀름 등의 지하철은 지어질 때부터 지하철이 도시의 문화 수준과 시민들의 삶에 걸맞은 격조 있는 공간이어야 한다는 생각을 염두에 두고 건설됐다.

우선, 파리 지하철은 입구부터 고풍스러우면서도 세련된 디자인으로 유명하다. 아르누보 양식의 유려한 곡선과 섬세한 문양으로 이뤄진 파리 지하철 디자인은 엑토르 기마르Hector Guimard라는 건축가의 작품이다. 삭막한 지하공간에 이처럼 우아하고 품위 있는 아르누보의 숨결을 불어넣어준 지하철 입구는 파리의 상징이 됐다. 1900년대 초에 설치된 141개의 지하철 입구 중 86개가 지금까지 남아 있고, 1978년 이후에는 사적事績으로 지정돼 보호받고 있다. 그리고 프랑스가 잉쿡 산의 우성을 상성하기 뷔해 미국에 선물한 지하철 입구가 워싱턴 DC의 조각 공원에 전시돼 있을 정도로 그 예술적 가치를 높이 인정받고 있다.

1900년 만국박람회와 동시에 개통된 파리 지하철 역시 1980년대 말부터 지속적으로 현대화 작업을 벌이고 있다. 1989년 프랑스 혁명 100주년을 기념해 파리의 주요 역에 기념비적인 공공미술작품을 커미션하기도 했다.

한편, 1935년 개통한 모스크바 지하철은 사회주의적 사실주의 계열의 벽화와 궁륭식 천장, 화려한 샹들리에가 어우러

아르누보의 대가인 엑토르 기마르가 19세기 말과 20세기 초에 걸쳐 디자인한 파리 지하철 입구.

진 웅장한 실내 디자인이 특징이다. 모스크바뿐 아니라 타슈켄트 같은 구소련 치하의 도시들 역시 지하철역을 '인민들을 위한 지하 궁전'이라는 철학을 바탕으로 건설했다. 대다수 인민들이 생활의 일부로 사용하는 공간이니만큼 사회 체제에 대한 자부심과 노동 의욕을 고취시키기 위한 배려였던 것이다.

스톡홀름 지하철은 '세상에서 가장 긴 갤러리'라는 별명답게 100여 개의 역으로 이뤄진 110킬로미터 길이의 지하공간을 전시장처럼 꾸몄다. 건축과 미술이 일체화된 통합적 구성이 인상적인데, 그 이유는 간단하다. 작가들이 지하철역 설계 단계부터 함께 참여했기 때문이다. 즉, 1950년 지하철이 개통되기도 전에 스웨덴의 미술인들은 역사를 공공미술로 꾸미자는 안을 제출했고, 이 안은 의회의 검토를 거쳐 전폭적인 지지를 얻으며 승인됐다. 이후, 공모를 통해 선정된 작가들이 건축설계를 고려해 작품을 구상했기 때문에 세계적인 지하철 예술 공간으로 탄생한 것이다.

또한 마감재 선택과 동선 구성 등의 건축적 디테일도 아예 미술 작품 설치를 고려해 이뤄진 덕에 스톡홀름 지하철의 공공미술은 그야말로 건축물의 일부처럼 자연스럽고 편안하게 느껴진다. 특히 지하 암반의 느낌으로 이뤄진 벽면에 각 역의 지역성을 반영해 그려 넣은 벽화가 인상적이다. 스톡홀름 지하철은 기존의 미술품을 관리하는 데만 매년 약 1,380만 크로나의 예산을 투입하고, 100여 개의 공공미술 컬렉션을 순회하는 가이드 프로그램도 실시하고 있다. 이렇게 탄탄한 기획과 함께 꾸준한 관심으로 사후관리에 공을 들이는 것이 반세기가 지나도록 변함없이 사랑 받는 또 하나의 비결이다.

이처럼 지하철의 역사를 살펴보면 시간이 흐르면서 공공장소와 시설에 대한 개념과 인식이 어떻게 변해왔는지 알 수 있다. 즉, 19세기 후반과 20세기 초에 걸쳐 개통한 런던, 뉴욕, 파리의 지하철은

각 도시의 산업화가 절정에 이르렀던 시기와 대체로 일치한다. 초기의 지하철이 산업사회의 위상을 보여주는 지표로서 가장 중요하게 여긴 점은 대중교통 시설이 갖춰야 할 필수 기능성이었다. 이에 반해 20세기 후반에 걸쳐 세계 대도시에서 벌어지고 있는 지하철 리노베이션은 지하철이 '문화공간' 또는 '예술이 있는 생활공간'이라는 새로운 인식을 반영한다. 그래서 기능과 효율만 중시되던 지하철에 건축과 디자인, 예술을 통한 미학적 가치가 부여되고 있는 것이다. 이 때문에 지하철이 그 도시의 문화적 인식과 생활수준을 말해주는 지표 역할을 한다 해도 과언이 아니다.

영국 지하철 미술의 역사_____개성 넘치는 '지하철 미학'을 뽐내며 일찍이 노후한 시설을 현대화한 다른 도시의 지하철에 비해, 불과 수년 전 개선안을 발표한 런던 지하철이 명품으로 재탄생하려면 아직 가야 할 길이 멀다. 그러나 런던 지하철이 원래부터 미적 취향에서 다른 나라에 뒤처졌던 것은 아니다. 오히려 런던 지하

역마다 특색 있는 갤러리로
표현된 스톡홀름 지하철.

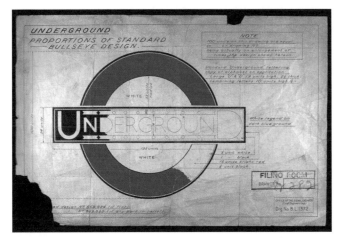

철의 공공디자인은 세계 디자인사에 길이 남는 기능성과 심미성을
자랑하고 있다. 런던 지하철의 상징과도 같은 대표적인 디자인 몇
개만 봐도 이를 쉽게 확인할 수 있다.

우선 빨간 동그라미 안을 가로지르는 파란 띠로 이뤄진 UFO 모
양의 지하철역 표지판과 한눈에 알아보기 쉽게 색깔별로 깔끔히
정리된 노선도를 꼽을 수 있다. 단순명료하면서도 세련된 런던 지
하철 디자인은 도시의 중심과 외곽을 거미줄처럼 복잡하게 연결하
고 있는 거대한 네트워크에 전체적인 통일성과 개별적인 정체성을
동시에 부여한다. 이러한 통합된 디자인은 지금도 전 세계 공공디
자인의 교과서로 여겨지고 있다. 튀거나 화려하지 않기 때문에 세
월이 지날수록 편안하고 정이 가는 것도 런던 지하철 디자인의 또
다른 특징이다. 이 같은 이유로 런던 지하철 디자인을 '영국에서 가
장 효율적인 시각교육센터'라고 부른다.

영국 지하철을 위한 명품 디자인의 역사는 지금으로부터 100년
전까지 거슬러 올라간다. 1907년 당시 지하철을 운영하던 런던 제

너럴 옴니버스 컴퍼니London General Omnibus Company 사장은 프랭크 피크Frank Pick라는 젊은이를 고용해 어수선한 지하철역 간판을 통일하고 여기저기 산만하게 붙어 있던 광고용 포스터를 한데 모아 정돈하는 업무를 맡겼다. 그는 각종 사인물Sign物을 정비하는 임무를 성실히 수행하고 그 능력을 인정받아 훗날 런던 지하철의 디렉터가 됐다.

피크는 시각물을 정비하는 것에서 한발 더 나아가 디자인을 질적으로 강화하기로 하고 서체 디자이너 에드워드 존스턴Edward Johnston과 건축 디자이너 찰스 홀든Charles Holden을 참여시켰다. 그의 지휘하에 존스턴은 런던 언더그라운드 로고(1925)를, 홀든은 50여 개의 아름다운 역사를 탄생시켰다. 그리고 전기회로 모양에서 영감을 얻어 만든 해리 베크Harry Beck의 지하철노선도(1933)도 이때 만들어졌다.

지하철 공공디자인은 기차의 좌석을 뒤덮은 직물의 패턴 디자인부터 기하철 노선 위의 주요 시설이나 관련 행사를 광고하는 포스

런던 지하철 노선도.
해리 베크의 1933년 작품.

London Underground

Tube map
May 2007

fridayjanu
arythenint
heighteen
sixtythree.

MAYOR
OF LONDON Transport for London UNDERGROUND

London Underground

Tube map
March 2005

FRIEZE ART FAIR platform
art

MAYOR
OF LONDON Transport for London

런던 지하철은 해마다 한두 명의 젊은 아티스트에게 노선 안내 브로슈어 디자인을 의뢰하고 있다.
2007년 리암 길릭(왼쪽)과 2004년 에마 케이의 작품.

터까지 포함한다. 피크는 당시 전위적인 성향의 신진 작가들에게 디자인을 의뢰해 단순히 지하철에 관한 정보뿐 아니라 삭막한 교통 환경에 새로운 미감까지 불어넣었다. 런던 지하철 포스터는 아방가르드 예술과 함께 성장해 오늘날 디자인과 미술을 포괄하는 지하철 미술 프로젝트의 밑거름이 됐다. 이처럼 디자인의 중요성을 일찍이 인식하고 지하철에 현대미술을 도입한 덕분에 피크는 20세기 최고의 아트 패트론art patron 중의 한 사람으로 손꼽힌다. 런던 지하철 디자인의 아버지 피크의 경영 능력이 예술적 안목 덕분에 더욱 빛을 발했다는 사실은 두말할 나위가 없다.

런던 지하철이 시스템적으로 양산되는 공공디자인의 범위를 넘어 단일한 작품으로서의 공공미술을 도입한 예는 '아트 포 언더그라운드' 프로젝트 이전에도 있었다. 대표적인 예가 도트넘 코트 로드Tottenham Court Road역의 모자이크 벽화다. 이는 리처드 해밀턴과 함께 IG의 주요 멤버였던 에두아르도 파올로치가 자그마치 950제곱미터에 달하는 벽면을 캔버스 삼아 제작한 대형 작품이다. 1984년 역사를 리노베이션하면서 설치된 이 벽화는 에스컬레이터를 따라 로툰다와 플랫폼으로 이어지며 역 전체를 장식하고 있다.

파올로치의 벽화는 전체적으로 반추상화된 형상과 선명한 색상으로 이뤄졌지만, 각 부분마다 주제와 스타일이 조금씩 다르다. 로툰다에는 바쁘게 뛰어가는 사람들의 모습과 인근의 대영박물관에 소장된 유물이 그려져 있고, 플랫폼의 벽은 보다 추상적인 패턴으로 구성돼 있다. 이 방대한 벽화를 하나하나 살펴보면 대영박물관, 건축 협회, 전자상가 등 역 주변의 환경을 소재로 삼고 있음을 알 수 있다. 20년이 지난 지금 타일에는 세월의 때가 많이 묻었지만 밝은 색감과 생동감 넘치는 디자인은 여전히 인상적이다. 최첨단 전자제품을 판매하는 전자상가로도 유명한 이 지역의 역동적인 분위기가 벽화를 통해서도 잘 전달된다.

이 기념비적인 모자이크 벽화는 2017년 마무리된 대대적인 전철역 확장공사로 인한 구조변경에도 불구하고 95%는 원래 자리에 그대로 보존됐다. 철거된 입구 쪽 엘리베이터 상단 부분은 파올로치의 모교인 에든버러 미술대학에 기증된 한편, 현대적인 모습으로 재단장한 입구와 매표소 부분은 프랑스 작가 다니엘 뷔랑Daniel Buren의 기하학적 도형으로 이뤄진 새로운 벽화 〈다이아몬드와 원 Diamonds & Circles〉로 장식됐다.

파올로치는 이 벽화뿐 아니라 대영도서관 뜰에 있는 〈뉴턴New-ton〉(1995)과 사우스뱅크 디자인박물관 앞에 있는 〈발명의 머리Head of Invention〉(1989) 등 대형 공공조각작품도 많이 남겼다. IG의 일원으로서 대중문화와 순수예술 사이의 경계를 허물고 새로운 미학을 추구하던 그가 인생 후반기에 초현실주의와 입체주의 스타일이 혼합된 기념비적 조각을 많이 남겼다는 사실은 앞뒤가 좀 맞지 않는 것 같다. 그러나 공공미술이 결국 환경, 건축, 디자인, 미술을 아우르는 영역이고 특정인이 아닌 공공의 소유로서 더 넓고 유연하게 소통된다는 점을 생각하면, 그의 후반기 작품이 태도 면에 있어서

는 IG 시절의 작업과 상통한다고 볼 수도 있다.

토트넘 코트 로드역의 벽면을 장식하고 있는 파올로치의 작품을 보면 공공미술의 근본적인 의미에 대해 많은 생각을 하게 된다. 왜 거친 도시환경 속에 예술 작품이 필요한가? 공공미술은 과연 환경을 아름답게 꾸미는 장식물인가? 생활수준과 문화적 자부심을 과시하는 선전 도구인가? 파올로치라면 어떤 답을 내놓을까 궁금하다. 아마도 2005년 그의 죽음을 애도하는 서로타 관장의 추도사로 답을 대신할 수 있을 것이다. "파올로치의 작품은 직접적으로 대중과 소통합니다. (…) 토트넘 코트 로드역의 벽화를 포함한 고인의 공공미술작품은 만화, 디자인, 광고에서 따온 이미지들에 생명감을 불어넣어 다시 공공의 영역으로 되돌려줍니다."[60]

프랭크 피크의 디자인과 에두아르도 파올로치의 공공미술 철학에 뿌리를 둔 '아트 포 언더그라운드'는 글로스터 로드역뿐 아니라 다른 역에서도 광범위하게 펼쳐지고 있다. 요란한 화장을 한 펑크족과 세계 각국의 관광객으로 항상 붐비는 피커딜리 서커스역의 티켓 창구와 출구 쪽 복도는 포스터나 컴퓨터 그래픽 작품으로 화려하게 변신했다. 또한 2007년 여름에는 기하학적 패턴으로 래핑된 기차가 피커딜리 라인 위를 달렸다. 가끔씩 역사와 객차 스피커에서는 작가들이 편집한 독특한 사운드아트가 들려오기도 한다.

지하철 미술 프로젝트에 참여할 기회가 유명 작가에게만 주어지는 것은 아니다. 주로 학교와 미술관이 중심이 돼 일반인이 참여하는 커뮤니티 프로젝트도 곳곳에서 열린다. 그뿐만 아니라 휴대용 노선도, 포스터 등의 그래픽 작업도 작가에게 커미션해 정기적으로 새로운 디자인을 선보이고 있다.

런던의 새로운 지하철 미술 프로그램이 거의 30년 가까이 꾸준히 진행돼온 것을 보면, 이것이 삶의 일부로 자리 잡아가는 것 같

다니엘 뷔랑_ **다이아몬드와 원**
_2017년 7월 런던 토트넘 코트로드역의 2년간의 리노베이션 후 입구와 에스컬레이터 쪽에
새로 선보인 더글러스 고든, 리처드 라이트의 작품도 함께 커미션됐다.

다. 물론 전 세계 대도시에서 진행 중인 지하철 미술 프로그램들이 그렇듯 '아트 포 언더그라운드' 역시 지하철의 현대화라는 거대한 공공사업의 작은 부분일 뿐이다. 그러나 지하공간의 작은 틈새로 불어오는 시원한 예술의 공기가 도시생활에 지친 머리와 가슴에 활력을 되찾아 줄 수 있다면 그 의미는 결코 작다고 할 수 없다. 지하철은 단순히 터널 속을 달리는 거대한 기계가 아니라 그 안에서 호흡하는 사람들을 위한 삶의 공간이기 때문이다.

팀 노블 & 수 웹스터_**전기 분수**_2008_LED전구 3,390개, 네온튜브 256m_록펠러센터

거짓과 진실의 경계를 노닐다

팀 노블 & 수 웹스터
Tim Noble & Sue Webster

1963 & 1967
timnobleandsuewebster.com

마크 티치너 Mark Titchner

1973
marktitchner.com

한겨울 영하의 추위 속에서도 힘차게 뿜어내는 거대한 물줄기. 뉴욕의 칼바람에도 얼어붙지 않는 신기한 분수가 2008년 말 도심 한가운데 등장했다. 깜빡이는 LED가 물이 쏟아지는 듯한 착시를 일으키는 조명 작품 〈전기 분수Electric Fountain〉(2008)를 만든 주인공은 대학 시절부터 20여 년간 함께 작업해 온 아티스트 팀 노블 앤드 수 웹스터다.

분수가 설치된 뉴욕 미드타운의 록펠러센터 광장은 야외 카페가 즐비하고, 겨울이면 대형 크리스마스 트리 아래서 스케이트를 즐길 수 있는 시민들의 공간이다. 하루 평균 25만 명 이상이 오가는 이곳은 지난 40여 년 뉴욕을 공공미술의 메카로 만드는 데 일조해온 퍼블릭아트펀드PAF의 대표적인 전시 공간이기도 하다.

노블과 웹스터는 1990년대에는 yBa의 그늘에 가려 빛을 보지 못하다가 2000년 로열 아카데미에서 열린 또 다른 사치 컬렉션 전시 《묵시록》을 통해 뒤늦게 주목받고, 소위 포스트 yBa 작가 중 대표 인물로 손꼽힌다. 동년배 작가들이 강한 결속력과 영악한 플레이로 미술계의 스타로 떠오르고 있을 때, 이를 뒤에서 지켜보고만 있었던 가난하고 설움에 찬 무명 시절의 기억은 이들의 작품에 고스란히 담겨 있다.

"〈전기 분수〉는 위험에 대한 경고예요. 물과 전기가 만났을 때 어떻게 되는지 아시죠?"[61] 이 섬뜩한 말 한마디에 휘황찬란한 빛줄기에 한창 취했던 기분이 순식간에 사라지고 만다. 이처럼 두 사람의 작품들은 대체로 미국인들이 열광하고도 남을 팝아트적인 경쾌함을 극단적으로 추구하면서도 그 화려한 외양 속에 감춰진 치명적 독소를 은밀히 암시하고 있다.

이들은 1990년대부터 네온사인 작업과 더불어 그림자를 이용한 인스톨레이션 작업도 하고 있다. 대영박물관에 전시된 〈다크 스터프〉처럼 그림자 인스톨레이션이란 거리에서 주운 쓰레기를 쌓아올린 덩어리에 조명을 비춰 반대편 벽면에 사람의 실

팀 노블 & 수 웹스터_**탐탁지 않은 것들**_2000_혼합 재료

루엣을 만들어내는 것이다. 이 그림자는 주로 얼굴 또는 전신을 드러낸 작가 자신들의 모습이다. 조명을 끄면 그저 무의미한 덩어리에 불과한 쓰레기 더미가 어찌나 섬세하게 작가의 초상을 만들어내는지 그저 감탄스러울 뿐이다.

웹스터는 학창 시절 전기기사로 일했던 아버지 밑에서 아르바이트를 하면서 전기를 자유자재로 다루는 기술을 익혔다. 쓰레기와 동물들의 끔찍한 시체로 빛과 그림자의 마법을 펼칠 수 있게 된 것은 이러한 경험 덕분이었다. 애완용 고양이가 물어오는 쥐까지 버리지 않고 보관했다가 작품으로 쓰는 것에서 알 수 있듯, 뒤늦게 스타의 자리에 오른 자신들처럼 절대적으로 무가치한 것은 없다고 믿는다.

그들은 오랜 무명 생활 때문인지 작품으로 쌓은 부와 명예로 인해 인간이 타락할 수도 있음을 충고한다. 오르면 오를수록 추락에 대한 공포는 커지고,

팀 노블 & 수 웹스터
신종 야만인
1999
파이버글라스, 레진

그로 인해 남을 배신하고 짓밟아야 하는 이율배반
적 상황. 이것이 스타의 화려한 삶 이면에 드리워진
음습한 그림자의 실체다.

그렇다면 선사시대의 인류로 변신한 〈신종 야만
인New Barbarians〉(1997)은 성공을 향해 맹목적으
로 질주하는 현대인의 모습을 야만인에 비유한 것
일까? 당당히 벌거벗은 모습을 통해 '문명의 가식을
버리고 원시로 돌아가자'고 말하는 것일까? 아마도
작가의 마음속에는 두 가지 생각이 동시에 들어 있
을 것이다. 다른 작품의 제목에도 등장하듯, 작가 스
스로가 '분열증적schizophrenic'이라는 사실을 누구
보다 잘 알고 있을 테니 말이다.

사실 인간 문명의 양면성과 그에 따른 위험성을
경고하는 작가는 많다. 그중 팀 노블 앤드 수 웹스터
가 유독 눈에 띄는 이유는 어두운 메시지를 강렬한
시각적 쾌락과 함께 전달해 아이러니컬한 효과를
배가시키기 때문이다. 또한 세상에 아첨하지도 않

마크 티치너_눈은 자신을 볼 수 없다_2008_발틱 현대미술센터

지만 그렇다고 홀로 고고한 척하지도 않는 솔직한 태도 역시 매력적이다.

　마크 티치너도 빛과 그림자, 진실과 거짓으로 가득 찬 인간사의 면면을 현란한 시각적 이미지를 통해 역설적으로 표현하는 작가다.

　2008년 발틱 현대미술센터에서 열린 《흘러라, 검은 강이여, 흘러라Run, Black River, Run》라는 제목의 개인전은 마치 최면술사의 실험실 같은 분위기였다. 입구에 들어서면 거대한 스크린을 가득 채운 눈동자가 관객을 응시하고, 바로 앞에는 검은 액체를 가득 채운 대형 수조가 놓여 있다. 표정을 알 수 없는 눈동자는 검은 수면에 반사돼 현기증을 일으킨다. 게다가 스피커를 통해 끝없이 속삭이는 목소리는 깊이를 알 수 없는 '검은 강'의 바닥으로 빨려들 것 같은 공포심마저 느끼게 한다.

　마치 원시종교의 제단처럼 불길한 미스터리로 가득 찬 이 영상 구조물은 〈눈은 자신을 볼 수 없다The Eye Don't See Itself〉(2008)라는 제목의 작품이다. 눈동자 스크린을 중심으로 철제 프레임에 둘러싸인 대형 배너들이 신전의 사제들처럼 나란히 서 있다. 이들은 각각 그래픽적인 만화경 이미지와 "현실적이 되라", "무엇을 하든, 잘한다", "그건 나에게 달

마크 티치너_아이 위 잇_2004_글로스터 로드역

려 있다" 따위의 맥락없이 아리송한 문구로 이뤄져 있나.

광고 이미지 위에 그와 상반된 텍스트를 삽입해 가부장적 사회를 비판한 바버라 크루거Barbara Kruger를 비롯해 백인 남성 위주로 움직이는 문화예술계의 편파적인 관행을 들춰낸 게릴라 걸즈Gueril-la girls에 이르기까지 광고판 형식의 배너는 20세기 후반 많은 작가가 사회비판적 작업을 위해 자주 다룬 매체다. 이런 이유로 다소 식상함을 느끼게 할 수도 있는 작업 방식에도 마크 티치너의 작품이 새로운 관심을 끄는 것은 계몽적인 태도가 아니라, 고도

로 세련된 시각 이미지와 이성적 판단을 마비시키는 최면 효과 때문이다.

대단한 구호처럼 들리는 작품 속 문구들은 실은 작가 자신이 길거리에서 발견한 광고 전단지 등에서 무작위로 발췌한 것이다. 상품을 선전하는 광고문이나 정치 포스터 등에서 베껴낸 문구들은 원래의 맥락에서 벗어나면 그저 무의미한 말장난에 불과하다. 그러나 의미를 잃은 문구들은 강렬하고 현란한 이미지와 사운드가 교차하는 초현실적 상황 속에 놓이면서 심오한 진리를 담고 있는 것 같은 묘한 착각을 불러일으킨다. 최면술사의 역할을 자처

마크 티치너
미래는 당신의 참여를 요구한다
2006
라이트박스 위에 필름

한 작가는 이렇게 교묘하게 인간의 심리를 이용하면서 스펙터클하게 포장된 광고의 캐치프레이즈가 사실은 얼마나 공허한 빈껍데기인지를 역설적으로 보여준다.

노블과 웹스터의 작업은 작가적 나르시시즘과 범인류적 도덕성 사이의 간극을 너무나 잘 인식한 나머지 분열적 특성을 보여준다. 또한 자본주의 메커니즘을 극단적으로 과장함으로써 웃음거리로 전락시키는 티치너 역시 이러한 예술적 역설의 좋은 예가 된다. 이들의 작품은 이분법적 흑백논리가 더 이상 통용되지 않는 현실에서 애매모호한 가치의 경계선을 긋기보다는 양극단의 거리를 가늠함으로써 균형점을 찾는 것이 현명한 처신이라는 사실을 새삼 깨닫게 한다.

13장

광장을 회복하라

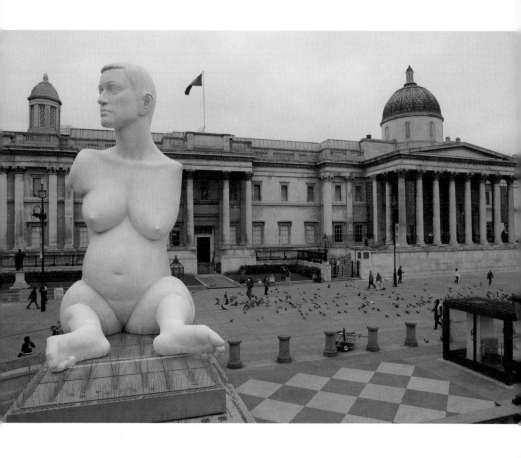

마크 퀸_임신 중인 앨리슨 래퍼_2005_트라팔가 광장

_____2008년 5월 3일 재선을 노린 켄 리빙스턴을 제치고 보리스 존슨Boris Johnson이 런던의 새로운 시장에 당선됐다. 노동당 출신인 리빙스턴은 이라크전 참전에 극렬하게 반대해 토니 블레어와 결별하고 무소속으로 출마해 런던 최초의 민선 시장을 지낸 인물이다. 임기 동안 혁신적인 시정을 펼쳤던 리빙스턴이 물러나고 보수당의 신세대 정치인 존슨이 시장 자리에 오르자마자 미술계에서도 작은 파문이 일기 시작했다. 영국의 얼굴이라 불리는 런던 트라팔가 광장에 키스 파크Keith Park라는 전쟁 영웅의 기념상이 세워질 것이라는 소문이었다.

파크는 1940년 독일의 영국 침공을 알린 대규모 공중전에서 활약한 공군 대장이다. 하지만 영웅적인 활약이 비교적 잘 알려지지 않았던 탓에 뒤늦게 후원회가 조직돼 기념상 제작을 위한 캠페인을 벌이던 중이었다. 존슨 시장은 당선 전부터 이 캠페인의 목적에 공감을 표시하고 이들을 적극 지원해왔다. 따라서 캠페인 지지자들은 존슨이 시장으로 당선되자 기념상 제작이 실현되리란 희망에 들떴다. 하지만 미술계의 표정은 밝지 못했다. 무엇보다 파크 대장의 기념상이 세워질 자리로 물망에 오른 곳이 바로 지난 10년간 영국 공공미술사의 새 장을 쓴 '네 번째 좌대The Fourth Plinth' 프로젝트의 무대였기 때문이다.

《가디언》을 비롯한 주요 일간지들은 앤터니 곰리 등 이 프로젝트에 직간접적으로 참여해온 작가들이 존슨의 신중한 결정을 촉구하고 있다는 내용의 기사를 실었다. 이와 더불어 네티즌 사이에서는 기념상에 대한 찬반 논쟁이 벌어졌다. 신임 시장이 취임하자마자 불과 일주일 사이에 벌어진 일이었다. 도대체 '네 번째 좌대' 프로젝트란 것이 무엇이기에 정권교체가 이뤄지자마자 국민적 관심사로 급부상한 것일까?

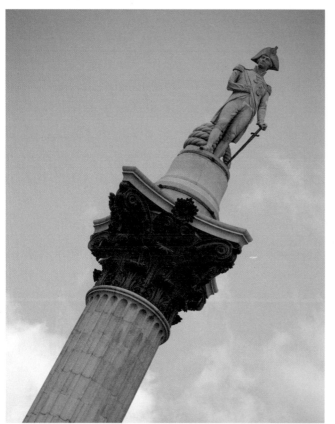

트라팔가 광장의 중심에
우뚝 선 넬슨 제독의 동상
(위)과 분수.

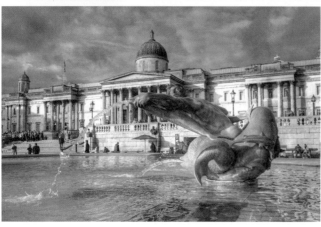

네 번째 좌대의 국가적 상징_____우선 네 번째 좌대가 놓여 있는 트라팔가 광장이 어떤 곳인지부터 살펴볼 필요가 있다. 이 광장은 1805년 스페인 트라팔가 해전에서 나폴레옹 군대를 무찌르고 장렬히 전사한 넬슨 제독Admiral Nelson을 기념하기 위해 조성됐다. 국가의 운명을 위기에서 구한 영웅을 기리는 만큼 당대 최고의 건축가인 존 내시John Nash와 찰스 배리Charles Barry가 참여해 심혈을 기울인 끝에 1845년에 완성됐다. 이 시기는 빅토리아 여왕이 이끄는 대영제국의 전성기로 당시 최고조에 달한 국가적 긍지와 자부심이 이 광장에 오롯이 담겨 있다.

주인공 넬슨 제독은 광장 한가운데 솟아 있는 50미터 높이의 컬럼 위에 우뚝 서 있다. 저 아래 용맹스런 네 마리 사자의 호위를 받으며 위풍당당한 자태로 런던 시내를 굽어보는 모습이다. 넬슨 제독의 좌우에는 인어·돌고래·트리톤(반인반어의 해신海神)이 물을 뿜어내는 분수가 배치돼 있다. 힘차게 쏟아지는 시원한 물줄기는 넘서하고 성세된 느심의 상상에 활기를 너해준다.

넬슨을 중심으로 광장의 사방 모서리에는 국가적으로 추앙받는 영웅들의 동상이 함께 서 있다. 19세기 초 인도 주둔 영국군 총사령관을 지낸 찰스 제임스 네이피어Charles James Napier(남서쪽), 1857년 인도 폭동을 진압한 헨리 해블록Henry Havelock(남동쪽), 그리고 이 광장을 정초했으나 완성을 보지 못하고 죽은 조지 4세 국왕George IV(북동쪽)이다. 그리고 북서쪽에 바로 문제의 '네 번째 좌대'가 있다. 이 좌대는 본래 1841년 영국 국회의사당을 비롯한 기념비적인 건축물을 만든 찰스 배리 경의 기마상을 제작하기 위해 만든 것이지만 재정 확보에 실패해 160여 년간 텅 빈 채로 남아 있었다.

넬슨을 비롯해 그 주위를 둘러싼 좌대의 주인공들만 보더라도 광장의 역사적 상징성이 지닌 권위와 무게가 충분히 느껴진다. 무엇보다 오늘날 트라팔가 광장은 국가적 이벤트가 펼쳐지는 무대이

기도 하다. 해마다 성탄절이면 노르웨이가 제2차 세계대전 중 자국민들을 보호해준 것에 대한 보답으로 보내오는 대형 트리가 시민들의 환호 속에 점등되면서 연말의 정취가 무르익는다. 그리고 월드컵 등 중요한 스포츠 경기가 열리면 열렬한 거리응원이 펼쳐지는 곳도, 넬슨 만델라 석방 시위 등 정치적 이슈가 있을 때마다 가두시위가 벌어지는 곳도 바로 이곳이다. 한마디로 이곳은 런던 시민의 마음을 한데 모아주는 역사의 현장인 것이다. 이러한 이유로, 2003년 광장 북쪽의 차량 통행을 금지하고 국립미술관과 이어지는 테라스와 계단을 설치해 보행자의 편의와 공공성을 더하기 위한 대대적인 리노베이션 공사가 벌어지기도 했다.

최후의 빈 좌대를 누가 차지하느냐를 놓고 공방전이 벌어지는 것은 트라팔가 광장이 차지하는 위상이 그만큼 중요하기 때문이다. 그런데 대체 어떻게 이 대단한 좌대 위에 '미술작품'이 올라가게 된 것일까? 그 사연은 이렇다. 1995년에 왕립예술및상공업진흥회RSA가 웨스트민스터 시의 인가를 받아 비어 있는 '네 번째 좌대'에 영국을 상징하는 아이콘을 올리는 계획에 착수했다. 우선 그 첫 단계로 누구 혹은 무엇을 좌대에 올릴 것인지 여론조사를 실시했다. 전문가와 시민들의 의견이 분분했는데, 마거릿 대처 전 수상, 비틀스 멤버들, 축구 영웅 데이비드 베컴을 비롯해 아기 곰 푸우, 복제양

트라팔가 광장의 좌대를 차지하고 있는 역사적 인물들.
헨리 해블록, 찰스 제임스 네이피어, 조지 4세 국왕(위로부터)

돌리, 심지어 1960년대 영국 패션을 상징하는 스틸레토 힐stiletto heels
까지 거론됐다.

최종 낙점을 받은 것은 특정 인물이나 사물이 아니었다. 뜻밖에
도 결론은 "현대미술작품을 해마다 바꿔가며 올리는 것"으로 정해
진 것이다. 미술작품이 역사적인 좌대를 차지하게 된 이 '사건'은
1990년대 후반 영국 사회에서 현대미술이 차지하게 된 새로운 위
상을 가늠케 하는 또 하나의 이정표가 됐다.

이어서 1998년에 향후 3년간 좌대를 채울 3명의 작가를 선정하
고 연차적으로 전시가 시행됐다. 2001년 취임 직후 트라팔가 광장
의 관리권을 이양받은 리빙스턴 전 시장도 RSA의 프로젝트를 런
던 시 차원에서 이어가기로 결정했다. 이에 따라 공공미술 전문가,
건축가, 언론인, 문화재 전문가, 미술관장 등으로 구성된 커미셔닝
그룹이 결성돼 3년간의 준비기간을 거친 끝에 2005년 '네 번째 좌
대'라는 공식 명칭으로 본격적인 프로젝트가 재개됐다.

벌써 십수 년째 이어지고 있는 이 프로젝트는 그동안 논란도 많
았지만 새로운 런던을 표상하는 상징물로 자리를 잡았다. 물론 전
쟁 영웅이나 왕족의 기념상으로 전환해야 한다는 여론이 종종 고
개를 들었고, 새로 취임한 우파 존슨 시장 때문에 또 한번의 위기를
맞긴 했지만 결국 민심은 미술계 편을 들어줬다. '네 번째 좌대' 프
로젝트에 대한 대중적 지지에 두 손을 든 존슨 시장은 결국 3주 만
에 파크 대장의 기념비를 세울 장소를 다시 찾아보겠노라고 발표
했다.

160년 만에 주인을 찾은 좌대_____ '네 번째 좌대' 위에 첫 미술
작품이 올라간 것은 1999년 여름이었다. 한 세기 반이나 비어 있던
좌대를 차지한 첫 번째 주인공은 아주 평범한 얼굴을 하고 있는 한
사나이의 등신대 조각이었다. 허리에 천만 두른 초라한 행색에 손

마크 윌린저_에케 호모_1999_레진, 황금 면류관 등 혼합 재료
_박해를 받는 청년 예수의 등신상이 네 번째 좌대 프로젝트의 첫 주자로 선정돼 트라팔가 광장에 전시됐다.

은 뒤로 결박돼 있고 머리 위에는 가시 면류관을 쓰고 있다. 좌대 끝에 위태하게 서 있기 때문에 그의 모습은 더욱 애처롭게 보인다. 이 모습은 바로 예수 그리스도였다. 바로 등 뒤에 위치한 내셔널갤러리 안의 명화 속에서 수없이 봤던 바로 그 인물이었던 것이다.

이 작품은 사진, 비디오, 설치 등 다양한 매체의 작업을 통해 혈통과 계급의 문제를 다루어온 마크 월린저의 〈에케 호모Ecce Homo〉다. 이 제목은 "이 자를 보아라"라는 뜻의 라틴어로, 예수가 십자가에 못 박히기 직전에 로마의 빌라도 총독이 군중들에게 던진 말이다. 월린저가 지극히 세속적인 현대미술에서 예수의 도상을 택한 이유는 무엇일까? 무엇보다 예수의 탄생을 기점으로 하는 뉴 밀레니엄이 다가오는 시점과 관련이 있다. 그는 감각적 쾌락과 물질적 번영만을 추구하는 각종 밀레니엄 관련 사업이 판치는 가운데, 망각 속에 묻힌 예수의 정신과 가르침을 다시 생각보자고 제안한 것이다. 좌대 위의 예수는 빌라도의 재판을 구경하기 위해 모인 군중 대신 트라팔가 광장의 관광객에 둘러싸인 채 세속적 허영에 잔뜩 허한 밀레니엄을 맞이했다.

월린저가 보여준 예수는 여호와의 아들, 유대의 왕, 기독교 신의 신성하고 위대한 모습이 아니라 한 평범한 인간의 모습이었다. 아니, 오히려 나머지 좌대 위에서 광장을 굽어보는 웅장한 영웅상 때문에 상대적으로 더욱 왜소하게 보였다. 예수는 십자가 위에서 죽기 전 "하나님, 어찌하여 저를 버리시나이까"라고 외치던 너무나 인간적인 모습으로 다시 섰다. 〈에케 호모〉는 예수가 인류의 구원을 위해 목숨을 바친 이유가 과연 무엇인지, 그리고 무엇이 그를 영웅으로 만들었는지 다시 한번 진지하게 성찰하도록 만드는 작품이었다.

월린저는 국회의사당 앞에서 7년간 1인 반전시위를 해오다 경찰에 의해 강제 철거된 브라이언 호Brian Haw의 시위 캠프를 실물과 똑

같이 재현한 〈스테이트 브리튼State Britain〉(2007)으로 2007년 터너 상을 수상한 저력 있는 작가다. 우연의 일치인지 모르겠지만, 예수 그리스도와 브라이언 호 모두 원래 직업이 목수였다. 또 다른 공통 점은 이 평범했던 두 사람이 타인의 생명을 구하기 위해 자신의 삶 을 포기했다는 점이다. 월린저의 작업은 이들을 종교와 정치적 상 황이라는 한정된 맥락에서 끄집어내 인류의 보편적 가치라는 관점 에서 다시 생각하게 한다. 시공의 차이를 상상력으로 뛰어넘는 예 술의 세계에서만 가능한 일이다.

뉴 밀레니엄을 앞두고 축제 분위기로 들뜬 세기말의 광장에 고 요한 감동을 일으킨 〈에케 호모〉 덕분에 '네 번째 좌대' 프로젝트 의 출발은 성공적이었다. 2000년에 월린저의 뒤를 이은 작가는 1980년대 '새로운 영국 조각'을 이끈 빌 우드로Bill Woodrow였다. 그 는 지식의 축적과 인류의 역사를 머리를 짓누르는 책과 나무뿌리 로 형상화한 작품 〈역사와 무관한Regardless of History〉을 좌대에 올렸 다.

그리고 이듬해에는 돌로 만들어진 실제 좌대를 투명 레진으로 캐스트해서 거꾸로 올려놓은 레이철 화이트리드의 작품이 설치됐 다. 마치 수면에 비친 그림자처럼 묵직한 좌대의 존재감을 제거해 버린 이 작품의 제목은 역설적이게도 〈모뉴먼트Monument〉였다. 이 투명하고 가벼운 느낌의 기념비는 광장을 둘러싼 육중한 건축물 그리고 위엄 있는 동상들과 극적인 대조를 이뤘다. "카오스적인 광 장에 정신적 휴식을 제공하고 싶었다"는 작가의 의도처럼 이 작품 은 트라팔가 광장에 찍힌 하나의 쉼표 같은 역할을 했다.

뉴 밀레니엄을 전후로 3년 동안 시범적으로 진행됐던 트라팔가 광장의 공공미술 프로젝트에 대한 시민들의 반응은 어땠을까? 불 특정한 시민들의 시선에 무차별적으로 노출돼 있는 만큼 이에 대 한 반응은 천차만별이었다. 권위적인 환경에 신선한 활력을 준다

는 의견이 있는 반면, 고전적이고 장엄한 광장의 전체적인 풍경과 안 어울리고 국가적 위인들의 품격을 떨어뜨린다는 의견도 적지 않았다. 언젠가 영국인 친구에게 이 프로젝트에 대해 물었더니 "사실 빈 좌대야말로 현대미술의 공허함을 가장 잘 보여주는 것 아닐까?"라고 되묻던 기억이 떠오른다.

좌대에 당당히 오른 장애 여성의 초상조각＿＿＿＿3년간의 재정비 기간을 거쳐 다시 등장한 '네 번째 좌대'의 주인공은 마크 퀸의 〈임신 중인 앨리슨 래퍼Alison Lapper Pregnant〉였다. 2005년 9월부터 2007년 10월까지 2년 동안 전시된 이 작품은 팔다리가 없는 장애를 가

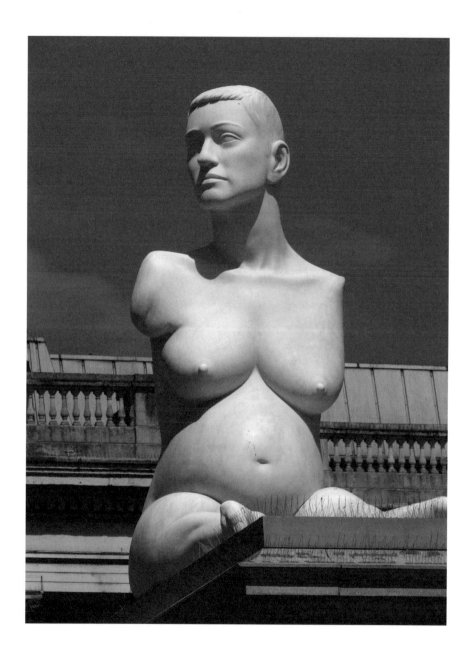

마크 퀸_임신 중인 앨리슨 래퍼_2005_대리석_높이 355cm

졌음에도 불구하고 불굴의 의지로 화가로서 꿈을 이뤄 전 세계에 감동을 준 한 장애인 여성의 임신 8개월 당시 모습을 조각한 것이다.

앞서 보았듯 퀸은 이미 2000년부터 장애를 가지고 태어난 실제 인물들의 초상조각 시리즈를 제작해왔다. 장애인의 모습을 이탈리아산 최고급 대리석을 사용해 고대 그리스의 신상을 연상시키는 우아하고도 늠름한 자태로 표현한 것이다. 〈임신 중인 앨리슨 래퍼〉도 같은 과정으로 만들어진 작품이다. 한 가지 다른 점은 이전에 제작했던 등신대 조각과는 달리 높이가 3.5미터에 이를 정도로 크다는 점이었다. 기념비적 크기로 만들어진 장애 여성의 초상조각은 바로 곁에서 남성미를 과시하는 청동 기마상에 전혀 기죽지 않고 오히려 더욱 당당해보였다.

작품의 모델이 된 래퍼는 2006년에 개인전을 위해 한국을 방문한 적이 있다. 이미 방송과 언론을 통해 잘 알려진 그의 삶은 고통과 희망으로 가득 찬 한 편의 드라마 같다. 팔다리 없이 태어난 그는 출생과 동시에 부모에게 버림받아 장애인 보육시설에서 자랐다. 흔적만 남아 있는 팔로 겨우 몸을 움직이는 그는 한때 사랑하는 남자를 만나 행복한 미래를 꿈꾸기도 했지만, 언젠가부터 시작된 남편의 학대는 한줄기 희망마저 산산조각 내고 말았다.

건강한 사람들조차도 견디기 힘든 고통 속에서도 래퍼는 붓을 입에 물거나 발가락 사이에 끼우고 그림을 그렸다. 이렇게 구족화가로서 새 삶을 얻은 그는 불가능할 것 같던 또 하나의 꿈을 실현한다. 그토록 바라던 임신에 성공해 건강한 남자아이를 출산한 것이다. 신체의 장애를 정신적 의지로 극복한 그는 2005년 '세계 여성의 상'을 수상하기도 했다. 손 대신 발로 그림을 그리고, 어린 아들의 기저귀를 입으로 물어서 채워주는 모습이 TV로 방영됐을 때 느낀 감동과 전율은 아직도 많은 사람의 기억에 남아 있다.

래퍼의 강인한 삶은 인간의 영성과 물질성, 육체와 정신, 지성과 성적 욕망을 탐구해온 케임브리지 대학 출신의 지적인 작가 마크 퀸에게도 예술적 영감을 불러일으켰다. 래퍼는 모델이 돼달라는 퀸의 제안에 처음에는 우려와 의심이 앞섰다고 한다. 장애인의 신체에 대한 단순한 호기심이나 동정심에서 비롯한 것이 아닐까 하는 생각 때문이었다. 하지만 전화를 통해 작가와 직접 대화를 나누면서 래퍼의 마음은 서서히 바뀌었다. 퀸의 의도가 학습에 의해 길들여진 편협한 미의식 또는 편견에 대한 도전이라는 점을 확인한 그는 만삭의 몸에도 불구하고 모델로 서는 데 기꺼이 동의했다.[62]

래퍼 역시 자신의 신체를 미신美神 비너스의 토르소 조각에 비유한 누드 초상 작업을 해오던 참이었다. 이를 통해 남들과 다른 자신의 신체적 조건에 당당히 맞서왔던 그였기에 퀸과의 공감대가 자연스럽게 형성될 수 있었던 것이다.

장애인 여성의 초상조각이 대영제국의 영웅들과 나란히 트라팔가 광장의 좌대 위에 서다니! 그의 조각상이 좌대 위에 올랐을 때 많은 사람이 충격과 감동에 휩싸였다. 정상과 장애, 남성과 여성, 아름다움과 추함을 구분 짓는 편견을 무너뜨린 래퍼야말로 '살아 있는 영웅'임을 온 세상에 선포하는 순간이었다. 이 작품을 계기로, 래퍼의 삶은 영국뿐 아니라 전 세계 언론을 통해 기사화됐다. 또한, 새로 재개된 '네 번째 좌대' 프로젝트는 이로써 영국을 대표하는 공공미술 프로젝트로 더욱 확고히 자리 잡게 됐다.

퀸에 이어 2007년에는 독일 작가 토마스 쉬테Thomas Schütte의 〈호텔을 위한 모델 2007Model for a Hotel 2007〉이라는 매우 현대적인 느낌의 작품이 설치됐다. 기하학적 형태로 중첩된 빨강·노랑·파랑의 투명한 아크릴판들이 햇살을 받아 아름다운 빛을 발산할 때는 주변의 고풍스런 경관과 재미있는 시각적 대조를 이뤘다.

대중 속에 우뚝 선 현대미술의 시험대_____2008년 6월에는 다음번 '네 번째 좌대' 프로젝트를 이끌어갈 두 명의 작가가 새로 발표됐다. 여섯 명의 후보 중 두 작가를 선정하는 과정이 어떻게 이뤄졌는지 살펴보는 것도 흥미롭다.

우선 런던 시는 작가를 선정하기 전에 약 6개월간 내셔널갤러리와 시청 복도에서 후보 작가들이 제출한 작품 제안서와 모델을 일반인들에게 공개했다. 관람객들은 전시장과 인터넷을 통해서 작품을 확인한 후 자신이 지지하는 작품에 표를 던졌고, 이렇게 수집된 여론은 심사위원들의 전문적 소견과 함께 최종 작가 선정의 근거가 됐다. 투표뿐만 아니라 컨퍼런스와 교육 프로그램 등 시민들이 참여할 수 있는 기회 또한 최대한 마련됐다.

공공장소에 작품 하나 설치하는 데 이렇게 많은 시간과 예산을 들여가면서 복잡한 과정을 거치는 이유가 대체 무엇일까? 바로 공공미술의 핵심인 '공공성'과 '예술성' 때문이다. 엄정한 심사과정을 거친 수준 높은 작품이 주는 감동과 대중적 합의를 이끌어내는 민주적 과정, 이 두 가지 요소야말로 '네 번째 좌대' 프로젝트가 시민들의 사랑 속에 장수하는 비결이다.

특히 2009년에 출품된 여섯 개의 후보 작품은 하나같이 독특한 개성이 넘쳤다. 하늘을 비추는 대형 거울에 대자연의 기운을 담아내는 애니시 카푸어, 아프리카 천으로 만든 넬슨 제독의 함대를 유리병에 담아 제국주의 역사의 아이러니를 표상한 잉카 쇼니바레, 태양열과 바람으로 전기를 일으켜 'Art'라는 문구가 반짝이는 평키한 설치작품 안을 낸 밥 앤드 로버타 스미스Bob & Roberta Smith, 이라크전의 폭격으로 처참하게 부서진 자동차를 통해 전쟁의 참상을 드러낸 제러미 델러, 평등적 질서 속에서 서로를 끔찍이 아끼고 보호한다는 '사막의 파수꾼' 미어캣의 모습을 담은 트레이시 에민, 일반 시민을 한 시간에 한 사람씩 12개월 동안 총 8,760명을 좌대에

2007년 말부터 이듬해까지 런던 시청에서 열린 새로운 네 번째 좌대 후보작 전시회.
앤터니 곰리의 〈서로〉(아래 왼쪽), 잉카 쇼니바레의 〈넬슨 제독의 배〉 모델.

올리겠다는 앤터니 곰리. 작가들의 이력이나 작품의 내공으로 볼 때 어느 것 하나 제안으로만 끝나기 아까운 기획이었다.

이들 중 최종 선정된 두 명의 작가는 앤터니 곰리와 잉카 쇼니바레였다. 2009년 여름에 곰리의 작품 〈서로〉는 당초 계획을 좀 더 현실적으로 조정해 100일 동안 2,400명의 자원자가 참여하는 것으로 결정됐다. 평범한 사람들이 영웅들과 나란히 트라팔가의 좌대 위에 오른 사상 초유의 프로젝트는 세계적 작가 곰리의 작품 세계에 또 다른 전환점이 됐다.

곰리는 이 작품을 통해 광장의 권위와 예술적 오라를 완전히 해체하려는 것일까? 아니다. 그가 이 좌대 위에 선 사람들을 통해 드러내고자 하는 것은 광장의 역사나 미술사에 관한 것이 아니라 현대사회를 살아가는 우리 자신의 모습이다. 실제 사람을 작품으로 세우는 곰리의 새로운 실험은 군중 속에 묻혀버린 개개인의 특수성과 보편성, 다양성과 획일성, 개인의 나약함과 군중의 강인함이라는 인간 존재와 사회의 역설을 예술적 언어로 담아냈다.

한편, 곰리의 뒤를 이은 잉카 쇼니바레의 〈넬슨 제독의 배Nelson's Ship〉는 트라팔가 해전을 영국군의 승리로 이끈 넬슨 제독의 전함을 재현한 작품이다. 실물과 유사한 형태에 쇼니바레 특유의 아프리카 천으로 만들어진 배 모형은 장식용 미니어처처럼 유리병에 담겨 좌대 위에 전시됐다.

쇼니바레는 이 작품을 통해 광장의 역사적 의미와 정치적 함의를 상기시키고자 했다. 영국군이 트라팔가 해선에서 운명적 라이벌인 프랑스 군대를 물리친 사건이 영국을 세계 최강의 제국으로 성장시킨 계기였을 뿐 아니라, 오늘날 영국이 표방하는 다문화사회의 출발점이기 때문이다. 이 작품은 영국 사회를 풍요롭게 만드는 '문화적 다양성'이 과거 식민지로부터 유입된 노동인구의 희생에서 비롯됐다는 사실을 다시 한번 강조한다. 식민지 확장의 기폭

데이비드 슈리글리_**정말 좋아**_2016
_남근상을 연상시키는 과장된 엄지손가락은 브렉시트 직후 공개돼 영국 사회의 미래에 대한
낙관론과 비관론이 묘하게 교차하는 이중적 메시지로 읽혔다.

제가 된 역사적인 트라팔가 해전과 이민 사회를 위한 각종 행사를 개최해 '문화 다원주의의 장'으로 새롭게 태어나고 있는 오늘날의 트라팔가 광장 사이의 모순과 역설이기도 하다.

'네 번째 좌대' 위에 키스 파크 대장의 상이 세워졌다면 트라팔가 해전에서 시작해 제2차 세계대전으로 종식되는 대영제국의 역사가 하나의 완결된 내러티브를 갖추게 됐을 것이다. 그러나 런던 시는 좌대의 주인공으로 전쟁 영웅이 아닌 현대미술을 택했고, 이로써 광장은 지나간 과거보다 미완의 미래를 담은 공간이 됐다. 인간 예수와 장애인 여성의 초상을 통해 세계인의 마음을 감동시킨 '네 번째 좌대'에는 각양각색의 보통 사람들이 펼치는 휴먼드라마와 우스꽝스런 모형 전함이 들려주는 역사의 아이러니로 다시 채워졌다.

트라팔가 광장은 오만불손하고 복잡미묘한 혼돈의 덩어리를 품에 안음으로써 오히려 문화 제국다운 포용력을 더욱 은밀히 과시하려는 것인지도 모른다. 그렇다면 네 번째 좌대는 단순히 예술적 성취 이상의 의미로 남을 것이다. 이민족에 대한 억압과 차별로 성립한 대영제국이 관용을 미덕으로 삼는 다문화주의 사회로 돌아설 수밖에 없는 시대적 요구와 그 과정을 드러내는 역사적 레퍼런스로서 말이다.

마크 �퀸_**행성**_2008_청동과 철에 채색_398×353×926cm_채츠워스 하우스
_길이가 3미터가 넘는 초대형 작품으로 생후 7개월 된 아기를 표현했다.

세속적 통념에 던진 예술적 물음표

마크 퀸 Marc Quinn

1964
marcquinn.com

마크 월린저 Mark Wallinger

1959

1990년대를 거치며 《프리즈》와 《센세이션》 등의 전시를 통해 자연스럽게 하나의 그룹처럼 인식된 yBa 작가들 중에는 여러 가지 부류가 있다. 애초부터 도발적인 주제와 강렬한 이미지로 미디어의 주목을 빌어온 스타 작가가 있는 반면, 기존의 가치체계와 사회적 조건에 대한 진지한 성찰을 담아내 시간이 흐를수록 더욱 진가를 발휘하는 작가도 있다. 마크 퀸과 마크 월린저 두 사람은 후자의 경우에 해당한다.

물론 퀸과 월린저의 작품에도 단번에 대중의 이목을 사로잡는 '충격 전략'이 전혀 없지 않다. 퀸이 자신의 피를 채취해 만든 〈셀프〉도 《센세이션》 전의 하이라이트 중 하나였고, 월린저 역시 '진정한 예술 작품'이라고 이름 지은 경주마를 실제 경주에 투입한 〈진정한 예술 작품A Real Work of Art〉(1994) 등 뒤상을 뛰어넘는 발상의 전환으로 화제가 됐다. 그럼에도 불구하고 이들의 작품은 한 줄의 헤드라인으로 뽑아내기에는 불충분한 무게감을 지닌다.

마크 퀸은 앞서 본 〈임신한 앨리슨 래퍼〉라는 장애 여성의 모습을 담은 공공미술작품으로 대중적으로도 알려졌지만, 초기작은 주로 자신의 초상으로 이뤄졌다. 특히, 자기 피를 얼려서 만든 두상과 왁스로 자기 몸을 캐스트한 뒤 열을 가해 매달거나 일그러뜨린 일련의 작품들은 그로테스크하면서도 사색적인 느낌을 준다.

겉보기에는 전통적인 조각 형식을 갖추고 있는 퀸의 작품에서도 재료가 중요한 의미를 갖는다. 팔다리에 장애가 있는 남녀가 사랑을 나누는 장면을 담은 〈키스〉는 눈부신 백대리석으로 조각돼 이들의 사랑을 신화의 한 장면처럼 더욱 숭고하고 아름답게 보이게 한다.

또한, 2005년 《화학적 생명 유지 요법Chemical Life Support》전에서 소개된 누드 연작은 고대 그리스 또는 르네상스 시대의 대리석 조각을 연상시키는 우윳빛 인체 조각들이다. 그런데 마치 무중력 상태에서 잠든 듯한 신비로운 느낌을 주는 조각들은

마크 �퀸의 장애인 조각 시리즈(1999–2000).
정면에 한쪽 발이 없는 제이미 길레스피의 모습 뒤로 캐서린 롱, 피터 헐, 알렉산드라 웨스트모케트, 스튜어트 팬 조각상이 보인다.

마크 퀸
키스
2001
184×64×60cm
대리석

대리석이 아니라 의학용 약품을 왁스에 혼합해 제
조한 것이다. 예를 들면, 아름다운 여인은 HIV 양성
환자로, 에이즈에 걸리지 않기 위해 매일 복용하는
약으로 만들어졌다. 그리고 멋진 근육을 과시하는
운동선수의 단단한 몸은 그가 심장이식 후 각종 후
유증과 부작용을 방지하기 위해 복용해야 하는 여
러 가지 약품들로 구성됐다.

　실제 모델과 완성된 작품 사이의 이러한 반전은
현실 속에서 불가능한 조합의 식물을 한데 모아 촬
영한 사진 연작에서도 마찬가지다. 지나치리만큼
찬란한 색채를 뽐내는 꽃들은 사실 이식된 환경에
적응하지 못해 죽어가는 마지막 모습이고, 화려한
색채는 안료를 덧입혀 억지스럽게 꾸민 것이다.

　이런 작품을 통해 퀸은 관람객에게 질문을 던진
다. 정상과 비정상, 아름다움과 추함, 완전과 불완전
의 기준은 무엇인가? 너무나도 폭넓은 가치의 스펙
트럼 위에 단 하나의 이분법적 경계선을 그어야 한
다는 것은 얼마나 모순적인가? 그는 완벽한 겉모습
이면에 웅크리고 있는 삶의 취약함, 아름다움과 힘
의 덧없음을 단적으로 드러냄으로써 우리의 의식
속에 뿌리깊게 자리 잡은 가치체계를 뒤흔든다.

마크 �퀸_허드슨강의 조수선_2008_캔버스에 유채_169×256cm

마크 월린저_진정한 예술 작품_1994_사진

인간을 규정하는 여러 가지 조건과 그 기준에 대한 반문은 마크 월린저의 작품에서도 발견할 수 있다. 그의 작품은 회화, 조각, 퍼포먼스, 영상 등 다양한 매체를 아우르지만, 이들을 관통하는 주제는 계급, 종교, 민족주의 등의 제도화된 가치관들이다.

이러한 내용은 1980년대부터 1990년대까지 순수한 혈통에 대한 계급적 집착을 경주마에 비유한 일련의 작업부터 비디오, 퍼포먼스, 설치를 망라한 최근의 다양한 작업까지 이어진다.

90년대 초 그의 이름을 널리 알린 〈로열 애스콧〉(1994)은 국가가 울려퍼지는 가운데 마차를 타고 등장하는 여왕과 왕족의 모습을 4개의 모니터에 담아 반복적으로 보여주는 3분 43초짜리 영상이다. 로열 애스콧은 왕실이 주최하는 300년 전통의 유서 깊은 경마대회로, 4~5일 동안 매일 왕실의 퍼레이드로 행사가 시작된다. 월린저는 왕실 가족들의 우아한 자태와 화려한 의상에 대해 아나운서가 찬사를 늘어놓는 생방송 장면을 반복적으로 보여줌으로써, 이 멋진 장면을 우스꽝스럽게 만들어버린다. 그의 의도는 영국의 견고한 계급구조가 이처럼 오랜 시간 동안 격식과 의례 그리고 언어 등의 문화를 통해 인위적으로 만들어진 산물임을 보여주는 것이다.

천국과 지옥 사이의 공간을 상징하는 지하철의 에스컬레이터를 요한복음의 첫 구절을 읊조리며

월린저에게 터너상을 안겨준 〈스테이트 브리튼〉(2007). 경찰에 의해 강제 철거되기 직전 브라이언 호가 이끈 반전시위 본부를
600여 개의 사진, 배너, 깃발 등으로 완벽히 복제해 테이트 브리튼 복도에 전시했다. 2006년 이후 국회 광장에서 반경 1킬로미터 내에서는
시위가 금지됐는데, 테이트 브리튼 전시 공간 일부가 해당 거리 안에 포함됐지만 작품은 강제 철거되지 않았다.

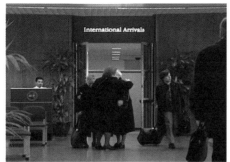

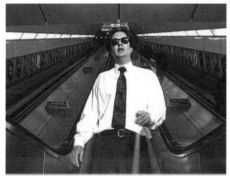

위 〈왕국의 문턱〉(2000) 아래 〈에인절〉(1997)　　　퍼포먼스 영상 〈슬리퍼〉(2007)

내려오는 장면을 거꾸로 플레이한 〈에인절Angel〉(1997), 영국의 관문인 히스로 공항 입국장의 모습을 천국의 문에 비유해 슬로모션으로 재생한 〈왕국의 문턱Threshold to the Kingdom〉(2000) 등 절대화된 종교적 신념이나 무의식적으로 형성된 가치관을 일상적인 상황에서 재해석한 작업은 이후에도 계속된다.

　　2001년 영국을 대표해 베니스 비엔날레에 참가한 윌린저는 국가관의 파사드를 실물 사이즈의 사진으로 뒤덮어 예술 이면에 작용하는 국가 권력을 가시화했다. 관람객은 입구에 들어서면서 가짜 사진 뒤에 가려진 진짜 파사드의 존재를 발견하게 된

다. 널리 알려졌다시피, 베니스 비엔날레는 1895년 이탈리아가 예술을 통해 국력을 과시하기 위해 창설한 행사로서 무솔리니 정권 하에서 규모가 더욱 확장됐다. 실체를 은폐하기도 하고 드러내기도 하는 이 이상한 파사드를 통해, 그는 비엔날레의 탄생과 성장에 담긴 문화정치적 의미 그리고 문화외교의 장에서 무색해진 예술의 현실을 재조명했다.

　　2007년 윌린저는 국회의사당 앞에서 이라크전에 반대하는 시위를 7년간 주도해온 브라이언 호의 시위 캠프를 실물과 똑같이 재연한 〈스테이트 브리튼〉과 〈슬리퍼Sleeper〉라는 퍼포먼스 영상으로 터너상을 수상했다. 이 중 〈슬리퍼〉에서는 두 시간 반에 걸

쳐 전시가 끝나 작품도 관람객도 없는 베를린 신국립미술관Neue Nationalgalerie의 텅 빈 실내를 배회하는 한 마리 곰이 등장한다. 이는 퍼포먼스를 위해 9일 동안 곰 의상을 뒤집어쓴 채로 생활했던 작가가 직접 연기한 것이다. 제목처럼, 따스한 봄을 기다리며 동굴에서 겨울잠을 자야 할 곰이 거대한 유리 상자 같은 미술관을 어슬렁거리는 모습은 우스우면서도 처량한 느낌을 준다. 마치 포획돼 우리에 갇힌 불안한 짐승처럼 곰은 칸막이나 기둥 뒤에 숨기도 하고 때로는 바닥에 드러눕기도 한다. 미술관 앞을 지나는 행인이 말을 걸기도 하지만, 굳게 닫힌 출입구와 유리벽이 가로막아 외부와의 소통은 철저히 차단된다. 여기서 곰은 베를린의 상징이자 마스코트다. 월린저는 분단의 아픈 역사를 간직한 채 통독 이

후 급격한 재개발과 서구화로 성장통을 앓고 있는 베를린의 혼란스럽게 부유하는 정체성을 곰이라는 상징물을 통해 의미심장한 퍼포먼스로 보여준 것이다.

퀸과 월린저 두 작가 모두 2010년 정부의 예술지원금 삭감에 대해 반대한 캠페인에 참여했다는 사실이 흥미롭다. 이들이 예술에 사회적 의미와 공공성을 부여하는 이유가 무엇일까. 표면적으로 드러난 캠페인의 목적은 국익이다. 그러나 그 이면에는 보다 근본적인 이유가 있으리라 짐작된다. 다양성과 자유로운 상상의 실현이 시도조차 할 수 없게 될 때, 우리에게 초래될 획일적인 가치체계 대한 위험을 너무나 잘 알고 있기 때문일 것이다.

14장

공공미술_무한상상의 실현

레이첼 화이트리드_하우스_1993

_____1993년 10월 제법 쌀쌀한 바람이 불기 시작할 무렵이었다. 런던에서 가장 낙후한 지역으로 손꼽히는 이스트엔드의 한 작은 공원에 집채만 한 콘크리트 덩어리가 놓여 있다. 멀찌감치 바라보니 3개의 층으로 이뤄져 있고 표면에는 알 수 없는 자국들이 있다. 난데없이 나타난 직육면체 구조물의 정체는 과연 무엇일까?

가까이 다가가 자세히 보면 표면의 자국들이 정체를 드러낸다. 계단, 문짝, 창틀, 전기 스위치, 벽난로 등이다. 특이한 점은 이 모든 것의 요철이 반대로 돼 있다는 점이다. 마치 사진을 인화하기 전 네거티브 필름에서 음양이 바뀌듯 벽난로의 움푹 들어간 부분은 불쑥 튀어나오고 문고리처럼 튀어나온 부분은 반대로 쏙 파여 있다.

영문을 모르는 외지인들은 그저 호기심에 가득 차서 이 수상한 콘크리트 주변을 서성거린다. 하지만 이 동네를 잘 아는 토박이들의 눈에는 무언가를 알고 있는 듯한 아련한 향수가 서려 있다. 이 거대한 물건은 누가 왜 어떻게 만들어서 이곳에 오게 된 걸까? 대체 무슨 사연을 담고 있는 것인지 궁금증이 극체만큼 커진다.

이것은 그냥 콘크리트 덩어리가 아니라 〈하우스〉라는 제목의 '공공미술작품'이다. 레이첼 화이트리드라는 작가가 공원 앞에 있던 19세기 말 빅토리아식 주택 한 채를 통째로 콘크리트로 떠낸 것이다. 집을 통째로 캐스트하다니? 생소하게 들리긴 해도 기본적인 과정은 이해가 어렵지 않다. 우선 건물 안쪽 면을 따라 콘크리트를 바르고 철골을 두른 후 다시 콘크리트를 두껍게 바른다. 그리고 이것이 완전히 마르면 건물 외벽을 부수고 안쪽에 캐스트된 콘크리트를 분리시킨다. 그리고 공원으로 옮겨와 다시 쌓아 올린다. 과정은 단순하지만 집 한 채 짓는 것만큼 수고가 필요한 작업이다.

물론 작품을 만들기 위해 집을 일부러 부순 것은 아니었다. 마침이 집은 일대의 재개발 사업으로 철거를 코앞에 두고 있었다. 마치 죽은 사람의 얼굴을 석고로 떠낸 데스마스크처럼, 콘크리트 덩어

리에는 철거 직전 집의 마지막 흔적이 고스란히 담겨 있었다.

철거민의 기억, 예술적 환생_____화이트리드는 빈 상자 안쪽, 의자 다리 사이, 건물 실내 등 사물 자체가 아니라 사물을 둘러싼 빈 공간을 캐스트하는 작가다. '가득 찬 비움' 또는 '비움의 충만함'이라고 할 수 있는 그의 작업은 동양철학과 통하는 듯 아주 시적인 느낌을 준다. 젊은 시절 공동묘지에서 낡은 관 뚜껑을 수리하는 일과 유대교 회당에서 일한 특이한 경력 때문일까? 텅 빈 공간을 석고나 레진, 콘크리트 같은 재료를 사용해 덩어리mass로 다시 탄생시키는 작업은 찰나의 순간에 영원성을 부여하고 무의미한 공간에 생명을 불어넣는 종교적 환생처럼 보인다.

겉보기에도 엄청난 예산과 복잡한 진행 과정이 충분히 짐작되는 〈하우스〉는 화이트리드에게 1993년 터너상 수상의 영예를 안겨줬다. 이와 동시에, K 파운데이션이라는 작가 그룹이 시상하는 '최악의 작품상'으로 선정되는 굴욕도 겪었다. 최고와 최악이라는 극단적인 평가가 엇갈리는 가운데, 〈하우스〉는 1990년대 초 영국의 공공미술 역사상 가장 많은 언론의 주목을 받은 작품 가운데 하나가 됐다.

특히나 이 작품은 인근 지역에서 대대적으로 이뤄지고 있는 지역 재개발에 대한 문제와 결부돼 더욱 화제가 됐다. 사연은 이렇다. 재개발 지역으로 수용돼 철거 명령을 받은 이 지역 토박이들은 모두 인근 영세민 아파트로 반강제적으로 이사를 해야 했다. 그런데 유독 한 집만이 철거가 늦어지고 있었다. 오랫동안 주택에 살아온 주인이 자기는 아파트로 가기 싫다며 법정 투쟁을 벌이고 있었기 때문이다. 결국 법이 집주인의 손을 들어주면서 그는 아파트가 아닌 인근의 다른 주택으로 이사하게 됐다.

이스트엔드에 살고 있던 화이트리드는 새로운 프로젝트를 구상

하던 중 우연히 이 사연을 듣게 됐다. 이미 〈고스트Ghost〉(1990)에서 벽난로가 있는 방 한 칸을 통째로 캐스트한 적이 있던 터라 이 집 전체를 캐스트하는 것도 충분히 가능하다는 생각이 들었다. 이 작업은 철거 직전에 이뤄져야 하기 때문에 서둘러 이사를 앞둔 집주인을 찾아갔다. 주인은 정든 집이 한순간에 허무하게 사라지는 것보다 작품으로나마 흔적이 남길 바랐는지 망설임 없이 동의해줬다.

〈하우스〉는 단순한 스펙터클이나 심오한 미학적 가치를 담은 오브제라기보다 작품이 착안돼 실현되기까지 복잡다단한 과정과 수많은 삶의 이야기가 녹아 있는 하나의 내러티브다. 이 프로젝트는 재개발과 강제 이주, 주민들의 저항에 관한 이야기와 집주인, 재개발업자, 관련 기관들의 동의와 협조를 구하는 일련의 소통 과정까지 담고 있다. 작품 뒤쪽에서 보면 낡은 빅토리아식 주택과 철거민들이 이주한 서민용 고층 아파트가 뒤섞인 풍경이 펼쳐지고, 또 다른 각도에서 보면 각각 다른 시기에 지어진 교회 세 개가 동시에 보인다. 〈하우스〉는 재개발 붐이 시작된 이스트엔드의 공간 변화와 자본 논리에 밀려 정든 삶의 터전을 떠나는 힘없는 노동자 계층의 삶을 배경으로 세워진 것이다.

보기 드문 초대형 프로젝트가 추진된다는 소식에 지역 정치인들의 반응은 부정적이었다. 철거민과 재개발 당국 간의 묘한 긴장을 드러내는 것이 두려웠기 때문이다. 여론의 반응도 썩 좋지는 않았다. 이 작품이 공원에 설치돼 있는 동안 일부 언론은 "콘크리트 덩어리에 집 한 채 값을 쏟아부었다"면서 비아냥거리기도 했다. 그러나 〈하우스〉의 의미를 제대로 파악한 사람들은 철거민들의 과거를 담은 이 기념비를 영구 보존해야 한다는 주장까지 펼치며 작가를 옹호했다.

그러나 의회까지 들썩거리게 했던 이 논쟁은 결국 작품을 철거

하는 것으로 결론이 났고, 이듬해 초 〈하우스〉는 순식간에 지상에
서 사라졌다. 작품 구상부터 관련 기관의 협조를 구하기 위한 행정
절차를 진행하는 데 3년, 그리고 집을 캐스트하고 공원으로 옮겨
설치하는 데 3개월이 걸린 작업이 불과 3시간 만에 사라지고 만 것
이다. 그러나 이 작품이 남긴 인상은 쉽게 지워지지 않았다. 화이트
리드 덕분에 이 집에 관한 사연은 십여 년이 흐른 지금도 이곳 사람
들의 기억 속에 생생히 남아 있다.

초대형 공공미술을 후원하는 아트에인절_____화제를 몰고 잠시 등장했다가 영원히 사라져버린 〈하우스〉는 한 작가의 아이디어로 시작됐지만, 그 결과물은 한 사람의 힘만으로는 결코 실현될 수 없었을 것이다. 그 과정을 대충만 그려봐도 다음과 같다.

우선 초대형 프로젝트의 예산 확보를 위해 기금을 모아야 하고, 집 소유주와 개발업자 그리고 행정 당국의 동의를 구할 중재 역할이 필요하다. 이들은 관련자들을 찾아다니면서 의견을 조율하고 이를 명확히 하기 위해 여러 가지 서류작업을 처리해야 한다. 본론에 해당하는 작품 제작은 작가의 몫이지만 재료 선택, 디테일한 공정 등은 역시 다방면에 걸친 전문가의 기술지원이 필수적이다. 그리고 작가의 의도대로 진행되고 있는지 지켜보는 현장 감독은 물론이요, 전시 장소와 위치를 정할 때도 작품의 맥락이 최대한 드러나도록 작가를 돕는 조연출이 필요하다.

작품이 세워졌다고 그것으로 끝이 아니다. 이 프로젝트의 의미를 제대로 전달하기 위한 홍보와 작품의 파손을 예방하는 유지 관리 그리고 관람객 안전까지 책임져야 한다. 한마디로 공공미술에 있어서 눈에 보이는 작품은 빙산의 일각에 불과하다. 프로젝트 하나를 실현하기 위해서는 이처럼 방대한 업무가 필요한 것이다.

미국이나 유럽에는 이러한 대형 공공미술 프로젝트를 전문으로 하는 비영리 기획 단체들이 여럿 있다. 이들의 목적과 방향은 조금씩 다르지만 공통적으로 예술의 공공성 실현과 표현과 소통 가능성의 확대를 목표로 삼는다. 가장 대표적인 예로 손꼽히는 것이 뉴욕의 '퍼블릭아트펀드PAF'와 '크리에이티브 타임Creative Time', 그리고 런던의 '아트에인절' 등이다. 모두 규모가 아주 작은 비영리 기획 단체지만, 특히 퍼블릭아트펀드는 2007년 30주년 행사를 가졌을 만큼 오랜 연륜을 자랑한다. 이들 단체는 일반 상업 화랑처럼 작품 판매 수익이 아니라 주로 기업 및 개인 후원으로 운영된다. 아트

에인절의 경우는 현재 2명의 큐레이터 겸 디렉터와 10명 남짓한 직원을 두고 있다.

아트에인절이 표방하고 있는 운영 목적은 간단하다. 작가 개인이 도맡기에는 진행 과정이 너무 복잡하고, 상업 화랑에게는 수지가 맞지 않기 때문에 기존 시스템에서는 실현하기 힘든 공공미술 프로젝트를 기획하는 것이다. '실현하기 힘든 프로젝트'를 왜 군이 실현하려 애쓰느냐고 되물을 수 있다. 그러나 이러한 질문은 "왜 산악인들은 험한 산에 오르고, 탐험가들은 오지를 찾아다니지?"라고 묻는 것과 같다. 창조성의 한계를 시험하는 모험심과 도전 정신은 모든 예술가들의 유전자에 각인돼 있다. 〈하우스〉처럼 도무지 실용성이 없는 작품이 사랑 받는 것도 마찬가지 이유 때문이다.

지금은 미디어와 출판 분야로 확장되고 있지만, 공공미술은 아트에인절이 초창기부터 주력해온 사업이다. 일반적으로 공공미술이라 하면 광장이나 대로에 세워진 구국 영웅의 초상조각이나 도시 풍경에 격조를 더해주는 건물 주변의 장식용 조각이 떠오르기 마련이다. 그러나 아트에인절이 추구하는 공공미술은 기념비도 아니고 장식품도 아니다. 이들의 작품 목록을 보면 대부분이 영구 설치물이 아니라, 특정 공간의 맥락에 맞게 제작돼 일정 기간 동안 설치됐다가 철거되는 '장소 특정적'인 작품들이나 TV와 스크린을 통해서만 볼 수 있는 영상물이다. 이러한 프로젝트들은 역사적 의미나 조형성을 강조하는 일반적인 공공미술과는 달리 새로운 조형적 실험은 물론이요, 사회적 이슈를 담아 쟁점화하기도 한다.

아트에인절이 런던 옥스퍼드 스트리트Oxford St.에 작은 사무실을 오픈한 것은 1985년의 일이다. 앞서 본 대로 당시 1980년대는 대처 정권이 작가와 공공기관에 대한 직접 지원 대신 개인이나 기업의 후원을 권장하던 시기였다. 그 결과 미술 분야에서는 공공성이나 사회적 책임보다 기업의 마케팅 목적과 컬렉터의 투자수익을 더

중요하게 여기는 풍토가 조성됐다. 이런 상황 속에서 자본과 정치로부터의 자유를 갈망하는 작가와 기획자들의 욕구는 더욱 커져만 갔다.

아트에인절이 당시 영국 시장을 개척하기 시작한 독일 맥주 회사 벡스의 후원을 받은 것은 다행스러운 일이었다. 젊은 세대를 겨냥한 마케팅을 벌이던 이 회사는 비교적 제약 없이 자유로운 조건으로 실험적인 프로젝트를 지원해줬기 때문이다. 그 덕분에 1980년대 후반, 지금은 대안적 공공미술의 교과서처럼 인식되고 있는 몇 개의 굵직한 프로젝트를 실현할 수 있었다. 아트에인절이 보여준 새로운 공공미술의 대표적인 사례로는 영국 본토와 북아일랜드의 갈등처럼 종교를 빙자한 정치적 분쟁을 비난하는 레스 러빈 Les Levine의 〈신을 증오하라 Hate God〉(1985), 남성중심적 가치관을 공격하는 바버라 크루거의 〈더 이상 영웅은 필요 없어 We don't need another hero〉(1987) 등 거리의 광고판을 이용한 작품들을 먼저 꼽을 수 있다. 특히 크루거의 빌보드는 1980년대 초 개국한 채널4가 현대미술의 동향을 소개하기 위해 제작한 6부작 다큐멘터리 〈스테이트 오브 아트 State of Art〉와 연계해 제작됐다.

이와 같은 아트에인절의 초기 프로젝트는 빌보드, 전광판, 포스터 등 광고매체나 퍼포먼스 등을 통해 사회적 이슈를 거리의 관객과 직접 소통하는 소규모 활동 위주였다. 이러한 활동은 공공미술과 정치적 행동주의가 결합된 미술운동으로서 일찍이 1960년대 말부터 1970년대를 거쳐 미국에서 활발하게 전개된 '뉴 장르 퍼블릭 아트 New Genre Public Art'와 맥을 함께한다.

1991년 이후로 아트에인절은 제임스 링우드 James Lingwood와 마이클 모리스 Michael Morris가 공동 디렉터를 맡으면서 새로운 체제로 운영된다. 원래 ICA의 공연기획자였던 이들이 역사와 전통을 자랑하는 ICA를 떠나 아트에인절로 자리를 옮긴 까닭은 덩치 큰 공공기

토니 아워슬러
인플루언스 머신
2000
_소호 밤거리의 가로수와
건물 벽면 등에 유령 같은
영상을 프로젝션한 작품이다.

관의 특성을 견디지 못했기 때문이다. 각종 관료적 행정절차에 시
간을 쓰느라고 창조적 아이디어를 개발하는 데 집중할 수가 없었
던 것이다. 이에 반해 아트에인절은 최소한의 인원으로 이뤄진 작
은 집단으로서, 기획자와 작가 간에 긴밀한 관계를 유지하며 순발
력 있고 유연하게 프로젝트를 이끌어나갈 수 있었다.

　물론 작가들이 제출한 기획안들은 현실성보다 의욕이 앞설 때
가 많았고, 가장 중요한 덕목인 대중과의 소통에 실패할 위험성도
있었다. 그러나 이들의 탄탄한 기획력은 〈하우스〉를 포함한 대형
프로젝트를 통해 입증됐다. 이후 그리니치 퀸즈 하우스의 홀을 어
둠 속에 숫자가 깜빡이며 시간의 흐름을 알리는 명상의 공간으로
전환시킨 다쓰오 미야지마Tatsuo Miyajima의 〈러닝 타임 Running Time〉
(1995), 카바코프Kabakov 부부가 평생에 걸쳐 작업한 65개의 프로젝
트를 거대한 나선형 구조물에 펼친 〈팰리스 오브 프로젝트The Palace
of Projects〉(1998), 한밤중 소호 지역 가로수와 건물 벽에 얼굴과 신체

일부를 투사해 미디어의 망령을 연출한 토니 아워슬러Tony Oursler
의 〈인플루언스 머신Influence Machine〉(2000) 등의 프로젝트가 연이어
성공하면서 아트에인절은 공공미술계에서 더욱 확고한 입지를 굳
히게 됐다. 이들 중 일부는 퍼블릭아트펀드와의 공동 기획으로 런
던에 이어 뉴욕에서 전시되기도 했다.

미술의 한계를 넘어서는 공공예술로_____마이클 랜디의 〈브레
이크 다운Break Down〉은 아트에인절이 2001년 기획한 최고의 화제
작이다. 랜디는《센세이션》전에도 참여한 바 있는 소위 yBa 출신
이지만 동료 아트 스타들이 누리는 부와 명예와는 거리가 먼 작가
다. 초기 작업은 시장에서 장사하는 부모님의 영향으로 재래시장
에서 흔히 볼 수 있는 가판대나 운반용 상자를 이용하곤 했다. 상자
를 차곡차곡 쌓아 올려 미니멀리즘 조각처럼 연출하거나, 쇼핑카
트를 요란한 세일 광고로 장식해 소비에 미친 현대사회를 신랄하
게 풍자했다. 1993년에는 인간쓰레기를 처리해준다는 '스크랩힙
서비스Scrapheap Service'라는 가상의 회사를 설립해 사회적 약자나 소
수자를 착취하고 외면하는 비정한 현대사회의 모습을 풍자하기도
했다.

　〈브레이크 다운〉도 이전 작업의 맥락과 마찬가지로 자본주의 이
데올로기에 도전하는 프로젝트였다. 그러나 이번에는 가상의 장치
가 아니라 실제 기계를 작동시켜 진짜 물건을 분쇄하는 극단적인
'파괴 퍼포먼스'를 벌였다. 랜디는 이미 3년 전부터 이 프로젝트를
수행하는 데 필요한 장치와 전 과정을 드로잉으로 가시화하고 설
명을 곁들인 발표회를 갖는 등 치밀한 준비를 해왔다. 그리고 이 계
획은 아트에인절이 일간지《타임스The Times》와 복권 기금의 후원으
로 실시한 프로젝트 공모를 통해 지원 대상으로 선정되면서 본격
적으로 현실화됐다.

퍼포먼스의 핵심은 작가 자신이 실제로 소유한 물건들을 분쇄하고 전 과정을 기록으로 남기는 것이었다. 여기에 포함된 물품은 7,000여 점이 넘었다. 전자계산기, 구두, 침대, 작품에 사용하던 우유 상자 900개, 길에서 주운 동전, 자동차, 심지어 여자친구 (1997년 터너상 수상자 질리언 웨어링)의 사진까지!

작가는 사유재산을 거부하고 무소유의 상태로 돌아가기 위해 오랜 시간을 들여 세운 계획을 차근차근 실행에 옮겼다. 우선 자신이 소유한 물건들을 7~8개의 카테고리로 분류하고 일련번호를 부여해 목록화했다. 물품 정보를 컴퓨터에 입력한 후 라벨을 붙이고 비닐에 넣어 100미터 길이의 컨베이어벨트 위에 올리면, 작업자들이 각 구성 요소별로 분해한 다음 분쇄기로 이동시켰다. 이렇게 단 10분 만에 그가 일생 동안 사용했던 물건들은 형체가 없는 가루로 변했다.

이 프로젝트가 진행된 곳은 호화로운 백화점과 상점이 런던의 늘어선 쇼핑 메카 옥스퍼드 스트리트Oxford street였다. 작가는 아트에 인걸과 함께 퍼포먼스 장소를 물색하던 중, 마침 C&A라는 패션스

마이클 랜디
브레이크다운
2001

토어가 철수하면서 비어 있는 공간을 4주 동안 빌릴 수 있었다. 상점인줄 알고 들렀다가 이상한 기계장치를 발견한 사람들은 깜짝 놀라 작가에게 질문 공세를 퍼부었고, 작가는 이들을 상대하느라 진땀을 흘렸다는 후일담이 전해진다. 이 프로젝트가 시작된 이튿날 《이브닝 스탠다드Evening Standard》같은 신문은 랜디의 반소비주의 파괴 퍼포먼스를 'C&A의 징신병자Madman in C&A'라는 제목으로 대서특필했다.[63]

아트에인절 프로젝트는 영화, 방송, 인터넷 등 대중매체 영역까지 아우른다. 매슈 바니Matthew Barney의 〈크리마스터4Cremaster 4〉(1995)와 더글러스 고든의 〈장편영화Feature Film〉(1999), 스티브 매퀸의 〈카리브의 도약Carib's Leap〉(2002)은 모두 아트에인절이 제작에 참여해 영화관에서 상영된 작품들이다. 또한 TV나 라디오 방송을 위한 커미션도 이뤄진다. 아직까지 소수의 극장과 TV 채널에 한정돼 있지만, 영화관이나 가정에서 아트 프로젝트를 감상할 수 있다는 것은 꽤 의미심장한 일이다. 미술에서의 공공영역이 광장이나 공원 같은 물리적 장소에 제한되지 않고 대중매체를 통해 무한히 확장되고 있기 때문이다.

〈오그리브 전투〉는 TV를 통해 방영된 아트에인절의 대표적 프

제러미 델러
오그리브 전투
2001
퍼포먼스/기록필름

로그램 중 하나다. 이 작품은 작가 제러미 델러가 영국 현대사의 한
중요한 사건을 퍼포먼스로 재연하고 이를 〈라스베가스를 떠나며
Leaving Las Vegas〉를 감독한 마이크 피기스Mike Figgis가 영화화한 것이
다. 퍼포먼스는 마이클 랜디의 경우처럼 아트에인절의 프로젝트
공모에 지원한 700여 개의 아이디어 중에서 선정돼 실현됐고, 영
화는 아트에인절과 채널4가 공동으로 제작했다.

　여기서 '오그리브 전투'란 1984년 잉글랜드 북부의 탄광도시 뉴
요크셔 지역에서 일어난 노동자와 경찰 사이의 무력 충돌을 가리

킨다. 이것은 '영국 산업의 현대화'를 부르짖는 보수당 정권이 탄광 폐쇄 명령에 반대하는 노조를 무자비하게 탄압하면서 발생한 사건이다. 보수당은 이 지역의 파업이 전국적으로 확산될 것을 두려워한 나머지 사회 각 분야에 공권력을 개입시켜 이를 저지하고 파괴하고 은폐하는 데 온 힘을 쏟았다.

노동자와 경찰 간의 무력 충돌을 재연한 퍼포먼스와 이 과정을 영화에 담은 〈오그리브 전투〉는 역사의 현장을 찾아가 오랜 망각 속에 묻혀 있던 사건의 실체를 다시 끄집어내는 작업이었다. 영화 속에는 분노에 찬 노동자들의 시위와 이에 대한 경찰의 과잉 진압 장면이 번갈아 등장한다. 말을 탄 기마경찰이 시위대를 기차가 가로지르는 공장 주변 들판으로 몰아넣은 후 폭력을 가하고 무작위로 체포한다. 시위대와 거의 비슷한 규모인 5,000명 이상의 경찰력이 투입된 진압 작전은 가히 '전투'라고 불릴 정도로 치열하고 과격하다.

그러나 시위 진압을 위해 투입된 경찰이 시민들에게 무지비한 폭력을 행사했다는 사실이 사건 발생 처음부터 제대로 알려진 것은 아니었다. 파업 당시 정부의 사주를 받은 BBC는 자료화면을 교묘하게 편집해 광부들이 경찰을 공격하는 장면만 골라서 방영했다. 이로 인해 오도된 영국 국민들은 파업 참가자들을 '내부의 적'으로 규정한 대처의 편에 서서 함께 비난을 퍼부었다.

학창 시절 TV를 통해 이 사건을 접한 델러는 광부들의 폭동으로만 알려진 이 사건의 진실에 대해 의심을 품게 됐다. 그는 역사 재연 드라마 전문가의 도움을 받아 파업에 참가했던 광부들의 시각으로 사건을 퍼포먼스로 재구성했다. 여기에는 실제 역사의 현장에 있었던 전직 광부 및 경찰, 배우들을 포함해 1,000여 명이 참여했다. 이렇게 재연된 역사적 장면은 피기스 감독의 손을 거쳐 실제 사건 현장을 기록한 사진 자료와 당시를 회고하는 관련자들의 인

터뷰를 삽입해 영화화됐다. 채널4를 통해 전국에 방영된 이 영화는 역사적 사건의 진실이 어떻게 왜곡됐는지, 탄광 폐쇄와 노조 탄압이 노동자들의 삶을 어떻게 변화시켰는지, 그리고 이러한 일들이 현재의 맥락에서 어떤 의미를 지니는지를 재조명하는 데 크게 기여했다.

무한 상상력을 체험하는 예술적 결실＿＿＿＿＿1980년대부터 공공영역에서 예술이 지닌 무한 상상력을 실현하고 소통하는 데 주력한 아트에인절은 일반 전시장에서는 기대하기 힘든 새로운 예술적 체험으로 현대미술 팬들의 마음을 사로잡았다. 때로는 눈이 휘둥그레지는 스펙터클에 압도되기도 하고, 때로는 온몸에 전율이 느껴지기도 하지만, 가슴속에 오래도록 남는 것은 이러한 감각적인 즐거움이나 지적인 자극만이 아니다. 이들의 프로젝트는 바로 인간의 무한 상상을 탐험하는 모험과 도전, 그리고 소통의 의지가 맺은 결실이기 때문이다.

이러한 아트에인절 형식의 대형 미술 프로젝트에 대한 호응이 높아지면서 다른 제도 기관에서도 유사한 프로젝트를 시도하는 경우를 찾아볼 수 있다. 영국의 주요 방송사인 채널4가 대표적인 경우다. 앞서 소개한 바처럼 터너상을 후원하고 생중계해 현대미술의 대중화에 결정적으로 공헌한 채널4는 '영국 현대미술의 미디어 파트너'로 인식될 정도로 다양한 아트 프로젝트에 참여하고 있다. 미디어는 예술적 상상력이 필요하고, 미술은 미디어를 통해 소통의 창구를 확대할 수 있으니 더없이 좋은 파트너십을 이룰 수 있는 것이다.

물론 채널4만 현대미술을 다루는 것은 아니다. 예를 들면 소설가이자 비평가인 존 버거의 〈다른 방식으로 보기〉(1972), 미술 저널리스트인 로버트 휴즈Robert Hughes의 〈새로움의 충격 Shock of the New〉

(1980) 같은 수준 높은 미술 다큐멘터리를 제작한 BBC처럼 영국의
TV는 이미 오래전부터 대중들에게 예술에 대한 지식과 정보를 전
달하는 중요한 역할을 해왔다. 그러나 BBC보다 뒤늦게 출발한 채
널4는 이러한 방송용 프로그램뿐 아니라 보다 다양한 방식과 적극
적인 태도로 현대미술과 직접적으로 손을 잡고 있다. 현대미술을
통해 젊고 혁신적인 방송사로서의 이미지를 확고히 심기 위한 것
이다.

현대미술의 미디어 파트너답게 채널4의 개국 25주년 기념행사
에는 '빅 아트Big Art' 등 미술 관련 프로그램이 빠지지 않았다. 이는
전국 7개 중소 도시에 공공미술작품을 설치하는 것을 포함해 전국
의 공공미술작품을 핸드폰 카메라로 찍어 인터넷에 올려 공공미술
지형도를 만드는 '빅 아트 몹Big Art Mob', 방송사 앞 광장에 있는 채널
4 로고를 대형 설치 작업을 위한 프레임으로 활용하는 '빅 포Big 4'
등으로 구성됐다. 2008년 말 이 모든 과정을 담은 다큐멘터리가 방
영되는 것을 끝으로 기념행사는 막을 내렸다.

영국의 대표적 건축가
리처드 로저스가 디자인한
채널4 방송본부 건물 앞 광장.
자사 로고인 〈빅 포〉
설치작품 개막을 시작으로
개국 25주년 기념
공공미술 프로젝트 및
프로그램 제작이 이뤄졌다.

실험 정신과 대중적 소통을 기치로 내걸고 관람객의 참여를 적극적으로 유도했던 초기의 대안적 공공미술 형식이 방송사를 비롯한 제도권 내에 적극적으로 수용되고 있다는 점은 자연스러운 시대적 변화일 뿐이다. 아트에인절의 프로젝트 역시 초기에는 기존의 제도적 한계를 넘어서는 대안적 성격이 강했다. 하지만 제도권과 비제도권의 경계가 거의 허물어진 1990년대 이후 이들의 활동은 더 이상 '대안적'이나 '비제도권'이라는 수식어가 어울리지 않게 됐다. 이와 동시에 제도권의 중심에 있는 공공미술관은 관료적이고 고지식한 기존의 제도적 틀과 갑갑한 화이트큐브의 미학을 벗어나기 위해 유연하고 순발력 있는 기획을 통해 변신을 꾀하고 있다.

사우스켄싱턴 공원 안에 자리한 서펜타인 갤러리의 '파빌리온 프로젝트Pavillion Project'가 좋은 예다. 개관 30주년을 맞은 2000년 이후 매년 하절기 석 달 동안 갤러리가 위치한 아름다운 공원 내 야외 공간에서 펼쳐지는 이 프로젝트는 세계적인 건축가의 작품을 쇼케이스하는 무대로 유명하다. 지금까지 자하 하디드Zaha Hadid, 대니얼 리버스킨드Daniel Libeskind, 도요 이토Toyo Ito, 오스카르 니에메예르Oscar Niemeyer, 알바로 시자Albaro Siza, 렘 콜하스, 프랭크 게리, 장 누벨Jean Nouvel, 헤어초크 앤드 드 뫼롱과 아이 웨이웨이Ai Weiwei, 페터 춤토어Peter Zumthor 등 쟁쟁한 스타 건축가들이 초대돼 기량을 뽐냈다. 이 프로젝트는 1990년대 초까지만 해도 '지역 미술관' 수준이었던 서펜타인 갤러리가 최근 테이트 모던, 화이트채플 갤러리와 더불어 런던의 대표적인 공공미술관으로서 입지를 굳히게 해준 계기가 됐다.

파빌리온 프로젝트의 가장 큰 목표는 기능적 공간이 아닌 예술적 오브제로서의 건축의 가능성을 극대화하는 것이다. 일반적으로 건축은 클라이언트의 다양한 요구와 기능성을 충족시켜야 하는 부

2000년부터 매해 여름 열리는 '파빌리온 프로젝트'에 선보인 화제의 건축물들.
미국의 건축가 프랭크 게리(2008), 크세틸 토르센과 올라푸르 엘리아손(2007), 알바로 시자(2005), 렘 콜하스(2006)의 설계 작품
(왼쪽 위부터 시계방향으로)

2006 파빌리온 내부 모습.

담감에서 벗어나기가 힘들다. 그러나 서펜타인 갤러리는 건축가
개인의 상상력과 창조성을 최대한 발휘하도록 배려하고 지원하기
때문에 해마다 다른 곳에서는 볼 수 없는 독특한 작품이 탄생하고
있다.[64]

또 다른 목표는 미술관의 문턱을 낮추는 것이다. 건축가의 자유
로운 실험으로 탄생한 파빌리온은 단지 감상용으로만 전시되는 것
이 아니라, 한여름 이곳을 찾는 관람객을 위한 쉼터이자 각종 이벤
트가 열리는 문화공간으로 활용된다. 특히 2006년에는 기온에 따
라 부풀어 오르고 밤에는 전구처럼 빛나는 렘 콜하스의 파빌리온
에서 '24시간 인터뷰 마라톤'이라는 인상적인 이벤트가 열려 화제
가 됐다. 세계적인 건축가, 디자이너, 아티스트, 영화감독, 소설가
등 50여 명의 문화예술계 인사들이 24시간 동안 릴레이식으로 출
연해 '런던'이라는 주제로 격식 없는 토론을 벌였다. 이 이벤트는
세계적인 큐레이터이자 서펜타인 갤러리 공동 관장 한스 울리히
오브리스트가 렘 콜하스와 함께 도시에 대한 기억의 파편을 모아

하나의 거대한 심리적 콜라주를 만든다는 취지로 기획한 행사였다. 이를 통해 '건축의 예술적 가능성과 대중을 향해 열린 공간'이라는 파빌리온의 의미가 더욱 빛을 발했다.

이처럼 아트에인절 같은 공공미술 기획 집단은 미디어를 통해 소통의 폭을 넓히고, 방송사 채널4는 현대미술을 통해 진보적인 이미지를 구축했다. 또한 서펜타인 갤러리는 건축적 실험을 통해 대중적 인지도를 높이고 기업 후원을 유치하는 등 톡톡한 마케팅 효과를 거두고 있다. 이들 프로젝트는 목적과 취지는 다르지만 한 가지 공통점이 있다. 화이트큐브와 블랙박스에 갇혀 있던 시각예술이 일상 공간과 TV, 인터넷 등의 비물질적 공간으로 뻗어나가 무한 상상을 실현하는 데 기여하고 있다는 사실이다.

이렇게 확장된 공간은 다양한 장르들이 어우러지면서 새로운 창조가 이뤄지는 실험 무대이자, 예술적 진화의 다음 단계를 준비하는 플랫폼, 그리고 미완의 사고들이 충돌하는 담론 생성의 장이다. 따라서 완결보다는 열린 가능성에서 그 의미를 찾는다.

레이철 화이트리드 **제방**_2005_테이트 모던
_소포 배달용으로 쓰이는 다양한 사이즈의 종이 상자 1만 4,000개를 캐스트해 둑처럼 쌓은 작품이다.

소소한 일상을 위한 기념비

레이철 화이트리드 Rachel Whiteread

1963

레이철 화이트리드의 작품은 '공간'을 담고 있다. 침대나 테이블, 그리고 의자 밑, 옷장 속, 욕조의 움푹 들어간 곳, 심지어 실제로 사람이 살았던 방과 집의 텅 빈 공간을 캐스트해 덩어리로 만들어낸다. 사물의 볼륨감과 요철이 완전히 바뀌어서 마치 필름의 네거티브 이미지처럼 낯선 모습이다.

그는 우연히 모래 위에 수저를 꾹 눌렀다가 원래 모양과는 정반대로 볼록 불거진 모양을 보고 '음의 공간negative space'의 표현에 매료됐다. 이미지의 반전이 주는 사소한 재미 때문만이 아니라, 사물이 남긴 자국의 표면에 오랜 시간 사용해서 마모되거나 이물질이 누적된 자국 같은 삶의 흔적이 고스란히 담겨 있기 때문이다.

화이트리드가 다뤄온 공간은 상당수가 가정, 즉 집과 관련된다. 의자 아래의 공간을 담은 레진 덩어리 100개를 바닥에 펼친 〈100개의 공간One Hundred Spaces〉(1997)처럼 가구의 공간을 다룬 작품은 물론이고, 이스트엔드의 한 공원 내에 설치한 공공

미술작품 〈하우스〉처럼 철거 직전의 빅토리아식 주택을 통째로 캐스트한 작품까지 그렇다.

그 뒤로 십수년이 흐르고, 화이트리드는 캐스트가 아닌 레디메이드 오브제로 이뤄진 전혀 새로운 작품 〈장소(마을)Place(Village)〉(2008)를 선보였다. 이것 역시 집과 관련된 작품으로, 여러 가지 형태의 집들이 모여 하나의 집합체를 이루고 있다.

이 작품은 그가 20여 년 동안 취미로 모은 모형주택을 한데 모아 작은 마을 형태로 구성한 것이다. 특이한 점은, 외부 조명 없이 내부에 전깃불을 켜서 안이 환하게 드러나도록 연출했다는 점이다. 바로 여기에서 화이트리드다움을 발견하게 된다. 사람도 가구도 없는 이 실내 공간은 비어 있지만 가득 차 있기도 하다. 가족의 보금자리를 예쁜 모형주택으로 만들어 자손에게 물려주는 애틋한 마음과 대를 이어 전해지는 가족들의 사연으로 말이다.

이처럼 작가에게 집은 단순한 주거 공간이나 자산의 개념이 아니라 가족이라는 정서에 기반한 끈

레이철 화이트리드
물탱크
1999
레진과 철제 받침
뉴욕

끈한 공동체, 그리고 그들의 사소한 일상이 일궈낸 개인의 역사를 집약한 공간이다. 화이트리드에게 집은 삶 자체다. 그의 섬세한 감수성과 풍부한 상상력은 심지어 집을 의인화하기에 이른다. 그의 표현에 의하면, 마룻바닥의 뒷면은 집의 '내장'이고, 물탱크는 집의 '눈물샘'이다.

뉴욕 퍼블릭아트펀드의 기획으로 MoMA 근처 빌딩에 설치한 〈물탱크Water Tower〉(1999)는 눈물을 잔뜩 머금은 섬세하고 연약한 기관을 대형 조각작품으로 형상화한 것이다. 대도시 빌딩 옥상에서 흔히 볼 수 있는 노란색 물탱크를 투명한 레진으로 캐스트한 이 작품은 햇빛의 강도와 각도에 따라 찬란하게 빛나기도 하고 시야에서 사라지기도 한다.

집 자체에 대한 관심은 화이트리드가 학생 시절부터 존경한 원로 조각가 루이즈 부르주아Louise

레이첼 화이트리드
장소(마을)
2008

Bourgeois와 자신을 하나로 묶어주기도 했다. 가부장적인 가정에서 자라난 부르주아는 결혼 후 40대에 이르러서야 뒤늦게 미술을 시작했다. 작가이기 전에 딸로서, 아내로서, 어머니로서 살아온 그였던 만큼 초기 작품에는 '여성–집Femme-Masion'이라는 주제가 자주 등장했다. 집이라는 주제를 통해 여성으로서의 자아 정체성을 탐구했던 것이다. 화이트리드는 학교 수업을 통해 알게 된 부르주아의 예술에 매료됐다.

이전까지는 만난 적이 없던 두 사람을 친구로 만들어 준 것은 바로 화이트리드의 〈하우스〉였다. 어느 날 부르주아는 신문에서 이 작품에 대한 기사를 읽고 바로 그를 대서양 건너 뉴욕의 자기 집으로 초청했다. '집'과 '가족'이라는 공통의 관심사를 통해 지역과 세대를 뛰어넘은 공감대가 이뤄진 것이다.

2005년과 2006년 사이 6개월간 테이트 모던 터빈홀에서 전시된 〈제방〉역시 빈 공간에 대한 시적인 감수성이 충만한 작품이다. 3,400제곱미터에 달하는 어마어마한 공간을 채운 1만 4,000개의 하얀 직육면체 구조물은 물건을 포장할 때 사용하는 평범한 종이 상자의 내부를 캐스트한 것이다. 이를 불규칙한 형태로 사람 키 높이 또는 천장 가까이까지 높이 쌓아올려서 하나의 거대한 풍경을 연출해냈다. 상자 더미 사이사이를 누비면서 보면 마치 북극의 빙산 같고, 테라스에서 내려다보면 한겨울 눈 덮인 산봉우리의 모습 같다.

테이트 모던에서 작품 의뢰를 받은 후 화이트리드는 구체적인 영감을 얻기 위해 북극으로 향했다. 그리고 그곳에서 만난 아름다운 백색 풍경을 터빈홀에 펼쳐 보이기로 마음을 정했다. 그는 마치 얼음

레이철 화이트리드_대학살 기념비_2000_콘크리트_비엔나_3.8×7×10m
_일명 '이름 없는 도서관'이라고 불리는 작품.
제2차 세계대전 중 학살된 유태인 사망자 명부 수천 권이 소장된 서가를 캐스트해 만들었다.

조각처럼 반투명한 폴리우레탄으로 빈 상자의 안쪽을 캐스트하면서, 얼마 전 돌아가신 어머니에 대한 추억과 이사 다니면서 짐을 싸고 풀고 하던 기억들이 떠올랐다고 한다.

관객 역시 이 작품을 통해 포장용 종이 상자에 대한 여러 가지 재미있는 추억을 떠올리게 된다. 사물이 새로운 거처를 향해 떠나는 과정 중에 임시로 머무는 곳이 바로 종이 상자이기 때문이다. 택배용 상자에는 새로 주문한 물건에 대한 기대감이 담겨 있고, 이삿짐 상자 속에는 정든 집을 떠나는 아쉬움이 함께 깃들어 있다. 또한 선물 상자에는 따뜻한 마음을 담기도 하고, 헤어진 연인과의 추억의 물건이 담긴 상자에는 아쉬움과 미련을 가둬두기도 한다. 어머니를 여읜 화이트리드처럼, 먼저 세상을 떠난 가족의 유품을 담은 상자 속에는 그리움의 눈물이 담겨 있을 것이다.

일상의 소소하고 시시한 단편들이 담긴 작은 상자들, 그리고 그것들이 만들어낸 어마어마한 삶의 부피와 무게! 집안 구석구석에 처박혀 있던 살림살이들이 쏟아져 나와 엄청난 이삿짐이 되는 것처럼, 사소한 일상의 기억을 꺼내서 쌓으면 저렇게 커다란 산이 될까? 〈제방〉이 보여주듯, 화이트리드의 작품은 바로 이러한 일상의 공간에 담긴 작지만 소중한 것들을 위한 위대한 기념비다.

15장
거리미술의 네오르네상스

뱅크시가 2009년 런던 이즐링턴 지역의 한 약국 벽면에 남긴 그림.
영국 최대 할인점인 테스코 깃발을 국기처럼 걸고 경례하는 모습이다.

_____언젠가부터 낡은 건물벽을 뒤덮은 형형색색의 낙서가 런던 이스트엔드의 명물로 손꼽히고 있다. 낙서를 반사회적 범죄행위로 규정해 철저히 단속하는 다른 지역과는 달리 이스트엔드에 속하는 행정 당국에서는 이에 비교적 관대한 편이다. 덕분에 브릭 레인을 포함해서 '그라피티의 메카'로 알려진 몇몇 거리에서는 질적으로 우수한 작품들도 꽤 많이 만날 수 있다. 심지어 거리에 펼쳐진 이 '작품'들을 보기 위해 일부러 이스트엔드를 찾는 사람들도 많으니, 이곳에서는 낙서가 관광상품이나 다름없다. 일찍이 뉴욕 지하철 벽에 낙서를 하다가 스타 작가가 된 바스키아나 키스 해링처럼, 이곳 거리의 화가 중에서도 예술성을 인정받은 일부 작품은 화랑이나 경매에서 고가로 거래될 만큼 인기가 높다.

이렇게 그라피티를 포함해 거리에서 볼 수 있는 미술을 포괄적으로 '스트리트 아트Street Art'라 한다. 스트리트 아트의 원조는 1960년대에 시작돼 1970년대에 전성기를 구가한 뉴욕의 그라피티다. 대부분 반항적인 청소년들이 기차나 철도 변에 스프레이로 이름을 남기는 정도였지만, 이 중에 독특한 그림들은 화상의 눈에 띄어 주류 미술계로 진출하기도 했다. 하지만 1980년대 깨끗하고 안전한 도시를 만든다는 목표하에 추진된 도시재생사업의 일환으로 일제히 철거하고 단속하는 바람에 지금은 거의 사라져버렸다.

그 뒤로 세계 미술계에서 거리미술 붐이 다시 일어난 곳은 2000년 전후 영국 브리스톨Bristol과 런던에서였다. 바로 브리스톨 출신의 '뱅크시Banksy'라는 걸출한 작가의 등장 때문이다.

혹시 인터넷 상에서 각종 반사회적 메시지를 담은 피켓이나 낙하산, 다이너마이트 등의 위험물을 소지한 '쥐' 그림을 본 적이 있는지? 얼굴을 두건으로 가리고 화염병 대신 꽃다발을 투척하는 시위자의 그림은? 아니면 바람을 피우다가 들통 나서 열린 창문으로 도망치는 벌거벗은 남자의 그림은? 때로는 강렬한 메시지로, 때로

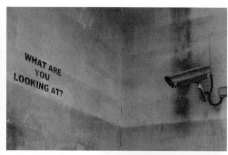
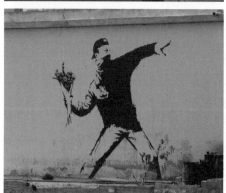
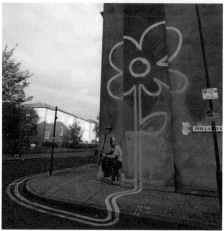
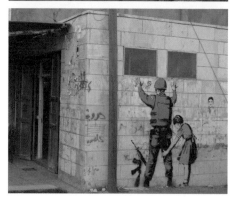

거리 곳곳에서 볼 수 있는 뱅크시 작품들. (왼쪽 위부터 시계방향으로)
"런던은 구제불능"이라는 피켓을 들고 있는 쥐 │ "너, 뭘 봐?" │ 꽃이 된 차선 │ 군인을 검문하는 소녀 │ 꽃을 투척하는 시위대

는 기발한 아이디어로 시선을 사로잡는 그림의 주인공이 바로 전 세계를 무대로 신출귀몰하는 낙서화가 뱅크시다.

그라피티라고 통칭하지만 여기에도 여러 가지 기법이 있다. 캔 버스가 아닌 벽면을 이용하기 때문에 당연히 물감과 붓 같은 전통 적인 재료는 거의 사용하지 않는다. 대신 컬러 스프레이를 사용해 그림을 그린 뒤 서명 격인 '태그Tag'를 넣기도 하고, 스티커나 포스 터 형식으로 벽에 붙이기도 하고, 입체 조형물을 만들어 거리에 설 치하기도 하고, 스텐실 기법을 이용하기도 한다. 거리 화가들이 이 러한 재료를 선호하는 결정적 이유는 하나, 모두 휴대하기 편하고 짧은 시간 내에 작업하기 좋다는 점 때문이다.

이 중 두꺼운 종이로 그림틀을 만들어 벽에 대고 스프레이를 뿌 려서 자국을 남기는 스텐실 기법은, 그림틀만 정교하게 만들면 비 교적 섬세하고 회화적인 표현이 가능하다는 장점이 있다. 그리고 무엇보다 미리 만든 틀에 대고 스프레이만 뿌리면 되기 때문에 다 른 재료보다 더욱 신속하게 작업을 마칠 수 있다.

거리미술의 슈퍼스타 뱅크시가 주로 사용하는 기법이 바로 이 스텐실이다. 그의 작품집《월 앤드 피스Wall and Piece》에 따르면, 뱅크 시도 한밤중에 가족 몰래 집을 빠져나와 기찻길 옆이나 다리 밑을 찾아다니며 낙서를 하다가 들켜서 경찰에 쫓기던 풋내기 시절이 있었다. 어느 날 경찰을 피해 트럭 밑에서 몸을 숨기던 중에 문득 연료 탱크 바닥에 스텐실 기법으로 쓴 글자가 눈에 들어왔다. 그 순 간 '이렇게 그리면 시간이 반으로 줄겠는걸!' 하는 생각이 머릿속 을 스쳤다. 이후 시간이 생명인 불법 거리미술을 위한 최적의 방법 으로서 스텐실이 사용되기 시작했다.

버려진 터널을 그라피티의 성지로_____2008년 5월 초, 뱅크시처럼 스텐실 작업으로 유명한 전 세계 40인의 그라피티 아티스트가 한자리에 모여 함께 작업하는 사건이 벌어졌다. 작업 과정은 철저히 비공개로 이뤄졌다. 오프닝 당일 아침까지 극비에 부쳐졌던 현장은 바로 반년 전까지 런던과 파리를 해저터널로 오가는 유로스타 특급열차의 종착역이었던 워털루역 인근 200미터 길이의 터널이었다. 이 음습한 굴다리가 축제 장소라는 사실이 공개되자마자 취재진이 몰려오고, 촬영용 헬기가 뜨고, 관람객이 인산인해를 이뤘다. 그중에는 정장 차림의 미술평론가와 갤러리스트들도 섞여 있었다.

이 대형 이벤트의 주인공은 역시 뱅크시였다. 원래 언더그라운드 작가들 사이에는 마치 록페스티벌처럼 여러 아티스트들이 함께 어울려 작업하는 전통이 있다. 뱅크시는 이미 1998년에 고향 브리스톨에서 세계적인 낙서화가 '잉키Inkie'(낙서 단속에 걸려 체포된 후 게임 디자이너로 전향해 현재 세가Sega의 미술부장으로 활동)와 함께 유럽과 영국의 작가들을 초대해 1.4킬로미터에 이르는 대형 그라피

캔스 페스티벌이 열린 워털루역 아래 버려진 터널. 오른쪽 아래에 코카인을 흡입하는 경찰관 그림이 희미하게 흔적만 남아있다.

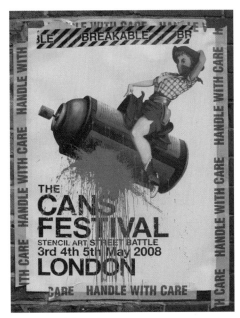

캔스 페스티벌 전시 포스터.
스프레이 캔을 들고 오면
누구나 낙서를 남길 수 있는
코너가 따로 마련되기도 했다.

티 잼을 개최한 적이 있다. 10년 만에 다시 일을 벌인 뱅크시는 우선 터널 주인인 유로스타 측으로부터 무상으로 장소를 빌렸다. 그리고 그곳에 거주(?)하는 홈리스들에게 양해를 구해 내보낸 후, 평소 알고 있거나 존경하던 전 세계 거리의 예술가들에게 초청장을 대신해 비행기 티켓을 보냈다. 반응은 즉각적이었다. 순식간에 한자리에 모인 작가들은 단 며칠 만에 침침한 터널을 강렬한 색채와 개성 넘치는 스타일의 벽화로 가득 채웠다. 그라피티 역사의 새로운 장이 탄생하는 순간이었다.

뱅크시가 이 터널을 전시 장소로 택한 것은 우연이 아니다. 자신의 대표적인 바닥에 엎드려 코카인을 흡입하는 경찰관의 모습이 이곳에 그려져 있기 때문이다. 2005년 즈음 그려진 이 그림은 터널 다른 쪽에 있는 다이너마이트를 폭파시키는 원숭이 그림과 하얀 선(코카인 가루)으로 이어져 있다. 오랫동안 방치된 탓에 지금은 흐릿한 흔적만 남아 있지만, 뱅크시 마니아에게는 빼놓을 수 없는 순례 코스 중 하나다.

터널이 폐쇄된 후 인적이 거의 없는 이곳은 제대로 관리가 이뤄지지 않은 채 방치돼 매우 음습하고 불결하다. 구린내까지 진동하는 이런 곳에서 페스티벌이라니? 평소 뱅크시의 활동을 주시하던 팬들은 물론 TV를 보고 호기심에 이끌려 축제 장소에 나온 런더너들의 눈앞에 펼쳐진 장면은 한마디로 유쾌한 난장판이었다.

찌그러진 채 엉켜 있는 자동차, 불탄 자동차에서 자라난 나무에 마치 열매처럼 감시 카메라가 주렁주렁 열려 있는 일명

(위) 전시작은 대개 벽화라서 판매할 수가 없지만 예외적으로 문짝 위에 그린 이 그림은 전시 후 모 화랑주가 뜯어갔다는 소문이 있다.
(아래) 뱅크시의 작품인 불탄 자동차 위로 자라난 CCTreeV(감시카메라 나무).
감시와 구속을 상징하는 CCTV는 뱅크시의 설치 작업에 자주 등장하는 소재.

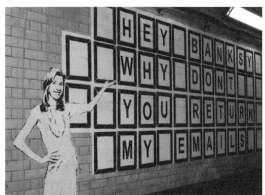
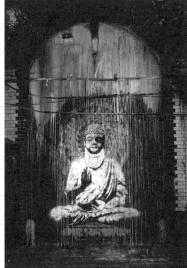
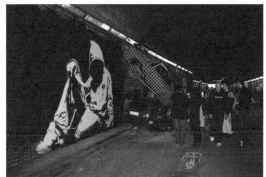
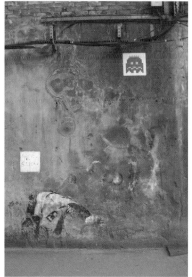

캔스 페스티벌에서 제작된 작품들. 세계적인 스트리트 작가 40명이 참가해 50여 점의 작품을 남겼다.
(왼쪽 가운데) 가슴을 스스로 찔러 피를 흘리는 남자 그림이 뱅크시 작품이다.
(오른쪽 아래) 터널 입구에 뱅크시의 대표작인 '코카인을 흡입하는 경찰관' 그림이 있지만 지금은 거의 지워진 상태다.

'CCTreeV', 낙서투성이 어린이 놀이터, 개구리 군복 무늬를 한 비너스, '뱅크시, 이메일 답장 좀 해줘'라는 엉뚱한 메시지, 티베트와 중국의 종교분쟁을 암시하듯 목에 깁스를 한 상처투성이 부처상 등 일정한 테마도 없고 기획의도를 밝히는 안내판도 없었다. 굳이 설명하지 않아도 즉각적인 독해가 가능한 것이 그라피티의 미덕이니까. 게다가 터널 한쪽에는 누구라도 스프레이로 낙서할 수 있는 참여공간까지 마련됐다.

이것이 뱅크시가 기획한 '캔스 페스티벌 Cans Festival', 굳이 번역하자면 '깡통 축제'였다. 공식적인 전시(?) 기간은 단 3일이었지만 뜨거운 반응 덕에 향후 6개월간 작품이 보존됐다. 유로스타가 뱅크시만 믿고 터널을 빌려줬을 때 내건 조건은 단 하나, 전시 후 100퍼센트 원상복구해야 한다는 것이다. 뱅크시는 축제가 시작되기 전에 터널에서 기거하던 홈리스들에게 숙소를 제공해주겠다고 제안했지만, 이들은 그의 친절을 거부하고 연락처도 남기지 않은 채 홀연히 사라져버렸다고 한다. 이들 홈리스들을 다시 데려와야 '완전 복구'가 이뤄지는데, 어떻게 연락을 취할지 막막하다는 것이 뱅크시에게 남은 가장 어려운 숙제였다.[65]

신원불명의 거리미술 악동_____뱅크시에 대해서는 진짜 이름, 얼굴, 주소, 가족 사항조차 정확히 알려진 바가 없다. 가끔씩 그의 나이와 이름에 대한 추측성 기사가 나돌 뿐이다. 새벽녘 인적이 뜸한 곳에 나타나서 눈 깜짝할 사이에 커다란 벽화를 그리고 사라지고, 미술관에 변장을 하고 나타나 가짜 작품을 버젓이 걸어두고는 큐레이터들을 골탕 먹이는가 하면, 전시장에 살아 있는 코끼리나 쥐를 풀어놓아 관람객을 혼비백산하게 만들기도 한다. 하지만 현장에서 목격된 적은 (공식적으로) 거의 없다.

뱅크시를 만나 직접 인터뷰했다고 주장하는 몇 명 안 되는 기자

들조차도 그가 뱅크시였다는 것을 100퍼센트 장담하지 못한다. 종종 그가 벽에 그림 그리는 장면을 포착했다는 사진과 목격담이 기사화돼 인터넷상에 떠돌지만 이 역시 온전히 믿기 힘들다. 심지어 2008년 결별 전까지 뱅크시가 유일하게 거래하는 딜러였고, 런던 소호에서 자신의 이름을 딴 화랑을 경영했던 스티브 라즈Steve Lazarides조차도 그를 직접 본 적이 없다고 말한다. 뱅크시가 문자를 보내면 지정 장소로 나가서 그가 두고 간 작품을 픽업하고, 그 자리에 수표를 두고 돌아온다는 것이다. 혹자는 뱅크시의 홈페이지를 운영하기도 하는 이 젊은 갤러리스트가 바로 뱅크시 본인이 아닐까 의심의 눈초리를 보내기도 한다.

뱅크시에 관한 정보가 너무나 모호하다 보니 갖가지 억측이 나도는 지경이다. 혹시 뱅크시는 가공의 인물이 아닐까? 제도권 미술을 뒤흔들려는 불순한 의도를 가지고 비밀리에 조직된 게릴라 아티스트 그룹이 하나의 이름으로 활동하는 것이 아닐까? 데이미언 허스트의 '땡땡이' 그림 위에 청소하는 가성부를 그려넣은 뱅크시 작품이 소더비 경매에서 187만 달러에 낙찰됐다던데, 혹시 뱅크시가 허스트와 동일 인물은 아닐까? 브래드 피트와 앤젤리나 졸리 같은 할리우드 스타들도 그의 그림을 많이 샀다던데, 사치 같은 아트 마케팅의 귀재가 연예계를 배후에서 조종하고 있는 것은 아닐까? 자신의 모습을 드러내지 않는 것은 작품 값을 올리기 위한 신비주의 전략 아닐까?

심지어 이런 상상도 가능하다. 어느 날 미끈한 정장 차림의 신사가 나타나 기자회견을 소집하고 이렇게 폭로한다. "내가 뱅크시다. 사실 상류사회 출신인데 보수적이고 답답한 생활이 싫증나던 차에 언더그라운드 생활을 좀 해봤다"라고. 실제로 2008년 7월 한 일간지가 지금까지 알려진 바와 전혀 다르게 "뱅크시가 사실은 브리스톨 명문 학교를 졸업한 중산층 출신"이라며 그럴듯한 사진과 측근

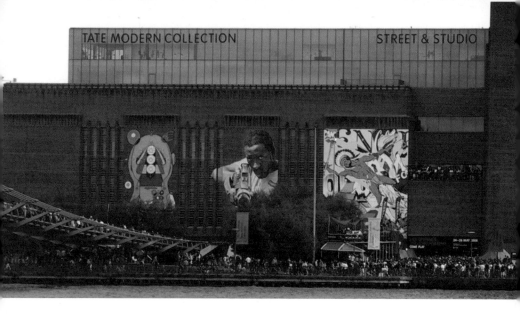

인터뷰까지 실은 추측성 기사를 보도하기도 했다.[66]

이렇게 헛소문이 난무한데 뱅크시는 왜 자신의 정체를 끝까지 숨기는 걸까? 그 이유는 단순하다. 공공시설이나 건물에 낙서하는 것이 엄연한 범법 행위기 때문에 언제라도 체포될 수 있어서다. 그의 실체가 무엇이건 간에 뱅크시는 뱅크시다. 중요한 것은 그가 최근 영국을 위시해 전 세계에서 거리미술을 전성기로 이끄는 인물이라는 것, 바로 그 사실이다.

제도권과 비제도권 사이의 위태로운 줄타기_____우연인지 필연인지 모르겠지만, 그가 캔스 페스티벌을 오픈한 지 불과 열흘 뒤에 워털루역에서 10분 거리에 있는 테이트 모던에서는 《스트리트 아트Street Art》라는 제목의 전시회가 열렸다. 물론 전시장은 미술관 실내가 아니라 건물 외벽과 주변 거리였다. 이탈리아, 브라질, 미국, 프랑스, 스페인 등 세계 각지에서 내로라하는 '낙서의 대가' 10여 명이 초청돼 거대한 크레인을 타고 15미터 이상 높이의 거대한 벽

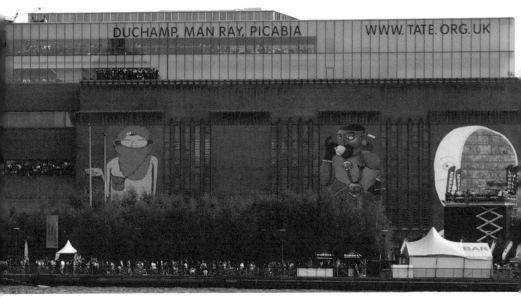

DUCHAMP, MAN RAY, PICABIA WWW.TATE.ORG.UK

2008년 테이트 모던에서 열린
《스트리트 아트》전에서는
미술관 외벽을 캔버스 삼아
거리미술작품이 제작됐다.

면에 초대형 벽화를 그리는 장관을 연출했다.

　건물 벽면을 마치 종잇장처럼 다루며 연필 드로잉 같은 작품을
남긴 '블구Blu', 분쟁시역에 사는 사람들의 모습을 광고판에 사용되
는 거대한 확대사진에 담아 미디어의 진실 왜곡을 비튼 '제이알JR',
만화에서 차용한 팝아트적인 이미지로 유명한 '페일Faile', 호안 미
로를 연상시키는 기묘한 캐릭터를 그리는 '식세아르트Sixeart', 강렬
한 노란색으로 이뤄진 초현실적 작품의 '오스 게메오스Os Gemeos',
고대 가면 같은 원시적 인물을 그리는 '눈카Nunca' 등 여섯 명의 작
가들은 테이트 모던의 갈색 벽돌벽을 캔버스 삼아 작업했다. 이와
동시에, '3TTman', '스포크Spok', '나노 4814Nano 4814', '엘 토노 앤드
누리아El Tono & Nuria' 등은 미술관 근처의 거리와 건물에 간판, 광고
판, 벽화 형태의 작품을 남겼다.

　언론의 전시평은 다양했다. 대체로 '현대미술의 신전'이 이렇게
발칙한 반제도권 작가들을 대거 초대한 것에 대해 미술관의 포용
력을 긍정적으로 평가했다. 그렇지만 이것이 미술관 주요 관람객

블루
오스 게메오스
3TTman
(위부터)

《스트리트 아트》전에 선보인 유명 스트리트 아티스트의 작품들.
제이알 | 페일 | 눈카 | 식세아르트 (왼쪽 위부터 시계방향)

층으로 자리 잡은 젊은 세대를 겨냥한 마케팅 전술에 불과하다며 폄하하는 의견도 적지 않았다. 일본의 자동차 회사 닛산Nissan이 최근 10대 후반에서 30대 초반의 고객을 타깃으로 출시한 신차 홍보를 위해 이 전시를 적극 후원했다는 점이 이러한 비판을 뒷받침한다.[67]

전문가들의 의견이야 그렇다 치고, 정작 기자들과 일반인들의 관심사는 대개 하나로 모아졌다. "왜 뱅크시가 없지?" 이 전시를 기획한 게스트 큐레이터는 뱅크시의 작품은 이미 런던 거리 곳곳에서 볼 수 있기 때문에 굳이 섭외하지 않았노라고 시치미를 뗐고, 뱅크시의 대변인은 섭외설을 부인했다. 그가 "그 전시 닛산이 후원한다죠? 스트리트 아트는 기업 협찬을 받지 않아요"[68]라며 묘한 여운을 남겼다는 사실로 미뤄볼 때, 다음과 같은 추측을 해볼만 하다.

뱅크시는 2006년 가을 게이츠헤드의 발틱 현대미술센터에서 열린 《원숭이를 잡아라Spank the Monkey》전에 출품 요청을 받고 어떤 귀족의 초상에 파이를 뒤집어쓴 모습을 그려 넣은 액자 그림을 우편

테이트 모던에 한발 앞서 2006년 《원숭이를 잡아라》전을 통해 스트리트 아트를 소개한 발틱 현대미술센터. 건물 외벽 전면에는 손으로 쓴 낙서 같은 데이비드 슈리글리의 배너가, 우측에는 초창기 오락실 게임인 '인베이더' 캐릭터가 대형 창문을 장식하고 있다.

으로 부친 적이 있다. 게릴라 아티스트인 그가 제도권 미술관의 초청도 군이 거절하지 않는다는 사실을 이미 알고 있는《스트리트 아트》전 큐레이터는 별 고민 없이 뱅크시 측 대변인과 접촉을 시도한다. '신神(=테이트 모던)의 부르심'을 받은 뱅크시는 미술시장에 이어 미술관에도 제대로 도전해볼까 하는 생각에 기획안을 면밀히 검토한다. 그러다가 스폰서 리스트에 눈길이 멈춘다. 거기에서 닛산이라는 이름을 발견한 순간, 자신의 언더그라운드 정신을 제도화하려는 대기업과 공공기관의 불순한 동기를 간파한다. 단호히 큐레이터의 제안을 물리친 그는 '진정한 언더그라운드 정신을 보여줘야 한다'는 사명감에 휩싸인다. 때마침 브리스톨의 '불타는 벽Walls on Fire' 축제 10주년도 다가오니 내친 김에 '깡통 축제'를 벌이게 된다. 그럴듯한 가설 아닌가?

사실 뱅크시는 2003년에 이미 테이트 브리튼에서 작품을 전시한 적이 있어 군이 미술관 초대에 흥분할 필요기 없었을지 모른다. 물론 이것 역시 정식 초대전이 아닌 게릴라 전시였다. 시장에서 구입한 인상주의풍 시골 풍경화에 폴리스 라인을 그려 넣은 가짜 그림을 진짜 명화 사이에 슬쩍 끼워넣었던 것이다. 비록 미술관측에 발각되자마자 분실물 보관소에 던져지는 신세가 됐지만 뱅크시는 위축되지 않고 파리와 뉴욕까지 진출해 이와 유사한 게릴라 전시를 강행했다. 당시 뱅크시는 이렇게 선언했다. "내 작품은 내가 직접 건다. 큐레이터 같은 중간자는 필요 없어!"

제도권과 비제도권 사이를 아슬아슬하게 넘나들고 있는 뱅크시. 그는 제도권에 일침을 가하는 순수한 언더그라운드 정신의 화신인가? yBa를 능가하는 자기 홍보와 미디어플레이의 귀재인가? 이에 대해서는 의견이 엇갈린다.

스트리트 아트 인기의 명암_____2008년 소더비와 크리스티의 뒤를 잇는 세계적 미술품 경매사 본햄이 어번 아트_{urban art}라는 이름으로 그라피티 경매를 최초로 론칭해《옵저버》가 뽑은 '올해의 15대 사건'으로 소개되기도 했다. 이때, 뱅크시의 판화 한 점이 7만 3,250파운드에 낙찰됐다.[69] 그뿐 아니라 폴 인섹트_{Paul Insect}나 페일 같은 낙서 작가들의 작품도 경매가 시작되자마자 경쟁에 불이 붙어 가격이 수직 상승했다. 도대체 낙서 그림이 이처럼 고가에 거래될 정도로 인기를 모으는 이유가 무엇일까?

미술시장의 이야기를 빌리면, 뱅크시를 비롯한 스트리트 아트의 주요 고객은 리스크가 크고 극심한 경쟁에 시달리는 헤지펀드나 연예계 같은 분야에서 일하는 젊은 전문직 종사자들이 많다고 한다. 엘리트 계층에 속하는 이들은 말쑥한 옷차림과 반듯한 언행이 몸에 배어 있지만, 때때로 인간적인 분노와 반항심이 솟는 것을 사회적 지위와 체면 때문에 억눌러야 할 때가 많다. 이런 그들에게 거친 환경에서 삐딱한 태도로 일관하는 언더그라운드 예술은 억눌린 감성의 탈출구이자 대리만족의 대상인 것이다. 그들은 힙합이나 브레이크 댄스를 즐기며 자란 세대이기 때문에 거리예술이 그리 낯설지도 않다. 게다가 그라피티는 고전 명화나 스타 작가의 작품에 비하면 아직 가격도 그리 높지 않고, 현재의 상승세가 유지된다면 고수익이 보장되는 괜찮은 투자상품이 될 수도 있다.

이렇게 인기가 높아지다 보니 가짜 작품이 유통되고 건물에 그려진 벽화가 뜯겨서 경매 사이트에 올라가는 등 시장 과열의 부작용이 나타나고 있다. 또한 어번 아트의 가격이 거품이라는 경고 메시지로 미술시장이 시끄럽기도 하다. 그러나 이 모든 상황을 지켜보는 뱅크시는 여전히 냉담하다. 자신이 기획한 전시와 지정 딜러에게 작품을 공급하는 것 외의 모든 거래는 자신과 상관없는 2차 시장의 몫이기 때문이다. 심지어 그는 거리에서 흔히 볼 수 있는 자

기 그림을 굳이 비싸게 사서 집에 걸어두고 혼자 즐기는 사람들을 '멍청이'라고 비아냥거리기까지 한다. 이쯤 되면, 2018년 소더비에서 〈풍선을 든 소녀〉 그림이 1백만 파운드에 낙찰돼 경매사가 망치를 두드리자 액자에 은밀히 숨겨져 있던 파쇄기가 그림을 갈기갈기 찢어버린 기발한 도발의 이유를 굳이 설명할 필요가 없다.

인기에 아랑곳 없는 뱅크시는 활동 범위를 최근 전 세계로 확장하고 있다. 그의 고향(으로 알려진) 브리스톨과 현재의 근거지(로 알려진) 런던, 무슨 상관이 있는지 모르겠지만 리버풀에서도 그의 작품을 볼 수 있다. 2005년에는 팔레스타인 가자 지구의 거대한 장벽을 그림으로 뻥 뚫더니, 2년 후에는 베들레헴에 낙타가 검문 당하는 장면을 그려 해외 토픽에 오르기도 했다. 또 이라크전으로 한창 어수선했던 2006년에는 미국 디즈니월드의 놀이 기구 아래 관타나모 수용소 포로 복장의 인형을 들여놓기도 했다. 2003년과 2005년 사이에는 테이트뿐 아니라 파리 루브르 박물관, 뉴욕의 MoMA와 메트로폴리탄 미술관, 자연사박물관에도 가짜 작품을 그럴듯한 설명판까지 곁들여 버젓이 전시했다.

그뿐만이 아니다. 거리예술가를 다룬 다큐멘터리를 영화제에 선보이는가 하면(〈선물 가게를 지나야 출구 Exit Through The Gift Shop〉(2010)), 버려진 유원지나 분쟁지역의 호텔을 정치적 메시지로 가득한 불온한 종합예술 공간으로 변신시키기로 했으며(〈디즈멀랜드 Dismaland〉(2015), 〈월드 오프 호텔 Walled-Off Hotel〉(2017)), 뉴욕에서는 한 달 간 매일 하나씩 새로운 작품을 선보였고 이를 SNS로 소개하는 이벤트를 기획하기도 했다.(〈안보다 밖이 낫다 Better Out Than In〉(2013)) 도무지 예측할 수 없는 종횡무진한 행보를 보이는 뱅크시. 그가 흔적을 남긴 자리는 어김없이 명소가 되고 화제의 대상이 됐다.

어찌 보면 거리미술의 익명성, 유연성, 유목성은 순수 제작물 UCC

User-Created-Contents의 특성과 유사하다. 유명 대학 출신이 아니어도, 권위 있는 화랑이나 미술관에 초대되지 않아도, 현상학이나 정신분석학을 몰라도, 저명한 비평가가 칭찬해주지 않아도 전혀 상관없다. 이렇게 거추장스런 중간 과정을 건너뛰어 거리에서 직접 대중과 소통하기 때문이다.

뱅크시의 명성에도 불구하고 일부 보수적인 제도권 비평가들은 거리미술을 '영웅심에 들뜬 치기'로 폄하한다. 그러나 대중의 평가는 조금 다르다. 한 예로, 청소년의 예술 활동을 지원하는 비영리단체 '아트 어워드Arts Award',[70]가 청소년 6,000명의 추천으로 선정한 '10대 예술 영웅'에는 월트 디즈니Walt Disney, 레오나르도 다빈치Leonardo da Vinci, 밥 딜런Bob Dylan에 이어 뱅크시의 이름이 당당히 올라 있다.

데이미언 허스트의《프리즈》전시가 yBa가 제도권에서 성장하는 발판이 됐듯, 뱅크시의 '캔스 페스티벌'이 스트리트 아트의 도약대 역할을 할 수 있을까? 그렇다고 답하기에 애매한 감이 없지 않다. 그러나 거리예술의 언더그라운드 정신이 제도권에 신선한 자극이 되고 있는 것은 사실이다. 뱅크시를 비롯한 스트리트 아티스트들은 주류 미술계 바깥에서 성장해 모든 제약과 가치판단으로부터 자유롭기 때문이다. 워홀이 바스키아에 매료되고 허스트가 뱅크시에 열광하는 것도 그런 이유 때문이 아닐까?

"와, 영리한데! ART(예술)의 알파벳 순서를 바꿔서 RAT(쥐)이 됐군요." 뱅크시의 대표적 아이콘인 쥐 그림 앞에서 누군가 젠체하며 이렇게 말했다. 터무니없는 과대 해석에 당황한 뱅크시는 엉겁결에 "네"라고 대답해버렸다. 교양과 지식을 과시하며 고상한 척하다 보면 솔직함과 단순함이 사라지는 법. 그는 이런 덕목을 잃은 거리예술은 더 이상 존재 이유와 가치가 없다고 믿었던 모양이다. 그 사건 이후 뱅크시는 당분간 쥐를 그리지 않았다.[71]

얼굴 없는 아트 게릴라

뱅크시 Banksy

1974(?)
banksy.co.uk

"우리 집 담벼락에 낙서해주셔서 정말 감사합니다"라는 말을 듣는 사람이 있다면, 이 세상에 뱅크시 단 한 사람일 것이다.

2008년 이른 봄날 주요 일간지를 통해 얼굴 없는 낙서화가 뱅크시가 런던 이즐링턴 지역의 한 약국 외벽에 '작품'을 남겼다는 소식이 들려왔다. 기사에는 약국 주인의 인터뷰까지 실렸다. "완전 기쁘죠. 정말 환상적이에요…. 절대 안 지울 거예요. 이건 예술 작품이라고요."

약국 주인을 감동의 도가니로 몰아넣은 작품은 영국의 대형 슈퍼마켓 체인 테스코의 쇼핑백을 깃대에 걸고 경례하는 꼬마들의 그림이다. 그런데 사인도 없는 그림을 어떻게 뱅크시의 것이라고 단정할 수 있을까? 약국 간판에 연결된 전선을 깃대로 이용한 재치며, 스텐실을 이용해 인물의 표정과 자세를 현실감 넘치게 표현한 기법, 무엇보다 초국가적 자본주의 가치가 지배하는 세태를 신랄하게 꼬집은 태도가 그의 서명이나 다름없다. 지난 수년간

수많은 낙서를 런던과 그의 출생지로 알려진 브리스톨에 남긴 바 있기 때문에 사람들은 이미 그의 그림을 알아보는 감식안이 생긴 것이다.

약국 주인은 이렇게 덧붙였다. "벽을 팔까 생각해볼 수는 있겠죠. 가게는 놔두고요!" 약국 주인이 이토록 열광한 이유는 예술적 감동의 발로라기보다는 뱅크시의 낙서가 수억 원을 호가하는 가치를 지녔기 때문이다. 이처럼 작품이 고가에 거래되는 것은 물론이요, 신출귀몰하며 기발한 작품들을 남길 때마다 떠들썩하게 기사화되고, 여러 번의 게릴라전을 통해 브래드 피트나 앤젤리나 졸리 같은 스타들의 지갑을 열게 했고, 주요 경매사에 그라피티 부서가 생길 정도로 낙서가 하나의 예술적 장르로 자리 잡는 데 일조했으며, 2008년 봄 국제 그라피티대회까지 열어 거리미술의 열풍을 일으켰으니 뱅크시의 명성은 웬만한 yBa 작가를 능가한다.

일반적으로 거리의 낙서는 불법 행위로 간주돼시 당국에서 즉각 제거하기 마련이다. 그러나 뱅크

시의 낙서는 예술 작품 대우를 받으며 그대로 보존되는 경우가 꽤 있다. 브리스톨의 한 건물 벽면에 그려진 벽화도 그중 하나다. 이층 벽면에 그려진 창 안쪽에는 양복을 입은 한 남자가 무언가를 찾아 두리번거리고, 그 뒤로 속옷만 걸친 여자가 불안한 표정으로 서 있다. 정장 차림의 남자가 찾는 것은 아마 창밖으로 달아난 또 다른 남자일 것이다. 미처 옷을 챙겨 입을 시간도 없었는지, 한 손은 창틀을 붙잡고 다른 한 손은 벌거벗은 자기 몸을 가리고 있다. 아무리 점잖은 사람이라도 웃음이 터져 나오는 우스운 장면이다.

이 그림이 그려진 곳이 청소년을 위한 성 보건 클리닉이라는 점 또한 재미있다. 건전한 성 문화를 가르치는 곳에 간통을 연상시키는 그림을 그리다니 참으로 얄궂다. 하지만 문란한 성관계의 위험성을 보여주는 교훈으로서 그럴듯하지 않은가? 뱅크시가 다녀간 다음날 아침 '작품'을 발견한 클리닉 원장과 직원들은 기쁨에 차서 환호했다. 그리고 작가에게 감사하는 마음과 더불어 그림을 절대 지우지 않기로 약속하는 내용의 이메일을 보냈다. 2006년 시의회의 투표에서도 역시 뱅크시의 낙서화를 보존하자는 쪽으로 의견이 모아졌다.

그뿐만이 아니다. 2004년 영국 북서부의 항구도시 리버풀 차이나타운 근처의 낡은 건물 벽에 그려진 거대한 '고양이' 그림도 수년간 시 차원에서 보존됐다. 원래 시 당국은 2008년 리버풀 유럽문화도시 관련 행사를 앞두고 벌인 대대적인 미화 사업의 일환으로 이 낙서를 철거할 예정이었다. 그러나 지역 방송까지 가세해 철거 계획을 비난하고 나선 데다가 전국에서 항의 전화가 빗발치자 이를 취소하고

이스라엘이 팔레스타인을 고립시키기 위해 가자 지구에
둘러친 장벽에 뱅크시가 그린 그림(오른쪽)과 2008년
리버풀 당국이 보존 결정을 내린 고양이 그림(왼쪽).

보존하는 쪽으로 방향을 돌릴 수밖에 없었다. 거의
10년 간 지역의 명물로 사랑받던 이 벽화는 2013년
건물 리노베이션으로 철거된 지 4년 만인 2017년
다른 세 점의 작품과 함께 중동의 컬렉터에게 3,200
만 파운드에 판매됐다.

　뱅크시의 활동 무대는 영국에 한정되지 않는다.
2005년 이스라엘과 팔레스타인을 가르고 있는 분
단의 벽에도 여러 편의 벽화를 그려 새로운 볼거리
를 만들었다. "세상에서 가장 추한 벽을 세상에서 가
장 긴 갤러리로 만들겠다"면서 풍선에 매달려 날아
가는 소녀, 뻥 뚫린 구멍 너머 푸른 하늘을 바라보는
꼬마, 벽을 넘는 사다리 등 정치적 분쟁을 상징하는
벽을 허물고 뛰어넘는 상상력을 펼친 것이다.

　뱅크시의 모험은 2007년에도 이어졌다. 이스라
엘을 상징하는 검은 당나귀와 팔레스타인을 상징하
는 하얀 당나귀가 서로 꼬리가 묶인 채 등지고 있는
벽화를 등장시킨 것이다. 당나귀를 검문하는 경찰,
전투복을 입은 비둘기의 모습 등 이스라엘 곳곳에

서 뱅크시의 흔적이 발견됐다. 10년 후인 2017년 분
단의 벽으로 다시 돌아온 뱅크시는, '세상에서 가장
흉한 벽'을 바라보는 한 호텔을 정치적 메시지로 가
득한 갤러리로 변신시켰다.

　그라피티 아티스트라지만 그의 영역은 박물관이
나 미술관 같은 제도권 심장부에서도 펼쳐진다. 물
론 초대 작가로서 전시를 의뢰 받은 것이 아니라 불
법 개입이긴 하지만. 그는 세계 문화예술의 중심이
라는 뉴욕의 MoMA, 브루클린 미술관, 메트로폴리
탄 미술관, 자연사박물관과 런던의 테이트 브리튼,
대영박물관 등에 몰래 잠입해 컬렉션을 가장한 패
러디 작품을 슬쩍 걸어놓고 사라지곤 했다. 그럴듯
한 설명판과 함께 걸린 이 가짜 작품은 감시 카메라
에 적발돼 즉각 철거되기도 했지만, 때로는 몇 시간
또는 며칠씩 전시돼 관람객을 혼란에 빠뜨리기도
했다.

　예를 들면 런던 대영박물관의 로만-브리튼 컬렉
션에는 슈퍼마켓 쇼핑 카트를 밀고 가는 선사시대

뱅크시가 팔레스타인 분쟁
지역에 이스라엘을 비판하고
평화를 기원하며 남긴 그림들.

뱅크시
벽을 허문 호텔
Walled-off Hotel
2017
_이스라엘과 팔레스타인
사이를 가로지르는
분단의 벽을 마주한 호텔을
입구부터 로비와 객실까지
정치적 대립에 대한 신랄한
비판과 평화의 메시지를 담은
작품으로 가득 채운 채
투숙객을 맞이하고 있다.

인이 그려진 돌조각이 전시됐다. 설명문에는 이렇게 적혀 있었다. "작가는 영국 남서부 일대에 '뱅크시무스 막시무스'라는 이름으로 주요 작품을 남겼지만 그에 대해 알려진 것은 거의 없다. (···) 대다수의 작품은 그의 예술적 자질과 역사적 가치를 알아보지 못한 시 공무원들에 의해 파괴됐다." BBC 보도에 따르면 대영박물관 측은 이 '가짜 유물'을 꽤 높이 평가해 별도로 보관하고 있다고 한다. 또한 '대영박물관 소장'이라는 라벨을 붙여 다른 전시회에 대여해주기도 했다는 소문까지 들린다.

한편 런던 자연사박물관에서는 선글라스와 배낭 그리고 스프레이 캔을 구비한 그라피티 아티스트 차림의 쥐를 "우리의 시대가 올 것이다"라는 문구가 적힌 유리 상자에 넣어 전시했다. 테이트 브리튼에는 아름다운 목가적 풍경을 그린 유화에 폴리스 라인을 그려 넣은 작품 〈영국의 범죄 감시 제도가 우리들의 시골 풍경을 망쳐놨다Crimewatch UK has ruined the countryside for all of us〉를 전시했다. 이 작품은 즉각 경비원에게 발각돼 분실물 센터로 옮겨졌다. 하지만 뉴욕의 MoMA에서는 워홀의 캠벨 수프 캔을 패러디한 테스코 토마토수프 캔이 6일간, 자연사박물관의 전투기로 변신한 딱정벌레는 12일간 미술관 측도 모른 채 도둑 전시되는 기록을 세우기도 했다.

브리스톨 거리의 그라피티로 시작한 그의 작업은 기획의 배후가 궁금해질 정도로 대형화, 다양화되고 있으며, 유명세도 높아져 가는 곳마다 언론의 주목을 받고 있다. 2010년 그라피티 아티스트를 다룬 〈선물가게를 지나야 출구〉는 제83회 아카데미 시상식 장편 다큐멘터리 부문 후보에 올랐으며, 2013년 뉴욕 곳곳에 한 달간 매일 하나씩 벽화, 설치, 퍼포먼스 등 다양한 작업을 선보이며 이를 인스타그램

뱅크시_**디즈멀 랜드**_2015_서머싯

에 올린 〈안보다 밖이 낫다〉는 '뱅크시 헌터'를 몰고 다니며 전례 없는 독특한 커뮤니티 이벤트가 됐다. 2015년 영국 서머싯의 한 마을에 버려진 유원지에 사랑스런 캐릭터 대신 난민을 가득 태운 배나 시위 진압용 경찰차로 만든 놀이 기구 등 꿈과 환상을 '깨는' 불온하고 엽기적인 작품으로 가득 채운 〈디즈멀 랜드(음울한 나라, 디즈니랜드의 패러디)〉는 여름 한 달간 각지에서 몰려든 관람객으로 문전성시를 이루기도 했다.

뱅크시의 작품은 사회비판적인 내용을 담고 있고, 그의 반사회적 행위는 여전히 불법행위로 간주되는 것이 사실이다. 그럼에도 불구하고 공권력이 이를 묵인하거나 심지어 예술로 인정하는 것은 작품성과 의미심장한 메시지가 많은 사람의 공감과

지지를 얻고 있기 때문이다. 이와 함께 예술적 자유를 인정하는 영국인들의 문화적 포용력 또한 한몫한다.

물론 그에 대한 평가가 한결같이 긍정적인 것만은 아니다. 자본주의를 비판하고 제도권에 도전하면서도 그 시스템을 이용하는 모습에 기회주의자라는 비난의 목소리가 들려오기도 한다. 그러나 제도권과 비제도권 사이를 아슬아슬하게 넘나들며 대담하고도 영악한 플레이를 펼치는 모습이 우리들 마음속에 은밀히 간직한 일탈의 욕구를 유쾌하고 통쾌하게 대리만족시켜주는 것은 분명하다. 제도의 틈새에 침투해 그 한계를 뛰어넘는 뱅크시의 상상력이 미치는 한, 모든 거리는 그의 예술이 펼쳐지는 거대한 캔버스다.

16장

창조의 제국, 그 후

마이클 크레이그-마틴_ **출발**_2011_2012년 런던 올림픽 포스터
_이밖에도 트레이시 에민, 마틴 크리드, 잉카 쇼니바레 등 12명의 아티스트가 런던 올림픽 포스터 디자인에 참여했다.

_____yBa, 쿨 브리타니아, 브릿팝, 밀레니엄 프로젝트……. 책에서 자주 언급됐던 이 단어들은 20세기 말 영국 문화정책의 가시적인 성과를 가장 함축적으로 보여주는 키워드들이다. 미술을 포함한 영국 문화가 1960년대 이후 처음으로 전성기를 맞이할 수 있었던 배경에는 문화예술 분야의 예산을 85%나 증액 지원한 토니 블레어 노동당 정부의 새로운 문화정책이 있었다.

임기 말에 블레어 총리 스스로 손꼽은 업적이 "영국 문화의 황금시대를 연 것"이라고 자신할 만큼 문화예술에 대한 정책적 지원이 큰 성과를 거둔 것은 분명하다. 하지만 그의 주장에 모두 공감했던 것은 아니다. 본문에서 언급했듯이 주요 yBa 미술가들을 슈퍼스타로 만든 예술적 선정주의는 오히려 고급예술에 대한 철학 없이 대중적으로 어필하는 성과를 중시했던 노동당의 포퓰리즘적 문화정책과 정서적·전략적으로 통한다는 냉혹한 비판을 받기도 했다. 한때 '대처의 아이들'이라 불리던 이들 작가들에게 '신 노동당 작가 New Labour artists'라는 아이러니한 꼬리표가 따라붙는 이유가 여기 있다.

익히 알려진 것처럼, 노동당의 전반적인 정책 방향은 미국식 시장주의와 북유럽식 복지주의를 결합한 소위 '제3의 길'에 바탕을 두고 '사회적 포용 social inclusion'이나 '웰빙 well-being' 같은 가치를 강조한 것에 있다. 이런 기조와 맥이 닿는 블레어의 대중친화적 문화정책이 비난받는 또 다른 이유는 바로 문화예술을 경제적 성과와 연결시켜 획일적으로 평가했다는 사실이다. 그러다 보니 이제는 미술관이나 공공미술 프로젝트에서 '고용 및 수익 창출'이나 '관광객 유치'를 강조하는 것이 흔한 레토릭이 됐다. 하지만 역사가 웅변하듯 문화예술에 있어서 당장 눈에 띄는 가시적인 성과는 빙산의 일각일 뿐이다. 개인과 사회에 기여하는 예술의 무한한 미적·정신적 가치를 일 년 단위로 잘라서 숫자로 환산한다는 것이 과연 가능하

나는 원론적인 질문이 그래서 필요하다. 예술의 가치를 돈으로 평가해 정부의 지원을 유도하는 행태를 가리켜 '파우스트의 거래'라고 혹평하는 것. 이러한 경향은 미술을 엘리트적 고급문화에서 대중문화 차원으로 확대한 소위 '창조산업' 붐과도 연결된다. 순수예술의 대중화에 대한 비판적 시각을 담고 있는 '문화산업'과 달리 블레어 정부의 주도로 국가 기간산업으로 부각된 '창조산업'은 고급문화와 대중문화 간의 경계를 넘어설 뿐 아니라 IT 관련 영역까지 포괄하기 위해 전략적으로 채택된 용어다. '창조산업'이란 말이 우리 귀에도 익을 만큼 보편화되고 문화예술이 산업적 맥락에서 대중화되면서 예술 전반의 경제적 가치를 우선시하는 경향이 더욱 강해졌다.

이러한 상황에서 영국에서는 정책입안자, 미술 관계자, 연구자들 사이에서 문화예술의 성과를 측정하는 지표를 두고 사회적·경제적 기여에 중점을 둔 '도구 가치instrumental value'와 미학적 의미를 포괄하는 '내재 가치intrinsic value'에 대한 찬반 논쟁을 벌이곤 했다. 이렇다 할 결론이 날 수 없는 해묵은 토론이었지만 이는 단순한 정책 비판이나 찬반론을 넘어서 중요한 의미를 지닌다. 사회 주변부에 있던 미술이 국가정책에 있어서 중요한 분야로 인식되고 있다는 사실뿐 아니라 그간 시장 논리에 휩쓸려 미술을 투자 대상으로만 인식해온 천박한 가치판단에 대한 의심과 재고가 이뤄지고 있음을 단적으로 보여주기 때문이다.

미술계의 양극화 현상_____ 블레어 총리가 이끌었던 자칭 '문화예술의 황금기'는 그가 이라크전 개입으로 민심을 잃고 물러나기 전인 2005년부터 전환기를 맞기 시작했다. 유로존을 비롯한 글로벌 경기침체에 따른 재정난에다 2012년 런던 올림픽을 개최하면서 많은 예산이 관련 사업으로 쏠렸기 때문이다.

그러다 2010년 보수-자민당 연합정부로 정권이 교체되자 그동 안 '제3의 길'을 표방하며 그나마 유지됐던 공공 부문의 예산마저 대폭 삭감됐고, 그로 인해 빈익빈 부익부의 양극화 현상이 사회 전 반의 문제로 떠올랐다. 보수당의 아이콘인 '철의 여인' 마거릿 대 처의 맥을 잇는다는 데이비드 캐머런 총리는 취임 초부터 "중앙정 부의 역할을 줄일 테니 지역공동체 스스로 복지정책을 추진하라" 는 취지의 '빅 소사이어티Big Society' 정책을 발표했다. 결과적으로 학교, 도서관, 박물관 등 지역 교육문화 시설에 지원되던 공공예산 이 대대적으로 삭감됐다.

문화예술 지원 예산이 줄어들면서 공공미술관은 전시 프로그램 축소, 직원 감축 사태에 이르렀고, 수백 개의 지역 도서관은 폐관 위기에 처했다. 또한 정부가 대학 지원금을 40% 삭감하기로 결정 하면서 등록금이 최대 세 배까지 급증하자 성난 학생들이 거리로 쏟아져 나와 항의시위를 벌이기도 했다. 여기에 영국의 자랑인 공 공의료 분야마저 시장경쟁 체제로 전환하려는 정부 계획이 발표되 면서 논란이 거세졌다. 영국의 신문과 방송은 연일 '긴축 재정'과 '예산 삭감'을 둘러싼 정부와 공공기관 사이의 긴장과 충돌에 관한 뉴스로 도배되다시피 할 지경이었다.

간혹 폐관 위기에 처한 지역 도서관과 미술관을 살리고자 주민 들이 합심해 도서관의 책을 모두 대출한다든지 삼삼오오 무리 지 어 미술관이나 박물관을 찾아가 이용률을 높인다든지 지역사회마 다 위기를 헤쳐 나가는 미담이 들려오기는 했지만 변화의 큰 물결 을 거르기란 어려웠다.

이러한 상황이 영국 미술시장에도 그대로 반영됐다. 잘 알려진 대로 2008년 리먼브라더스 사태 이후 글로벌 경제 위기가 미술시 장에도 찬바람을 몰고 온 것. 대표적인 미술품 경매 회사인 소더비 와 크리스티마저 직원을 감축하고 경매 이벤트를 줄이는 등 한동

안 진통을 겪었다. 하지만 불과 2~3년 만에 미술시장은 외형적으로는 과거 호황기의 판매 실적을 빠르게 회복했다. 미술품 경매시장의 주요 고객이 경제 위기에도 흔들림 없는 극소수의 부유층 '슈퍼리치super-rich'이기 때문이다. 특히 이들 고객 중에는 2011년부터 지속된 유로존 위기와도 거리가 먼 브릭스BRICs 즉, 브라질, 러시아, 인도, 중국의 신흥 재벌들이 상당수 포함돼 있다.

그렇다고 현대미술이 골고루 수혜를 입은 것은 아니다. 이들의 투자 대상이 미술시장의 영원한 골드칩인 인상주의를 포함한 근현대 대가들의 작품과 이미 시장에서 검증된 극소수 블루칩 작품에만 집중됐기 때문이다. 그러다 보니 여기서 소외된 현대미술 작가들의 경우에는 미술시장의 벽이 과거에 비해 상대적으로 높아진 상황이 됐다.

미술시장에서도 양극화의 골이 얼마나 깊어졌는지 오죽했으면 '쌀 때 사서 비쌀 때 파는' 투기형 아트컬렉터의 대표 사례로 비판

받아온 찰스 사치마저 브릭스 출신 슈퍼리치들의 미술품 구입 행태의 천박함을 비난하는 글을 직접 《가디언》에 기고했을 정도다. "자기 안목으로 소신 있게 작품을 구입하고 작가를 후원하기보다 몇몇 유명 작가의 작품에만 경쟁적으로 투자하면서 교양과 부를 과시하려 든다"는 내용이었다.

2011년 말부터 이듬해 초까지 이어진 데이미언 허스트의 《스폿 페인팅 전작전The Complete Spot Paintings 1986-2011》은 승자독식으로 치닫는 현대미술시장의 면모를 단적으로 보여준다. 이 전시는 허스트가 지난 25년 동안 수십 명의 조수들을 시켜서 만든 다양한 구성의 스폿 페인팅을 총망라한 기획전이다. 특히 뉴욕, 런던, 제네바, 아테네, 홍콩 등 세계 11개 도시에 진출한 가고시안 전 지점에서 동시에 열린 이례적 규모의 개인전이었다.

가고시안은 국제적인 흥행을 위해서 오프닝과 동시에 '스폿 챌린지Spot Challenge'라는 이벤트를 개최했다. 이 전시가 열리는 전 세계 11개 시점을 다 둘러본 관람객에게 수천 만 원을 호가하는 허스트의 스폿 드로잉 작품을 선물한다는 내용이었다. 전시가 막을 내릴 즈음 약 50여 명의 참가자가 임무를 완수했다는 소식이 전해지자 이들의 열정을 높이 평가한 기사와 더불어 슈퍼스타 아티스트를 맹목적으로 추종하는 미술시장에 대한 냉소적인 비판이 함께 터져 나왔다.

이처럼 자본의 논리에 따라 극소수의 아티스트와 슈퍼리치 컬렉터 그리고 이들과 결합한 블록버스터급 이벤트만 살아남는 작금의 현상에 대한 미술인의 반응은 다양하다. 그러나 대다수는 문화예술 부문의 저변 확대에 사용돼야 할 공적 지원이 대대적으로 축소됨에 따라 다국적 기업 같은 상업자본에 기댈 수밖에 없는 현실을 통렬히 비판하고 있다.

사실 이러한 일은 이미 30여 년 전 대처 시절부터 시작된 일이니

그리 새로울 것이 없지만, 2012년부터 사회적 양극화가 눈에 띄게 가속화되면서 미술이 정치와 시장 논리에 휩쓸려 제 기능을 상실하고 있다는 위기감이 그 어느 때보다 심각한 상황으로 치달았다. 탁월한 사업 수완으로 공공미술관의 대중화를 성공시킨 테이트의 니컬러스 서로타 관장마저 보수-자민당 연립정부가 미술 관련 예산을 25%나 삭감한 것을 두고 "가지치기하자고 뿌리를 잘라내는 격"이라며 맹렬히 비난하기도 했다.

직접적인 이해 당사자인 미술가들도 전면에 등장해 집단행동에 나섰다. 2010년 여름부터 주요 작가와 미술단체들이 정부의 예술 지원 예산 삭감을 철회하라는 내용의 탄원서를 제출하기 위해 "예술을 구하라Save the Arts"라는 이름의 대국민 서명운동을 벌이기도 했다. 유명 작가들이 제작한 캠페인 포스터는 사태의 심각성을 명쾌하게 보여준다. 날개가 부러져 한쪽으로 기우뚱한 〈북방의 천사〉와 예산이 삭감된 만큼 그림의 4분의 1을 칼로 도려낸 터너의 풍경화는 예술 지원 축소를 통해 정부가 얻는 것보다 잃는 것이 훨씬 더 많다는 점을 강조했다.

이러한 반응은 반세기 가까이 공들여 쌓아온 영국 문화예술의 눈부신 성과와 고급문화의 저변을 확대하는 데 기여한 인프라가 정부의 무관심 속에 급격히 쇠퇴할 수 있다는 예술인들의 위기 의식을 그대로 반영한 것이었다.

올림픽과 미술_____2012년 7월 27일 런던 올림픽 개막을 맞아 영국 전역에서 대대적으로 진행된 '문화 올림피아드Cultural Olympiad' 역시 신노동당 이후 예술 대중화와 포퓰리즘으로 대표되는 문화정책의 양면성과 대형 프로젝트 문화자본의 '쏠림 현상'을 잘 드러냈다. 2008년 베이징 올림픽 폐막과 함께 시작된 이 행사를 위해 '스포츠와 문화가 함께하는 올림픽'이라는 기치 아래 별도의 전담 조

런던 가고시안에서 열린 데이미언 허스트의 《스폿 페인팅 전작전1986-2011》.

1997년 터너상 후보 작가 코닐리아 파커가 제작한 '예술을 구하라' 포스터. "왜 떠오르는 산업의 날개를 꺾는가, 예술을 잘라내는 경제는 옳지 않다"는 문구가 삽입돼 있다.

If 25% were slashed from arts funding the loss would be immeasurable.

"25% 예술 지원 예산 삭감의 손실은 헤아릴 수 없을 것"이란 문구가 적힌 마크 월린저의 포스터.

직까지 두고 1억 2,700만 파운드의 막대한 예산이 투입됐다.

　미술, 음악, 공연, 문학 등 문화예술 전반을 아우르는 문화 올림피아드 프로젝트 중에서 단연 눈에 띄는 것이 2008년 테이트 브리튼에서 마틴 크리드의 '달리기 퍼포먼스(〈작품 850번〉)'를 필두로 시작된 시각예술 분야였다. 그중 가장 먼저 진행된 프로그램이 북아일랜드, 웨일스, 스코틀랜드를 포함한 영국 전역에서 실시하는 '작가 주도형 공공미술Artists Taking the Lead'이었다. 공모로 선정된 12

명의 작가가 건당 평균 50만 파운드 가량의 예산을 지원받아 진행한 다양한 시민참여형 프로젝트들이 여기에 포함된다.

세계인의 이목이 집중되는 시기인 만큼 영국이 그간 공들여 키워온 현대미술의 정수를 한눈에 보여줄 전시 프로그램도 마련됐다. 바로 '국가대표 작가'들의 블록버스터급 회고전이다. 2011년 작고한 루치안 프로이트 초상화전(내셔널갤러리), 살아있는 거장 데이비드 호크니전(로열 아카데미) 그리고 yBa 톱스타인 데이미언 허스트 회고전(테이트 모던) 등이 대표적이다. 각기 다른 세대를 대표하는 세 작가를 톱으로 내세워 20세기 영국 현대미술의 진면목을 파노라마처럼 펼쳐 보여주겠다는 의도가 담겨 있다.

올림픽 오프닝에 맞춰 공개된 이들 프로젝트에 앞서 2011년 말부터 올림픽 스타디움 바로 옆에서는 애니시 카푸어의 올림픽 타워가 모습을 드러내기 시작했다. 올림픽을 상징하는 문화적 아이콘으로서 2009년 당시 런던 시장이었던 보리스 존슨에 의해 추진된 이 프로젝트는 50건의 공모작 中 앤터니 곰리의 세안삭과 최종 경합 끝에 선정됐다.

〈아르셀로미탈 오빗ArcelorMittal Orbit〉이란 제목이 붙은 이 타워는 높이가 118미터로 영국의 최고最高 공공조형물로 기록됐다. 러시아 구성주의 작가인 블라디미르 타틀린Vladimir E. Tatlin이 구상한 〈제3인터내셔널을 위한 기념비〉를 연상시키는 이 탑의 디자인은 일반적인 수직 구조가 아니라 여덟 개의 기둥이 서로 얽히고 설키면서 솟구치는 듯한 모습으로 '전자 구름'의 유동적인 에너지를 형상화했다.

이 올림픽 타워에는 시간당 700명이 올라가 올림픽 스타디움과 런던의 스카이라인을 한눈에 내려다볼 수 있는 전망대까지 갖추고 있다. 애초에 런던 시가 계획한 규모를 훨씬 넘어서는 약 2,570만 파운드의 예산이 소요된 이 초대형 프로젝트는 세계적인 철강 재

벌인 락슈미 미탈Lakshmi Mittal이 1,400톤의 강철과 약 2,160만 파운드에 달하는 거금을 지원해 실현될 수 있었다.

누구를 위한 예술인가 2012년 여름 '문화와 스포츠가 함께하는' 이벤트를 표방한 런던 올림픽은 창조산업이라는 새로운 패러다임을 주도하고 있는 영국의 모습을 세계에 각인시키는 기회가 됐다. 그러나 관 주도의 문화올림픽 이벤트에 대한 미술계의 반응은 찬반으로 엇갈렸다.

그 이유는 첫째, 건당 수십 억 원 내지 수백 억 원에 달하는 대형 프로젝트로 이뤄진 '문화 올림피아드'에 문화예술 관련 정부예산이 집중되면서 미술관 등 다른 공공부문에 대한 지원이 상대적으로 축소된 탓이다. 둘째, 올림픽 타워를 비롯한 대부분의 프로젝트가 과시적인 전시행정의 결과물이라는 점도 지적됐다. 올림픽 타워가 "런던의 랜드마크로서 우리 도시가 이룬 성취와 자부심을 세계에 보여주겠다"라고 말하는 런던 시장의 인터뷰 이후 이 기념탑을 파리의 에펠탑과 뉴욕의 '자유의 여신상'과 비교하는 기사가 쏟아지기도 했다.

마지막으로, 신자유주의의 첨병인 다국적 기업들에게 후원 받는 예술이 과연 자본의 논리로부터 자유로울 수 있겠냐는 회의적인 시각도 존재한다. 런던 올림픽의 공식 상징물인 올림픽 타워가 후원사의 이름을 따서 명명된 것만 봐도 그렇다. 역동적인 올림픽 정신을 미적으로 재해석한 애니시 카푸어의 예술성이나 거대한 철골 구조물을 공학적으로 가능하게 한 세실 발몬드Cecil Balmond의 기술보다 철강 재벌의 물질적 후원이 가장 큰 영향력을 행사했음을 단적으로 보여주기 때문이다.

작가 스스로 밝혔듯 올림픽 타워는 하늘에 닿고자 높은 탑을 쌓았다가 신의 분노를 사서 무너졌다는 바벨탑을 연상시킨다. 거대

데이비드 호크니
겨울 목재 Winter Timber
2009
캔버스에 채색
274×609.6cm
_2012 로열 아카데미 회고전에
소개된 요크셔 풍경 시리즈 중
대표작.15개의 캔버스를
연결해서 만든 대작이다.

한 물리적 규모뿐 아니라 복잡다단하게 얽힌 욕망을 드러낸다는 점에서 충분히 공감되는 비유이다.

이처럼 1988년 린던 변두리 새개빌 지역의 허름한 창고 건물에서 새로운 역사를 쓰기 시작한 영국 현대미술은 빠른 속도로 제도화·산업화 과정을 거치더니 30년이 지난 지금 더욱 원숙하고 화려해진 모습으로 그간 쌓아온 명성을 다지고 있다. 이와 동시에 경쟁에서 살아남은 자가 시장을 독식하는 양극화 현상 역시 더욱 심화되고 있다. 상업자본에 대한 의존도가 더욱 커지면서 미술관 전시는 세계 초일류 화랑 및 다국적 기업의 거대 자본과 마케팅 전략에 밀착된 블록버스터급 이벤트가 주도하는 상황이다.

공공미술 분야에서도 〈북방의 천사〉로 상징되는 게이츠헤드 도시재생 프로그램의 성공 이후 닮은꼴 프로젝트가 영국 전역에서 양산되고 있다. 그러나 거대 규모의 예산, 각종 미디어 이벤트, 눈부신 스펙터클로 주목 받는 이들 프로젝트가 모두 게이츠헤드 같은 효과를 거둘 수 있을 지에 대해서는 회의적이다. 〈북방의 천사〉

애니시 카푸어_아르셀로미탈 오빗_2012

타틀린
제3인터내셔널을 위한 기념비
계획안
1920

의 경우에서 보았듯이 공공미술은 지역의 역사와 정서를 담아 주민들과의 공감대를 형성해 나가는 과정 그 자체가 무엇보다 중요하다. 그런데도 최근의 대형 공공미술 프로젝트들은 검증된 스타 작가들을 내세워 유사한 패턴을 반복함으로써 지역마다 차별성을 잃고 있다.

예술에 대한 사회적 기대와 그 역할이 커지면서 정치와 자본의 힘과 연결되는 것은 자연스러운 현상이다. 메디치 가家의 후원 덕분에 수많은 르네상스 걸작이 탄생할 수 있었듯 말이다. 초대형 미술 프로젝트에 문화자본이 몰리는 지금의 영국 상황을 이탈리아 르네상스 시대와 비교할 수 있을지는 좀 더 시간이 흐른 뒤에 판단할 수 있을 것이다. 그러나 무한한 상상력을 펼치려는 작가의 예술적 욕망, 예술을 통해 권력을 과시하고 민심을 얻으려는 정치적 야망 그리고 이러한 이해관계 속에서 경제적 실리를 추구하는 기업의 계산이 맞물려 지금의 영국 현대미술을 주도하고 있는 현실만은 부정하기 힘들다.

브렉시트와 영국 미술의 미래＿＿＿＿＿＿영국 미술의 새로운 변화를 예고하는 또 하나의 큰 사건은 영국의 유럽연합EU 탈퇴를 의미하는 브렉시트다. 2016년 6월 22일 밤, 영국 현대미술의 상징인 테이트 모던 건물 전면에 "잔류에 투표하라Vote Remain"라는 거대한 구호가 어둠 속에서 떠올랐다. 전 세계의 이목이 집중된 영국의 'EU 잔류 VS 탈퇴'를 놓고 벌이는 국민투표 바로 전날이었다. 이는 2015년 10월 브릭 레인에서 발족식을 가지고 '반 브렉시트' 캠페인을 벌인 공식 캠페인 단체Britain Stronger in Europe가 최후의 일성을 담아 이 같은 이벤트를 펼친 것이었다.

투표 결과는 이미 알려진 대로, 전체 유권자 4,650만 명 중 72.2%가 참가해 51.9%인 1,741만 명이 EU 탈퇴에 표를 던짐으로써 브렉

시트는 현실이 됐다. 그러나 EU 탈퇴가 예정돼 있던 2018년 10월, 브렉시트에 대한 구체적 계획안이 의회에서 부결됨에 따라 그 실행이 2020년 말로 연기되면서 누구도 미래를 예측하지 못하는 상황이 이어지고 있다. EU 잔류를 기대하며 국민투표를 실시한 데이비드 캐머런(제75대 총리, 2016년 7월 12일 사퇴)에 이어 2년간 작성한 브렉시트 계획안을 거절 당한 테레사 메이(제76대 총리, 2019년 7월 22일 사퇴) 그리고 협상 없는 '노딜no-deal 브렉시트'를 주장하는 강경파 보리스 존슨(제77대 총리, 2019년 7월 24일 취임)까지. 브렉시트 전환을 앞둔 4년간 총리가 세 번이나 교체되는 등 영국은 그 어느 때보다 격동의 시기를 겪고 있다.

브렉시트는 정치, 경제, 외교, 군사 등 한 국가의 운영과 관련한 모든 분야에 끼치는 영향이 크고, 세대·지역·분야에 따라 그 이해관계가 너무나 다르기 때문에 전문가들의 입장 또한 제각각이다. 더욱이 영국과 유럽의 관계는 이미 1534년 헨리 8세가 로마 가톨릭으로부터의 독립을 선언할 때부터 '따로 또 같이'를 반복해왔다. 1946년 '유럽 합중국United States of Europe'의 건설을 주장한 윈스턴 처칠 또한 "우리는 유럽과 함께 하지만 속하지는 않는다"는 양가적 입장을 밝힌 바 있지 않은가. 주지하다시피, 1973년 EU 가입 이후에도 자국의 정치·경제적 상황, 타 회원국과의 관계에 따라 잔류와 탈퇴에 대한 엇갈린 여론이 대두되곤 했다.

최근 영국이 택한 브렉시트의 원인과 배경은 크게 경제·군사·외교 등의 분야에서 EU 정책 우선으로 영국의 주권이 침해받는다는 것, EU에 지출하는 분담금에 비해 영국이 그에 합당한 영향력을 행사하지 못한다는 것, EU 규제가 지나치게 많다는 것, 또 EU 내 자유로운 이민으로 영국인의 일자리가 줄어든다는 것에 있다. 여기에 최근 난민 수용을 요구하는 독일과 대립각을 세우면서, 여론은 점차 탈퇴 쪽으로 기울게 됐다.

브렉시트의 현실화가 눈앞으로 다가온 2019년 현시점에서 향후 영국 미술을 전망하기는 쉽지 않다. 단지, EU 탄생 또는 분열의 배후에는 하나의 유럽이라는 이상적 공동체론보다 자국의 실리 추구라는 지극히 현실적인 계산만이 있을 뿐이다. 브렉시트 이후 미술계에서는 그간 자유로웠던 EU 국가 간 이동이 조금 번거로워진다는 점, 물류 이동에서 절차와 비용이 증가한다는 점을 제외하면 큰 변화는 없으리라 기대하고 있다. 하지만 이러한 상황을 겪으며 영국이 보여준 세대·지역·계급 간의 갈등과 분열은 그 자체로 시사점이 많다.

영국예술위원회Art Council England에 따르면 영국 예술인의 70%가 브렉시트에 반대했는데, 이 책에 소개된 상당수의 작가, 큐레이터 등이 그에 속한다. 이들은 브렉시트 투표를 앞둔 2016년 6월, 전시장, 거리, 인터넷 등의 공간에서 다양한 방식으로 유권자들에게 '잔류'에 표를 던지라고 호소했다. 공식 반브렉시트 캠페인 그룹은 앤디니 곰리, 마이클 크레이그-마틴, 볼프강 틸만스, 밥 앤드 로버타 스미스 등 14명의 작가에게 포스터 제작을 커미션해 전국에 배포하기도 했다. 이들 중 런던과 베를린을 오가며 활동하는 대표적인 외국인 작가 볼프강 틸만스는 25종의 반브렉시트 포스터를 만들어 자신의 홈페이지에 올리기도 했는데, 이 포스터의 이미지를 담은 티셔츠를 영화 〈007〉 시리즈의 주연배우 대니얼 크레이그와 디자이너 비비언 웨스트우드 등 유명인이 입고 캠페인에 동참하기도 했다.

영국 동시대 미술계의 국제성과 문화적 다양성을 보여주는 하나의 상징이 된 독일 출신 볼프강 틸만스는 2000년도 외국인으로서 최초로 터너상을 받은 바 있다. 그는 스스로 이에 대해 "90년대에 싹튼 영국의 문화적 개방성의 결실"이라고 자평하기도 했다. "폴란드인 아버지, 스페인 출신 어머니를 둔 독일 출생으로, 영국에서

볼프강 틸만스가
자신의 홈페이지에 올린
반브렉시트 포스터.

활동하는 게 전혀 번거롭지 않고, 앞으로도 번거로워지길 원하지
않는다"는 그의 반브렉시트 포스터 문구처럼, 다양한 문화적 배경
을 가지고 영국에서 활동하는 작가는 볼프강 틸만스만이 아니다.

틸만스 이후 독일 뿐 아니라 뉴질랜드, 콜롬비아, 터키, 팔레스타
인, 방글라데시, 우간다 등 다양한 국적과 문화적 배경 출신을 가진
작가들이 터너상 후보 작가로 지명된 바 있다. 영국 동시대 미술의
흐름을 반영하는 터너상이 그 대상을 '영국 작가'로 규정하면서 그
정의를 '영국 태생'에 국한한 것이 아니라 '영국 기반'으로 확장시
킨 점은 이미 많은 외국 출신 작가가 영국 미술계의 큰 부분을 차지
하고 있음을 시사한다. 이는 영국 미술계가 그 어느 때보다 국제적
이고 개방적이라는 점과 이러한 변화로 오늘날의 영국 미술이 세
계인의 주목을 받는 역동적인 무대가 됐음을 방증하는 것이다.

작가에만 해당되는 얘기가 아니다. 영국박물관협회에 따르면, 규모가 큰 국립 박물관/미술관 인력의 15%가 EU 출신이다. 문서상의 통계 수치뿐 아니라, 실제로 미술관에서 만나는 많은 전문가가 외국인이다. 테이트 모던은 초대 관장으로 스웨덴 출신 라르스 니트베Lars Nittve를 임용한 데 이어 스페인 출신 비센테 토돌리Vicente Todoli, 벨기에 출신 크리스 더컨Chris Dercon을 선임했다. 세계 미술계에서 가장 영향력 있는 인물로 손꼽히는 서펜타인 갤러리의 예술감독 한스 울리히 오브리스트는 스위스 출신이며, 유서 깊은 ICA는 2017년에 독일 출신 스테판 칼마Stefan Kalmár를 디렉터로 임명했다. 이러한 이유로, 영국 상원은 〈브렉시트: 문화 부문에서 인구 이동Brexit: Movement of People in the Cultural Sector〉이라는 보고서에서 EU 탈퇴 이후 가장 우려되는 문제가 바로 '인재 유출'이라고 경고했다. 이들에게 적용되는 이민법과 임금 기준 등 여러 가지 여건이 달라지는 관계로 유럽 출신의 많은 인재가 영국을 떠날 확률이 높기 때문이다.

미술계에 미치는 브렉시트의 영향은 인재 유출뿐 아니라 예술기관의 재정에도 악영향을 미칠 것으로 예상된다. 매년 소프트파워 국가 순위를 발표하는 포틀랜드 커뮤니케이션의 연구서에 따르면, 영국을 소프트파워 최강국의 자리에 오르게 한 박물관/미술관이 크리에이티브 유럽Creative Europe, 즉 EU의 문화예술기금을 더 이상 받을 수 없게 되기 때문이다. 2017년 한 해만 해도 영국의 수많은 기관과 사업이 1,660억 유로라는 거금을 지원 받았다. 그러나 사실 해당 지원금보다 더 중요한 것은 그동안 누려온 혜택이다. 기관 파트너십을 통한 국제 네트워크 형성, 연구 개발, 관람객 개발, 직업 교육 등 다양한 프로그램을 통해 영국의 예술계는 돈으로 환산할 수 없는 인적·지적 자산을 쌓아온 것이다.

물론 상반된 견해도 있다. 미술계에서는 극소수인 브렉시트 찬

성론자들은 국민투표 이후 꽤 오랜 시간 침묵을 지켜오다 2018년 2월 '브렉시트를 위한 예술가Artists for Brexit' 그룹을 결성하고 목소리를 내기 시작했다. 이들은 영국 국민들이 내는 세금이 투입된 EU의 지원 혜택이 극소수의 엘리트층에만 주어진다는 사실에 분노한다. "자유로운 무역과 이주, EU 기금 혜택을 위해 브렉시트를 반대하는 예술인은 세계화에서 소외된 대다수의 예술가들을 무시하는 엘리트 집단"이며 "EU는 관료적이고, 통제적이며, 기업적이므로 오히려 EU 외의 지역에 대해 배타적"이라고 비판한다. 그들은 브렉시트가 영국 내 계급 간의 관계를 개선하고 유럽 외 지역과의 관계를 더욱 강화할 수 있는 기회이며, 유럽 내에서의 이동이나 무역에 대해 유연한 대안을 마련해 브렉시트의 부작용을 극복할 수 있다고 주장한다. 즉, 미술계 피라미드의 꼭짓점에 해당하는 글로벌 미술시장과 제도 기관에 쏠리는 자금을 다양한 지역의 공동체와 참여적인 시민 교육에 투여해야 한다는 것이다.

브렉시트를 찬성하는 이들의 주장은 결국 양극화로 귀결된 신자유주의 세계화의 어두운 단면을 드러낸다. 브렉시트를 둘러싼 미술계의 찬반양론은 영국 사회 전체의 분열된 여론의 양상과 크게 다르지 않다. 브렉시트 반대파는 찬성파를 고립주의, 극우주의자들이라며 비난하고, 찬성파는 반대파를 엘리트주의, 신자유주의 세계화의 불평등에 침묵하는 무책임한 자들이라고 비난한다. 나아가 브렉시트 상황은 실업의 원인에 대한 냉철한 분석 대신 이민자에게 그 책임을 돌리는 등 민심을 선동하는 포퓰리즘, 그리고 자국 우선주의와 반세계화 정서를 극명하게 보여준다.

다양성을 존중하는 민주주의에 반기를 드는 이 같은 흐름에 대해, 테이트 모던을 개관하며 영국 문화의 다원성과 개방성, 포용성에 대한 자부심을 드러냈던 니컬러스 서로타 전前 총관장(2017년

테이트를 떠나 영국예술위원회 의장으로 임용)은 "낙관주의적 분위기가 사라졌다"며 실망감을 드러냈다. 세계적인 큐레이터 한스 울리히 오브리스트 또한 "과거로 회귀하고 있다"라는 말로 우려를 표현했으며, 자신의 인스타그램에 레바논 출신의 미국 시인이자 화가인 에텔 아드난Etel Adnan의 "이 세상에 필요한 것은 분열이 아니라 공생, 불신이 아니라 사랑, 고립이 아니라 공통의 미래"라는 말을 인용하기도 했다. 그의 말처럼 분열과 불신, 고립을 극복하고 공생과 사랑, 인류 공통의 미래를 향한 비전을 제시하며 실천 의지를 불어넣는 것이야말로 21세기 예술, 예술인, 예술 기관이 해야 하는 일 아닐까.

2019년 여름, 미술계의 올림픽이라 불리는 베니스 비엔날레에서는 프랑스와 영국 두 국가관 사이를 땅굴로 연결한 로르 프루보Laure Prouvost가 화제를 모았다. 그는 프랑스에서 태어나 영국에서 학교를 나섰고, 현재 벨기에에서 사는 EU 시민으로서, 2013년도 볼프강 틸만스에 이어 두 번째로 터너상을 수상한 비영국인 작가다. '땅굴 파기'는 오래전부터 그의 작품의 근간이 된 행위로서 원래는 가상의 인물인 할아버지와 연관이 있는데, 베니스에서 그는 이 작업을 시공적 문맥상 브렉시트 상황을 되돌려 영국과 유럽을 연결하고 싶은 심정을 담아 표현했다.

프루보는 '아트 온 더 언더그라운드Art on the Underground'에 초대돼 런던 전역의 전철역에 브렉시트 관련 텍스트로 이뤄진 작업을 개막하는 순간에도, 합창단이 부르는 브렉시트 노래를 들으며 땅을 파는 '삽질 퍼포먼스'를 시연하기도 했다. 영국과 유럽을 다시 연결해 하나가 되기를 바라면서 말이다. "오, 우리 곁에 머물러요. 잔치는 이제 시작인걸요(히스로공항 제4터미널역)", "당신, 엉뚱한 쪽으로 가고 있어요(히스로공항 제4터미널역)", "할머니의 꿈속에서

당신은 영원히 여기서 머무르고 밤새 춤을 출 거야(스트랫퍼드역)"
등 20미터 길이의 안내판에 단순명료하게 쓰인 문장들은 유럽과
영국을 자유로이 오가며 살아온 작가에게 브렉시트가 얼마나 받아
들이기 힘든 현실인지를 여실히 보여준다. 하지만 예술가는 삽을
들고 땅굴을 파서라도 서로를 연결시킬 방법을 찾을 것이다. 한 치
앞의 미래를 예측할 수 없는 브렉시트가 초래한 이 불확실성의 시
기를 견디기 위해 공생과 사랑, 인류 공통의 미래에 대한 상상을 담
은 예술이 더욱 절실히 필요하게 될 것이다.

» 《창조의 제국》과 마지막까지 함께한 독자들은 이제 왜 영국 현대미술이 세계 미술시장뿐 아니라 '국가 브랜딩' 및 '창조산업'의 성공 사례로 인식되고 있는지에 대해 나름의 답을 찾았으리라 믿는다.

런던이 현대미술의 최강자로 군림해온 뉴욕을 추종하는 데 그치지 않고 창조적으로 수용해 결국 이를 넘어설 수 있었다는 것, 영국적 상황을 담은 새로운 감성을 탄생시켰다는 것, 그를 통해 주류-비주류 또는 중심-변방의 경계를 넘어섰다는 것 그리고 문화의 소비자에 머무르지 않고 스스로 새로운 창조자가 됐다는 것 등은 영국 현대미술이 시장에서 일으킨 '센세이션' 보다 훨씬 더 주목해야할 일이다.

하지만 정권 교체와 경제위기에 따라 급변하고 있는 2010년 이후 상황이 보여주듯 이러한 미술계의 양극화, 산업화, 관료화와 그에 따른 예술의 도구화가 자칫 예술 본연의 가치 상실로 이어질 수있다는 사실 또한 간과해서는 안 될 것이다. 예술적 상상력이 사회적 영향력을 확장하면서 더욱 빛나기도 하지만 서로 다른 분야의 욕망에 가려서 제 빛을 잃을 수도 있기 때문이다. 이 점은 예술의 공공적 가치보다 시장적 가치가 월등히 커져버린 우리 상황에서도 시사하는 바가 적지 않다.

이러한 맥락에서 우리가 특히 관심을 가져야 할 부분이 있다. 영국 현대미술의 주요 작가들의 성장 과정을 되짚어보면 알 수 있듯

당대의 미술이 성장하려면 제도적 지원이나 경제적 투자에 앞서 예술적 상상력이 제대로 자랄 수 있는 문화적 환경부터 우선 마련해야 한다는 사실이다. 이것은 단기적 성과에 집착하는 근시안적인 모습을 버리지 못하는 속 좁은 태도로는 애당초 불가능한 일이다.

yBa는 직접적으로 1980년대 대처리즘과 1990년대 경제성장의 산물이지만 그보다 앞서 1970년대부터 이뤄진 학제간 통합 수업 같은 혁신적인 교육 환경, 제도와 자본의 간섭에서 자유로운 창작 공간이란 밑바탕이 없었더라면 지금의 존재감을 얻지 못했을 것이다. 어느 사회건 '창조적 소수자'들이 주체로 등장하지 않는다면, 아무리 경제적 여건이 좋아져 대형 미술 프로젝트가 생겨나고 미술시장에 돈이 넘쳐난다고 해도 남다른 예술적 성취는 불가능하다. yBa라 불리는 작가들이 없었다면 영국의 공공미술은 세계 어디서나 볼 수 있는 해외 유명작가의 작품으로 채워졌을 테고, 대형 미술관에는 유럽 대가들의 명작전으로 일색을 이뤘을 것이며, 화랑에는 여전히 잘나가는 뉴욕 미술을 동경하고 모방하는 아류가 판쳤을 테니 말이다.

영국 현대미술의 성공 요인을 꼽으면서 yBa를 키운 미술학교와 그들의 상상력이 거친 숨을 뿜어내던 대안공간이 미술시장이나 제도 기관에 앞서 이야기되는 것도 바로 그런 이유다. 예술의 특권이자 의무인 세상을 향한 거침없는 비판과 자유로운 상상이 가능한 민주적인 환경 즉, 벽이 없는 교육과 차이를 끌어안는 관대함이야말로 우리가 "21세기는 창조산업의 시대"라는 구호를 외치기 이전에 꼭 필요한 덕목이다.

지난 몇 년간 한국의 아트신도 무척 다이내믹해졌다. 전국 각지에서 대형 미술 이벤트가 줄을 잇고, 기념비적인 공공미술작품이 하나둘 들어서고, 아트페어가 점차 성황을 이룬다. 특히 사업 규모,

관람객 수, 매출 현황으로 평가한다면 우리 미술계도 양적으로는 크게 성장했다고 볼 수 있다. 그렇지만 미술과 사회 각 분야 사이에서 시너지를 만들어내기까지에 대한 질적 평가에는 그다지 후한 점수를 주기 힘들다.

대형 미술 이벤트는 서구의 모델을 지루하게 반복해왔고, 미술관에서는 소위 '글로벌 트렌드'를 따라잡는다는 명목하에 해외 블록버스터 쇼를 유치하는 데에 열을 올렸으며, 지방자치단체가 주도하는 공공미술 프로젝트는 지역 주민과 소통 없이 일방적으로 추진되면서 외면 받는 경우가 적지 않았다. 더군다나 한 사회에서 가장 창조적이어야 할 젊은 인재들이 쉽게 날개 펴지 못한다. 신뢰를 바탕으로 과감한 지원을 받기보다 자잘한 규제와 절차에 에너지를 소진하는 경우가 고질적으로 반복되는 것은 물론, 먹고사는 일 자체가 거대한 미션이 됐기 때문이다.

영국 아트신을 보면서 아직 폐쇄회로를 벗어나지 못하는 우리 미술계가 사회의 한 구성원으로서 폭넓은 영향력을 발휘하려면 가야 할 길이 멀어보인다. 심각한 갈등 요소를 갖고 있으면서도 최소한의 민주적 합의 과정이 제도적으로 마련돼 있는 영국 사회가 부러울 때도 있다. 이 책이 나온 이후 더욱 가속화되고 있는 사회 양극화와 미술의 도구화 현상에 대한 우려가 크기는 하지만 그렇다고 절망하기는 이르다. 그동안 정치·경제적 부침 속에 우여곡절을 겪으면서도 예술의 힘을 믿고 지키고 키워온 이들의 문화적 저력을 믿기 때문이다. 오히려 영국 현대미술의 과거가 주는 교훈을 오늘날의 상황에서 더욱 절실히 되새겨 보게 된다.

이제 긴 여정을 마친다. 영국 현대미술의 진경을 빠짐없이 소개하고자 제도권과 비제도권, 보수와 진보, 공공영역과 미술시장, 과거와 현재 등을 두루 살폈다. 한 권의 책에 모든 것을 담기란 능력 밖의 일이다. 하지만 사견보다 사실에 근거해 가급적 다양한 사례

와 많은 인물을 담고자 애썼다.

물론 아쉬움이 없지 않다. 우선, 영국 현대미술의 성공담을 주로 다루다 보니 이에 대한 비판의 목소리를 담아내지 못했다. 이미 90년대부터 줄리언 스탈라브라스Julian Stallabrass 같은 평론가들이 yBa 현상을 "미디어와 시장의 거품"이라며 이에 대한 냉철한 지성의 비판이 요구된다고 했다. 미술사가 줄리언 스폴딩Julian Spalding은 2012년 데이미언 허스트 회고전의 기자간담회가 열린 테이트 모던 로비에서 투기 대상으로 전락한 미술은 "사기예술Con Art"이라며 거품붕괴의 위험성을 경고하기도 했다. 한편, "데이미언 허스트 작품을 산다는 건 당신네 화장실 수도꼭지가 황금 도금이라고 떠드는 것이나 마찬가지"라고 말한 브라이언 슈얼Brian Sewell의 독설도 유명하다. 심지어 루스 더들리 에드워즈Ruth Dudley Edwards가 쓴 풍자소설 《황제 죽이기Killing the Emperor》에는 미술 투자에 실패한 러시아 출신 컬렉터가 테이트 관장을 비롯해 유명 작가와 비평가들을 납치한다는 내용이 등장하기도 했다.

지면의 한계로 흥미로운 작가들을 더 많이 소개하지 못한 점도 아쉽다. 최근 다양한 문화적 배경을 가진 외국 국적의 작가들의 눈부신 활약은 브렉시트의 역풍에도 불구하고 여전히 문화적 다양성을 존중하는 영국 사회의 성숙한 태도를 보여준다. 또한 시각예술에 한정되지 않은 서로 다른 분야의 전문가들이 함께 협업하는 다양한 컬렉티브의 활동도 눈에 띈다. 건축 프로젝트를 통해 공동체의 삶에 개입하는 어셈블Assemble이나 공권력의 보호망에서 벗어난 피해자를 위해 범죄 현장을 재조사하는 포렌식 아키텍처Forensic Architecture와 같은 컬렉티브의 활동은 시장가치에 경도되지 않고 사회적 가치 실현을 추구하는 21세기의 대안적 예술 활동으로 주목할 만하다.

영국을 '창조의 제국'이라 지칭한 이유는 창조적 영역에 있어서

절대우위의 지배권력을 행사해서가 아니라, 차이와 다양성을 존중하고 포용하여 인류 보편의 가치와 감각을 추구하기 때문이다. 중심-주변의 경계가 모호해지는 21세기 글로벌 시대에 런던 외에도 베를린, 암스테르담, 브뤼셀 등 서유럽 도시에 이어 2004년 이후 EU 가입을 시작한 동유럽에서도 다양한 예술 기관 또는 공동체가 존재감을 드러내고 있다. 그뿐 아니라, 동남아 지역에서도 경제성장에 힘입어 새로운 미술 인프라가 구축되고 주목할 만한 예술 활동이 이뤄지고 있다.

이러한 지역의 미술은 서구의 미술사와는 전혀 다른 양상으로 전개됐으므로 추구하는 가치 또한 다르다. 21세기 예술은 서로 다른 지역과 문화의 차이가 상호 보완적 영향을 주고받으며 세계 시민사회를 향한 비전과 가치를 제시할 때 그 빛을 발할 것이다. 영국 현대미술이 바로 그런 의미에서 참조할 만한 사례로 기억되기를 바라며 글을 맺는다.

감사의 말

이 책이 완성될 수 있도록 적극적인 지지와 후원을 아끼지 않은 주한 영국 문화원 고유미 공보관에게 감사를 표한다. 특히, 도판 이미지를 제공해준 영국 문화원 소장품 매니저와 박윤조 아트디렉터의 도움이 컸다.

국내외 화랑의 도움을 많이 받았다. 책에 소개된 작가의 작품 이미지와 저작권 관련 정보를 제공해준 아라리오 갤러리, 가나아트센터, 국제갤러리, 학고재에 감사드린다. 홍대 조소과 이형우 교수는 영국에서 직접 촬영한 사진을 사용할 수 있게 해주셨다. 앨런 크리스티어 갤러리Alan Cristea Gallery, 리슨 갤러리Lisson Gallery, 카르스텐 슈베르트Karsten Schubert, 화이트큐브Whitecube, 빅토리아 미로Victoria Miro, 새디 콜Sadie Cole HQ, 가고시안Gagosian, 루링 어거스틴Luhring Augustine, 빌마 골드Vilma Gold, 앤서니 레이놀즈 갤러리Anthony Reynolds Gallery, 스티븐 프리드먼 갤러리Stephen Friedman Gallery, 모던인스티튜트The Modern Institute, 앤서니 도페이 갤러리Anthony d'Offay Gallery, 블레인 서던Blain Southern, 뢴트겐베르크 아트 갤러리Röentgenwerke AG, 토머스 대인 갤러리Thomas Dane Gallery, 하우저 앤드 워스Hauser & Wirth, 모린 페일리Maureen Paley, 그리고 개별 작가들에게도 고마움을 전한다. 또한, 스터키스트Stuckist, 데이미언 허스트Damien Hirst의 사이언스Science Ltd.를 비롯해 스페이스SPACE, 아트펀드The Art Fund, 아트에인절Artangel, 퍼블릭아트 펀드Public Art Fund, 크리에이티브 타임Creative Time, 테이트 이미지Tate Images, 발틱 현대미술센터Baltic Centre for Contemporary Art, 런던광역시Great-

er London Authority, 게이츠헤드 시Gateshead Council 등 기관의 협조도 큰 도움이 됐다.

예술적 상상력의 가치와 힘을 믿고 척박한 현장을 지키는 많은 기획자 선후배, 동료들과 나눈 문제의식이 이 책의 방향키가 됐다. 책을 내도록 기회를 마련해준 공주형 박사에게 감사드린다. 국내에 영국 현대미술을 처음으로 소개하는 책을 내자고 제안한 윤정훈 대표에게도 감사의 인사를 전한다. 마지막으로 언제나 일에 집중할 수 있도록 최적의 환경과 조건을 만들어주는 가족과 이제는 장성해 오히려 엄마의 든든한 버팀목이 되는 아들 이성민에게 감사와 사랑을 전한다.

주

1 _ Artprice(2007), The Contemporary Art Market Report 2006/2007, 〈Artprice Annual Report〉, p.5

2 _ Ian Jeffrey, 〈Freeze〉 Exhibition Catalogue, 1988

3 _ John A. Walker, 《Cultural Offensive》, Pluto Press(1998), p.245

4 _ Rosie Millard, 《The Tastemakers: UK Art Now》, Thames & Hudson(2001), p.56

5 _ Norman Rosenthal, 〈The blood must cotinue to run〉, 《Sensation: Young British Artists from the Saatchi Collection》, Royal Academy of Art(1997), p.11

6 _ Australian Museum Cancels Controversial Art Show, 《New York Times》, 1999.12.1, Section B

7 _ Rita Hatton & John A. Walker, 《Super Collector: a critique of Charles Saatchi》, Ellipsis(2000), p.125-6

8 _ 위의 책, p.123

9 _ 위의 책, p.117

10 _ Fiachra Gibbons, Judges switched on as Turner Prize goes to the Creed of nothingness, 《The Guardian》, 2001.12.10, UK NEWS

11 _ John A. Walker, 위의 책, p.110

12 _ Nicholas Serota and 2 others, 《The Turner Prize and British Art》, Tate Publishing(2007), p.9

13 _ Minister attacks Turner art, 《BBC NEWS》, 2002.10.31, Entertainment

14 _ Liz Jobey, A Rat Race?, 《The Guardian(Weekend Supplement)》, 1997.10.4

15 _ 나탈리 에니크, 《반 고흐 효과: 무명화가에서 문화아이콘으로》, 이세진 옮김, 아트북스(2006), p.266

16 _ 테이트 홈페이지, Meet the artist: Peter Blake talks to Tracey Emin, www.tate.org.uk, 2007.9.1

17 _ Deborah Orr, Sarah Lucas: Britart's original bad girl speaks out, 《The independent》, 2008.10.8

18 _ Sir Elton gets the big picture, 《BBC NEWS》, 2000.5.8, Entertainment

19 _ Julian Stallabrass, 《High Art Lite》 Verso, (2006)

20 _ Matthew Collings, 《Art Crazy Nation: The Post-Blimey! Art World》, 21 Publishing Ltd(2001), p.175

21 _ 존 A. 워커, 《유명짜한 스타와 예술가는 왜 서로를 탐하는가》, 홍옥숙 옮김, 현실문화연구(2006), p.412

22 _ 30 things about art and life, as explained by Charles Saatchi, 《The Observer》, 2009.8.30, Art&Design

23 _ Brandon Taylor, 《Art for the Nation: Exhibitions and the London Public, 1747-2001(Critical Perspectives in Art History)》, Manchester University Press(1999), p.195

24 _ 위의 책, p.197

25 _ Ekow Eshun, Pamela Jahn, 《How Soon is Now: 60 Years of the ICA》, ICA(2007), p.6

26 _ Brandon Taylor, 위의 책, p.189

27 _ Catherine Lampert and 5 others, Whitechapel Gallery, 《Centenary Review: Whitechapel Art Gallery, 1901-2001》, Whitechapel Gallery(2001)

28 _ Rosie Millard, 위의 책, p.111

29 _ Louisa Buck, 《Moving Target 2: A User's Guide to British Art Now》, Tate Publishing(2000), p.207

30 _ 리사 필립스, 휘트니 미술관, 《The American Century: 현대미술과 문화 1950-2000》, 송미숙 옮김, 학고재(2008), p.190

31 _ Nicholas Wroe, The Bigger Picture, 《The Guardian》, 2006.1.2, Art&Design

32 _ John A. Walker, 위의 책, p.148

33 _ 테이트 홈페이지, Meet the artist: Peter Blake talks to Tracey Emin, www.tate.org.uk, 2007.9.1

34 _ 에드워드 루시-스미스, 《팝 아트》, 전경희 옮김, 열화당(1993), p.61

35 _ 위의 책, p.70

36 _ John A. Walker, 위의 책, p.17

37 _ 위의 책, p.52

38 _ 위의 책, p.70

39 _ Thomas Crow, 《The Rise of the Sixties: American and European Art in the Era of Dissent》, Yale University Press(1996), p.107-8

40 _ John A. Walker, 위의 책, p.221

41 _ Rosetta Brooks and 3 others, 《Live in Your Head: Concept and Experiment in Britain 1965-75》, Whitechapel Gallery(2000), p.32

42 _ A Turbo-Powered Tate, 《Art in America》, 2000.9,

p.98

43 _ Michael Craig-Martin, 《Tate Modern: The Handbook》, Tate Publishing(2008), p.45

44 _ Nicholas Serota, 《Tate Modern: The First Five Years》, Tate Publishing(2005), p.5

45 _ Tony Travers, 《Tate Modern: The First Five Years》(2005), p.25

46 _ Rosie Millard, 위의 책, p.43

47 _ Linda Yablonsky, Goodbye to Guggenheim's Krens, Franchising, Wackiness, 《Bloomberg News》, 2008.2.28

48 _ Lawrence Rothfield(ed), 《Unsettling 'Sensation': Arts-Policy Lessons from the Brooklyn Museum of Art Controversy 》, Rutgers University Press(2001), p.141

49 _ 영국의 아이콘 홈페이지, Icons at A Glance, www.icons.org.uk

50 _ Iain Sinclair, Stephanie Brown, 《Making an Angel: Antony Gormley》, Booth-Clibborn Editions(1998), p.27

51 _ Beatrix Campbell, 《Gateshead and the Angel》, 위의 책(1998), p.54

52 _ Stuart Maconie, Happy birthday, Angel of the North, 《The Guardian》, 2008.2.13, Art&Design

53 _ Rosie Millard, 위의 책, p.222

54 _ Vanessa Jolly, Tracey Emin fights to save Brick Lane from developers, 《The Sunday Times》, 2008.3.23

55 _ 위의 기사

56 _ 영국의 아이콘 홈페이지, Brick Lane A History, www.icons.org.uk

57 _ Alastair Mckay, Gilbert and George's East Enders, 《Evening Standard》, 2007.1.31, GO LONDON

58 _ Sarah Crompton, Imperial War Museum: Poignant power of the 'war' artists, 《The Telegraph》, 2007.12.5, Art

59 _ Marianne Ström, 《Metro-art in Metro-polis》, ACR Edition(1994), p.8

60 _ Maev Kennedy, Paolozzi dies at 81, 《The Guardian》, 2005.4.23, UK News

61 _ Carol Vogel, 3 Coins Might Short Out This Fountain, 《The New York Times》, 2008.2.21, Art&Design

62 _ Beauty unseen, unsung, 《The Guardian》, Art, 2005.9.3

63 _ James Lingwood, Michael Morris, 《Off Limits: 40 Artangel Projects》, Merrel, 2002, p.165

64 _ Rem Koolhaas & Hans Ulrich Obrist, 《24 Hour Interview Marathon: London》, Trolley Books(2007), p.3

65 _ Lee Coan, Breaking the Banksy: The first interview with the world's most elusive artist, 《Daily Mail》, 2008.6.13

66 _ Claudia Joseph, Graffiti artist Banksy unmasked… as a former public schoolboy from middle-class suburbia, 《Mailonline》, 2008.7.14

67 _ Melanie Carter, Nissan Qashqai Sponsors Street Art At The Tate Modern, 《Carpages》, 2008.4.5

68 _ Ben Lewis, No, it's not Banksy, 《Evening Standard》, 2008.5.23, GO LONDON

69 _ 본햄 홈페이지, Banksy £400,000 triumph at Bonhams Urban Art Sale, www.bonhams.com

70 _ John Ezard, Disney tops da Vinci as arts hero for youth, 《The Guardian》, 2007.6.18, Media

71 _ Banksy, 《Wall and Piece》, Century(2006), p.104

도판 목록

1995, 1995
Appliquéd tent, mattress and light
122x245x214cm
©the artist, Photo_Stephen White
Courtesy_White Cube

호텔 인터내셔널 Hotel International 141
1993, Appliquéd blanket, 257.2x240cm
©the artist, Photo_Stephen White
Courtesy_White Cube

당신에게 한 마지막 말은
'날 여기 두고 떠나지 마'였어 340
The Last Thing I Said to You was Don't
Leave Me Here, 1999
Mixed media, 292×447×244cm
©the artist, Courtesy_White Cube

딱한 것(사라와 트레이시) 342
Poor Thing(Sarah and Tracey), 2001
Two hanging grames, hospital gowns,
water bottle and wire
186.3×80×94cm
©the artist, 아라리오 갤러리 제공

1963년을 기억하며 343
Remembering 1963, 2002
Appliqué blanket, 289×204cm
©the artist, 아라리오 갤러리 제공

팀 노블 & 수 웹스터
Tim Noble & Sue Webster

다크 스터프 Dark Stuff 350
2008
189 mummified animals (67 field mice,
5 adult rats, 42 juvenile rats, 44 garden
shrews, 1 fox, 1 squirrel, 1 weasel, 13
carrion crows, 7 jackdaws, 1 blackbird,
1 sparrow, 1 robin, 1 toad, 1 gecko, 3
garden snail shells), glue, metal stands,
light projector
73.5x47.5x161.5cm
The British Museum
©the artist, Courtesy_the artists

전기 분수 Electric Fountain 402
2008
3390 ice white diamond caps, LED bulbs
and holders, 256 meters blue Intenso
neon tubing, hot-dip galvanized steel,
brushed stainless steel, rolled & folded
sheet metal, concrete
1060.1×1071.9cm
Rockefeller Center(New York)
©the artist, Courtesy_the artists

탐탁지 않은 것들 The Undesirables 404
2000
Trash, electric fan, 3 light projectors and
coloured gels, smoke machine
Variable
©the artist, Courtesy_the artists

신종 야만인 The New Barbarians 405
1997-99
fibreglass and translucent resin on
painted medium-ply board

137x68.5 x79cm
©the artist, Courtesy_the artists

피터 블레이크 Peter Blake

서전 페퍼스 론리 하트 클럽 밴드 199
1967
Sgt. Pepper's Lonely Hearts Club Band
Color offset lithograph on paper and
card, 31.4x31.4cm
©Peter Blake 2019. All rights reserved.
DACS

배지를 단 자화상 202
Self-Portrait with Badges
1961
Oil paint on board, 174.3×121.9cm
©Peter Blake 2019. All rights reserved.
DACS

≫ 사진 제공

이형우
p.4-5, 47, 254, 455

찰스 톰슨 Charles Thomson(Stuckist)
p.111, 114, 116

크리스 돌리-브라운 Chris Dorley-Brown
p.324, 325

런던광역시 Greater London Authority
p.410(photo_James O. Jenkins)

게이츠헤드 시 Gateshead Council
p.290, 296, 300

BRITISH COUNCIL

Supported by British Council Korea
이 책은 주한영국문화원이 후원합니다

본문에 수록된 도판은 영국문화원British Council 후원으로 해당 작가와 전속 화랑, 테이트, 아트에인절 등 미술기관, 런던광역시, 게이츠헤드 시 등 자치단체 등을 통해 정식으로 사용 허가를 받았습니다.

또한 데이미언 허스트, 리처드 해밀턴, 마틴 크리드, 에두아르도 파올로치, 제니 홀저, 칼 안드레의 작품은 SACK을 통해 DACS, VAGA, ARS 와 저작권 계약을 맺었습니다. 저작권자를 확인할 수 없었던 일부 사진에 대해서는 연락이 닿는 대로 조속히 필요한 조치를 취하겠습니다.

창조의 제국

개정증보 2판 1쇄	2019년 11월 15일
개정 1판 1쇄	2012년 4월 25일
초판 1쇄 발행	2009년 7월 17일

지은이	임근혜
책임편집	염은영
디자인	김슬기

펴낸곳	(주)바다출판사
발행인	김인호
주소	서울시 마포구 어울마당로5길 17 5층(서교동)
전화	322-3885(편집), 322-3575(마케팅)
팩스	322-3858
E-mail	badabooks@daum.net
홈페이지	www.badabooks.co.kr

© 임근혜

ISBN 979-11-89932-30-5 93600